明道大學國學論叢

尚法與尚意
——唐宋書法研究論集

明道大學國學研究所
李郁周　主編

「尚法與尚意」——唐宋書法研究論集 編印的過程

明道大學國學研究所自二〇〇四年八月創所以來，一向與中國文學系維持密切的聯結關係，共同標定以「唐宋學」為主題舉辦學術研討會，先後辦理過「唐宋詩詞國際學術研討會」（二〇〇七）、「唐宋散文國際學術研討會」（二〇〇八）、「唐宋學術思想國際學術研討會」（二〇〇九）三個討論會。到了二〇一〇年準備籌辦「唐宋書法國際學術研討會」時，所系辦理的各種活動，朝向性質不同的兩個單位逐漸分工。這是因為國學研究所文學組在二〇〇七年8月畫為中文系碩士班以後，國學所只剩書法組，兩個單位經過數年的分別運作，共同性漸減而異質性漸增。書法與文學的核心領域雖然相同，而發展方向則無法完全相融，遂有分別發展的趨勢。

二〇一〇年六月，國學所許淑華教授擬訂「唐宋書法國際學術研討會」計畫案時，商定除了學校提供的經費之外，大部分的經費籌措由林麗娥所長具函向公私文教機構申請補助，另由陳維德講座教授與李郁周教授協助尋覓其他單位支援。至於論文撰作、會議主持、特約討論的

國內外學者，由林、陳、李三人提名推薦，所長具名邀約。二〇一〇年八月，許淑華教授離開明道大學他就，研討會的各種準備工作落在林麗娥所長肩上；所幸後來行政同仁賴明順助理轉到國學所任職，負責處理不少事務性的工作。

二〇一〇年十一月二十日至二十一日，「唐宋書法國際學術研討會」忙中有序的盛大展開，與會人士超過三百位，掀起一波浪潮，在臺灣中部鄉間大學舉辦的書法研討會，竟有如此多熱愛書法的人士參加，超乎工作人員的預期。會議中討論情況的熱烈自不在話下，會後則有輯印論文集之議。林麗娥所長表示學校提供的編印費用略有不足，需要再另加籌措；此後林所長即忙於行政、教學與各種活動的推展，而將編印論文一事延宕下來。二〇一一年七月，林麗娥所長藉個人從事醫學研究之故而辭去教職，但她希望我把編印「唐宋書法國際學術研討會」會後論文集的工作完成。在此同時，行政同仁賴明順助理亦辭職離校，熟悉研討會狀況者人去樓空。二〇一一年十月下旬，羅文玲教授接任所長，高秋如助理接任行政工作，繼續向論文發表人聯繫論文修正與徵求同意書，編印的準備工作接近完成階段，向學校探詢原來編列的印刷經費，謂已逾保留期限：歸零！

二〇一三年六月，羅文玲所長表示藉「元明書法國際學術討論會」會後論文集印行之際，同時也把「唐宋書法國際學術研討會」會後論文集一併編印出版，印製經費可以因應，蕭水順（蕭蕭）講座教授已費心安排萬卷樓圖書公司印行。於是重新啟動與論文發表學者的聯繫工

作，由於與二○一○年十一月相隔近三年，有些學者的論文未能輯入其中，有些遺憾。

對於唐宋書法風格的畫龍點睛之評，是清梁巘〈評書帖〉所謂「唐尚法、宋尚意」一語，此次研討會有針對唐代歐陽詢書法、顏真卿書論與書法闡述的論文，也有對兩宋書法、書論與審美意識解構的論文，而日韓學者則分別就中國書法影響日韓書法發展的角度立論。會議中，學者與聽眾之間的互動回應，機鋒閃爍，光彩四射，參與者皆認為是一場難得一見的研討會。

感謝研討會主持人、論文撰寫人、特約討論人的精采對話，感謝羅文玲所長籌措編印經費，感謝國學研究所全體師生與高秋如助理的辛勤參與，感謝萬卷樓圖書公司的編印刊行。

李郁周記於明道大學國學研究所

二○一三年九月

目次

從美學觀點看唐宋書法風格的轉移

——中國書法是大乘？還是小乘？

姜一涵

摘要

這是一篇最爛的文章，又是最好的文章：爛是由於亂打亂敲，全無規則，漫無章法。縱筆直書，兩日而就；好，是因為他處處透露著靈光；哥德認為，凡靈光閃灼的就是好文章。

談唐宋書法風格，須先知中國書法、文字發展的大勢：首就中國書法（文字流傳）。應用之時間言：甲骨，不超過五六百年；金文約一千年；小篆，約半世紀；隸書，約五百年；楷書，近兩千年。書體應用時間長短、地域廣狹，其中大有學問在。我的新發現是，一種文字，一種藝術，傳播久遠，就必有其永恆性和負面的習慣性；所以，楷書最難寫（優點是很難學到，缺點也易出現）。同時，兩千年來，英雄豪傑輩出，要頭角崢嶸，難矣哉！所以楷書自顏褚歐諸大家之外，只有趙孟頫能容眾家之長，且卓然自己面目。

要欣賞歷代書法風格，要先緊握各朝代的文化本質（其質地或博大深厚或晶瑩婉約，後人無可奈何）和現象（或波瀾壯闊，生命光采外射或和風細雨、一片寧靜）。大陸書家每好談時代精神。此類問題太複雜、太難。單以二十世紀爲例，二十世紀也只有「五四」時代能突顯我們的時代精神。在文化思想上，只能舉出數位代表人物：魯迅、陳獨秀、胡適之；熊十力、梁漱溟……等少數而已；在藝術上，則有于右任、齊白石、黃賓虹等。依此，整個唐代書法，顏魯公、張旭足以爲代表：一代表儒家正統（莊嚴、質樸、古典）；一代表道和禪（活潑、空靈、浪漫）。研究唐代書法，當由此奠基。宋代書法當以蘇（東坡）黃（山谷）爲代表；單一件《寒食帖》就搶盡了風頭，令群雄俯首。歷史本來就是這樣霸道、不講理。顏、張、蘇黃以外，自另有神聖、高明，每個人都有自由選定偶像去拜！

或謂中國文化是詩文化、情本體。中國書法的精神內涵是否爲「詩」？爲「情」？歷代書法都跟著「詩」、「情」的轉變而轉？唐文化以「詩」最光芒萬丈，唐書是否跟著唐詩轉？也未必。唐詩、唐書的根砥還在道（莊）、禪（佛）。這一點不可否認。宋詩、宋書雖然延續了唐，但文化精神本質轉移了，一切都轉了。宋詩宋書與唐相比，明確地轉了一個大彎。

漢代的文化本質，以「氣質」盛（漢之「氣」是物質之「氣」）；唐文化的本質是「才氣」（「才氣」之「氣」是生命現象）；宋文化的本質是「心性」。唐文化本質是詩，是「才情」，已理性化、內化。蘇黃的詩文總喜歡賣弄他個人的「人生哲學」，叫人愛，又叫人

美國學習環境中華語學習者語意辨識之研究

黃　雅　英

小　引

世界　語言　得意　意識　應環　境影響　而有　不同

人的言語。得意「一心多用」、「一意多言」的能力，面對

「意猶未盡」的語言表達，士子亦有其「得意忘言」之歎……

莊子之論「言意」由來已久……士子傳承言意之辨，「意在

言外」之美，表現在「不言之意」之中……

莊子有言：「言者所以在意，得意而忘言。」「言」與「意」

的問題，是人類語言溝通與思維表達中的核心問題。「言者」

與「意者」是人與人互動溝通的基本要素。「意在言外」

是人與人溝通的一種境界。「言不盡意」則是人與人溝通中

難以盡意的一種遺憾。

「意在言外」的表達，「言不盡意」的困擾，（雖有）

二十一世紀。「言者」、「意者」的關係，從古至今皆有，

士子對「言」、「意」的探究，也是代代相傳。「言者」意欲

「言無不盡」，「意者」卻往往「意在言外」。是故，「言」與

「意」的傳遞溝通，就在「意者」的「意在言外」、（或是？）

「言者」的「言不盡意」中進行。所謂言者無心、意者有心，

意在言外之意（或言無意），是意之所在，意之所指，言之

之意……言者之所以言，意者之所以意，自有一番「言不盡

意」的遺憾。言者之言，在言表意，意者之意，意在言外，

士……

第一章 三千年來，中國書壇一回眸——中國書法是大乘？還是小乘？

一 什麼是「風格」

討論唐宋書法風格有兩種基本功夫要做：（一）先把中國書法演變史有一概括性的了解。（二）對中國書法美學有相當認識；因為書法史和書法美學是不同領域的學問：書法史偏重實物、實事；美學則偏重形上的、綜合性地掌握；要釐清書法的文化價值。

「風格」一詞，早已很通行而普遍被應用；但若從學術立場追問：「何謂風格？」就變得非常嚴肅了。在英文中譯作style，可是在中文裡「風格」包含了很多。我們必須把「風」和「格」兩個字的詞語連起來，才能概括「風格」的內涵：如風度、風氣、風範、風骨、風韻、風流、風光、風華、風景、風趣、風情、風神、風姿、風操、風雅、風騷、風味、風雲、風雷、風月……。與「格」相連的則有：格調、格度、格律、格局、格式、格言……。把「風」和「格」的詞彙通通融為一體，才能把「風格」來概括凝聚成一個完整的概念。那麼style就無法包容「風格」的內容。

「風格」一詞，它的內容似乎已經很明確；由於它的包融太豐富，無法找到另外一個詞彙來詮釋它。由於「風格」除了融進了有關「風」的內容外，又兼容了有關「格」的內涵；於是

書法「風格」便兼容了書法的現象與本質。討論現象與本質，是美學上的問題；所以，我的題目訂爲「從美學觀點看唐宋書法風格的轉移」。但談唐宋書法風格，一定要關照到整個的中國書史；所以，我要回頭簡述中國書法風格轉變的大勢。

二 中國書法的風格轉化過程

我在《易經美學十二講》〈典藏‧二〇〇五〉第七講中，特強調中國書法是「意」、「象」並重的表達。《易繫辭上》的「立象以盡意」。從春秋戰國以來，「意」和「象」在中國書法史上，一直扮演著重要的角色；雖然歷代的大書家，對於「意」和「象」的理解各自不同；但「意」和「象」一直是書法所要表達的兩大元素：簡單地說：「意」是書之內涵；「象」是書之形象（形式）。「聖人立象以盡意」，即聖人（有智慧、有創造才能的人）創造、發現「象」（象徵符號），用以表達「意」。此「意」的內容很深廣，可以概括中國文化內涵，個人情意、思想、性格等。中國書法家所欲表達的「意」是什麼？也很複雜，每一個朝代，每一個大書家，所能表達的也各自不同；也都基於其時代氛圍、時代因素而不斷在轉化、變易。研究書法的人，一定要掌握住這個大龍脈；否則，就沒有資格談中國書法風格的轉變史。

甲骨文和中國書法的關係比較少，寫的人也較少；原因很簡單，甲骨文從清末十九世紀初

始被發現（註一），是故十九世紀以前，沒有人會寫甲骨（圖一（A）（B）。

寫甲骨文是否能「盡意」（表達人生、呈現文化內涵）？答案是肯定的。單就「甲骨四堂」（羅振玉，雪堂；王國維，觀堂；郭沫若，鼎堂；董作賓，彥堂）（圖二A），四家都寫甲骨（鼎堂少見），而各有特色，其特色也多少可以代表時代特色和時代精神。由於甲骨出現晚，寫的人少，所以甲骨文，在中國書史上，所佔份量不重；可是，單單董彥堂（作賓）就值得深入研究（圖二B）；不但甲骨本身，因時代不同（甲骨文流行約五○○年，變化很大）而轉變，歷代甲骨大家也各有風格，隨時轉化。可惜當下學甲骨的人，能把甲骨寫得好的太少，研究甲骨書法的人更少，是件憾事！（圖三）

甲骨再下來是大篆（鐘鼎、石鼓）。大篆又稱籀書。大篆的書法藝術就大大的進步了；不過，中國書法家寫大篆的還是比較少，寫金文寫出味道尤其難，寫金文一定要古雅、渾厚，這些二條件都不能少，少了這些二條件就不好，大篆比小篆渾厚、氣度大，因為他是鑄在銅器上的（如鐘鼎），也有刻的，那鑄的味道很難寫出來。寫石鼓的倒不少，民國以來，也就是十九、二十世紀，最有名的是吳昌碩。吳昌碩是藉著石鼓的筆劃自己重新解構重新創造，所以自成一家（圖四ABC）。民初大學者柳貽徵，大小篆都很突出，可惜書史上很少見到他的名字，寧非怪事。後來寫石鼓的人不少，寫得好的人也不少。當年江兆申做了故宮副院長之後，突然發狠寫石鼓文三百通，了不起。當代寫石鼓寫得好的我一個都說不出來，要說就要翻資料。因為

尚法與尚意──唐宋書法研究論集

六

寫大篆不能失原味，又要能寫出個人風格，那就太難了。

大篆以後就是小篆，小篆的書法比較容易寫，他是工藝化，講求平行均衡，線條要挺秀，安排要均勻對稱，秦朝當年只有嶧山碑、琅琊台（圖五）、會稽刻石、芝罘碑等四塊碑，但都沒有留下眞跡，只有留下拓本來。小篆歷代都有大家，唐代有李陽冰，或謂李西台（建中），四體皆妙；但篆書少見。宋代寫小篆的人一時記不起來，或謂郭忠恕「尤工篆籀」，其《黃帝陰符經》刻石（作於九六六）確實名不虛傳。宋四家皆不擅篆。元朝風氣漸盛，趙孟頫、趙雍父子能篆，另有吾丘衍、吳叡、吳澄、李泂、錢良佑、周伯琦皆工篆。但以篆名後世者不多。明朝寫小篆的人就更多了，寫得好的有宋隧、陶宗儀、張紳、沈度、程南雲、李東陽、李應楨、徐霖、豐道生、王樨登、李開芳。但明末諸大家，則少擅篆者。清朝寫小篆的就多了，最有名的就是鄧石如（圖六ABC）、楊沂孫，再往後有王福庵。清朝共有幾十人寫小篆，楊沂孫寫得很勻稱也很規矩，所以他自稱小篆不輸鄧石如。鄧石如小篆寫得字體長長的，把筆畫拉長，又有味道，其小篆設計味道太濃，用筆變化太少，包世臣認爲鄧石如的字差不多都是清朝第一，除了草書被認爲是能品，小篆也被認爲是第一。鄧石如的小篆比較容易學，一學就上手，上手以後一定要學他家，要不然就被擋住了。所以寫小篆的人從鄧石如入手我不反對，但後來你一定要加別的，像吳大澂他加上金石味又加上大篆，甚至連隸書也加進去，所以吳大澂的篆書不漂亮，但很大器、渾厚。近代寫小篆的人也不少，寫得好的

也很多，在臺灣寫得最好的是陳含光，陳含光的小篆寫得太秀，就是秀麗高雅。人就是這樣，

你秀麗高雅就不渾厚。所以他也不走渾厚的路，秀麗、高雅、剛健都是他的美德。有一個醫生

奚南薰，小篆是走鄧石如的路，到了晚年出了幾本字帖還可以，所以我說學鄧石如的小篆到了

晚年一定要加別的，不加就覺得少了東西。當代寫小篆的人也不少，大陸人當然也有一批，一

時舉不出名字來，青年一代寫小篆不容易，小篆要變法很難，所以當代寫小篆寫出特色的比較

少，因為它本身的限制太多，不容易自由發揮。在秦權量銘中，有的小篆極好，為什麼少人去

學？

唐宋書法家，未見甲骨，自然無人寫甲骨；石鼓雖已被發現（韓愈有《石鼓歌》），但好

像不見有人寫石鼓，大概也無人寫金文，所以唐宋人藉甲骨文、石鼓、金文練書法的人可能沒

有。可是甲骨文和石鼓文本身，有自己的風格。也能代表它自己的時代風格之轉移；至於鐘鼎

文（金文），從商到春秋（前一七五一－前七五六），一共通行了約一千年的歷史，其風格轉

變之複雜、多樣，值得從書法演變史，寫成一部大書，可惜尚無人碰觸這樣的大問題。

中國的書法史，一般都從小篆始。但秦篆沒有墨跡傳世，李斯擅篆不虛，且當時的篆書的

字體、書寫技巧都相當成熟；但若想研究秦代書法，只有靠幾塊碑拓和文獻史料，而秦以前的

石碑，除了石鼓以外，迄今仍無新資料被發現；所以秦代書法風格，反而無從把握。後世，寫

小篆的人很多，但自元以後，雖然代不乏人，但所書和秦篆則漸行漸遠，只能借小篆的字形，

各自表達其時代風格和個人風格。秦的權量銘、漢磚刻、石刻出土了大量新史料。對於醉心古書法的人，是一大福音。是值得書法界開擴視野，潛心研究的大好時機。

隸書通行的年代，大約近五百年（圖七、圖八）。中國書法從實用的角度說，楷書流行，應用的時間最長，從魏晉到今天，已經十八九個世紀（魏晉書法已經楷化，宣和書譜，以鍾繇為正書之祖）；金文應用的時間約一千年，漢隸應用、通行的時間約五百年，書體、書法（書風）流傳、應用的時間之長短和遠近，原因很複雜。但書體和書風通行且實用的時間空間越廣大、久遠，就越富有永恆性和多樣性。所以，中國書法楷書最難寫出特色（因為近兩千年內，高明太多）；漢隸也不容易寫好（漢隸的好壞，不單重技藝，而取決於氣象、氣度和境界），想把漢隸寫好，一定要心量恢弘，文化根底雄厚，對建築、雕塑有認識且投入，亦即擁有漢人的歷史情懷和文化薰染，否則漢隸就寫不出氣象、氛圍來。

我一再強調，漢隸是各體書中，最富文化內涵，最能表現氣象、氣度的，又是最多樣變化的。擅隸書的專家，若能向上深探漢篆（即漢早期的秦篆轉型期的橫平、豎直的篆隸交融似篆又似隸的書體）（圖九）；向下又能追蹤到從漢碑轉型到魏碑的轉型期間的字體，這一段時期的書法風格，鄧石如稱之曰：「魏碑十美」。鄧之過人處，正在於他能巧妙地緊抓住了那「美」。凡愛好書法者，只要能深入整個「漢」（包括漢文化，如建築、墓碑、漢石刻、磚刻、陶），在向上追到「漢篆」（即秦漢交替過程的創造物）；向下又追到魏晉六朝（在書法

上有魏碑、北魏佛雕、石刻都偉大，其書作品一定大氣）。學書法最忌貪婪，結果一樣也抓不

到，到頭來兩手空空，胸中、大腦也空空。打麻將的人，最好不要想「三不靠」，太難了。

學書法的人「三不靠」和「三皆靠」，總是要落空的，學書者，學秦漢、學魏晉南北朝、學

唐宋、學明清、學近現代，那是個人的自由；但切忌玩「三不靠碑」。那樣恐會落到兩手空

空，前路茫茫。俗話說：「一葦渡江」，抓住一根草或一塊木樁，便可渡過大江、大河。若專

學唐、宋，當然也可以！但不要忘了，深入唐、宋以後（包括唐宋文化，尤其是詩詞）一定要

上探楊凝式，以及明末諸大家。

前面已提到過，楷書最難寫好。近兩千年的時間內，高手如雲，花樣百出，要想在兩千年

間，在千千萬萬的高手中，出類拔萃太難了，所以我個人不在楷上浪費時間。坦白說，我傾全

力投入書法，是想通過書法進入人文世界的最後、最高的智慧域。我尚有自知之明。「十項全

能」是年輕人的事，超齡者戒之在貪！

不管從文化內涵或美學觀點言，漢隸在「意」（本質）和「象」（現象、形式）兩方面都

有更多發揮的空間。學者若「意」、「象」兼得，自成大家。如何得「意」？如何得「象」？

這是書學上的兩大秘密。哥德說：「形是一大秘密」。漢隸中的「形」（象），所容納的中國

文化最厚、最富，可稱之曰「博大深厚」；是永遠探不到底的「秘」。

讓我再強調一句：擅隸書者，千萬不要忽視「漢篆」（即秦轉型為漢隸的轉型期之作）

（圖六），更不可忘了漢以後轉型到六朝期的那一段。能把前後兩段融會貫通，所書之隸才有

「味」；原因很簡單，在中國歷史上，每當改朝換代，兩代交替的時間內，就會在時代夾縫

中，冒出一些「奇人」來，這些「奇人」才是創造中國文化、藝術的英雄、豪傑。倘若忽視了

這段歷史，漏學了這些人。不是由於智慧不足，就是因為被「正統觀念」所縛。原因是在這些

時代夾縫、生死邊沿活下來的「人」，都是歷史間隙中的「強者」和「透網錦鱗」。平凡的人

生、平凡的生命，只會創造平凡的藝術。大藝術家，一定要在古今中外的歷史上，找到對談、對飲的對象，才能聊以慰

枕，才算豪俠。能和英雄對飲、對弈，才算英雄；能與俠客抵足共

情，而繼續活下去。在六十年前，我一投身「江湖」，就和石濤、八大訂交。他們不會棄我，

我也永遠擁抱著他們。

草書是中國歷史中的游俠，他不是中規、中矩走方步的人，乖乖牌的人，也不是邁方步的

人，不要企圖成為草書大家。有人說：要寫草書一定要會飲酒。但若無豪情、俠氣，天天醉

死也寫不出好草書來；滿身俗氣、一腦子俗念，也不必寫草。寫草書要會「游」。游是不沾

滯，一切放下，我有聯自勉曰：「放下始坦蕩；向上自崢嶸」。「放下」和「向上」是生命的

「浮」和「沉」。生命不浮不沉，老漂在水面上，攤在陽光下，很快就曬嗅了。「雲門三唱」

（也叫「三關」）中的「隨波逐浪」是「游」，是順著水勢載浮載沉，而絕不會被淹沒。莊子的

「逍遙遊」更是人間至美至境。若想寫好草書，不讀通《莊子》，不懂「游」，連試都不必！

第二章 唐宋書法風格的鳥瞰、縱覽

「鳥瞰」是踞高俯視，作面的瀏覽；「縱覽」是循歷史線索，探索其前因後果，其重點在發覺其歷史事件中的「妙」（妙生、妙造、妙化，即生命的轉捩點）和「徼」（即要竅）。

我們研究任何學問，只要能把握住它的「始點」（即妙點、妙處）和「徼點」（即要點、終點）和它的過程（即「中點」），就可以掌握住它的精髓、要害。談唐宋書風之演變，這方法也有效。

前面已提到過，楷書有將近兩千年的歷史。這說明了楷書在整個書史上，有其永恆性的特質，在近兩千年的時間內，也必有微妙地變化。正像王羲之所言：從其「變」的一面看，宇宙一切事物，分分秒秒都在變；從其「不變」的一面看，宇宙從亙古以來都是這樣子（註一）。研究唐宋書法風格之演變，也一定要遵守這一大原則。

唐代書法最盛行的是楷書，其次是草書，再其次是篆。本論文對篆將捨而不論；對草則點到為止，但要求「畫龍點睛」；對於楷則採取「九方皋相馬」的方法，觀其「牝牡驪黃」之外，這方法即我自稱的「觀象法」，亦即美學的方法。（非藝術史的方法）。

一二

第二章　圖像學習與記憶學習的轉接

（3）圖像符號有自身的表意結構方式，會引起人對符號指涉意義的思考。

圖像符號的表意方式不同於文字，它通過形象直接表達意義，具有「表象」的特點。「表象」是人對感知過的事物在頭腦中留下的形象，是人對客觀事物的直接反映。因此，圖像符號的表意結構具有直接性、具體性和形象性的特點。

（2）圖像符號的表意結構較為鬆散，人們接受圖像符號信息時有較大的自由度，能夠充分發揮想像力，進行豐富的聯想和創造。

相對於文字符號，圖像符號的表意結構較為鬆散，人們在接受圖像符號信息時有較大的自由度，能夠充分發揮想像力，進行豐富的聯想和創造……

（1）圖像符號（包括圖畫、符號、表格、照片等）具有直接性和形象性，能給人以深刻的印象，激發人的學習興趣。

「圖」（圖畫、圖像、圖形）與「像」（影像、表象、形象），本來是兩個不同的概念，但在現代漢語中，它們常常被連用，形成「圖像」這個詞。

由於圖像在人類學習和記憶活動中具有重要的作用，中外學者對圖像學習問題進行了深入的研究。英國學者《記憶廣場》（一九五一—二二三〇）等著作中，就圖像學習問題……

一　圖像記憶與圖像學習

（此處省略部分內容）

問題。可以稱之曰：「大哉問」！那是博士論文的好題目。

(4)唐代在中國歷史上，可以稱之為「天才時代」或「英雄時代」。可是唐代書風卻沒有詩歌、音舞、運動（遊獵）、雕塑那麼豪放、雄強（草書是例外）。雖然李北海（邕）的《雲麾碑》也凌厲不可一世，董其昌的評語曰：「右軍如龍，北海如象」。顏真卿的書，蘇東坡評曰：「雄秀獨出，一變古法，如杜子美詩，格力天縱，奄有漢魏晉宋以來風流」。（註三）雖然唐代楷行大家，也多有凌厲、豪放的一路；但終因包袱太重，累積了六七百年的優點，但六七百年的積習也難甩掉。文化藝術生命，總要循生命循環的原理，才能延續下去。一個人的體內，每天總有幾億細胞老死，又有幾億新生，生命才活潑、生動而生生不息，新陳代謝不暢，是生命老死的主因。今天的大小書家，最大的共同的缺點是捨不得把體內廢物、毒素及時排出。先把消化後的廢物排出，才須要新的飲食。三天不排洩，就不須吃喝了。舊的觀念、思想、技法，都要適度地排出（洩肚也不好）。當今世界共有七十億人口，每天有千萬退席，又有千萬入場。今天的書法界都不捨得將廢物（老細胞）趕走，所以新的也不來，這是中國書法的最大隱憂。

二　唐草為什麼要瘋、癲、狂、痴？

(1)唐草比較接近詩情、詩境，更多接近樂舞和遊獵、運動。在草書的精神本質上，一端和

莊子的「游」的精神接（「與天地精神同流」而同化），另一端又向禪宗接。禪宗的基本精神，是找回自我，純任自然，而到達一種大自由、大自在之境。所以，擅草書者不是入老莊之「道」（尤其是莊子），就是入於「禪」。若能禪道兼修，必是大家。是故道家的「無」，禪宗的「空」是草書的精神內涵和生命本質。

(2)唐代草書最大特色是心性的大解放。它和楷書是相對而互補的作用。唐代大書家兼擅楷與草者極稀。因爲兩者之間是一種矛盾的存在。中國書史上的大書家，如王羲之、顏眞卿、趙孟頫，他們都兼擅楷和草，他們也都能將楷「游化」即把楷寫得圓潤、流利，又能把草寫得頓挫有，把二者的關卡打通，把楷草打通，使二者互相借路，要有點智慧，又要有特殊才能。也就是在寫草時，不知不覺把楷的意趣、技法帶進去；當他要寫楷時，草書的輕快、自由、音樂性也自動流露出來。二十世紀迄今，是分析精神當道，書和畫的欣賞和創作都各行其道。常聽道許多聰明人說：我只懂畫而不懂書法，或我只懂古而不懂今。都是自我設限或社會教育制度設限。我不贊成書家多能，但要想多能，一定要使之互通且互相借路、借調。古典浪漫，兼而有之，自屬大家；最怕的是既不古典，也不浪漫。

(3)唐草大家像懷素、張旭的詩、酒、道（仙）、禪（佛）和書的相關性：練草書是一種修身的法門，是修道（成仙長壽）的一條路子，而且這條路不是單軌單向，它可以是多軌多向，它也可以向詩、酒、道（仙）、禪（佛），以及太極、醫學、音樂、通靈……去借路。寫草書

的人，若只是單純地寫字，不向多處借資源、借路，它永遠只是一條小路，甚至是死路。唐代禪僧的草書，大都是詩、酒、禪、書互通的，而且大都是瘋癲、癲癲，如痴如狂。瘋、癲、痴、狂是草書大家必有的精神現象；又是草書的精神本質（現象即本質）。研究草書的學者，當從這一條線索切入，擅寫草書的人必能體會到瘋、顛、痴、狂與草書的微妙關係，此中大有文章可做。瘋、癲、癡、狂，是人性的攤開，是生命的大解放。

楊慎云：「唐五僧善書者。劉涇《書話》以懷素比玉，訾光比珠，高閑比金，貫休比玻璃，亞栖比水晶」。唐代書僧，多有擅書者，據馬宗霍輯《書林藻鑑》（卷八）共列書僧二八人。所佔比例為歷代之冠。

唐代楷書可以說是唐書的正宗，草書算是別支。楷書近儒，草書近禪（佛）道（仙）；楷書偏於實用，草書偏於藝術或修道；楷可比建築、雕塑，是靜態藝術，草可比樂舞、運動（游泳）、氣功；草書在中國文化中所走的是狂狷的路，非中行者所能為，所以乖乖牌的人不可能把草書寫到飄逸或高古。我有聯曰：「散僧入聖境；遊俠歸山林」。草書大家是遊俠，或是散僧；都不從正門入。

研究唐代書法風格，可以跳過楷，卻不能忽視草。由於草書大家個個旗幟鮮明，各自面貌，且多能呈現一種境界。我一再強調：「有境界自有格調；有格調自有意趣；有意（內容）趣（氣味）自有知音。

(4)中國書道的路上有五大關卡，我認為作一個書法家，一定要通過幾個關卡：（一）技藝成熟。（二）追求意趣：有內容有趣味。（三）建立個人風格。（四）完成一種境界。（五）呈現個人智慧，且能代表人類智慧。有人認為書法藝術不是大乘，不能普渡眾生，當然書家也不能藉書道呈現個人智慧。我不同意這說法，書法家若不能通過書法藝術（書道）呈現個人智慧，以及人類最高、最後的智慧，那麼書道（書法藝術）在人類文化中，將永遠不能擴大展現在世界文化中；甚至它是否能在中國文化中延續下去？也會成大問題。這是書法的文化價值問題，故特關專章。

第三章　中國書道在人類文化中的客觀價值

行筆至此，忽然觸及到中國書法在人類文化中的價值問題。如果有，它就不會消失，且可發揚光大；反之，如果沒有，我們的研究、書寫活動都是多餘的、無聊的。書法、書道也會從人類文化中消失。我要強調一句：「凡是有生命的存在體，它終有一天會終止；但書道是一種必較長壽的文化生命體。其生命究有多長？要看書家們是否爭氣！」

一　書道是否能承擔開發人類智慧的大責？

「智慧」一辭，凡粗通文墨者，無人不知；若深一層問，絕大多數的人都會茫然。

亞里士多德認為智慧有六大特徵：⑴智慧能通曉一切。⑵知道最難的東西，解決最難的問題。⑶能明確地講述因果關係。⑷它是為己之學，但不為自身而求，也不為結果而做，即它有無目的性。⑸具有最大的能力，唯有神明才更大地具有這種才能。⑹對身邊所不懂的東西感到好奇，進而對宇宙間更大的感到驚奇。（註四）

總之，智慧不等於知識。有時知識會妨礙智慧，有時「求知以養慧」。所以，智慧是人類文化中最後的，又是最高貴的東西。智慧是有其無目的的，它不幫助人解決現實生活問題；卻可以安排個人人生，即「安身立命」問題，也可以指導人類文化的大方向，即所謂「無用之大用」。總之，在人類文化中是普通又是最奇特的東西。我們每個人都知道一點點，每個人都對它茫茫然無所知，它有普遍性（無所不包），又有獨特性（唯我獨能），我們讚美一個人「很有智慧」，那是對他最高的評價。今天浮在檯面上的人物大都有聰明，而太缺少智慧。「浮」靠聰明，「潛」要智慧。若能深一層了解這句話，也要有點智慧。

（一）書法家如何展現「智慧」？

前面已談到，書法家進階升等的過程：⑴追求技藝。⑵求意趣。⑶立象盡意（創造個人典型，以呈現內在）。⑷完成境界。⑸展示書家整體生命智慧（與前略異）。

書家若能意識到，書家在人類文化中的使命是「展現個體生命智慧」以充實「人類文化智

慧」，就不會覺得研究書法無聊。

（二）「人類文化智慧」是什麼？

這道門太高了！「人類文化智慧」，它不擔負提升人類現實生活的水準，所以，它和

「名」「利」無關；它只擔負「生命境界」的昇華。

又什麼叫「生命境界」？例如莊子，他是一種「境界形態的存有」。他生存於「境界」

（虛設的，獨創的空間）中，卻又「真實的存在」著；他展現了全人類很獨特的生存方式和生

活的情調。全中國以至全世界的文化人，多多少少，或直接或間接地受他的影響。這就是他

（莊子）「文化智慧」服務於人類社會的方式。但對莊子而言，是否有人學到他？是否對人類

文化有益？他會笑而不答，或怡然慍曰：「干卿底事！」

「人類文化智慧」很少人去關心它，卻總有人偷偷地學，黯然地營造；全人類也都在偷

偷地學，不自覺地在用。我們學到「智慧」以後，也用不著說聲「謝」。——像我的「文化智

慧」說，是剛從亞里士多德學來的，難道還要我對他說「謝」嗎？

智慧本來賤，愚人偶得之；

因緣電一閃，慧光照大千！

智慧無價，得之不喜，失之也不憂。是人類至寶，但一文不值。

（三）書法是否可以承載「慧」？表達「慧」？

先談「養慧」問題。凡學者，動筆就企圖以書法謀生者極少；因為學書者，都知道自己永遠都在「過程」中，永遠沒有「目的地」。這就是「養慧」的第一步。學書者的最高目的是追求那最高境界，在那裡自自然然地寓有最高智慧。「最高境界」，在人世間沒有那個地方，就算到達那裡，也沒有人告訴你：那是最高的；自己也不會覺得自己在「最高」之中，那就是修道，那就是最高智慧！

學書的最高、最後的目的，是進入最高、最後的境界中，在那裡充滿了智慧。你一旦到達那裡，你個人就是智慧的化身：身體中裡外外都是流淌著智慧的血液，放射出智慧的光芒！到那時，別人怎樣看，怎樣想，怎樣說？那有閒情去管它。

二 「智慧」是人類文化的寶藏

以上曲筆淺談智慧；因為，一般人久已不知「智慧」為何物？更不知「智慧」對人類、對個人，是那麼重要。中國書法若從甲骨文算起，已有了三千多年的歷史。在過去的三千年中，凡讀書人，都多多少少受過書法的薰陶，卻說不出書法對我們的用處、好處，總是件憾事！以上數節突然蔓延到書法與智慧的關係。重點在(1)智慧是人類文化中最後、最可貴的東西。(2)有智慧的人一定會營造出最高境界。(3)進入最高境界就會被智慧薰染、溶解。(4)書法是

中國文化的精髓；它自身就有特殊境界。進入那境界中，就自然被智慧包圍，被智慧滋潤。人在智慧中不自知覺，更不會氣勢凌人。有的學者以雞零狗碎的東西卑視他人；不但缺德，尤缺智慧。智慧在平平凡凡中顯。世間最顯者，最缺智慧！常常坐在「大位」的人，最缺智慧！

第四章　唐宋書法之風格

一　唐代之楷書和草書

前面曾談到書法在現實社會中使用、通行的時間（未及談地域）：甲骨文（前一七五一一一）約四五百年（商祚共六四〇年，使用時間待考）；金文約一千年（包括商周以至戰國銅器上的文字）；小篆：秦祚只有十五年（前二二一一二〇六），小篆通行的時間，不會超過一百年；隸，其通行時間約四百年（漢祚加三國不過五百年），楷書若從鍾繇（一五一一二三〇）算起，到今天也快兩千年了。草書、行草、行楷都是楷的歧出、變體。專家們若能依書體通行的時間、地域，做精確地研究，該會發現許多大問題。因為文字書體的遞轉，就可以代表文化的轉型。民初有人提出中文拼音化。果然，那是中國文化的天翻地覆；或是中國文化的災劫。

（一）唐草的文化背景、時代因素

我再重複一句：研究唐代書法風格，可以跳過楷，絕不可忽視草。唐代草書和詩、禪、酒、樂舞、運動……都有深厚的關係；草書和道家（尤以莊子）的精神相通，更不可忽。

唐代文化最光輝璀璨的是詩。詩代表了唐人的才氣、豪氣；亦即唐人的空間意識，藉孔、老、禪、騷落實到現實文化中。在唐代藝術中，接納、容匯以上文化資源最有效的卻是書法。

（畫容納的能力不如書）。唐代文化，最能表現才情，最能營造境界，又最可能承載智慧的卻是草書和禪。詩表現才氣，但不一定能承載智慧。柏拉圖否認，詩有教化功能；楷書展示功力，透顯本質。至於草書大家如何通過書寫過程以其書法透顯智慧？有待其他機緣、詳加表述。

唐楷與唐草的文化根本不同，開的花也不同。談唐楷書法風格要和唐草分開來講。唐草風格可以把唐代草書風格和唐代「超級草書大師」分別來談。唐楷也該把時代風格和個人風格分別討論。因為唐代幾位草書大家的旗幟分明，他們由藝入道的路子各有別門奇術。從他們的奇術窄門中找到「曲徑通幽」處，有時會頓現大光明；但是，那畢竟要靠點運氣。所以研究楷書還是比較容易些。

我在這論文裡，不可能詳細分析唐代一流超級草書大師。但我很欣賞劉涇《書話》中的說法：「懷素比玉，訾光比珠，高閑比金，貫休比玻璃，亞栖比水晶」。像這樣的話，有的人很

厭惡；因爲我們無法把玉、珠和大師一一對比，分析他們的硬度、色澤、形態。但是玉、珠、金、玻璃、水晶，質地不同，色形不同，由於其組成元素不同，放射出光能對人體的輻射強度也不同。唐代草書大家雖然離開我們已一千多年，我們仍可透過他們的遺跡或文字記述，窺見其生命本質和光彩。這也不至太離譜，如果我們說，李白如驚濤、駭浪，行雲流水；杜甫如泰山喬岳，鐵馬金戈。你不會反對吧！

（二）唐草的代表人物張旭（圖）

《唐書本傳》「後人論書，歐、虞、陸，皆有異論；至旭無非短者（無負面批評）。文宗（八二六－八三九）時，詔以李白歌詩，斐旻劍舞，張旭草書爲三絕」。韓愈云：「旭善草者，不治他技。喜怒窘窮，憂悲愉佚，怨恨思慕，酣醉無聊…不平有動於心，必於草書發之。觀於物，見山水崖谷、蟲魚草木之花實，日月列星，風雨水火、雷霆辟歷、歌舞戰鬥，天地事物之變，可喜可愕，一寓於書；故旭之書，變動猶鬼神，不可端倪。以此終其身而名後世」。

蘇軾云：「長史草書，頹然天敵，略有點畫處，而意態自足，號稱神逸。…今長安猶有長史眞書郎官石柱記，作字簡遠，如晉宋間人」 (註五) 張旭草書殆由天授，非僅人力可達。

以上所引，《唐書》代表官文書，可信度高。稱「文宗時代三絕」，可謂一代風流；韓愈特強調張旭常藉草抒發喜怒哀樂之情；並能把個體生命融入大自然中，與大自然同化、合一。

最後達到變動鬼神、不可端倪。這正是我所說的，入於人文智慧的最高、最後的境界中。那個至高、至美的存在，便是人生最終極的鵠的。一個人一旦到達那裡，他的一言一行、一颦一笑，舉手投足都是典型，都是智慧的象徵，都是美的化身，而其書跡（尊稱「法書」）自然也就是「人類智慧」的象徵物。到了那時候、那境地，人們對於他的看法、批評，讚美和辱罵，對於他個人，無增也無減。

這是我最新的體會：智慧是人文世界中最後的、最高貴的瑰寶；又是人生永遠追求不到的樂園。因為此園無限遼闊，又無限美善！

（三）唐楷的大家群像

我已說過，唐楷和唐草在藝術上分屬兩個不同的世界，或可稱為「一國兩制」。它們的表現技巧不同，形制不同，所到達的境界也大異其趣。蘇軾云：「今世稱善書者，或不能眞行；此大妄也。眞生行，行生草。眞如立，行如行，草如走（跑），夫未有不能行立而能走者也」。這顯然是把草置於「行」「楷」之後。所以，我一直認定草書最難，有餘力始能作草。

我嘗說：「甲骨近古代木雕石雕，大篆類粗匋，小篆猶宋瓷，漢隸更接近飛簷建築，楷書是家庭日用工藝品，草書貼近樂舞」。此說，曾得書家許可。

楷書富實用價值，科舉時代應試必用楷書；是故，在二十世紀硬筆書盛行之前，文化人無

一不用楷。由於楷太通行了，若想把楷從全國國民中拔擢出來，千難萬難。《全唐詩》收錄唐詩四萬八千多首，包括大詩人數千人。唐書家在一般書史中大都只列十幾人或更少。馬宗霍輯《書林藻鑑》蒐集評唐書家甚全，也只有三百零五家。唐代文人能弄筆作書者，幾乎人人皆能，可以稱得上書家的頂多不過千。能以書表現才情、風格、境界者也只寥寥數百；藉書承載智慧，表達智慧者更是屈指可數了。

或謂：書至顏魯公（眞卿），文至韓文公（愈），詩至杜少陵（甫），能事盡矣，三人皆可稱爲起八代之衰者。唐初虞世南宗法右軍，學於智永，自屬王家嫡系。《宣和畫譜》「議者以歐之與虞，智均力敵……虞則內含剛柔，歐則外露筋骨。君子藏器，以虞爲優」。柳公權專主瘦挺，欲以矯中唐肥厚之失。然柳從顏出，俗稱「顏筋柳骨」。至晚唐則削肉存骨，凋敝之象已見。

褚遂良（五九六─六五八）《唐書本傳》：「遂良博涉文史，尤工隸書，父友歐陽詢甚重之」《書斷》「遂良書少則服膺虞監，長則祖述右軍。眞書甚得媚趣。若瑤台青瑣，窅映春林。美人嬋娟，似不在乎羅綺、鉛華綽約，甚有餘態。」《本傳》注重褚書之師承及其書之內涵（即「意」）。後世以「唐書重法，宋書尚意」，讀書要有慧解，才不至集非成是，唐人豈不重「意」，只是「唐意」、「宋意」有別罷了。

陸柬之（五八五─六三八）《書史會要》「柬之少學舅氏，多作行字。晚擅出藍之譽，遂

將咄咄逼義獻。落筆渾成，恥為飄揚綺靡之習，如馬不齊（剪）髦，人不櫛沐，觀之者未必便

能識其佳處，然人（天）才故自有分限。束之隸行入妙，章草、草書入能；是亦未免其利鈍

也」。「會要」對束之評價甚高。《墨池編》以其「與歐、褚齊名」為「初唐三家」。《唐

書》「後人論書，歐、虞、褚、陸，皆有異論」，則將陸列入「唐書四大家」。何以唐後書壇

宗法陸的不多，而遠不如歐、柳、顏、褚、虞之盛名，唯趙孟頫得陸束之《陸機文賦》勤臨而

有得、而名世。世事浩渺，雲霧迷濛，難得真象。陸束之其例一也。

李邕（唐開元間）。李北海在唐代書史上的名氣遠遜於虞、褚、歐、柳、顏。宋人蘇（東

坡）黃（山谷）也未論及。然歐陽修《歐公試筆》：「余始得李邕書，不甚好之；然疑邕以書

名，自必有深趣；及看之久，遂謂他書少及者。得之最晚，好之尤篤；譬猶交友，其始也難，

則其合也必久。」此評語值得仔細咀嚼。由輕忽轉為深愛，多由於其本質樸厚、意涵深沉，

久而彌醇。我稱蘇、黃是書法史上的表現派或現象派；蘇、黃有門戶，道不同不相為謀，宜

也。我不及查蘇黃著作，對李邕評論待考。米芾則云：「李邕如乍富小民，舉動強屈，禮節生

疏。」這也是從現象的角度看。蘇、黃、米對李邕無好評。正代表了宋人美學觀的轉移，因為

蘇、黃都是透過楊凝式上接顏真卿，再往上接二王。學術傳統（系統）藝術命脈，多一脈相

承，會讀書觀藝的人，不能忽視血脈關係。陸束之、李邕在藝術承續上，少了有力的繼承者，

身後寂寥理所必然。趙孟頫得於陸束之者多多，因為趙之書畫觀點是跳過兩宋，直承五代與唐

（趙曾得陸柬之書《陸機文賦》。畫學五代董巨），趙每作榜書大字，則必向李邕借路。趙之書、畫、詩、樂，均能「起八代之衰」。其對唐宋以後，文化延續，振衰啓敝，唯君獨尊。松雪翁之智慧、功力，稱之曰「千年來一人」，誰日不可？董其昌，遙承遺韻，功不可沒。

以上僅就管見所及，舉出楷書大家六七人。唐書家以百千計。就記憶所及，歐陽通（詢之子）、馮承素、孫過庭、薛稷、鍾紹京、張懷瓘、賀知章、李陽冰、鄭虔、徐浩、杜牧……均一時豪傑，各有特色。可以寫成幾十篇博碩論文。

如前所述，唐人楷書技藝純熟，卓然成家者，當以千計；特有意趣、風格獨具者，當以百計；成仙入聖、特有智慧者，僅數人而已。本文主題在「唐宋書法風格」。我卻大談智慧。蓋智慧爲人類文化中之最後、最高，且是最可貴的東西。智慧人物都隨身帶一面「智慧寶鑑」（或照妖鏡）。所有智慧人物，只要一打照面，就會映現在他自己的「寶鑑」中。寶鑑和寶鑑互相折射，其穿透能力也就越來越強，智慧者在另外的智慧者的寶鑑中無所遁形，而原形畢露。這叫做「鏡鏡相照」或「惺惺相惜」。

古今書壇中擁有智慧、又能藉法書承載智慧、展現智慧者太少。擁有大智慧，有兩個特殊條件：（一）天縱之聖。（二）勤修苦練，「須臾不離」，直到生命的盡頭。此處我只強調：有智慧自有境界；有境界自有風格、品味；有風格。品味，自有知音。以下要專談唐宋人書法風格：

二 唐代的書法風格

唐代書法風格可從兩個層面講：（一）唐代的時代風格，再往上可追到唐代的文化精神。

唐代文化精神主體是詩。詩表生命才情、生命氣象。其象徵人物是李白、杜甫。李開啓了大唐的浪漫（唐宋詩多多少少都受李白影響），杜建立了古典風貌。他們不單影響了唐詩，也影響了其他藝術。時代精神外顯而形成生命形態。唐代文化形態，上承漢魏六朝，並廣開門戶，四面八方門戶洞開。這一文化格局、文化形態，爲中國歷史上所獨有，亦人類文化中所獨有。所以世人常用「漢唐」來作爲中國的代名詞。有人說，中國文化是「詩文化」，也可以說是「漢唐文化」。一切文化都籠罩在「詩」底下。一切文化都以漢唐最突出又最富厚。

唐代書法有沒有伴隨著詩並行發展呢？我經過長期思考，我發現中國書畫在大唐並不曾平行發展！唐代的書法和詩更步調不一！爲什麼？這問題太複雜了。求上帝讓我多話幾年，好慢慢談！

靈光一閃，我要拿「五四」做例子，二十世紀初，中國文化的時代精神的代表人物，厥唯魯迅、胡適之、梁漱溟數人，政壇人物自然是孫中山，書畫壇的人物，也只有齊白石、黃賓虹、于右任……芸芸眾生，不可能成爲時代精神的標竿。

唐代書家最能代表「唐」的，可能是張旭，若再找一位足以掛上「大唐」招牌的是顏眞卿！

張旭和顏眞卿之所以成爲唐代書壇的「時代精神」。張旭的狂顚與詩、酒、禪、道密切相關，大致可代表中國文化中禪（佛）道（仙）一路，是「散僧入聖境」。顏魯公的忠義、質樸、雄強，代表儒家的正統加豪傑。張浪漫，顏古典；張長於表「現象」，顏長於表「本質」；張多取於自然，顏多取於人文；張近樂舞、運動，長於時間表達，顏近建築、工藝，長於空間表達。唐代書法精神，就是走在這兩條大道上，而且走得最高、最遠。以張顏代表整個唐代書風，非常恰當。宋代就難找到代表整個宋代的象徵人物像張顏那麼明確。

至於二人的法書是否能承載中國文化的最高智慧？他們表達智慧的妙法是什麼？那就要看我們是否握有一面「智慧寶鑑」？

總結一句，唐代書法是以「詩」、「酒」爲引，以道家（老莊）、禪宗爲精神支柱（本質）；其象（形象）則兼容了建築、音樂、運動舞蹈於一爐；其藝術的表達技巧，則是「游」。故整個唐代藝術是一團大和諧。唐代書法則是這一個大交響樂中的一節或一章。唐代書家的個人風格，眞的是遍地英雄，各顯神通。要分析，須要數萬或數十萬言。當代青年才俊，何妨大顯身手！

三　宋代書法風格

宋代帝王從宋太祖起，歷朝皇帝大不如唐，整個宋代也少了魏徵、房玄齡等大宰相。這就

是「國運」。國運常決定文化氣象、藝術風格。

兩宋（九六○─一二七九）國祚共三百十九年。外侮頻仍，內政不彰。文化氣象遠不及唐。文化生命力也日益萎縮。唐詩所代表的陽剛，也轉向詞的婉約。理學家心性之學是一種內斂的工夫，程伊川的「為天地立心，為生民立命，為往聖繼絕學，為萬世開太平」氣度恢宏，豪氣萬丈，卻喚不醒士氣的低迷。宋代三百年的國運始終不能振拔。這當然會影響到宋代書法風格。

唐人是以藝術（尤其是詩）直接呈現生命之壯闊；宋人則是將生活融入藝術中。唐人的詩是將原始情感、原始生命的光輝直接迸發出來；宋詞則是把生活情趣，男女愛情融入詞中，使生命內斂。唐人的草書可以直接宣洩生命（如張旭、懷素等），宋人的草書（如黃山谷、蘇軾）則是傳達情感。宣洩生命者，常常是泥沙俱下，中間夾雜著原始智慧；傳達情感者，總不免夾雜著人倫關係，而富有人生哲理。東坡詩詞常夾雜著人生哲理；其書法雖也富有情意卻不免有「理」隱含其中。這是唐宋書法最大的不同點。

唐（六一八─九○六）宋（九六○─一二七八）國祚都是三百年頃。據粗略估計，唐代一流書家約千人，宋代大書家不會超過五百。在陣勢上宋書家的人數就差了一半。宋代也沒有張旭、顏魯公那樣的代表人物。

四 宋代的楷書大家

宋代皇室擅書的不少，太宗、徽宗、高宗都可稱大家。宋初第一大家是李建中（九四五—

一○一三），被譽為是楊凝式後的第一人。宋代大家蘇軾、黃山谷都學楊凝式。所以楊是從唐

轉入宋的關鍵人物。楊師承顏魯公，但顏正氣凜然，結構穩，多用中鋒；楊多用側鋒，結體

也欹斜蹁躚。是顏之一轉；此後，李建中、蘇、黃都找到了新出路。在結體上用「勢」重於

「力」，在用筆上則多用側鋒，求其婉轉頓挫，形成北宋書風的重要趨勢。後來蔡京、蔡襄、

蔡卞也多少受到此一風氣之影響。

在政治上，徽宗、高宗都是爛皇帝；在書法上卻是天才。我一直有一錯誤觀念，認為公子

王孫在文學藝術上不可能成大器；而事實上，公子王孫確有些藝術上的傑出人物；徽宗、高宗

便是。他們在書法上不但一流，且有創造性。論境界也不差。

黃山谷跋蘇軾《寒食帖》（圖十二）喧賓奪主，人不以為忤。那是書林瑰寶。論風格也旗

幟鮮明、旗鼓相當。

蔡京跋徽宗《聽琴圖》功力不在蘇、黃、米下，後被擠出「宋四大家」外，（宋四家之

蘇、黃、米、蔡，原為蔡京，因蔡京奸佞，乃以蔡襄取代，亦有宜也）。

宋書家高手，另有米友仁、吳說、吳琚、范成大、朱熹、周密、姜夔。

總之，宋書風格，至五代楊凝式而一大轉。這一轉是由正轉欹，由中轉側，由莊嚴轉嫵

媚，由傳統轉個性，由圓融轉峭拔，由開放轉內斂。

五　宋代的草書

宋代草書最有名的是黃山谷（一○四五─一一○五），山谷只活了六十歲。他傳世的有四件大字長卷(1)張大同卷（普林斯頓）。(2)松風閣詩（臺北故宮）。(3)伏波神祠卷（東京，細川氏）。(4)跋東坡《寒食帖》（臺北故宮）。草書也有幾件(1)李白憶舊遊詩。(2)花氣薰人（黃草書精品）。

山谷草書，得力於懷素《自敘帖》，據說山谷在見過《自敘帖》之後，而草藝大進。有人說：今天我們太幸運了，什麼名帖都可買到影本（有的影印亂真）。我說：我們太不幸了，由於得來容易，看了、臨了，都無所得。黃山谷因得來不易，一見即進入自己的血液中。所以有效。

我有了這樣的體驗，像黃山谷跋蘇軾《寒食帖》並不常看，但每看必使之深入骨髓，先玩味其意趣，進一步體悟它的境界。然而《寒食帖》最可貴處，確在二人對話、對奕的那人生智慧。二人在美學擂台上，做了一次生死角鬥。我相信山谷此跋是他大字書跡中，最好的一件。從題跋的語氣中，以及一點一畫中悟到了山谷當時精神抖擻，如臨深淵、如履薄冰的心境。而我每次展玩，則也必戰戰兢兢，如臨大敵、如見上賓（圖十三）。這一跋，使他躍進了十年。

輕忽漫漠，浮光掠影，豈能有得！

黃山谷在中國書史上是奇才、也是偏才。他的草書在中國書史上找不到同類的形態。他和蘇軾處於師友之間的關係，其書風和寫作方法是異多同少。這又是學問中、藝術上的大問題。

我們學古人、學師長究竟應「先同後異」，還是「先異後同」？我認為黃從蘇問學，一起步就不同，但他是否受蘇影響？答案是「很多！很多！」

現在，再回到宋代書法問題。

唐代書風，當以張旭、顏魯公為象徵人物。二人是可代表唐代書風的兩種典型：一飄逸、一質實；一狂顚、一忠義；一道（禪）、一儒……，這兩種相對的典型，還有很多。蘇東坡和黃山谷，也可以列出許多相對又能相補的性格和風格（要請讀者自己去列）。

唐代書法風格由什麼原因轉到宋？轉的關鍵點何在？關鍵人物是誰？楊凝式對宋書影響為何？……一連串的問題，永遠談不完。

如上所述，唐代書法的引子（動力）是詩酒，其精神的內涵（本質）是「道」和「禪」，其表現的方式是生命的的直接外爍、膨脹。宋代書法，經過五代，作了一次大轉折。但宋代書法文化根基仍然延續了唐代的那些老本錢。只是向內一轉，由陽剛轉向陰柔、婉約，由正轉敧，由外爍轉向內歛。

宋代文化、宋代書法，並非一無可取；只是大環境變了，士人的生活方式、生命情調都變

了。全國人民的心裡，也不會像漢唐那樣趾高氣昂，飛揚跋扈，其時代風格也自然和大唐不同。時代精神轉，個人風格也必然跟著轉。

宋代書法風格之轉，楊凝式是一大關鍵。在文化本質和內涵（即「意」）上，也沒有唐那樣光芒萬丈、才氣射斗牛。表現在書法上，自然就少了這些內在的本錢。

第五章　中國書法在人類文化中是大乘嗎？

此論文的主旨在討論唐宋書法之轉移和不同。寫作過程中，卻衍生出書法的文化價值問題；亦即中國書法在人類文化中究屬大乘？抑小乘？

大乘、小乘是佛家語，簡單的定義是：大乘是普渡眾生，關心全人類的生存和文化問題；小乘是自了、自救、自我完成。

在歐洲的德奧諸國，其音樂活動、和有關音樂的工業（如音樂演出、樂器製造等），每年替國家賺進不少外資，音樂的教育功能，也「不可一日無此君」。平心而論，中國書法的現實價值和教化功能，則遠不如歐洲的音樂。紅衛兵時代，書法教育中斷了十多年，對國計民生有多少影響？雖無法估計，但事後這個「空洞」很快就彌補起來。

中國書法在整個中國文化中，仍然是一種「隱（陰）文化」。它的文化功能是細水長流的，試問：從甲骨文算起，三四千年來，書法的教化功能有多大？對中國人（以及亞洲人）的

「修身養性、安身立命」的作用有多大？其教化的總人口有多少？就難以「數」計了。

方東美先生說：「五代的半世紀，道德淪喪，斯文掃地，幸有藝術這一道清流，保住了中國歷史文化之不墜，並延續下來」（大意如此）。中國書法是中國藝術中最獨特的一道清流；但只是中國文化生命的「潛流」、「隱流」。他不是現實社會中的皇帝、宰相、富豪、名人；他是「隱士」的角色。隱士在中國歷史上忽隱忽現，卻不能少。一個陶淵明在中國歷史上，其影響之大，遠在名將、賢相之上。

這就是「美學觀點」！

如上所言，漢文化的本質是「氣質」。此「氣」是物質之氣。所以漢文化質實；其「意」（內容）「象」（形式）俱富；唐文化本質是「才氣」、是生命之豪氣；所以，唐人的空間意識、生命張力，空前絕後；宋文化則向內一轉，轉向心性、性情、才思；所以，蘇東坡的才情夾帶著人生哲理，而豐富了他的詩文書法。欣賞唐宋書法，必先通過這一關；不然，所見只是皮象。

繞了一個大圈子，再回頭談中國書法是否為大乘？也就是說，中國書法是否能「普渡眾生」？再近一層說，中國書法能否承載人類文化中的最後、最高的智慧？這些都是中國書史上極少碰觸的大問題。我這裡只提出大問題，沒有能力提供完滿的答案。或謂：「問題的提出，問題就解決了一半」。

我在《書道美學隨緣隨談》（蕙風堂，二○○一），提出中國一流大書家應具備的五個條件。有位詩人嫌它太高調了。此處調門更高了些三。「下士聞道大笑」，不足為奇！

書法能否承載人類文化中的最高智慧？人類歷史、宇宙文化中的最高智慧是「無」（道家）、是「空」（佛、禪），是「無用之大用」。凡到達那境界的「智慧者」，自然是「空」是「無」，必處在「空」、「無」中。什麼是「空」、「無」？非短言所能盡。只要你到達那境界中。自然會知道。

重點在，任何大藝術家都是尋尋覓覓，不斷探索，沒有人給我們畫好地圖，更沒有人幫我們設定路線。在探索中享受「學而時習之樂」。一旦闖進了「智慧之門」，才「驀然回首，那人正在燈火闌珊處」。不管她是美人遲暮或徐娘半老，我們都要緊緊擁抱她。這就是人生、這就是全人類的最高智慧！

有位空軍上將長輩朋友。他在回憶錄中，說：「青少年讀書，是為了求生活技能（飯碗）；中年人讀書，是為了提高生產品質、生活品味；老年人讀書，目的只有一個──求人生最後、最高的智慧」。如果有智慧人物許我：「這人真有智慧！」我什麼都放棄了！也可以泰然退席了！「無憾」，是人生最完美的休止符。

到那時，我的書法或許不止太差了！至於書法是「大乘」或「小乘」？那有閒情逸致！

注釋

編按　姜一涵　東海大學美術系客座教授。

註一　甲骨文發現於十九世紀，是山東福山王懿榮買中藥，買到一味中藥龍骨，見上面有文字，開始多方蒐集。光緒二十五年（一八四五）於河南安陽發現了大批甲骨，始引起學者們注意，如劉鶚（鐵雲）、孫詒讓、羅振玉、王國維都有研究成果，繼之有郭沫若、董作賓都是大家，有所謂「甲骨四堂」。當代甲骨專家更多了，不及備舉。

註二　王羲之《蘭亭序》的原文，有很多類似的句子。如「向之所欣（欣賞、愛慕者），俛（俯）仰之間，已爲陳跡」、「世殊事異，所以興懷，其致一也」。蘇東坡《赤壁賦》延伸此意，則更明確。

註三　引文見馬宗霍：《書林藻鑑》（臺北市：臺灣商務印書館，一九三四年），卷八。

註四　此據亞里士多德的理論，略加引申，加進了我對「智慧」的最新體悟。我曾於二〇一〇年夏攜帶這本小書《柏拉圖・亞里士多德》（臺北市：書泉出版社，一九九一年）遊北海道、外蒙古、青島。隨時翻閱，獲益良多。

註五　見同前註三。

圖一（A）　羅振玉（一八六六──一九四○）集甲骨文聯（一九二四）

圖一（B）　吳稚暉（一八六六－一九五三）七言聯：大小篆合體（一九五二）

圖二（Ａ） 「甲骨四堂像」
(1)羅振玉（一八六六--一九四○）雪堂　(2)王國維（一八七七--一九二七）觀唐
(3)郭沫若（一八九二--一九七八）鼎堂　(4)董作賓（一八九五--一九六三）彥堂

圖二（B） 董作賓（一八九五－一九六三） 甲骨文（一九四一作，局部）

圖三　周「散氏盤」（局部）

圖四　「大篆三家」（Ａ）：吳大澂（一八三五─一九二七）　大篆聯

中國書法史新論——藝術與文化

圖四　「大篆三家」（C）：柳貽徵（一八八〇－一九五六）　大篆聯

圖五　秦嶧山刻石（公元前二二二）

圖六（A）　鄧石如（一七三九－－一八○五）「四體帖之一」

圖六（B）　齊白石（一八六三－一九五七）「祝杜母高太夫人壽」

圖六（Ｃ）　齊白石「四言聯」及局部放大

圖七　「秦詔版」

圖八　「新莽嘉量銘」

圖九　漢磚刻「延壽富貴宜子孫」及姜一涵臨跋

圖十　張旭（生卒年不詳）「草書古詩四帖」

圖十一　楊凝式（八七三－九五四）
「盧鴻草堂十志跋」

圖十二（A）　蘇軾（一〇三六－－一一〇一）「寒食帖」
圖十二（B）　黃山谷（一〇四五－－一一〇五）

圖十三　姜一涵作「菩提慧」三字處篆隸之間。余學書近代得於于右任、齊白石者特多。古人則
　　　　會心於蘇（東坡）黃（山谷）之表現味。

歐陽詢楷書結體析探

<div align="right">陳維德</div>

摘要

書法造妙，其術多方，而字形結構之妍蚩，則是所關至鉅，所以前人論述，恆多及之。明・董其昌謂：「米海岳書，無垂不縮，無往不收，此八字眞言，無等等咒也。然須結字得勢。」（註一）清人馮班更謂：「書法無他祕，只有用筆與結字耳。」（註二）而清人宋曹亦以為：「蓋作楷，先須令字內間架明稱，得其字形，再會以法，自然合度。」（註三）可見此中消息，亟宜深究。

所謂字形結構，亦稱結體、結字或間架。它指的是：一個字中的點畫及其各個部件之間的搭配和映帶關係，其目的在求取字形之妍美、姿態之博變，而予人一種美好的視覺感受。尤其是唐楷，其結構更爲嚴謹，不容有此許的差失，正如王羲之所謂：「倘一點失所，若美人之病一目；一畫失節，如壯士之折一肱。」（註四）絕不可等閒視之。

古人書論中，專論字形結構者屢見不鮮。諸如：隋・釋智果《心成須》、唐・張懷瓘《玉

堂禁經》、歐陽詢《三十六法》、元・陳繹曾《翰林要訣》、明・李淳《大字結構八十四法》、清・王澍、蔣衡《分部配合法》，以及黃自元《間架結構摘要九十二法》。其中年代較早，而又較爲具體詳切者，當推歐陽詢《三十六法》。

但此篇雖傳爲歐陽詢所著，並爲清聖祖敕撰《佩文齋書畫譜》（註五）所備錄、收入四庫全書。而細究全篇內容，竟有「高宗書法」、「法帖中或做……」、「東坡先生曰」、「學歐書者」等語，且所引字例與論述，亦與歐法未盡相合，雖不能證其完全出於僞託，但非其本來面目，則可認定。不過就算它不出於率更之手，而所言仍頗多精要，亦必爲深識楷法者所論述或增益。較大的缺憾，乃在於條目繁多，且無統緒，不便記憶；加上文辭古奧，而或語焉未詳，頗不便於閱讀。所以乃撮其要旨，加上歷來研揣所得，撰爲本文，以就教於海內外之方家。

關鍵詞

歐陽詢、楷書、結體

一 歐楷結體之原則

書法結體，類似建築物的構築，必須穩固美觀，並使每一個空間，都有妥善的規劃和區隔，這是構築的基本要求。馮班渭：「歐書如凌雲臺，輕重分毫無負」。若將這種建築的原理應用於書法，則儘管漢字的造型千變萬化，絕非幾個簡要的論述就能全部涵蓋，但若能依據以下幾個原則，並加以靈活運用，當有助於對字形結構的瞭解和掌握，而獲致良好的功效。

（一）計白當黑

書法的點畫，雖然是由墨汁在紙面上的洇注所形成，而其顯現的筆力、神彩尤爲關鍵。但是它之所以能呈現美的畫面，還得靠他周邊所留的白以與之相互映襯，始能突顯。因此，留白的多少，乃至白的形狀，對於黑色的點畫，都會產生舉足輕重的影響。所以「計白當黑」，實爲講求書法形體之美的重要課題。茲僅就歐體楷書對「計白當黑」的經營，分述如下：

1 布白停勻

大凡楷書的結構，多以勻整爲原則，何況以嚴整著稱的歐體，其要求自然更爲嚴格。傳爲歐陽詢所著的《三十六法》，在其第一法〈排疊〉中就說：「字欲其排疊疏密停勻，不可或闊

或狹。」而其《八訣》中，亦標舉「分間布白，勿令偏側。」與「四面停勻」之說，皆可參證。

（一）

至於求取布白之停勻，首在於橫與橫間（例如：貴、謙等字），豎與豎間（例如：世、無等字），乃至點與點（例如：顯、驗等字），撇與撇間（例如：後、勿等字）所形成的間距，都要力求其均勻。即使點畫錯綜複雜的字，形成許多很不規則的留白（例如：縈、遯、麗、學等字）也都要以布白停勻的概念，就其點畫分佈之形勢，調而勻之，以見其整飭之美。（見圖一）

（圖一）

但是如果一味追求勻整，而不加入一些活化的因子，則平正有之，美則恐未必可得。因此在勻整的原則下，根據書法視覺美感的要求，尚有中密外疏（例如：靈、曩、微、激等字）、上密下疏（例如：及、可、我、祥等字）、左密右疏（例如：終、榭、南、澗等字）等幾個原則，可視不同之情況，做適當的調節，以達到勻整、和諧與活潑生動的要求。（見圖二）

（圖二）

2 離合自然

在布白匀整之外，由於字的各個部位，或因點畫多寡不同，或因組織結構上的特殊需求，往往必需有聚散離合的種種變化，乃能使形體之美，達到更爲自然和諧的境界。

例如引、以、作、伯等字，左右部件都較狹長或短小，石、右、西、仁等字，上下部件的分量也都很小，因此都必需適度拉開，才能顯的大方。至於矩、砌之類的左旁，於、能的右旁，也都因結構上的特殊需求，而刻意拉開上下點畫的間距，使其修長，便於和左旁相契；而風、營、室、每等字，爲求峻峭，避免平庸，也都將上下的間距，適度拉開，使其產生節奏段落。正如清·戈守智所言：「覆蓋者，如人宮室之覆於上也。宮室取其高大，故下面筆畫不宜相著。」凡此，則運用之妙，存乎一心，不可視爲一成不變。（見圖三）

（圖四）

（圖三）

（二）參差變化

「布白停勻」，是著眼於被點畫所包圍之留白的勻稱，以追求一種整齊和諧之美；「參差變化」則是著眼於點畫本身的長短不一所形成的參差與變化之美，這兩者是相輔相成的。

點畫的長短不一，有時是為了因應各個部件的實際需求，或作為辨識的依據，但是也有一部分是基於美感的需求。在此所要探討的，是屬於後者。茲分述如下：

1　外型參差

歐陽詢《八訣》中，有所謂：「四面停勻，八邊具備。」但這並不是意味著字的「四面」、「八邊」都要像修剪花木般刻意求其平整無缺，而是要求這「四面」、「八邊」都要具有盎然的生意，宛如樹的枝葉，不斷向四面八方伸展，形成各種參差不齊的外觀，而無偏枯的現象。

因此，我們在處理字的各個面向時，除了被橫豎所阻絕的字形，外圍僅能藉此橫豎其此微的俯仰向背以破除平整外，每一個面向，都應有應乎自然的參差；尤其較突出的部位，其形狀、長短都應避免雷同。試觀《醴泉銘》中的此、拒、滯、紫、其、泰、徒、躇等字，除了「其」腳，猶如站在地面的雙足，不宜有明顯的高低外，每一個字的各個面向，無不凹凸有致，而且最凸出之處，也都只有一個。這種類似的例子，隨處皆是。（見圖五）

（圖五）

2 凸顯主筆

漢字中，往往會有一個貫串上下的豎畫或穿越兩邊的橫畫，猶如交通的主要幹線，可視為此字的主筆。他往往是此字的精神所在，因而要特別凸顯，以提振整體的氣勢。例如「楹」字的左豎，「神」字的右豎，「百」字的上橫，「架」字的中橫，都是明顯的主筆，書寫時務宜特別留意。

3 凸顯特殊筆畫

有些特殊筆劃像 ＼ ＼ ＼ 等，不但天生修長，而且體段優美，一個字中，一旦有這一類的筆畫，往往都是可以凸顯的標的。例如：暑、方、波、養、賤、元、色、棟之類的字。除了要力求凸顯之外，還要將其他會影響其凸顯度的點畫，加以縮減；又如「養」有二捺，「賤」有二斜鉤，亦須設法加以改變，以使其一枝獨秀。（見圖六）

（圖八）

（三）大小隨形

一個字，由於點畫的多寡和形體的展蹙，很自然的就會有大小的差異。儻昧於此理，必欲等而同之，不但有布算子之譏，而且與它字之間，更會顯得格格不入。例如以「口」字、「日」字點畫之少，固然不能與「靈」字、「圖」字同大；以「臣」字、「繼」字之蹙，亦難與點畫數略少莧形式開展的「我」字、「穢」字相埒（見圖七）。所以《三十六法・小大、大小》所謂：「大字促令小，小字放令大」之語，只是就布白之適度調整，使點畫繁雜的大字，攢簇其形，縮減空白，令其整飭而勿鬆散；而點畫較少的小字，宜寬綽其間隙，使神情舒泰，點畫豐腴，皆在不違反自然的情況下，各還其大小，而不失本來的面目，這是不可不辨的。

（見圖七）

（四）長短各異

除了大小之外，形體的長短，也是各有其定分的，就如同人的高矮和肥瘦各有不同一般，

歐陽詢楷書結體析探

而且橫向與縱向之間，頗相逕庭。如果不能妥善掌握，就無以展現各自應有的體段和風情。

大凡由上下積疊而成的字，形體較長，形勢亦欲令其峻峭，但亦宜橫向特別突出其某個局部，以避免形體過於瘦長，例如聲、窮、臺、曩之類；而由左右拼合之字，多宜方而近扁，但亦宜向中間靠攏，或藉某一縱向之筆突顯其局部，以免過於寬扁或呆板。例如：灼、物、砌、術之類。

其次，橫畫多、豎畫少的字多長，例如：月、用、其、身之類。或橫畫雖然不多，但上有頭、下有腳突出之字，亦較長。但往往也要藉某一突出之橫畫或撇捺擴展之，以避免其太過瘦長。例如：千、年、未、丹之類；反之，左右並排的豎畫多於上下並列的橫畫之字，宜於寬扁。例如：四、冊、而、此之類；或左右並排的豎畫，雖不多於上下並排的橫畫，但左右卻有出頭的橫畫時，也會比較寬扁。但豎畫也要稍令突出，以避免太扁，例如：世、旦、丘、也之屬。（見圖八）

（圖七）

（圖八）

（五）重心平穩

字的形體固然要求其活潑多變，但整體重心的平衡狀態，卻馬虎不得。因為東歪西倒，搖搖欲墜的感覺，是不符合人心的要求的。至於求取平衡的方法，大約有下列幾個要領。

1　左右相稱

平穩的基本要求，就是左右相稱。好像矗立在地面的建築，如果左右相稱，至少也是左宜右有，分量相若，就能予人以安定、安全，穩如泰山的感受。例如：昔、樂、者、及之類的字。

2 覆載停勻

《三十六法·覆冒》謂：「字之上大者，必覆冒其下。如雨頭、穴頭、宀、榮、奢、金、食、夆、巷、泰之類是也。」所以凡以上覆下的字，所覆宜寬，下宜較窄，猶如茅草房的屋頂要有較寬的屋簷，使其充分覆蓋其主體，以發揮遮雨、遮陽的效果，而無偏側歆斜，失去平衡之弊。但也不宜過寬，遂使頂部太重。例如雲、當、京、愈之屬。至於以下載上之字，則不論其本身為寬為窄，亦不論其所承載的體積之大小、繁簡，都宜求其承載平穩，而不使其有崩墜滑落之虞。例如孟、繁、鸞、避之屬。《三十六法·頂戴》所謂：「字之承上者多，惟上重下輕者，頂戴欲其得勢，如疊、壘、藥、鸞、驚、鷺、髻、聲、醫之類。」指的正是上部繁多的字；而所謂的「得勢」，也正是停勻之意。

3 似歆反正

求取平穩，固然是漢字構築的基本原則，但是過分講求對稱、平穩，往往會顯得機械化而失之平板。所以楷書中的橫畫，幾乎都是呈左低右高的傾斜，而主要橫畫與其它筆畫的交錯，也往往要左臂略短，右臂略長，撇捺也都宜左斂而右張，這都是欲求其平正中帶有歆側之意。因而像言、營、鬱、靈、案、察、寶、鑒之類，其上、中、下各部位的中心點，並非上下垂直地對正，而都是漸次向右調整，使因微微上斜，加上右臂稍長而顯得較重、較空

的右側，得到較多的支撐，形成一種巧妙的平衡，而達到「險中求穩」、「似欹反正」的效果。（見圖九）

（圖九）

此外，像左右偏旁的升降、點畫間的顧盼接應，乃至撐拄垂曳的各種形態，也都能使原本並不相稱的字形，達到似欹反正的效果。此留待後續各節中再分別舉例說明。

（六）依附升降

所謂「依附」，就是將左右並列之形體，立一以為主，而以它體依附之。例如礫、竭、崢、踰、唯、頌、懷、德等，都屬於以左附右；如、和、期、觀、執、勤、則、尉等，都屬於

以右附左。其中以左附右之字，除了像懷、德等字，左旁的形體較窄長，只宜居中而立外，凡

左旁較短的，由於右偏旁的左上多較收斂或容易閃避，彼此易於粘合，所以短小的左旁宜適度

上升，以形成險峻崢嶸之象與裸抱之情；至於以上以右附左之字，除了則、尉兩字，左旁的形

勢，不宜太長，因而反要增長其右旁，以見峻峭之外，其餘的大都較短，但在右旁宜略舒展的

原則下，形體並不窄小，不宜高懸，加以左偏旁的右側通常較高峻，所以右旁之重心，宜求下

抑，以兩相平衡。所以依附體宜適度下降，甚至並立於同一立足點，使整個字顯得平穩，並有

老翁攜幼孫而行之情。這也都是一種視覺上似欹反正的效果。

此外，另有一種升降的情況，是因右旁有一單獨的垂腳時，則不問其為各自獨立，或誰依

附誰，都宜使左旁上升，讓出下方的空間；相反的，右旁則宜適度下降，以充分突顯垂腳，而

形成一柱擎天的景觀，並形成對角的平衡。例如：郡、仰、虧、新、斯、何、師、卿之類，都

宜作如此安排，以期於險中求穩。（以上均見圖十）

二　藝術氛圍之強化

依據以上的原則，則猶如硬體建築，相當完善，但內外的裝潢陳設，以及加強互動、增進

生活機能、涵養生活情趣的種種設施，仍然有待用心的建構和營造，書法亦然。所以若能掌握

以下的幾個要點，則對於活化書法生命，促進藝術氛圍，亦當大有助益。茲分為六項加以敘

述。

（一）　顧盼接應

書法之爲藝術，貴在於它有生命、有情感，是一個活生生的有機體。因而它的舉手投足之間，甚至云爲顧盼之際，都欲令其顯現出特有的生命情調。《三十六法·應接》謂：

字之點畫，欲其相互應接。兩點者如小、八、亠自相應接；三點者如糸，則左朝右、中朝上、右朝左；四點如然、無二字，則兩旁兩點相應，中間相接；又作灬亦相應接。至于丿、丶、水、木、州之類亦然。

（圖十）

《三十六法‧意連》又謂：

字有形斷意連者，如之、以、心、必、小、川、州、水、求之類是也。

這就是顧盼接應，試觀自古名家寫字，無不求其一氣呵成，而使點畫之間雖呈散布之狀，甚至筆意相反，亦能氣韻流轉，聲息相通，使形勢不相隔絕，而獲致顧盼生情之效。至於要達到此一境界，就是要像歐陽詢《八訣》中所謂的：「意在筆先，文向思後」。也就是在下筆之際，意中就好比已有完美之藍圖，呈現於腦際。於是一筆接續一筆，伏勢者應之，失勢者救之，使前後相互照應，無一懈筆，乃稱合作。所以明‧潘之淙《書法離鈎》謂：

字之一脈，筆法是也。藏鋒、出鋒，皆欲首尾相應，上下相接，其脈相通為佳。後學之士，隨所記憶，圖寫其形，未能渾融，皆支離而不相貫。吾觀古之名書，無不點畫振動，如見揮運之時，此可窺其妙矣！

例如：炎、以、心、必、介、淑、求、冰等字，除了點畫間多有顧盼之外，而其映帶關係，雖因既經鐫刻，其鋒穎稍見含蓄，而細心體察，仍隱約可得。（見圖十一）

（圖十一）

（二）揖讓避就

一個字的偏旁，乃至各個組成的部件，原本都各有其獨立的個性和生命情狀。但當組成一個字時，它們之間，就要能彼此禮讓，相互容受，才能臻於關係緊密，意態和諧。至於揖讓避就之類型，約可分爲數端：

1 窄以讓寬

《三十六法》中列有「相讓」一法，以爲「字之左右，或多或少，須彼此相讓，方爲盡善。」因爲各個部件，體型不同，所需要的空間自亦不同，必須先斟酌其情，妥爲分配，才能使雙方各得其所。其中左右約略相等者，李淳《八十四法》謂之「分疆」，例如維、縣、龍、殿等字屬之。

至於左旁較窄，或有可資縮減之條件，而右旁體積較大，或有長橫、ㄟ、乚等，必須伸展乃佳的筆畫時，就必須「讓右」。例如：體、蠲、謹、臨、接、敢、魏、誠之類。

反之，如果右旁較窄，或尚可緊縮，而左旁體積較大時，就要「讓左」。例如：顯、期、

如、獻、針、形、朝、都之類的字。而在事實上，由於右旁多期於開展，因而讓左比讓右的情形要少得多。

2 相互揖讓

　　以上所舉，不論是「分疆」或「讓左」、「讓右」，左旁的右側都宜收斂以迎右；右旁的左側，也要收斂以讓左，才能使兩旁暱而不犯，一片和諧。這是左右互讓的其本原則，已並見於上節之例字，不贅舉。而上下之間，亦復如此。例如：蔽、委、鬱、炎、塗、英、柔、蠱之類，都是妥適地縮減上部的下端和下部的上端，既避免相互衝犯，又利於相互融合，都是妥善的處理方式。（圖十二）

（圖十二）

（圖十一）

3 伸縮避就

所謂避就，就是避密就疏。一則是為了避免衝犯，一則是為了增進融合。而其具體的做法，就是進行局部的調整伸縮。

例如「馬」部的右下方突出，將會抵觸到右旁；「力」部的撇向左下突出，將會觸犯到左旁。於是將馬部的右側切齊，然後右邊才便於搭配；將力部壓低，並將左旁稍微提高，或將下橫改成挑筆，都能獲致圓滿的結果。例如：驗、郡、恭、致等字，都是削左以使右旁易於就之；而動、觀、跨、體等字，都是斂右以避左，而使左旁自然上前以就之。但如果對方形體較小，有時非但不必避之，反而可以展臂相迎，以使對方更易於就之。例如：巇、編、曠、蹉、蕤、翹之類屬之。

此外，為了讓字的結構更形緊密，往往可以巧妙地避開正面的衝撞，而就其虛處以補其空，而有類樺合。例如：從、視、臨、務、飲、龍等字，皆左右旁之間的避就；而鑿、參、鑿、茨、聖、岱等字，則為上下間的避就，都是顯而易見者。（見圖十三）

（三）偏側向背

《三十六法・偏側》謂：「字之正者固多，若其偏側欹斜，亦當隨其字勢結體。」戈守智

(圖十三)

申之曰：

一字之形，大都斜正反側，交錯而成，然皆有一筆主其勢者。……下筆之始，必先審

勢；勢歸橫直者，正勢；歸斜側戈勾者偏。

例如：心、戈、幾、氏、也、慈等字，都以傾斜向右的筆畫主其勢，是為偏右；夕、力、

乃、勿、方、步等字，則是以傾斜向左的筆畫主其勢，是為偏左。像這類先天就偏側的字，就

要能在傾斜中找到一個能使其站穩的平衡點，就如同體操選手站在平衡桿上，表演各種動作一

般，只會讓觀眾感到緊張、刺激，卻不會摔倒。這就要靠經驗去拿捏，靠熟練的技巧去完成。

（見圖十四）

（圖十四）

《三十六法・向背》中又說：「字有相向者，有相背者，各有體勢，不可差錯。向如：卯、好、知、和之類是也；背如：北、兆、肥、根之類是也。」由此可知，所謂向背，是指一個字的左右偏旁所呈現的體勢而言。由於其體勢不同，則其所顯現的生命情狀，自然也就不同。所以相向的字，要如兩人相對而立，彼此脈脈含情。或相互關懷扶持，乃得其神。這除了《三十六法》中所舉的例字外，歐字中像絕、終、得、何、侈、殿、行、郎等字，只要細心體會，當能有所感受。

至於「背」，固然隱含背離之意，但在結體中，則要相背而不相離。就如一對情侶，在草地上相背而坐，叨叨絮絮，情話綿綿；或雖暫時離別，而心靈長相縈繫。又如兩人相背而立，卻不但神氣不隔，並且氣機流轉，聲息相通，又是另外一番生動感人的景象。這除了《三十六法》中所舉的之外，歐字中像：離、拒、

階、機、海、地、胝、改等，也都是明顯的例子。

此外，還有一種狀態，就是「同向」。好比彼此同心同德，比肩齊步，向著共同的目標邁

進，這又是多麼的莊嚴而令人鼓舞。歐字中，共同向左者如：弱、列、揚、謝之屬；向右者

如：維、始、代、後之屬，看起來也都各有情趣。書寫時，如果都能因其勢而利導之，則每一

個字都將是一種鮮活生命的呈現。（見圖十五）

（圖十五）

（四）撐拄垂曳

《三十六法・撐拄》謂：「字之獨立者，必得撐拄，然後勁健可觀。」因為一個字，不論

上方爲繁爲簡，下方都要有所支撐。尤其是靠單獨的豎或一鉤來支撐時，則這一筆就所關至鉅

了。因而這一筆，必須有力頂千鈞的氣概，才足以顯現其字之峻拔與軒昂。然而要完美地呈

現，卻也要有相當的功力與技巧。戈守智說：

凡作豎法，直勢易，曲勢難。如：千、永、下、革之字，挺拔而筆力易勁；亨、矛、寧、弓之字，和婉而筆力難存。

所以當它是一豎或一豎鈎時，就要堅挺有力，足以支撐；形體修長而壯，卻又不顯僵硬。至於當它是一彎鈎時，要如同鋼鐵鑄造般的堅韌，委婉強勁，曲而不屈。至其要領，正如戈守智所說的：「寧遲毋速，寧重勿佻。所謂如古木之據崖則善矣！」歐字中如：帝、事、尋、可等，屬於直勢；乎、宇、茅、寧等屬於曲勢，都可以作為典範。

至於「垂曳」，《三十六法·垂曳》謂：「垂如卿、鄉、都、卬、夲之類；曳如水、支、欠、皮、更、辶、走、民、也之類是也。」對於垂曳的涵義，未作說明。但就其所舉的字例，可知垂即垂腳，曳即向左或向左下方延伸的捺筆或斜鈎之屬。其中的垂，與撐拄之豎畫略同，但既稱之曰垂，應該是由上而下自然下垂，其主要任務是疏宕其氣，而不在於支撐重量，所以不妨輕鬆、飄逸一些，因而不必強調堅挺，並可考慮採懸針或末端微挑以求變化。若是雙垂時，左垂還宜彎向左側。只是《體泉銘》格外莊重，因而仍然多用垂露；其餘諸碑，懸針相對較多。此中消息，亦可深味。例如：弊、卿、斳、契、部、節、命、麟等屬之。至於曳，則是

恩、視、玄、夷等等。（見圖十六）

一筆，頓時疏宕開展，而避免拘攣之態。此孟子所謂「盡其性」。例如：之、校、傲、武、

將捺筆、斜鈎乃至豎鈎、長橫等伸展，讓它充分發揮其特性，使原本比較侷促的形體，由於這

（圖十六）

（五）包裹啣接

凡字的周邊，以筆畫盤旋圍繞的，謂之包裹。一般又可分為四面包裹，以及上包下、下包

上、左包右、右包左等五種。其中四面包裹之字，右肩稍高，但折角處不必刻意聳起，以免傷

於刻露，其右側稍作背勢，因而內擫處略有稜角，但亦不宜太過突出。此戈守智所謂：「包裹

之勢，非端方之難，流利之爲難。」其垂腳較左垂爲長，並以垂露作收；下橫與左垂實接成角

後，與右垂接近末端處稍稍碰觸即止，不宜密合。而其圍內的部件，宜與邊框保持一些空白，

以從容自在乃佳。如：因、固、國、圖、園、圍等字。至於上包下的字，中間的部件則宜靠

上，使主體緊結，而垂腳顯得修長，如：同、周、月、闕、用、冊等字；下包上之字，則宜配

合中間的部件，加以束結而不使散漫。如：齒、齡、涵、幽等字；左包右之字，上橫宜較短而

居於中間部件的上方而不與豎畫相接；下橫與豎畫自然相接，右端則較延展，以俯勢穩托住

上方。如：區、匪、臣、匡、匱等字。右包左之字甚少，例如：旬、匈、匍、匊之屬，右

豎宜稍稍內斜後，穩健趨出，框內的部件宜偏左，不使其鄙仄，並避免與趨筆相逼。

至於卸接，歐字中大致可分為實接、虛接、分離和穿突三種形式。實接在求其牢固嚴整，

多用於主要豎畫的下端與與橫畫相接處，以增加穩定感。例如：土、長、聖、去、等。其餘較

細瑣的筆畫，多採虛接，或尖端稍有含合，或若即若離，仍存縫隙。所謂：「筆到處有力，筆

不到處有神。」亦無定則。例如：伯、道、微、矩等字以虛接為多，其優點是顯得輕鬆靈巧。

至於分離，則在於更積極地避免過於平整與沉悶，例如：慮、屋、宮、陰等。至於豎畫向下穿

突，則多在於增益其細瘦高挑之感，或作為兩側不平衡時的補空。例如：其、斯之類。（見圖十

七）

（六） 變易形體

有些字的形體，不易勻稱美觀，或顯得太過平庸，因而古人常有變易形體的作法。歐楷中

（圖十七）

最常見的有：增減、拆挪、別構等三種。不過，這些作法，仍須有其依據，或已約定俗成，不宜隨意制作，而自外於眾人。

1 增減

古帖中，常有增減筆畫的作法。也就是於不足處增之，於繁複處減之；其目的是為了圓滿相稱，或營造特殊的效果。其增筆者如：監、建、譯、涼、明、升之類；減筆者如：產、徵、齡、隨、既、赫之類。

2 拆挪

拆挪就是將某些部件拆解而移置他處，或重新組合。這自然也是為了結構的勻整，或突顯其特色。例如：璧、亥、襲、哲、啟、鷲之類。

3 別構

有些字形或失之零碎，或不易相稱，碑帖中別構字型而與原字迥異的情形，可謂觸目皆是。例如：從、兆、懷、來、茸、所、兼、淑等字，皆其顯而易見者。經此改變，確實易寫而美觀，就連後之行草書，也多以此為依據，成為許多士人間都普遍採用的寫法。（以上均見圖十八）

（十四）

三　結語

由以上的論述，可知歐陽詢承隋書漸趨端整之風，而結體益臻精妙，幾至絲毫不可移易的地步。所謂「唐尚法」者，歐楷尤為極詣。尤其它能寓險峻於平正之中，而表現出靜穆安詳、雍容婉麗的神情意態，為楷法立下最完美的典則。宋・朱長文《續書斷》謂：「其正書纖濃得中，剛勁不撓，有正人執法，面折廷諍之風；至其點畫工妙，意態精密，無以尚也。」允為確評。學者從其法入手，則不論向上追蹤魏、晉、南北朝，或下窺唐、宋諸家，皆可左右逢源，轉換無礙，實為換凡骨之金丹。

惟本文之作，因篇幅所限，僅及其結體之大要。其餘所當致意之處仍多，未遑一一論及；至其筆法之妍妙，風神之俊爽，乃至氣局之渾穆雍容，存乎善學者之細心體會而玩索之，既非筆墨之所能曲盡，而其機緘妙要，尤非個人所學之淺，所能窺其什一，尚祈方家博雅，有以啟我。

注釋

按　陳維德　明道大學國學研究所講座教授

註　一　董其昌：《畫禪室隨筆・論用筆》，《歷代書法論文選》，（臺北市：華正書局，一九九八

註
二　馮班：《鈍吟書要》，頁五一四。

註
三　宋曹：《書法約言》，頁五三一。

註
四　王羲之：《筆勢論》，頁三三三。

註
五　文津閣：《欽定四庫全書》集部八二二冊，卷三，頁五七－六四。

註
六　同前註，頁五九。

年），頁五〇一。

張旭秘授顏真卿筆法之內容論析

林麗娥

摘要

本文乃作者去年在明道大學中文系主辦「唐宋學術思想國際研討會」中，發表〈張旭秘授顏真卿筆法之真偽考辨〉論文的進一步研究。文中仍以顏真卿〈述張長史筆法十二意〉一文為主要討論焦點。首先交代此文在歷代古籍中載錄之情形、內容之大要；其次則針對文中較具爭議或較重要的七個論題進行討論與銓析，最後則以張旭秘授顏真卿筆法故事何以盛傳不已的原因及意義，進行七點的剖析、論述以作結。

關鍵字

張旭、顏真卿、秘授、筆法十二意

一 前言

張旭和顏真卿俱為活躍於唐玄宗天寶年間的大書法家，一位人稱「草聖」，一位為唐代書法的「改革家」，影響後代都極深遠。張旭曾秘傳顏真卿筆法，顏真卿並據以寫成〈述張長史筆法十二意〉一文，由於內容精到，故事又具傳奇與趣味性，故本文一直為歷代書論彙編所津津樂載。今簡介二人事蹟如下：

張旭，字伯高，唐吳郡吳（今江蘇蘇州）人。生卒年不詳，依朱關田推斷，當生於唐高宗上元三年（六七五），卒於唐肅宗乾元二年（七五九），享年八十五歲。（註一）因在家排行第九，人稱「張九」；又因性顛逸，人稱「張顛」；豪放嗜酒，開元間又與李白、賀知章、李適之、李璡、崔宗之、蘇晉、焦遂稱「酒中八仙」；以曾官金吾長史及太子左率府長史，故人又稱「張長史」。善詩，尤善七絕（註二），清新俊逸，與會稽賀知章、潤州包融、揚州張若虛齊名天下，時稱「吳中四杰」或「吳中四士」；書法亦奇絕，以草書知名，逸勢奇狀，連綿回繞，世稱「狂草」，《新唐書・文藝傳・李白傳》末載：「文宗時，詔以白歌詩、裴旻舞劍、張旭草書為三絕。」（註三）時人亦多有詩文述其草書絕技（註四）。其書法因好書於牆壁與屏障，故傳世不多，今可見者，楷書如〈郎官石記序〉、〈嚴仁墓誌銘〉，草書如〈古詩四帖〉、〈肚痛帖〉等。其書法理論則散見於時人引述中，如顏真卿〈述張長史筆法十二意〉、

蔡希綜的〈法書論〉、陸羽的〈懷素別傳〉等文中。

　　顏眞卿，字清臣，祖籍山東瑯琊臨沂，生於長安敦化坊。唐中宗景龍三年（七〇九）生，唐德宗貞元元年（七八五）卒，享年七十七歲。父母皆出身於世家望族，父系顏氏，如十世祖顏延之、九世祖顏騰之、八世祖顏炳之、六世祖顏協、五世祖顏之推、曾伯祖顏師古、伯父顏元孫，非文學家，即爲著名學者，且多有善書之譽。母系殷氏，如曾伯祖殷仲容爲武后時著名書畫家，舅父殷踐猷廣讀群書，被當時著名詩人賀知章稱爲無所不知的「五總龜」。然顏眞卿四歲而孤，兄妹十人（顏眞卿排行第七）全賴舅父殷踐猷、伯父顏元孫、姑母顏眞定教養。顏眞卿亦不負所望，刻苦求學，於二十六歲時考上進士，出仕爲官；四十五歲時因得罪楊國忠，出爲平原郡太守，人稱「顏平原」；四十八歲時安祿山叛亂，聯絡堂兄顏杲卿起兵抵抗，一門忠烈，死義者三十餘人；後入京，歷官至吏部尚書、太子太師，封魯國公，故世又稱「顏魯公」；而於七十五歲時奉命勸諭淮寧軍節度使李希烈，被拘囚三年，而於七十七歲時被縊殺於蔡州龍興寺。

　　顏眞卿以忠臣和書法家著稱於世，其書法能融諸體而變二王法，楷書端莊雄渾，行書遒勁舒和，人稱「顏體」。宋蘇軾《東坡題跋》稱「詩至於杜子美，文至於韓退之，書至於顏魯公，畫至於吳道子，而古今之變，天下之能事畢矣。」其書跡至今傳世甚多，著名者，楷書如〈多寶塔〉、〈大唐中興頌〉，行書如〈祭姪文稿〉、〈爭座位稿〉等；書論則主要見

於所著〈述張長史筆法十二意〉、〈干祿字書序〉及〈懷素上人草書歌序〉等文中。

顏真卿少孤而問學不輟，年輕時曾拜於張旭門下，書學受其指點甚多，如其為懷素寫序，即曾自云：「夫草稿之作，起於漢代……羲獻茲降，虞陸相承，口訣手授，以致吳郡張長史……真卿早歲常接游居，屢蒙激昂，教以筆法。」真卿早歲常接游居，屢蒙激昂，教以筆法。」授以「筆法」。是故歷代亦傳其撰有〈述張長史筆法十二意〉一文，備述其向張旭求法的過程及所求筆法的詳細內容。然是文自宋以來，朱長文《法書要錄·續書斷》首疑其真，民國余紹宋《書畫書錄解題》繼疑其後，近人朱關田並作專文〈顏真卿書跡考辨〉（註七），對魯公此文提出七點提問，以斷其偽。然細審本文及諸史料，筆者發現前人所述或有未備，因乃於去年（二〇〇九）明道大學「唐宋學術思想國際研討會」中發表〈張旭秘授顏真卿筆法之真偽考辨〉一文，針對前人諸說，提出九點論辨，以證此文之確真非偽。（註八）然當時由於文長所限，未能詳論其中文意及內容，故此篇〈張旭秘授顏真卿筆法之內容論析〉實乃前篇〈張旭秘授顏真卿筆法之真偽考辨〉的進一步研究。

本文之撰寫，首述此文歷代載錄情形，其次簡述此文全篇內容大要，三則就其文中較具爭議或較重要之內容論題，分條提出討論與詮析，最後再針對張旭秘授顏真卿筆法的故事何以歷代盛傳不絕之因素及意義，提出一己之見以作結。

二　顏真卿〈述張長史筆法十二意〉一文歷代載錄情形

張旭秘授顏真卿筆法之過程及內容，主要見於顏真卿所撰〈述張長史筆法十二意〉一文中，今依筆者所查資料，按時代先後，記其歷代載錄情形及名稱如下：

1. 唐·韋續《墨藪》卷二，錄其全文，名曰：〈顏真卿述張長史十二意筆法〉。（見《文津閣四庫全書》二六九冊，上海市：商務印書館，頁五二九）

2. 宋·朱長文《墨池編》卷一，錄其全文，名曰：〈唐顏真卿傳張旭十二意筆法記〉。（見《文津閣四庫全書》二六九冊，頁六○八）

3. 宋·留元剛《顏魯公集》，錄其全文，名曰：〈張長史十二筆法記〉。（見《四部叢刊》，臺北市：中華書局）

4. 宋·陳思《書苑菁華》卷二，錄其全文，名曰：〈述張長史筆法十二意〉，下載作者為「顏真卿」。（見《中國書畫全書》第二冊，上海市：上海書畫出版社，頁五二五）

5. 元·托克托《宋史·藝文志》，錄顏真卿有《筆法》一卷。（見《宋史·藝文志》，北京市：中華書局）

6. 明·張紳《法書通釋》卷上，錄其十二條筆意一段，名曰：〈顏魯公傳張長史筆法〉。（見《中國書畫全書》第三冊，頁三二一）

7.明・陶宗儀《說郛》卷八十六下，錄其全文，名曰：〈張長史十二意筆法〉，下載作者為「顏眞卿」。（見《文津閣四庫全書》二九一冊，頁七一〇）

8.清・戈守智《漢溪書法通解》卷六〈訣法〉，錄其十二條筆意全文，名曰：〈顏魯公述張旭筆法十二意〉。（見《中國書畫全書》第十冊，頁四九三）

9.清・紀昀《文津閣四庫全書》三五七冊《顏魯公文集》，錄其全文，名曰：〈張長史十二意筆法意記〉（見《文津閣四庫全書》三五七冊，頁六六四）

10.清・黃本驥編訂、民國・凌家民點校《顏眞卿文集》，錄其全文，名曰：〈張長史十二意筆法記〉。（見顏眞卿著、黃本驥編訂、凌家民點校、簡注、重訂：《顏眞卿集》，哈爾濱市：黑龍江人民出版社，一九九三年，頁六八）

11.民國・華正人編《歷代書法論文選》，錄其全文，名曰：〈述張長史筆法十二意〉，作者「顏眞卿」。（見《歷代書法論文選》上冊，臺北市：華正書局，頁二五三）

12.民國・潘運告主編《中晚唐五代書論》，錄其全文，名曰：〈述張長史筆法十二意〉，作者「顏眞卿」。（見《中晚唐五代書論》，長沙市：湖南美術出版社，一九九七年，頁二〇七）

考顏眞卿述張旭筆法全文，最早見錄於舊題唐・韋續《墨藪》一書中，繼則有北宋仁宗朝

朱長文《墨池編》亦載錄此篇全文。實則顏真卿在唐德宗貞元元年去世後，在唐原有文集傳世，但至北宋時原本久佚，吳興沈氏及宋敏求始掇拾重編，各得十五卷，名曰《顏魯公集》，時稱該博。然至南宋，魯公集又佚其三卷，留元剛乃又集顏書，刻成《忠義堂帖》，並就上述殘本十二卷，補葺刊行《顏魯公集》十五卷傳世，而此文即載錄其中（註九）。此後諸書畫典籍亦多載錄全文，然考其篇名，名稱多有不同，如上述十二本書載錄，至少就有十種不同篇名；即其內中文字，亦多歧異不同。舉其大者，如以筆者依文意概分本文為六段，則明張紳《書法通釋》、清戈守智《漢溪書法通解》皆只錄其十二條筆意一段；民國華正人編《歷代書法論文選》（底下簡稱「華正本」）則缺「夫書道之妙」至「子其勉之」等議論古今書法之一段；舉其小者，如第一段華正本記張旭傳法魯公之理，「乃左右盼視，怫然而起」，然凌家民點校本則作「乃左右眄視，拂然而起」；又如第五段魯公再問執筆法，華正本作「敢問長史神用執筆之理」，強調「神用」二字，凌家民點校本則只作「敢用執筆之理」，省略其中四字……。審諸上述十二篇錄文，文字歧異之處不少，各本亦多斷以己意而作取捨。其實魯公文集在宋代早已散佚，後代諸書務求理達詞順，私作調節乃是常事，如北宋‧朱長文在《墨池編》卷一全錄此文後，即於文末注記云：「舊本多謬誤，予為刊綴，以通文意。」即一九九七年潘運告主編《中晚唐五代書論》，於錄魯公此文後，亦在注釋中說明此文乃「本著對校各本而成」，因此文字自與上述諸書又有不同。

然儘管魯公此文各書載錄篇名略有不同，內中文字亦多出入，各家論述解釋亦有歧異，但概分文意，則確可分為六段，總其文字約共一千三百字（案：華正本則少「夫書道之妙」一段約一九〇字），今依次略述全文大意，後就其中重要問題及後代諸家異解，提出文意之討論與詮析。

三　顏眞卿〈述張長史筆法十二意〉一文內容大要

本文依文意可概分為六段：

1　第一段：敘述請教張旭及傳授筆法的經過。文從「予罷秩醴泉」起，至「今以授子，可須思妙」止

天寶五載顏眞卿三十八歲，剛從醴泉（在今陝西省醴泉縣東北）尉的官職罷官，在回京都長安之前，爲了學書法，特地到洛陽去，拜訪鼎鼎大名的書法家金吾長史張旭。當時張旭住在顏眞卿友人裴儆家已一年多，人有求筆法者，張旭多大笑置之，或以三紙、五紙草書打發。顏眞卿在之前也曾師事過張旭，這次爲了能再度親近長史，索性也住進裴儆家來，但住了一個多月，仍未能見其談到書法。後來顏眞卿急著要回京都，終於忍不住向張旭請求說：

僕既承九丈獎誘，日月滋深，夙夜工勤，沉溺翰墨，雖四遠流揚，自未爲穩；倘得聞筆法要訣，則終爲師學，以冀至於能妙，豈任感戴之誠也。

張旭聽後良久不語，最後認爲顏眞卿是可教之材，因而接受了他的請求，開始傳授他筆法。

2 第二段：有關十二筆意的問答，由張旭提問，顏眞卿作答。文從「乃曰：夫平謂橫，子知之乎？」起，至「然，子言頗近之矣。」止

銜接第一段，張旭答應顏眞卿的請求後，便開始以一問一答的方式，考驗顏眞卿對筆法的了解。張旭接連一共考問了十二個筆法問題，所謂「平謂直，子知之乎？」「直謂縱，子知之乎？」「均謂間，子知之乎？」……，顏眞卿亦針對所問，一一加以回答。由於文長，茲簡述其要點如下：

(1)平爲橫：謂每一平畫，皆須縱橫有象。

(2)直爲縱：謂直者必縱之，不令邪曲。

(3)均爲間：謂間不容光。

(4)密爲際：謂築鋒下筆，皆令宛成，不令其疏。

（5）鋒爲末：謂末以成畫，使其鋒健。

（6）力爲骨：謂趯筆則點畫皆有筋骨，字體自然雄媚。

（7）轉輕爲曲折：謂鈎筆轉角，折鋒輕過，亦謂轉角爲暗過。

（8）決爲牽掣：所謂掣爲撇，銳意折鋒，不使怯滯，令險勁而成。

（9）補爲不足：謂結構點畫或有失趣者，則以別點畫救之。

（10）損爲有餘：謂趣長筆短，長使意勢有餘，畫若不足。

（11）巧爲布置：謂欲書須先預想字形布置，令其平穩，或意外生體，令有異勢。

（12）稱謂大小：謂大字促之令小，小字展之使大，兼令茂密。

3　第三段：張旭自道古今書法肥瘦不同的議論及對二王、鍾繇書法的評價。文從「夫書道之妙」起，至「工精誠悉，自當妙矣」止

此段上述古籍多有載錄，唯少數如華正書局《歷代書法論文選·述張長史筆法十二意》則缺此段。蓋或因此段內容大多見於梁武帝《觀鍾繇書法十二意》而被刪除（註十）。

此段內容銜接上段張旭一連考問了顏眞卿十二條筆法後，以讚賞的語氣曰：「然，子言頗皆近之矣。」一方面肯定了顏眞卿能將理論與實踐結合，所認識的筆法已很接近書法的竅門了；一方面又主動告知顏眞卿，並發表其對古今書法肥瘦不同的看法，認爲肥瘦和古今並無必

然的關係。另外他還認為書道之理，既深又廣，筆墨之外的趣味、奇妙，是言語所不能窮盡的。世人學書，雖極力推崇、效法二王、鍾繇的字體，卻從不重視筆法的要訣，因此寫出來的字便多雷同而沒什麼特點。文中還談到對鍾繇、二王的評價，提出王獻之不如王羲之，王羲之不如鍾繇；學王獻之如畫虎，學鍾繇如畫龍的個人觀點；並鼓勵顏眞卿要學會獨立思考，能深自領會書道中的妙理。

4 第四段：顏眞卿請教如何得齊古人，張旭提出「五備」之說。文從「眞卿前請曰」起，至「然後能齊於古人」止

此段開始由魯公提問，張旭回答。本篇全文，張旭共考問了顏眞卿十二個問題；顏眞卿則請教了張旭兩個問題。此為第一個問題。

顏眞卿向前請教張旭說：「幸蒙長史九丈傳授用筆之法，敢問攻書之妙，何如得齊於古人？」張旭則在回答中，提出了用筆、識法、布置、變通適懷而縱捨規矩、紙筆精佳等「五備」的理論，亦即攻書之妙得齊古人的五個條件。

5 第五段：顏眞卿請教神用執筆之理，張旭引其老舅陸彥遠語，提出用筆須如印印泥、錐畫沙的觀念。文從「曰：敢問長史神用執筆之理，可得聞乎」起，至「故其點畫不得妄動子

「其書紳」止

此段魯公請教張旭神用奇特的執筆要訣，張旭乃以懇切的語調說出他的看家本領乃得至於其老舅陸彥遠（陸柬之之子）的傳授，陸彥遠曾從褚遂良所說「用筆當須如印印泥」和他在江邊以錐畫沙，而「悟用筆如畫沙」的兩點體悟告訴張旭，使張旭因此了解寫書法能筆下有力、能力透紙背，才算功夫到家的道理，並以此法門傳授顏真卿，要其牢記這些話。

6　第六段：文末表示銘謝及補述時間作結。文從「予遂銘謝」起，至「真草自知可成矣」止，共五句

此段記述顏真卿聽了張旭的指教後，銘記在心，並一再拜謝而去。自此，得到攻書之妙，於是苦練五年後，到他記下此篇的四十三歲年紀時，他自云已「自知楷書和草書都可以成家了」。

四　顏真卿〈述張長史筆法十二意〉一文內容之討論與銓析

從以上內容大要之敘述，得知顏真卿〈述張長史筆法十二意〉，乃顏真卿與張旭討論有關書法筆法的專篇。然由於從唐朝以來，各本文字即多異同，再加上後人理解每多歧異，因此今擬以華正書書局《歷代書法論文選》所收顏真卿〈述張長史筆法十二意〉一文為主，參酌其他點

校本，擷取其中文字不同或較具爭議之重要論題，提出下列七點內容之討論與銓析。

（一）有關顏真卿「求法時間」的討論與銓析

本文涉及顏真卿向張旭求法的時間有四：

1.文章一開頭記云：「予罷秩醴泉，特詣東洛，訪金吾長史張公旭，請師筆法。長史於時在裴儆宅憩止已一年矣。眾有師張公求筆法，或有得者，皆曰神妙。」

2.次行云：「僕頃在長安，師事張公，竟不蒙傳授，使知道也。人或問筆法者，張公皆大笑，而對之便草書，或三紙，或五紙，皆乘興而散，竟不復有得其言者。」（凌家民點校本則作：「僕頃在長安，二年師事，張公皆大笑而已，即對以草書，或三紙五紙，皆乘興而散，不復有得其言者。」）

3.文下又云：「予自再游洛下，相見眷然不替。僕因問裴儆：『足下師敬長史，有何所得？』曰：『但得書絹素屏數本。亦嘗論請筆法，惟言倍加工學臨寫，書法當自悟耳。』」（凌家民點校本則作：「予自再於洛下相見，眷然不替。」下文略同。）

4.文末補記云：「予遂銘謝，遂巡再拜而退。自此得攻書之妙，於茲五年，真草自知可成矣。」

依上述，顏真卿向張旭師事、求法的時間至少有兩個階段，一在「罷秩醴泉」之前，「僕

頃在長安」之時；一在「罷秩醴泉，特詣東洛」之時。參考朱關田《顏真卿年表》（註十二），顏真卿於玄宗天寶二年三十五歲時初任「醴泉尉」，而於三年後的天寶五載三十八歲時罷「醴泉尉」，遷「長安縣尉」。則顏真卿便是在此年「特詣東洛」、「再游洛下」、「訪金吾長史」，並「相見眷然不替」（即顧念、思考，深心想向張旭學習，求筆法之心不變）而求得筆法的。

另在文中顏真卿追述自己「頃在長安，師事張公」，而凌家民點校本則更標出師事的時間長達「二年」之久。考顏真卿在三十八歲求得張旭筆法之前，住在長安的時間，應該在開元二十一年二十五歲求讀長安福山寺的十年後。蓋顏真卿雖出生於長安，但他四歲而孤，母殷氏即率其兄弟姊妹十人（顏真卿排行第七）寄居在長安舅父殷踐猷家；至十三歲時，舅父殷踐猷過世，又隨母南下寄居於外祖父殷子敬吳縣（今江蘇省蘇州）的官舍中。此後直到開元二十一年顏真卿二十五歲時，始求讀長安福山寺，並於次年（二十六歲）進士及第，二十八歲赴吏部銓選，授「秘書省校書郎」之官，此後一直住在長安，直到天寶元年十月顏真卿三十四歲依資授體泉縣尉才離開長安。因應本文言其曾有師事張旭「二年」之久的時間，則應在二十五歲至三十四歲之間為懷素寫序，文中曾自言「吳郡張旭，……真卿早歲常接游居，屢蒙激昂，教以筆法。」（同註六）所謂「早歲常接游居」，則年紀當不應離三十八歲求得筆法之時太近，因此顏真卿師事張旭求法的時間最早應在其二十五歲到三十歲之間為

是。

至於寫下此文的時間，依文末「自此得攻書之妙，於茲五年」所記，則當於三十八歲得筆法後的五年，時在天寶十載，顏眞卿四十三歲之時爲是。南宋留元剛《顏魯公年譜》記在天寶五載作此文恐誤；朱關田《顏眞卿書跡考辨》並據留元剛之說而向前「逆算」五年，認爲「顏眞卿詣洛陽師事張旭，當始於天寶元年（即三十四歲時）」，恐亦有誤（註十二）。

（二）有關張旭「秘授筆法」的討論與詮析

在顏眞卿〈述張長史筆法十二意〉中，顏眞卿自述張旭傳授筆法給他的過程及所傳授的內容極具神秘詭譎與戲劇性，故雖文中並未明揭「秘傳」或「秘授」二字，但後人傳述此段「佳話」，卻常直接冠以「秘傳」或「秘授」二字以增加其「趣味性」。如一九七五年二月出刊的《書譜》第二期，魏亞眞的〈顏眞卿獲張旭秘傳筆法〉、一九八一年二月出刊的《書畫家》第七卷第一期，書傭的〈張旭秘授顏眞卿筆法〉等。然審諸文意，此「秘授」之內涵爲何，實有必要進一步加以討論與詮析。

如上條引原文所述，在張旭決定傳法給顏眞卿前的文本中，文意一直有兩條路線鋪陳：

1. 張旭堅不妄傳的態度：如文章中魯公追述早歲時曾以兩年的時間「師事張公，竟不蒙傳授，使知是道也。」即使多年後，張旭住在洛陽裴儆家「已一年矣」，態度仍然不改。

「人或問筆法者，張公皆大笑」，用「皆」字表示求法者仍多，但張旭卻仍一樣「皆」只是打馬虎眼「大笑」敷衍過去，要不就「對以草書，或三紙，或五紙，皆乘興而散」，寫幾張草書分送大家，讓大家「皆」得到禮物，歡喜而散，「竟不復有得其言者」；即使是當主人家的裴儆請教筆法，也只能得到「書絹素屏數本」和幾句鼓勵的話，如文中裴儆告訴顏真卿的「惟言加倍工學臨寫，書法當自悟耳」等語，終究無人能得到張旭的傳授。

2. 公用心至誠，鍥而不捨的態度：張旭對書法筆法，長久以來堅不妄傳，但魯公究以何方法軟化其決定呢？細觀此文，從一開頭，魯公便以五處共不到兩百字的文字，生動巧妙地點出他用心至誠、鍥而不捨、追求筆法的態度。如文章中他追述早歲為了求筆法，曾在長安「二年師事張公」，但終「不蒙傳授，使知是道」；後來科考，當了官，身不由己，但當三十八歲「罷秩醴泉」官職時，他便「特詣東洛」來訪張旭，「請師筆法」；即此再游洛下，見到張旭時，仍「眷然不替」，顧戀筆法，不改初衷；時張旭住在魯公友人裴儆家已一年多，張旭堅不妄傳的態度迫使魯公甚至想走「後門」，打聽裴儆是否因此便得到張旭的私傳，誰知連裴儆也只得到「只要加倍用功，就能自己體會」的話，仍未能真正的得到筆法，於是魯公乾脆就住進裴儆家，企圖以此能更得親近張旭的機會。

魯公在裴儆家住了一個多月，直到有一天，已到了不能不離開的時刻。有次魯公與裴儆跟長史言談散後，他自己卻又獨自返回長史面前請教說：

僕既承九丈獎誘，日月滋深，夙夜工勤，沉溺翰墨，雖四遠流揚，自未爲穩；倘得聞筆法要訣，則終爲師學，以冀至於能妙，豈任感戴之誠也！

表達自己承蒙長史鼓勵，長期以來早晚工勤，迷戀書法，雖然得到四方流揚，但仍自覺不穩，倘能聆聽筆法要訣，作爲終生師學要領，以期能達到能、妙的境地，當非常感戴教導之恩。魯公說畢，這時：

長史良久不言，乃左右盼視，怫然而起。

魯公於是跟隨長史，走到「東竹林院小堂」，張旭當堂踞床而坐，並指示魯公坐於小榻上，乃曰：

筆法玄微，難妄傳授。非志士高人，詎可言其要妙？書之求能，且攻眞草。今以授子，可須思妙。

終於魯公得到了張旭的親授，五年後，「眞草自知可成矣」。

考上述兩段文字，則是長史傳法給魯公是否爲「秘授」的關鍵：

1.「長史良久不言，乃左右盻視，怫然而起」（華正書局《歷代書法論文選・述張長史筆法十二意》文本，另黑龍江人民出版社凌家民點校《顏眞卿文集・張長史十二意筆法記》作「左右眄視，拂然而起」）：按「盻視」，指顧盼；「怫」，不悅貌，此指神情嚴肅。三句解釋當爲「長史很久不言語，乃左右顧盼，神情嚴肅而起」。又凌家民點校本文字不同：「眄」，斜視也。古有「眄侍」一詞，有窺探之意；「拂然」即憤然之意。三句解釋當爲「長史很久不言語，便左右掃視一下，憤然而起。」

2.「乃曰：筆法玄微，難妄傳授。非志士高人，詎可言其要妙？書之求能，且攻眞草。今以授子，可須思妙。」：此數句多以四字句行，內容具戲劇感，音調亦頗具韻文節奏感。意思是：張旭認爲書法的道理玄妙深奧，豈能輕易傳授。不是至誠好學的「志士高人」，豈能與談精深微妙的道理？書法要求到擅長，就須攻學楷書和草書二體。現在將筆法傳授給你，希望你能細心領會其中妙理。

從上面文意分析，可知張旭並非故作神秘，身藏本事，不願傳授他人。而是用筆之理玄妙微細，深奧難懂，不是「志士高人」難以「言其要妙」，因此非得擇人而教不可，決非故秘其說。文中記其傳法之前，先「左右盻視，怫然而起」或「左右眄視，拂然而起」，都只是面對要事時宜有的「嚴肅態度」，並非只願傳法魯公，而顧忌他人窺視的行爲。至於魯公隨行至

「東竹林院小堂」，分坐胡床與小榻，乃是長史正襟危坐，準備「正式」傳授、「長談」筆法之前的動作準備，亦似無「神秘」成份。今再依文中所記，長史時住裴儆宅，「眾有師張公求筆法，或有得者，皆曰神妙。」（爾後張旭詢問顏真卿十二筆意時，顏真卿亦有五處提到「嘗聞長史九丈」（第一條），「嘗蒙示以」（第三條），「嘗聞於長史」（第九條），「嘗蒙所授」（第十條），「嘗聞教授」（第十二條）等語，（詳見本文後列圖表），則顯見張公並非絕口不提筆法，更況張公弟子不只魯公一人，如徐浩、李陽冰等亦皆書史留有其名，豈謂長史只秘傳魯公一人而已？

因此，所謂「難妄傳授」，即指「難以輕易傳授」。其「不妄傳」不是不想傳，只是要擇人而傳，不隨便傳而已。至於後人所謂的「秘傳」、「秘授」，也不是秘密傳授，不欲讓他人知道，而只是強調其態度嚴肅，表示傳法的慎重而已（註十三）。後人撰文名曰「秘傳」或「秘授」以增加故事的趣味性，雖無不可，只是對此真相內涵，仍宜有正確的詮釋與認知。

（三）有關「十二意」內容是否抄襲前人的討論與詮析

由於魯公「十二意」內容與梁武帝蕭衍〈觀鍾繇書法十二意〉內容雷同，致令後代亦有疑其偽者。首啟疑端者為北宋朱長文，繼則有民國余紹宋及近人朱關田，今依次錄其言如下：

1. 北宋朱長文《墨池篇‧續書斷》「張長史條下云」：「世或以『十二意』謂君（張旭）以

傳顏者，是歟非歟？」（註十四）。

2.民國余紹宋《書畫書錄解題》亦認爲：唐朝張彥遠《法書要錄》收錄梁文而未收錄顏文，蓋顏文乃後人得知《唐國史補》中有關張旭與顏眞卿的師徒關係後，再依梁文添補、潤飾而成（註十五）。

3.近人朱關田〈顏眞卿書跡考辨〉一文以爲：「顏眞卿〈張長史十二意筆法論〉，宋人（北宋朱長文《墨池篇·續書斷》）所謂『平、直、均、密⋯⋯』十二意⋯⋯出自張彥遠《法書要錄》卷二所收的〈梁武帝觀鍾繇書法十二意〉⋯⋯其他回答之詞，也膚淺枝蔓，多見抄襲之辭。如『稱謂大小』，語出王羲之〈筆勢論〉，與徐浩〈論書〉語也大同小異，『神用執筆』條出自蔡希綜〈筆法論〉。⋯⋯斯爲後人僞託，或可無疑矣。」（註十六）

按以上三人所疑者，筆者認爲：

1.魯公一文詳述長史傳法十二意與梁武帝十二意內容雷同，乃意在考問魯公對古人筆法認識的深淺，並非有意抄襲

依文中文字所述，當張旭引導顏眞卿至東竹林院小堂分坐床、榻，開始傳授筆法後，張旭向魯公一連考問了十二個筆法，即何謂「平、直、均、密、鋒、力、轉、決、補、損、巧、

稱」等十二筆法的含意。而魯公皆一一就其所問提出報告，其言如「嘗聞長史九丈令每一平畫，皆須縱橫有象。此豈非其謂乎？」、「豈不謂直者必縱之不令邪曲之謂乎？」……。且在每次一問一答之後，都有一句「長史乃笑曰：『然』。」之文字。可知魯公述長史提問十二個問題雖大致採自梁武帝〈觀鍾繇筆法十二意〉，但觀察張旭在每次提問、魯公回答後，都只簡單的「笑曰：然」，而沒有說明對或錯，也未進一步作補充說明，可見張旭並不是極在意魯公回答的正確與否，而是信手拈來或許是唐時書界大家早已「熟知」，甚至隨口都能背出的梁武帝論書十二意的十二個口訣，來考驗顏真卿在書學及筆法上的認識程度，並用以作為「啟發式的教學」，實並非有意抄襲。

2 **梁武帝十二意內容簡略，魯公應對長史十二意之問則有近一步闡發，顯示並非意在抄襲**

考察唐·張彥遠《法書要錄》卷二所錄〈梁武帝觀鍾繇書法十有二意〉一文（註十七），梁武帝對鍾繇所傳的這十二意內容，記述甚為簡略，只提出十二意的名詞，並在其下略做三或四字的小註，如「平，謂橫也；直，謂縱也；……決，謂牽掣也；補，謂不足也……」等，並未作進一步的形容或解釋。反之，顏真卿此文中，魯公則針對長史提問，一一提出己見解，所答宜乎不一定全是長史的答案，但卻代表魯公此時的知見，顯見魯公此文對梁武帝十二意內容並未抄襲。清·顧藹吉《隸變》卷八〈筆法〉云：「長史十二意，集鍾繇十二意，其發明

最詳，亦備錄之。」（註十八），即言魯公此十二意對鍾繇所傳十二意，已有「發明」，即所謂「進一步的闡發」，實並未抄襲。詳見下列二文比較圖表。

3 北宋·朱長文《墨池篇》疑其非顏真卿所作，乃因顏文舊本謬誤太多所導致的誤解

北宋·朱長文《墨池篇》一書，共二十卷。多集古人書論而編，亦有朱氏自撰者。是書收集繁富，考證詳確，為世所公認難得的書學論著。朱氏一方面在卷一載錄魯公此篇全文，一方面又於文末附記云：「舊本多謬誤，予為之刊綴，以通文意。張彥遠錄十二意為梁武帝筆法，或此法自古有之，而長史得之以傳魯公耳。」認為十二意乃張旭取自「自古有之」的梁武帝蕭衍筆法以傳授顏真卿者，並未懷疑魯公所述。但其後於卷九〈續書斷〉「張長史」條下，卻又記云：「世或以『十二意』謂君（張旭）以傳顏者，是歟非歟？」乃又疑決不定而懷疑魯公是篇之非真。考顏真卿著作，其見於《新唐書·藝文志》者有《興觀集》十卷、《又盧集》十卷、《臨川集》十卷，然至北宋，三書均亡，乃有吳興沈氏及宋敏求掇拾遺迭，各得十五卷，名曰《顏魯公集》者。然此集至南宋時，又多「漫漶不完」，是以又有留元剛得敏求殘本十二卷，補苴刊行《顏魯公集》傳世等事（同注九）。可見朱長文（一〇三九—一〇九八）在北宋所見的魯公述長史十二意，初見其文與梁武帝相似，雖未懷疑其自古有之，乃長史「得之」以傳魯公者；但既而見其「多謬誤」，必須「為之刊綴」，乃能「通」其「文意」，是故而有張

旭以傳魯公，「是歟非歟？」的疑問。可見北宋朱長文之疑顏文非眞，乃緣自顏文舊本謬誤太

多，所導致的誤解。

4 民國初余紹宋《書畫書錄解題》疑其抄襲，乃在不知張彥遠錄文斷限時間之故

余紹宋認爲唐・張彥遠《書法要錄》何以只錄梁文而不錄顏文，以證顏文爲後人據梁文添

補、潤飾而成。考張彥遠爲晚唐時人，生卒年不詳，著有《書法要錄》十卷、《歷代名畫記》

十卷。其《書法要錄》錄東漢趙壹〈非草書〉至中唐徐浩〈論書〉等書論著作，徐浩亦張旭學

生，與顏眞卿同學，生於唐武則天長安三年（七〇三），卒於唐德宗建中三年（七八二），時

間在顏眞卿（七〇九～七八五）之前，宜乎張彥遠未錄顏文，余紹宋疑僞之論似未成立。

5 近人朱關田《顏眞卿書迹考辨》疑其抄襲，乃在誤讀前人原文所致

朱關田認爲，顏文「稱謂大小」，語出王羲之《筆勢論》，與徐浩〈論書〉語也大同小

異。考王羲之《筆勢論》確有「大字促之貴小，小字寬之貴大」，徐浩〈論書〉亦有「小促令

大，大蹙令小」等語（註十九），與顏眞卿此文「大字促之令小，小字展之使大」內容相同而文

字略異。按王羲之《筆勢論》，唐孫過庭《書譜》謂其乃後世僞託（註二十），然亦不廢王羲之

或有此言，已成歷代筆勢論中，人人多可琅琅上口的著名口訣；徐浩與顏眞卿同時師事張旭，

文中俱述此言，並不乖匙。至若朱文又云：「『神用執筆』條，出自蔡希綜」則爲朱關田誤讀。考蔡希綜爲唐代天寶年間書法家，與張旭同一時代，作有〈法書論〉一卷，自述家世及諸家授受淵源，並雜採諸家論旨，而歸本於用筆。文中記述：「旭言：『……妙在執筆，令其圓暢，……嘗聞褚河南用筆如印印泥……，可得齊於古人。』」此段文字亦出於顏文，蓋乃蔡希綜錄自「（張）旭常言」者，並非顏文抄自蔡希綜者。是知朱關田疑僞之論，亦不能成立。

茲附列梁武帝蕭衍〈觀鍾繇書法十二意〉及顏眞卿〈述張長史筆法十二意〉文字比較圖表如下：

内容　次序	梁武帝蕭衍〈觀鍾繇書法十二意〉	顏眞卿〈述張長史筆法十二意〉			備註
		張旭提問	顏眞卿回答	張旭回答	
一	平，謂橫也	平謂橫，子知之乎？	（嘗聞長史九丈，）令每爲一平畫，皆須縱橫有象。此豈非其謂乎？	然。	此言「橫、直」之法。
二	直，謂縱也	直謂縱，子知之乎？	豈不謂直者必縱之，不令邪曲之謂乎？	然。	
三	均，謂間也	均謂間，子知之乎？	（嘗蒙示以）間不容光之謂乎？	然。	此言「疏、密」之法。

序	釋義	問	申述	應	論析
四	密，謂際也	密謂際，子知之乎？	豈不謂築鋒下筆，皆令宛成，不令其疏之謂乎？	然。	此言「中鋒及得力」之法。
五	鋒，謂端也	鋒謂末，子知之乎？	豈不謂末以成畫，使其鋒健之謂乎？	然。	
六	力，謂體也	力謂骨體，子知之乎？	豈不謂趯筆則點畫皆有筋骨，字體自然雄媚之謂乎？	然。	此言「轉折及撇」之法。
七	輕，謂屈也	轉輕謂曲折，子知之乎？	豈不謂鉤筆轉角，折鋒輕過，亦謂轉角為暗過之謂乎？	然。	
八	決，謂牽掣也	決謂牽掣，子知之乎？	豈不謂牽掣為撇，銳意挫鋒，使不怯滯，令險峻以成，以謂之決乎？	然。	此言「結構及旁救」之法。
九	補，謂不足也	補謂不足，子知之乎？	（嘗聞於長史，）豈不謂結構點畫或有失趣者，則以別點畫旁救之謂乎？	然。	此言「補不足及損有餘」之法。
十	損，謂有餘也	損謂有餘，子知之乎？	（嘗蒙所授，）豈不謂趣長筆短，長使意氣有餘，畫若不足之謂乎？	然。	

十一	巧,謂布置也	巧謂布置,子知之乎?	豈不謂欲書先預想字形布置,令其平穩,或意外生體,令有異勢,是之謂巧乎?	然。	此言「布置」及大小」之法。
十二	稱,謂大小也	稱謂大小,子知之乎?	(嘗聞教授,)豈不謂大字促之令小,小字展之使大,兼令茂密,所以為稱乎?	然。子言頗皆近之矣。	

(四) 有關傳筆法給張旭的是「張彥遠」還是「陸彥遠」的討論與詮析

顏真卿〈述張長史筆法十二意〉中曾載張旭自言其師傳云:

後問於褚河南,曰:用筆當須如印印泥⋯⋯。

予傳授筆法,得之於老舅彥遠曰:吾昔日學書,雖功深,奈何瀕不至殊妙。

此所謂「彥遠」,極易讓人誤會為寫《書法要錄》的張彥遠,今查所參考論文,如魏亞真的〈顏真卿獲張旭祕傳筆法〉,書儒的〈張旭祕授顏真卿筆法〉、石叔明的〈顏公變法出新的意,細筋入骨如秋鷹〉及陳吉安的《筆法正源》一書等文(註二),即都誤認為「張彥遠」。

考「張彥遠」,為晚唐時人,生卒年不詳,字愛賓,唐蒲州猗氏(今山西臨猗)人。其先

三世為相，時稱「三相張家」。唐宣宗大中初，為祠部員外郎，僖宗乾符初官至大理寺卿。博學能文，工字學，喜作八分書，著有《法書要錄》十卷及《歷代名畫記》十卷。張旭雖亦生卒年不詳，然其人活躍於玄宗開元、天寶時期，與李白等為友，故張旭所師事者，自非晚唐的張彥遠。

此處張旭所言授他筆法的「老舅」，實為唐代十大書法家陸東之之子「陸彥遠」。考陸彥遠其人，生卒年亦不詳，唐代吳郡（今江蘇蘇州）人，官贊善大夫，明陶宗儀《書史會要》卷五即記載；「陸彥遠，東之子，時謂小陸，侍父書法，以傳張旭。旭，彥遠之甥也。」(註二一)然張旭在此所稱的「陸彥遠」實非親舅，而是「堂舅」，晚唐僖宗朝宰相盧攜〈臨池決〉（或作〈臨池妙訣〉）載有張旭之親言云：

吳郡張旭言：自智永禪師過江，楷法隨渡。永禪師乃羲、獻之孫，得其家法，以授虞世南，虞傳陸東之，陸傳子彥遠。彥遠，僕之堂舅，以授余。不然，何以知古人之詞云爾。(註二二)

此文細述書法由二王傳至智永，經虞世南、陸東之，再傳陸彥遠而至張旭之家傳脈絡；並說明陸彥遠為張旭之「堂舅」，與張旭母親為堂兄妹；彥遠傳書法給張旭，故張旭稱因而能得

知古人書法。又按陸彥遠之父陸柬之為虞世南之外甥，少年時書宗其舅，後人稱初唐四大家為「歐虞褚陸」（司馬光《資治通鑑》撰張旭傳時，以陸柬之代薛稷），則張旭親族即佔兩位，可見張旭生長在唐代書法世家之一斑。

（五）所謂「五備」理論之討論與銓析

唐朝孫過庭在武則天垂拱三年（六八七）用草書寫成了一篇長篇書論〈書譜〉，其中提到書法創作中的條件，有所謂五合、五乖之說，也就是五種順利和五種不順利的書法創作條件。

其中「五合」指的就是神怡務閒、感惠徇知、時和氣潤、紙墨相發、偶然欲書，並云若能「五合交臻」則「神融筆暢」（註一四）。

張旭成長在孫過庭之後的唐玄宗年間，其思想或亦有受其影響者，在顏真卿〈述張長史筆法十二意〉中，應顏真卿之問：「敢問攻書之妙，何如得齊於古人？」而回答以「五備」之說，並認為「五者備矣，然後能齊於古人」。今依次銓析其意如下：

1 妙在執筆，令其圓暢，勿使拘攣

「圓暢」二字，唐朝韋續《墨藪》一書作「圓轉」。張旭此篇意在傳授「筆法」，是故首先談到「執筆之法」，謂須使其筆鋒旋轉流暢，不使行筆拘謹痙攣。

張旭此處只談及其執筆原則，雖未明言執筆諸種方法，但後來其弟子崔邈之學生韓方明則作有〈授筆要說〉一文，敘述張旭傳有「五執筆」法，其後文下敘述執管、搦族管、撮管、握管、搦管等五種執筆之法，此或即受有張旭之啓發。

2 其次識法，謂口傳手授之訣，勿使無度，所謂筆法也

即認識張旭所口傳手授的各種筆法要訣，不使下筆隨便，沒有規矩法度，也就是俗話所說的作書要有「筆法」。

3 其次在於布置，不慢不越，巧使合宜也

按「慢」與「越」對稱，凌家民點校此文作注云：「慢，輕忽而力有所不及也」，則「越」有「超越」之意，指力量超過、太強太快的的意思。是以此三句表示作書之前要先巧思布置，運筆不慢不快，有疾有澀，行氣、章法亦能調和，巧妙安排，使其勻稱合宜之意。

4 其次紙筆精佳

此即孫過庭「五合」中所說的「紙筆相發」之創作優良條件。寫字時，能文具配合安當，能紙張、筆墨精美優良，自能相互映發，有助於書法之創作。

5 其次變化適懷，縱舍掣奪，咸有規矩

此三句唐韋續《墨藪》一書作「其次變法適懷，縱捨規矩」，凌家民點校《顏真卿集》作「其次諸變適懷，縱舍規矩」。按「縱舍掣奪」，「舍」通「捨」。「縱捨」與「掣奪」對稱，一指「縱放」，一指「控制」，為兩種不同的運筆方式。而「變化適懷」、「變法適懷」或「諸變適懷」三者的意思相差不多，都指「書法變化能適合心意」，亦即指寫字時能「心手一致，筆書相應」，各種變化都能「得心應手」的意思。然合原文作解讀，三句者，指「書法變化，能通靈入妙，心手一致；不管筆勢縱放或控制，縱橫開合，都能符合規矩，應運自如」；然二句者，則指「當書法變化，能寫得通靈入妙，得心應手時，就可以縱舍規矩，拋開規矩了」。二者解釋不同。

然細觀文意，一者強調各種筆法要「符合規矩」，一者則強調「符合規矩後，就能拋開規矩了」，重點所指雖有不同，但其實都表示寫字者若能通過自己的功夫實踐，自能達到心胸豁達、下筆無疑滯，能通靈入妙的境地。

（六）所謂「神用執筆」的討論與詮析

此顏真卿請教張旭「如何得齊古人」後，繼續請教「執筆之理」的問答，此句歷代大多數

版本如《墨藪》、《墨池編》、《顏魯公文集》……等皆只作「敢問執筆之理」，唯華正書局《歷代書法論文選》等少數版本加有「神用」二字，作「敢問長史神用執筆之理」。多「神用」二字的意義，石叔明在其〈顏公變法出新意，細筋入骨如秋鷹〉一文中對此有所說明……

在執筆上用「神用」二字，這是說這隻筆動靜疾徐，無不合宜，不使失度。

可見魯公對於書理研究已相當深刻，已知神來之筆的含意。（註二五）

今觀唐人詩文，即多見對張旭「神奇」筆法的讚譽，如張旭友人李頎《貽張旭》一詩云：

張公性嗜酒，豁達無所營。皓首窮草隸，時稱太湖精。露頂據胡床，長叫三五聲。興來灑素壁，揮筆如流星。（註二六）

如韓愈〈送高閑上人序〉描述云：

張旭善草書，不治他技。……天地事物之變，可喜可愕，一寓於書。故張旭之書，變動猶鬼神，不可端倪。（註二七）

杜甫亦有〈飲中八仙歌〉，描述云：

張旭三杯草盛傳，脫帽露頂王公前，揮毫落紙如雲煙。（註二八）

李肇《唐國史補》卷上亦云：

旭飲酒則草書。揮筆而大叫，……醒後自視，以為神異不可復得。（註二九）

由上述描寫張旭揮洒自如，震憾觀者心靈的書法技藝之描述，可見少數版本添加「神用」二字，謂顏眞卿稱張旭用筆為「神用筆法」，誠為識者之言。

（七）所謂「印印泥」與「錐畫沙」等內容的討論與銓析

此為顏眞卿請教張長史的第二個問題，也就是本文的最後一段。顏眞卿問曰：「敢問長史神用執筆之理，可得聞乎？」張旭則回答他以一段他自己的經驗與體悟。長史曰：

予傳授筆法，得之於老舅彥遠曰：「吾昔日學書，雖功深，奈何迹不至殊妙。後問於褚

河南，曰：『用筆當須如印印泥。』思而不悟，後於江島，遇見沙平地靜，令人意悅欲書。乃偶以利鋒畫而書之，其勁險之狀，明利媚好。自茲乃悟用筆如錐畫沙，使其鋒藏，畫乃沉著。當其用筆，常欲使其透過紙背，此功成之極矣。眞草用筆，悉如畫沙，點畫淨媚，則其道至矣。如此則其迹可久，自然齊於古人。但思此理，以專想功用，故其點畫不得妄動。子其書紳。」

此段問答中，透露出四個訊息，(1)顏眞卿稱張旭的執筆爲「神用執筆」；(2)張旭筆法乃得之於其老舅陸彥遠；(3)陸彥遠聞褚遂良曰「用筆當須如印印泥」之說；(4)陸彥遠於江邊以錐畫沙乃悟「用筆如錐畫沙」之理。由於前二者前文已有述及，今僅針對後二者進行討論：

1 陸彥遠問褚遂良，褚曰「用筆當須如印印泥」之說

查歷來載錄陸彥遠此段文字者，有兩種版本，一者認爲用筆當須如「印印泥」、「錐畫沙」，二者比喻都出於陸彥遠聞自褚遂良之說，如《墨藪》、《墨池編》等；一者認爲「印印泥」出自於褚遂良，而「錐畫沙」則出自於陸彥遠於江邊所自悟，如華正書局《歷代書法論文選》。今以後說進行討論與詮析。

觀前述原文，張旭於魯公文中談到其老舅自云早年學書，雖然功夫深厚，怎奈筆迹不能殊妙。後來問於褚河南，褚告以「用筆當須如印印泥。」當時陸彥遠對此思而不解，直到後來在江島上，見沙平地靜，偶然以錐畫沙，發現線條竟然遒勁險峻、明快利落，甚是美好，從此乃悟「用筆如錐畫沙」的道理。蓋用筆能藏鋒、能用中鋒、能如錐之畫妙，筆畫才能沉厚不輕浮。才能使筆透過紙背，點畫明淨妍媚。若能如此把握，書法的墨迹自能流傳久遠，齊於古人，受人愛重。

至於上述所云褚河南，即唐初四大家的褚遂良（五九六—六五八），字登善，因高宗時曾封爲「河南縣公」，故人多以「褚河南」稱之。其書法，宋・朱長文《續書斷》評曰：「其書多法，或……古雅絕俗，或……瘦硬有餘，……婉美華麗，皆妙品之尤者也。」（註三十）明趙崡《石墨鐫華》亦評曰：「遒逸婉媚，波拂處虬如鐵綫」。（註三一）至其書論，似亦只有此說傳世，然顏眞卿於文下卻未針對褚遂良如何解釋及陸彥遠如何領悟作說解，反而是將焦點移至

對「錐畫沙」筆法的介紹，和對其點畫效果的鋪陳上，似有將二者混同視之的情況。觀唐・蔡

希綜《法書論》所記載，亦與魯公文字相近，其言云：

旭常云……僕常聞褚河南用筆如印印泥，思其所以久不悟。後因閱江島間平沙細地，令

人欲書，復偶一利鋒，便取書之，險勁明麗，天然媚好，方悟前志。此蓋草正用筆，悉

欲令筆鋒透過紙背。用筆如畫沙印泥，則成功極致，自然其迹，可得齊于古人。（註三一）

從華正書局魯公〈述張長史筆法十二意〉版本及蔡希綜《法書論》所述，知其皆把「印印

泥」與「錐畫沙」二筆法等同視之，二筆法皆指下筆有力，藏鋒不露，且能力透紙背，既含

蓄、又有力之謂。然，魯公文字雖有此說，對用筆如印印泥之說，似仍未完全說清楚，此在後

人則有更佳的的詮釋，擬在下條說明。

2 陸彥遠於江邊以錐畫沙，乃悟「用筆如錐畫沙」之理

由上條略述陸彥遠於江島見沙平地淨，偶以利鋒畫之，發現線條竟然險勁有力，明快美

好，而悟用筆須藏鋒，點畫才能沉著，才能力透紙背，才能點畫淨媚。魯公述此二法，語多集

中於對「錐畫沙」的生動描述，對「印印泥」則語未詳明。今觀後人論述，發現頗有能將此二

法明確說明者，如明‧豐坊在其〈書訣〉中云：

指實臂懸，筆有全力，撇捥頓挫，書必入木，則如印印泥，言方圓深厚，而不輕浮也。點必隱鋒，波必三折，肘下風生，起止無迹，則如錐畫沙，言勁利峻拔，而不凝滯也。

（註三三）

近人沈尹默在其〈唐顏眞卿「述張旭筆法十二意」〉一文中亦特別就「印印泥」一法細作說明，其言云：

如錐畫沙，如印印泥兩語，是說明下筆有力，能力透紙背，才算功夫到家。錐畫沙比較易於理解，而印印泥則須加以說明。這裡所說的印印泥不是今天我們所用的印泥。錐畫沙比較泥是粘性的紫泥，古人用它來封信的，和近代用的火漆相類似。火漆上面加蓋戳記，紫泥上面加蓋印章，現在還有遺留下來的，叫作「封泥」。前人用它來形容用筆，自然也和錐畫沙一樣，是說明藏鋒和用力深入之意。而印印泥，還有一絲不走樣的意思，是下筆既穩且準的形容。要到達這一步，就得執筆合法，而手腕又要經過基本訓練的硬功夫，才能有既穩且準的把握。（註三四）

大陸第一個寫《中國書法理論史》的作者王鎮遠在其書中也對「印印泥」有深刻的描述，

其言云：

褚遂良論用筆說：「如印印泥」是指古人用銅印和膠泥封信時，硬的鈐蓋在軟的膠泥上，纖毫畢呈，形成了有立體感的線條，如同書法的用筆。（註三五）

另劉萬朗主編的《中國書畫辭典》亦對「錐畫沙」一說也有進一步的描述，其言云：

畫沙，謂以錐鋒畫入沙裏，沙于兩側凸起，中四呈一線。如錐畫沙，用以形容書法中鋒、藏鋒之妙及其用筆功夫的精深。（註三六）

用筆要如印印泥，要如錐畫沙，和顏真卿後來所提出來的，要如屋漏痕（註三七）等用筆理論一樣，皆能將抽象的筆法化爲具象生動的描述，對後代書學書論都有巨大的影響。

五 結語：歷代盛傳張旭秘授顏真卿筆法之意義

從上述〈顏真卿述張長史筆法十二意〉一文內容之討論與銓析，與拙文《張旭秘授顏真卿

筆法之真偽考辨》（同註八）一文研究，可以得知張旭確有「秘授」顏真卿「筆法」之事，只是此「秘授」並非「秘密傳授」，只願顏真卿知道，而不願他人得知的「小我」之舉；反而是一則老師在「筆法玄微，難妄傳授，非志士高人，詎言其要妙」的困局中，因三十八歲的學生顏真卿求筆法的「真誠」，終於感動了約七十二歲的老師張旭，促使其以慎重、嚴肅的態度，進行了一場「神聖」的傳法過程。而且傾囊相授的心得亦終於在傳法後的第五年，也就是顏真卿四十三歲時，由顏真卿親自寫出〈述張長史筆法十二意〉本文，將大家一向認為的「筆法不傳之秘」公諸於世，讓後世的人受惠至今；於此亦見二人成己成人「大我」精神之表現。至於文本中所觸及的內容，除談到顏真卿「求法」的時間；張旭「秘授」顏真卿筆法的過程；也談到由梁武帝所轉述、由張旭所提問、由顏真卿所闡發的「鍾繇筆法十二意」的內容；還有張旭不問而自述的「五備」理論、「印印泥」及「錐畫沙」的筆法內涵等。凡此，筆者本文俱分條加以討論與銓析如上，其中亦對傳授張旭筆法者為「陸彥遠」而非「張彥遠」；後人載錄張旭筆法為「神用之筆」的意義及說法有所闡析。

　　經由張旭細心的秘授筆法，顏真卿的虛心努力學習下，顏真卿終於在傳授筆法的十二年後，也就是五十歲時，寫下了史稱「天下第二行書」的〈祭姪文稿〉，書法、書論、人品，俱為後世所尊仰、傳頌。因此，縱管魯公文集從唐至宋多所散佚，〈顏真卿述張長史筆法十二意〉一文輯佚文字亦多謬誤，但歷代書畫匯編仍勉為刊綴，載錄不絕，以迄於今，盛傳不輟。

究其用意，依筆者觀察，實具有下列七點意義，今分條略作敘述，並作為本文之結語如下：

（一）顯示筆法之神秘與神聖性，得之不易

筆法如戰法，用筆如用兵。故古代談到「書法筆法」常被視為「武林秘笈」，對於最初傳筆法的「祖師爺」們，如蔡邕、鍾繇、王羲之、王獻之等，古籍都載有一些神秘而富趣味的故事。如蔡邕有於嵩山石室得素書，神授筆法的傳說；鍾繇有為得到韋誕處蔡邕的筆法，不惜陰發其墓，書法乃大進的傳說；；王羲之寫黃庭經，「感三台神降」；王獻之於會稽山，見「異人披雲而下」，「右手持紙，左手持筆，以遺獻之」等傳說。即後代的書論中，鍾繇傳鍾會，王羲之傳王獻之，亦不斷殷殷教誨書法筆法為「家寶家珍」，要「自秘之甚」，不要「苟傳」於人等等（註三八）。是故顏真卿述張長史傳授筆法給他時，亦在極為曲折、神秘、莊嚴的氛圍下，完成受傳的過程，歷代匯編亦津津載錄不絕。凡此即為顯示筆法之神秘與神聖性，得之不易，欲後人珍之寶之，努力學習之意。

（二）顯示張旭為書史上傳筆法極為重要的書家，具有承先啟後的關鍵地位

書法筆法之由來，或曰始於蔡邕，或曰始於崔瑗，或曰始於張芝，總之，直至東漢末期，筆法已臻成熟。如蔡邕曾作〈九勢〉，認為落筆結字有九勢，即所謂的轉筆、藏鋒、護尾、疾

勢、掠筆、澀勢、橫鱗、豎勒與上下形勢遞相映帶等九種筆勢。其後衛夫人寫〈筆陣圖〉，亦

詳述「橫如千里陣雲」、「點如高空墜石」、「撇如陸斷犀象」等七條筆陣；王羲之寫〈題衛

夫人筆陣圖〉後續有闡發；相傳梁武帝蕭衍亦作有〈觀鍾繇筆法十二意〉、唐初歐陽詢則傳有

〈八訣〉之說、唐太宗李世民更有〈筆法訣〉之論。（註三九）書法活動大多活躍於唐玄宗天寶

年間的張旭，草書神逸變化莫可言狀，時人已稱「草聖」，北宋朱長文《續書斷》亦將其書法

列為「神品」。而其於書論中的貢獻，依據其學生崔邈的弟子，也就是張旭的「徒孫」──晚唐

韓方明的〈授筆要說〉中，曾記述云：「八法起於隸字之始，後漢崔子玉（崔瑗）歷鍾、王以

下，傳授至于永禪師（智永），而至於張旭，始弘八法，次演五勢，更備九用，則萬字無不該

于此，墨道之妙，無不由之以成也。」（註四十）可見張旭在書法史中除了他個人的書法造詣成

就外，他將古人相傳的筆法加以補充、闡發，推廣，致令從東漢崔瑗以來的古代筆法，至張旭

而「始弘」，筆法、墨道亦至此而「該」備。可見世人「盛傳」張旭秘授顏真卿筆法，實亦顯

示出張旭在史書傳筆法過程中，確為具承先啟後關鍵地位的人物。

（三）顯示顏真卿為張旭諸多學生中，為最重要的筆法傳人

從晚唐張彥遠的《歷代名畫記》卷二、卷九，盧攜的〈臨池訣〉（又作〈臨池妙訣〉）

及收錄於張彥遠《書法要錄》卷一不知撰人名的〈傳授筆法人名〉諸文中，可以得知張旭在

盛唐、中唐時期傳授的著名學生不少。如張彥遠所稱的「古今獨步，前不見顧、陸，後無來者」，然「學書不成，因工畫」的吳道玄（吳道子）即「學書於張長史旭」。（註四一）另外，倍受唐肅宗所推崇、四方詔令多出其手，曾官至吏部侍郎、卒贈太子少師的徐浩；人稱唐代篆書之復興者的李陽冰；晚唐作有重要筆法論〈授筆要說〉的作者韓方明的老師崔邈；曾做過唐德宗宰相、卒贈太傅、畫與韓幹比美的韓滉；曾傳授書法給懷素的懷素表兄鄔彤；及顏眞卿《述張長史筆法十二意》中所談到的唐代宰相世家子弟裴儆和他自己等，則都是張旭親手指導過的學生。（註四二）而在諸多學生中，獨有張旭秘授顏眞卿筆法之故事留存，且一直爲歷代載籍所傳述不絕。可見此故事的流傳，亦顯示顏眞卿爲張旭諸多學生中，最爲重要的筆法傳人。

（四）顯示顏眞卿最後能變二王法，成就所謂博厚的盛唐書風，張旭的啓迪功不可沒

中國楷書自三國魏鍾繇脫胎漢隸，創爲楷法；晉王羲之又變鍾繇筆勢，盡脫隸意，而成今大家所熟習穩定的楷式。從此以後，世崇二王，直至初唐更將之發展到最高峰，書體概以「瘦勁爲美」，崇尚清麗秀雅、雍容和穆之風。其間，初唐四家中的褚遂良出入大王，雖有意變大王之法，所作楷書獨饒隸意，以示不盡相同，終亦難脫大王聚斂之神。直至玄宗、肅宗、顏眞卿始一變古法，雄秀獨出，開啓了一代新風。如蘇東坡即有詩云「顏公變法出新意，細筋入骨如秋鷹」（註四三），說明其變革二王古法，以遒厚勁健，如人體結實之筋肉，創建「顏體」

特有的雄邁風格，影響後代甚巨。至其所「變二王法」，所出的「新意」為何？考顏字風格，如筆法方面之變舊體多用分法而兼採篆籀；筆勢變古人扁薄、勁直、森嚴而為圓勁、博厚、端莊；使轉變古人折而後遒的按翻而為轉而後遒的壓絞。又如結體方面變古人之相背取勢而為相向取勢；變古人修長及左傾右揚的側面形象而為正方及水平式的正面形象；變古人撇捺豎畫極意伸展以取姿媚的形象而為團促古質、飽滿端莊的形象等。其他如點畫直粗橫細，強烈對比；起筆多逆筆圓轉如「蠶頭」；捺筆一波三折，重拙開又如「燕尾」；鉤如屈金，尖出而不纖細；挑撇筆筆力到、飽滿紮實……等等。凡此皆顏法脫出二王筆法、結體之外，所創新的風格。張旭祕授顏真卿筆法，遍述橫、直、疏、密等十二筆意，印印泥、錐畫沙等深刻筆法，縱橫有象、自然雄媚等等筆法意涵，都與魯公後來的書法實踐及成就相對應。可見顏真卿最後能變二王法，成就所謂博厚的盛唐書風，張旭的啟迪之功不可沒，宜乎後人傳述佳話之不絕也。

（五）顯示顏真卿揭開筆法千年不傳之秘的功績

唐代以前的書法教育，主要可分為家傳與師傳兩種。家傳多有「私密」不傳外人之傳統，如王羲之的〈題衛夫人筆陣圖後〉一文末云：「聊遺教於子孫耳，可藏之，千金勿傳。」又如世傳的〈王羲之筆陣圖十二章并序〉也說：「今書〈樂毅論〉一文及〈筆勢論〉一篇，貽爾藏之，勿播於外，緘之祕之，不可示知諸友。」等言（註四四）。另外師傳之例雖早有之，如

東漢明帝時邯鄲淳之師曹喜；漢末毛弘之師梁鵠；姜詡、梁宣、田彥、韋誕之師張芝等等（註四五），然所傳筆法皆少見世，即以顏真卿竭誠所師事的張旭而言，世傳他除傳「五執筆法」外，「始弘八法，次演五勢，更備九用（註四六）。」而其中所謂「八法」，應即古已傳下的永字八法，至於所演、所備的「五勢」、「九用」，至今早已不得其詳；而其所傳的「十二意」及「印印泥」、「錐畫沙」等用筆之說，則幸賴顏真卿〈述張長史筆法十二意〉一文流傳至今，也因而成為草聖張旭流傳後世最重要的書論記載。顏真卿繼承其傳自父系顏氏系統、母系殷氏系統的書法家學，又兼得有傳自張旭體悟所得的師學，乃不自秘其學，以大公之心將千年來不輕傳的筆法，筆之於文、公之於世。此揭開千年筆法不傳之秘的功績，亦或為後世對其師授事蹟屢傳不已的因素之一。

（六）顯示筆法的重要性，確定「唐人尚法」之風標

清·梁巘在其《評書帖》中，對歷代書風作了概括性的總結云：「晉尚韻，唐尚法，宋尚意，元明尚態。」又云：「晉書神韻瀟灑，而流弊則輕散。唐賢矯之以法，整齊嚴謹，而流弊則拘苦。」（註四七）晉代文士受老莊影響，思想超逸灑脫，表現於書風上，呈現出一種特有的清遠、沖淡、瀟灑、餘味無窮的風韻。然韻一多必輕散，故唐人乃以「整齊嚴謹」之「法」矯之，梁巘此言大抵不虛。如唐稍前的隋代，智永確立了「永字八法」，智果撰〈心成頌〉，分

別體現了書論中對「用筆」及「結字」之法的重視。此後初唐，歐陽詢作〈八訣〉、〈三十六法〉，虞世南作〈筆髓論〉，李世民作〈筆法訣〉，張懷瓘作〈用筆十法論〉，與顏真卿同學於張旭門下的徐浩、李陽冰亦分別作有〈書法論〉和〈筆法論〉，在顏真卿之後的李華也作有〈字訣〉，韓方明作有〈授筆要說〉，林蘊作有〈撥鐙序〉，盧攜作有〈臨池妙訣〉等，諸篇都是「筆法」或「結構」方面的理論總結。顏真卿處於唐代尚法風氣之中，亦作有〈述張長史筆法十二意〉一文，內容中談到平、直、曲折、牽掣等用筆之法，也談到均、密、補、損、巧、稱等結構之法；其人並以氣勢博大、風格雄媚、結體方正、筆畫變化，頗具「法度」與「實用性」的書法實踐，數立了「唐人尚法」的風標。其後的柳公權紹繼「顏法」，強化顏真卿起筆、行筆與收筆的特徵，並將之程式化，而將顏真卿所建構的「法」推向了更精整化的高烽。顏真卿為「唐人尚法」之風標人物，是故其與張旭授受筆法之論宜為歷代所傳頌不已。

（七）顯示筆意的重要性，開啟「宋人尚意」之先風

清代梁巘說「宋人尚意」，而所尚之「意」，一指書法的抒情功能，正如孫過庭在〈書譜〉中所說的「達其情性，形其哀樂。」（同註二十四）；二指能表達作者之胸次，亦即作者學問修養及對萬物萬象體悟，如是書乃能出古人而有新意，有「書卷氣」，而筆端不凡；三指書中有「真意」與「天趣」，能為作者忠實性情和意趣的自然流露，符合「適性」、「乘

興」、「率性」與「悅目」的書法深刻內涵；四則強調人品和書品的一致性，亦即蘇東坡所說的「古之論者，兼論其平生，苟非其人，雖工不貴也」(註四八)。張旭與顏眞卿處於「唐人尚法」的時代，其楷書嚴守用筆和結構的書寫規律和法度，如張旭之有〈郎官石記序〉，顏眞卿之有〈多寶塔〉〈顏勤禮〉等楷書碑版。然二人能深入法則，卻又能擺脫法則，而以適情、適性的態度表達其胸次及其所悟，如張旭之見公主與擔夫爭道、觀公孫大娘舞劍器而體悟書法爭讓及變化等道理，並將其平日「可喜可愕」者，皆「一寓於書」(註四九)表現於如〈肚痛帖〉及〈古詩四帖〉等氣象宏肆的草書中。顏眞卿聞懷素言壁坼而體悟「屋漏痕」之理，並在其〈祭侄文稿〉等書作中不計工拙表達其忠家愛國、澎湃不可扼抑的眞情。觀顏眞卿〈述張長史筆法十二意〉中，提到所作點畫，皆需「縱橫有象」，書法筆畫須有生動的物象，並傳述褚遂良所言「用筆當須如印印泥」及陸彥遠在江島見沙平地靜，以錐畫沙見其點畫明利媚好，乃悟用筆要如「錐畫沙」，使其藏鋒，畫乃沉著等道理。凡此皆見其重視筆意，已開啓宋人「尚意」先風之一斑。

注釋

編 按　林麗娥　前明道大學國學研究所教授。

註 一　朱關田：〈張旭考〉，收於《唐代書法考評》（杭州市：浙江人民美術出版社，一九九二

年），頁一七一－一九二。

註二　如《唐詩三百首‧七言絕句》錄有張旭〈桃花溪〉一詩，詩云：「隱隱飛橋隔野煙，石磯西畔問漁船。桃花盡日隨流水，洞在清溪何處邊？」（貴州市：貴州人民出版社，一九八九年），頁四一六。

註三　歐陽修主編：《新唐書》卷二〇二，列傳一百二十七（臺北市：鼎文書局，一九九二年），頁五七六四。

註四　如《全唐詩》錄有高適〈醉後贈張九旭〉云：「興來書自聖，醉後語尤顛。」；李頎〈贈張旭〉云：「皓首窮草隸，時稱太湖精。」；杜甫〈飲中八仙歌〉云：「張旭三杯草聖傳，……揮毫落紙如雲孿。」；李白〈猛虎行〉云：「楚人莫道張旭奇，心藏風雲世莫知。」；皎然〈張伯高草書歌〉云：「伯英死後生伯高，……先賢草律我草狂，……張生奇絕難再遇，草罷臨風展輕素。」（臺北市：中華書局，一九八三年）；唐蔡希綜〈法書論〉亦云：「爾來率府長史張旭，卓然孤立，聲被寰中，……字所未形，雄逸飛象，是爲天縱。……議者以爲張公亦小王（獻之）之再出也。」（《歷代書法論文選》上冊，臺北市：華正書局，一九八四年，頁二四八－二四九。）

註五　《中國書畫全書》第一冊（上海市：上海書畫出版社，一九九二年）。

註六　顏真卿：〈懷素上人草書歌序〉，收入《顏真卿集》（哈爾濱市：黑龍江人民出版社，一九九三年），頁六五。

註七　見劉正成主編：《中國書法全集》二五（北京市：榮寶齋，一九九五年），頁三一一－三二一。

註 八 《唐宋學術思想國際研討會論文集》（彰化縣：明道大學，二○○九年）。

註 九 詳見《欽定四庫全書‧集部二‧顏魯公文集‧別集類一》總纂官紀昀等〈提要〉（《文津閣四庫全書》三五七冊，頁六二三）。

註 十 按〈梁武帝觀鍾繇書法十二意〉（《歷代書法論文選》上冊，華正書局，頁七四）一文除前半段略述「十二意」外，後半段文字計二百零一字，顏真卿〈述張長史筆法十二意〉文字與之同者，則占一百五十七字之多。

註十一 收入《中國書法全集》二六（北京市：榮寶齋，一九九三年），頁一一—一二。

註十二 詳見朱關田〈顏真卿書跡考辨〉，收入劉正成主編：《中國書法全集》二五，〈隋唐五代‧顏真卿一〉。

註十三 以上有關顏真卿求法的時間與張旭是否秘受顏真卿筆法等問題，拙著〈張旭秘授顏真卿筆法之真偽考辨〉一文亦有詳細論及。《唐宋學術思想國際研討會論文集》，二○○九年十一月。

註十四 〔北宋〕朱長文：《墨池篇‧續書斷》卷二，《文津閣四庫全書》二六九冊，頁六○八。

註十五 余紹宋：《書畫書錄解題》（國立北平圖書館印本，一九三一年）

註十六 朱關田：〈顏真卿書跡考辨〉，劉正成主編：《中國書法全集》二五，頁三二一—三三一。

註十七 〔唐〕張彥遠：《法書要錄》，卷二，《文津閣四庫全書》二九六冊，頁四五八。

註十八 〔清〕顧藹吉：《隸變‧筆法》，卷八，《文津閣四庫全書》八一冊，頁三六三三。

註十九 王羲之：〈筆勢論〉語，收入華正人編《歷代書法論文選》上冊，頁二九；徐浩〈論書〉

註三十　見華正人編：《歷代書法論文選》上冊，頁三○三。

註二九　收入《景印刻百部叢書集成之四六》學津討原第十二函（臺北市：藝文印書館，一九六五年）。

註二八　杜甫：《杜工部詩集》（臺北市：臺灣中華書局，一九六五年）。

註二七　〔唐〕韓愈《送高閑上人序》，收入〔宋〕陳思：《書苑精華》卷十八。《中國書畫全書》第二冊，頁五二○。

註二六　〔唐〕李頎《貽張旭》，收入〔宋〕陳思：《書苑精華》卷十八。《中國書畫全書第二冊》，頁五一七。

註二五　《故宮文物月刊》第五卷第八期，一九八七年十一月。

註二四　華正人編：《歷代書法論文選》上冊，頁一一四。

註二三　《中國書畫全書》第二冊，頁五二四；華正人編：《歷代書法論文選》上冊，頁二六九。

註二二　《中國書畫全書》第三冊，頁三○。

註二一　魏亞眞：《書譜》第二期（一九七五年二月）；書備：《書畫家》七卷一期（一九八一年二月）；石叔明：《故宮文物月刊》五卷八期（一九八七年十一月）；陳吉安一書見上海書畫出版社（二○○九年，頁一四三）。

註二十　孫過庭：《書譜》：「代傳義之與子敬筆勢論十章，文鄙理疏，意乖言拙。詳其旨趣，殊非右軍。」華正人編：《歷代書法論文選》上冊，頁一一五。

語，亦見是書，頁二五二。

註三一 〔明〕趙崡：《石墨鐫華》，《石刻史料新編》，知不足齋本。

註三二 華正人編：《歷代書法論文選》上冊，頁二四九。

註三三 華正人編：《歷代書法論文選》下冊，頁四七一。

註三四 沈尹默著、馬國權編：《論書叢稿》（臺北市：華正書局，一九九一年）。

註三五 王鎮遠：《中國書法理論史》（合肥市：黃山書社，一九九○年），頁一五○─一五一。

註三六 劉萬朗主編：《中國書畫辭典》（北京市：華文出版社，一九九一年），頁九三六。

註三七 〔唐〕陸羽〈釋懷素與顏眞卿論草書〉載：「素曰：『吾觀夏雲多奇峰，輒長師之，其痛快
處如飛鳥出林，驚蛇入草。又遇坼壁之路，一一自然。』眞卿曰：『何如屋漏痕？』素起握
公手曰：『得之矣。』」（文見華正書局《歷代書法論文選》上冊，頁二五九。）按：「壁
坼」或「坼壁」皆指新泥牆坼縫，天然清峻，毫無布置之巧，用以比喻書法用筆絲牽的要求
和自然天成的藝術效果。「屋漏痕」則是對豎畫用筆及其藝術效果的一種比喻。要求豎畫行
筆，切勿直瀉而下，須手腕微微時左時右頓挫運行，好像屋漏蜿蜒而下。（參見劉萬朗主
編：《中國書畫辭典》，頁九三六）

註三八 以上諸故事記載，詳見拙文〈張旭秘授顏眞卿筆法之眞僞考辨〉前言之敘述與註解。（明道
大學《唐宋學術思想國際研討會論文集》，二○○九年）

註三九 以上諸文皆見於華正人編《歷代書法論文選》上冊中。

註四十 同前註，頁二六二。

註四一 見張彥遠：《歷代名畫記》卷二及卷九，收入《南朝唐五代人畫學論著》（臺北市：世界書

註四二 局，一九六二年），頁六九、頁二八四—二八六。

註四二 中國文化大學史學研究所林怡秀二〇〇八年六月碩士論文《唐代書法家張旭之研究》頁四
　　　 五，作有「張旭傳授弟子關係表」可參考。然是書將「懷素」的師承列在「顏眞卿」名下，
　　　 實「鄔彤」與顏眞卿同學於張旭，亦曾傳授筆法於懷素。

註四三 此蘇軾〈孫莘老求墨妙亭詩〉句。引自《宋詩鈔》（中國古代文學電子史料庫）第一〇五卷
　　　 《東坡集補鈔》。

註四四 〔唐〕韋續：《墨藪》第十，收入《文津閣四庫全書》二六九冊。後文見華正人編：《歷代
　　　 書法論文選》上冊，頁二七。

註四五 〔西晉〕衛恆：〈四體書勢〉，收入見華正人編《歷代書法論文選》上冊，頁一三一—一五。

註四六 〔唐〕韓方明：〈授筆要說〉，收入華正人編《歷代書法論文選》上冊，頁二六二。

註四七 〔清〕梁巘：《評書帖》，收入華正人編《歷代書法論文選》，頁五三七、五四二。

註四八 蘇軾：《蘇東坡集・論書》（上海市：商務印書館，一九五八年重印本）。

註四九 韓愈〈送高閑上人序〉（收入〔宋〕陳思《書苑精華》卷十八）云：「往時張旭善草書，不
　　　 治他伎、喜怒窘窮、憂悲愉怢、怨恨思慕、酣醉無聊不平，有動於心，必於草書焉發之。觀
　　　 于物，見山水崖谷、鳥獸蟲魚、草木之花實、日月列星、風雨水火、雷霆霹靂、歌舞戰鬥
　　　 天地萬物之變，可喜可愕，一寓於書。」。《中國書畫全書》第二冊，頁五二〇。

讀《裴將軍詩帖》

黃宗羲

摘要

古代書法家、收藏家沒有現代人所謂的「著作財產權」觀念，是以歷代書跡往往不具名款。無款書跡而有幸為公家機構或私人庋藏，一經品鑑著錄、加上流傳有緒，則價值騰昇，不論其真偽如何；若名款具足者，更無庸置疑。反之，無款書跡若非早經公家機構或私人庋藏，卻突然如平地一聲雷般降臨人間，即令貨真，價亦難實，縱使鑑真家萬般肯定，亦難以令眾人口服，非唯其商品價格與名款具足者有著天壤之別，其藝術價值亦往往被一併抹煞。

近代學者對於古法書的鑑識，經由現代化的科學技術，佐以綿密的文史考證，成果堪稱輝煌。然而，仍有不少難以科學檢驗及充分文史資料印證之無款書跡，恰似渾金璞玉，有待法眼辨證。此類法帖，姑且不說一般書法愛好者聞所未聞，對於有志於書學研究或書藝創作者，亦難以強化其引為臨摹學習及創作取法之信心。此無他，著作財產權觀念之後遺症而已。本文以顏真卿名下之無款書跡《裴將軍詩帖》為例，一方面辨析本帖現傳版本之真偽優劣，進一步從

書法之學習與創作觀點，肯定其藝術價值。

關鍵詞

忠義堂帖、裴將軍詩、破體書法

一 《忠義堂顏書·裴將軍詩》與《忠義堂顏魯公帖·裴將軍詩》

嘗見晚近坊間影印之顏眞卿書《裴將軍詩帖》刻拓本兩種：

其一爲日人比田井南谷藏本及其類似本。見一九六一年，日本東京二玄社：《書跡名品叢刊》，第六十三回配本，《唐顏眞卿忠義堂帖》（上），編頁三十七起迄五十四，每頁高三十一點三公分，合計長度約三百公分，據版權頁記載，爲比田井南谷藏本；另見昭和六十年（一九八五年），日本東京美術《顏眞卿書蹟集成》第二卷，帖二，編頁二十九起迄四十二，每頁高三十公分，合計長度約三百公分，標題、形制如前，摺頁裝訂，版本來源失載，點畫、結構、章法、刀工類似前者。

其二爲清代孫承澤舊藏本，見一九九四年，浙江杭州西泠印社：《宋拓本顏眞卿書忠義堂帖》（上），編頁九十五起迄一百二十一，每頁高三十五點六公分，寬約十六點五公分，合計長度約四百四十五公分，標題《忠義堂顏魯公帖第三·裴將軍詩》；又，二〇〇二年，武漢，湖北美術出版社《中國法帖全集》第九冊《宋忠義堂帖》，編頁四十九起迄六十二前半，縮小至每頁高二十三公分，寬約二十一公分，標題、形制如前，版本相同，目前藏浙江省博物館，彙入顏書四十五帖，函裝八冊。

兩種《裴將軍詩帖》文字內容、行款分佈相同。標題「裴將軍」，文體爲五言古詩，十八

句，含起首三字，共九十三字，帖云：

裴將軍。大君制六合，猛將清九垓（陔）。戰馬若龍虎，騰陵（凌）何壯哉！將軍臨北荒，恒赫耀英材。劍舞躍游雷（電），隨風縈且迴。登高望天山，白雪正崔嵬。入陣破驕虜，威聲雄震雷。一射百馬倒，再射萬夫開。匈奴不敢敵，相呼：「歸去來！」功成報天子，可以畫麟臺。

初睹兩種《裴將軍詩帖》詩題、行款分佈、字數固然相同，可是一稱《忠義堂顏書‧裴將軍詩》，一稱《忠義堂顏魯公帖第三裴將軍詩》，而且行距差別頗大，當時曾懷疑：若非摹刻之際來源已經有別，恐是後來剪貼裝冊所致。（見圖一）

一九九四年，西泠印社刊行之《宋拓本顏真卿書忠義堂帖》，依照原尺寸兩色套印，但是色調品質不佳，以致無法精確研判；及至二〇〇二年，湖北美術出版社刊行之《宋忠義堂帖》面世，雖然此微縮小影印，由於解析度高、色調分明，筆者三十多年之疑惑乃煥然冰釋，同時也體悟到：法帖摹刻雖善，單字筆法、結構雖美，若經不當剪裁，例如字形之放大或縮小、行距與字距之放開或拉緊、以至於章法失真，原蹟之風神、氣象不再，則顯然非臨帖鑒真者之福矣。

圖一　兩種《裴將軍詩帖》刻本之題稱與行距比較。左為日本東京二玄社刊行，比田井南谷藏本局部。右為湖北美術出版社彩色刊行，浙江省博物館藏孫承澤本局部。

二　《裴將軍詩帖》刻本源流

《裴將軍詩帖》見於《忠義堂帖》；《忠義堂帖》專錄顏眞卿書蹟；顏眞卿書蹟以楷書豐碑如《多寶塔碑》、《顏勤禮碑》、《顏氏家廟碑》……最為人熟悉；其次為《祭姪稿》、《爭座位稿》等行草書蹟；至於叢帖法書，一般喜愛書法者往往似懂非懂。事實上，深諳書藝者無不訪蒐古典法帖精研善本密笈，以求深入書法三昧，探蹟書道玄奧；尤其像顏眞卿這般堂廡宏闊之書法大家。

顏眞卿書蹟之見錄於法書叢帖，最早為北宋潘師旦（一〇四九—一〇六三）於皇祐、嘉祐年間所刻《絳帖》，《絳帖法帖第十》錄唐顏眞卿書《蔡明遠帖》、《鄒游帖》、《寒食帖》、《奉辭帖》四種。其次為南宋王寀（一一〇九）所刻《汝帖》，《汝帖·唐六臣書汝刻十一》，錄偽刻顏魯公《江淮帖》一種。

其後，又見錄於《蘭亭續帖》（一一一二左右）等。

南宋寧宗嘉定七年（一二一四），秘閣校理留元剛出守永

嘉，景仰顏眞卿文章氣節，乃「求公文而刊之〈顏魯公文集〉」，復於嘉定八年（一二一五），編彙顏書付工磨勒爲《忠義堂帖》，此乃《裴將軍詩》首見。後二年（一二二七），鞏

嶸續刻《御史》等七種，合計專錄顏魯公帖四十五種。（註一）

《忠義堂帖》既傳，清代王澍《古今法帖考》、范大澈《碑帖紀證》、程文榮《南黌帖考》……以及民初歐陽輔《集古求眞》等，皆有記載考證。根據民國容庚《叢帖目》著錄，除了留元剛《顏魯公帖八卷》刻石、鞏嶸續刻《顏魯公帖八卷》一卷外，另有：清咸豐間道州何紹基摹刻《忠義堂帖二卷》、平定張穆摹刻《忠義堂帖一卷》、光緒元年桐城光熙摹刻《忠義堂顏書四卷》（註二），四種叢帖皆彙入《裴將軍詩》。

另據近人張彥生《善本碑帖錄》記載，除了《忠義堂帖》系統外，《裴將軍詩》別有刻本，彼云：

後忠義堂顏帖，鄧石如在帖首題篆書六大字。……帖刻《祭伯文》、陝本《爭坐位帖》、《裴將軍》、米臨《放生池碑》等。此刻與宋嘉定劉（留）刻《忠義堂帖》無關係。是另一種。（註三）

《裴將軍詩帖》除了上述所記載拓本外，另有北京故宮博物院藏墨蹟本，麻紙，高二八點

一六公分，寬七二點三公分，二十五行，帖前清高宗乾隆題「雄秀獨出」四字，簽署《顏眞卿

贈裴將軍詩帖》，帖後有曹彬、林逋、王世貞等跋，帖內鈐「建業文房之印」等。此本用筆

乖異，章法全失，贗蹟顯然。另有依此僞本傳拓者如《壯陶閣帖》本、《蘊眞堂法帖石刻》

本兩種（註四），《壯陶閣帖》所錄《裴將軍詩》，張伯英《說帖》云：「顏眞卿《裴將軍詩》

及《三表》皆僞，裴將軍與忠義堂本顯然二物。」（註五）至於《蘊眞堂石刻》所錄《裴將軍

詩》，張伯英《法帖提要》亦云：

魯公《裴將軍詩》，《宋忠義堂帖》有之，奇形詭怪，與其他顏書不類，然尚具英偉氣

概。若此與壯陶閣本，單弱無復筆法，與忠義堂刻顯然二物，如「畫、麟」等字，未見

有此寫法，徒怪妄以眩庸俗。曹彬、林逋之題，不必論矣。（註六）

固知此種號稱「眞跡」之僞作，無庸多費筆墨口舌，僅錄書影存證。（見圖二）

考叢帖之刻始於北宋《淳化閣帖》（淳化三年，九九二），《淳化閣帖》未收顏眞卿書，

而《忠義堂帖》專刻之，宜乎近代林志鈞引清人黃本驥之言，乃有「《忠義堂帖》，論者每

及之」之唱（註七）。然以《忠義堂帖》傳拓之尟，孫承澤海雲閣舊藏既經權威名家品鑑，號稱

帖目最完整之孤本，復得省級機構庋藏，姑且不論拓本眞假優劣，自然連同藝術創作成就之高

圖二　另類《裴將軍詩帖》墨蹟及其拓本。左為北京故宮博物院藏，臺北漢華影印本局部；右為臺南康氏謙受堂藏《薀真堂石刻》原拓本局部。

低一併肯定。其中，《裴將軍詩帖》雖然不具名款，一般仍然相信此帖作者除顏眞卿外，不作第二人想。

日本二玄社《書跡名品叢刊》彙入的《忠義堂顏書‧裴將軍詩》，即光緒元年（一八七五）藏本《忠義堂顏書四卷》摹刻者，吳芬，一七九六～一八五六）藏本《忠義堂顏書四卷》據吳子苾（式芬本則又鉤撫自何紹基本，比次現今完整紀錄，缺漏〈爭坐位〉、〈蔡明遠〉等十二通。根據日人伏見沖敬解說，此本經由楊守敬攜離中土後，讓於日下部鳴鶴，鳴鶴歿後歸比田井天來，再傳比田井南谷（註八）。二玄社本刊於半世紀前，筆者當年略識之無，學顏體書時，即受到相當震撼，後來目睹坊間印行之墨跡本，始能分辨此許筆墨眞假優劣。然而近年拜讀朱關田諸多鴻篇，認爲此刻「風貌遠遜，已不可與之同日而語」（註九），總覺得朱氏眼略雖高，對於此本未免貶抑過當，或恐書學者因噎廢食而趑趄不前，豈不可惜。

造成朱關田對於二玄社本《忠義堂顏書‧裴將軍詩》的判讀，應與晚近刊行之孫承澤本大有關係。清初孫承澤海雲閣舊藏

《忠義堂顏魯公帖·裴將軍詩》，歷經安岐、錢儀吉……諸家遞藏，最後歸海寧蔣氏寶彝堂。中華人民共和國成立後，浙江省文物管理委員會從蔣氏後人徵集得之，現藏浙江省博物館。此本經沙孟海（一九○○─一九九二）鑑定，認為「可說是傳世最舊最完整的孤本」（註十）。沙孟海並於《臨裴將軍詩自記》云：

　　魯公《裴將軍詩》境界最高，或疑非顏筆。余謂此帖風神胎息於《曹植廟碑》，大氣磅礡，正非魯公莫辦。……余早歲習顏，愛臨《蔡明遠》、《劉太沖》兩帖，為其接近《裴將軍詩》，可以階而升也。（註十一）

三　《忠義堂帖》及《裴將軍詩帖》主要著錄

　　《裴將軍詩》之見於海雲閣藏《忠義堂帖》，孫承澤云：

簡短不及百字。一者，肯定《忠義堂顏魯公帖·裴將軍詩》為顏真卿真蹟，為公家博物機構典藏文物背書；二者，藉由《裴將軍詩帖》的書法風格，推測顏真卿書學淵源；三者，進一步指出學習顏書的參考途徑。

宋人有忠義堂祀顏魯公，嘉定間，劉（留）元剛刻魯公帖置其中，極其勁秀。計十卷，末卷有嘉定丁丑東平翟犖跋。予僅得八卷，貯海雲閣。元王秋澗云：觀顏魯公忠義堂帖，偶悟公書勁而潤，蓋筆善轉而韻勝故也。（註十一）

此外，范大澈云：

忠義堂帖，宋人所刻不知幾卷？予得二大帙，俱顏魯公書東林、西林、雁塔、題名、家廟碑。北墨、白棉紙，刻亦清勁，惜乎不全。（註十二）

黃本驥云：

《忠義堂帖》，論顏書者每及之。宋刻唐帖，流傳至今，誠可寶貴……此帖傳本蓁少，自何蝯叟（紹基）之提倡，盛行一時，重刻之本，亦有數種。蔣氏（寅肪）藏本，夾有某君題字云：「蝯叟有澂本。」吾友陳叔通云：「何氏澂本，後亦歸蔣家，今存硤石宅。」余見廠肆任槐庭復刻《忠義堂帖》（繫張石州手撫本）一厚冊，高營造尺一尺強，有咸豐十一年冬祁雋藻跋云：「《忠義堂帖》平定張石州穆手摹顏魯公

書也。眞瀬在道州何子貞紹基家，子貞曾摹勒上石。今任君槐庭復刻之壽陽家塾。筋骨風格，奕奕如生。他日此帖，當與道州帖並傳。或疑跋字不類翁書，不知蘇齋老筆，亦有似此圓勁者，不得謂石州參用己意耳。」是何蝯叟先有雙澂并刻本，不知蘇齋老筆，亦本，任氏復刻之。……又海豐吳氏子苾式芬亦有撫本，係由何蝯叟借鈎。其後北京光裕如，又借吳子苾雙澂本，刻於光緒年間，亦非全帖。此殆爲最近覆刻之《忠義堂》本矣。（註十四）

黃本驥所見孫退谷（承澤）藏本目次，《裴將軍詩》繼第二冊《送劉太沖序》、《送辛子序》後，爲第三冊首，後續《刻清遠道士詩》，今浙江省博物館藏。前述兩種影印本，《送劉太沖序》次於《送辛子序》後（註十五），恐是黃本驥抄錄不盡詳實，抑或傳藏期間累經裁割、編次、裱裝所致。

《裴將軍詩》以無書撰人名及年月，雖然早經摹入《忠義堂帖》，以詩未載錄於宋人所見之《顏魯公文集》，後世著錄亦偕同墨跡本眞僞混淆。如南宋樓鑰《攻媿集》，明王世貞《弇州山人稿》、文嘉《嚴分宜書紀》、韓世能父子《書畫銘心表》、清王澍《虛舟題跋》等，皆見之。樓鑰云：

魯公集中不見此詩，裴將軍不知爲誰。既言劍舞，疑是裴文（旻）。曾子言，有若無，實若虛，犯而不校。昔者吾友嘗從事於斯矣，初不肯指名爲何人，而後世皆以爲顏子。不疑此書不見姓名，其劍拔弩張之勢，非忠肝義膽不能爲此。所謂言言如嚴霜烈日，眞可畏而仰哉！（註十六）

王世貞云：

右顏魯公《送裴將軍詩》，多感慨踔屬，是公合作語，而不見集中。錫山安國續刻之，故應是安氏物也。（註十七）

文嘉云：

顏魯公《送裴將軍詩》，一錫山安氏藏本，其家已刻石行世，怪怪奇奇，前無古人矣，蓋魯公劇蹟也。（註十八）

又，韓氏《書畫銘心表》題記：

顏真卿《裴將軍北伐詩》，西川南充陳氏所藏，白麻紙，宋名人跋。（註十九）

清王澍則云：

書兼楷、行、草，若篆若籀，雄絕一世，余題為魯公第一奇跡，不虛也。此書流傳絕少，平生惟見兩卷，而字跡微有不同，豈公當日有兩本邪？董思白言，婁江王弇州所藏，與余後見一本互有同異，而後本差勝。如思白言，則公曾書兩本，信矣。（註二十）

乃知明清時，《裴將軍詩》已有不同墨蹟本流傳。及民初歐陽輔云：

此詩余先有兩本，字徑大小，差至五分以上，所見多本，亦均大小不同，筆畫亦時有歧異，不知何人作俑？犖犖無識，收入忠義堂中，流倍重忠義之名，以為皆魯公真跡，好事之徒，媛起而妄刻之；或翻忠義堂，或隨意臨寫入石，致參差不能相合。王秋澗跋云：此帖余見者數本，皆大小不同，獨忠義堂臨摹最善。據此，則元世已偽刻雜出。

（註二一）

更是把《裴將軍詩》的不同墨蹟本出現，上推至元代。

以下試由書法學習者之觀點，藉由前賢對《裴將軍詩帖》的文字解讀及書法欣賞，進一步

分析孫承澤本《忠義堂顏魯公帖‧裴將軍詩》與比田井南谷藏本《忠義堂顏書‧裴將軍詩》，

比較兩種《裴將軍詩帖》點畫用筆、字形結構、章法佈局及藝術風格表現之異同，蠡測顏眞卿

名下《裴將軍詩帖》之原始面目，以求教於時賢方家。

四　《裴將軍詩帖》的文字解讀及書法欣賞

　　示兒孫

　　未習魯公書，先觀魯公話：平原氣在胸，毛穎足吞虜。──明‧傅山《霜紅龕集‧作字

　　　　　　　　　　　　　　　　　　　　　　　　　　　　　　　　　　　　　　示兒孫》

歷代學者對《裴將軍詩帖》文字詮詁略有小異，對《裴將軍詩帖》書法則幾乎異口同聲，

稱賞不已。如前述宋樓鑰之語：「具劍拔弩張之勢，非忠肝義膽不能爲此，所謂言言如嚴霜烈

日，眞可畏而仰哉」，再者如明王世貞之歎：

　　書兼正、行體，有若篆籀者，其筆勢雄強勁逸，有一掣萬鈞之力。拙古處幾若不可識，

然所謂印印泥、錐畫沙、折釵股、屋漏痕者，蓋兼得之矣。(註二一)

其中以明張應文《清閟藏》之描述最為精彩，彼云：

魯公《送裴將軍詩》兼正、行、分、篆體，倏肥倏瘦，倏巧倏拙。或勁若鋼鐵，或綽若美女。或如冠冕大人，鳴金佩玉於廟堂之上。或如龍跳天門、虎臥鳳闕。或如金剛瞋目，夜叉挺臂；或如飄風驟雨，落花飛雪。信手萬變，逸態橫生。所謂如壁坼、印印泥、錐畫沙、屋漏痕、折釵股，法兼得之者。魯公傳世數帖，余獲遍觀，當以此帖為最。(註二二)

再者，如清王澍云：

公此詩蓋字字實錄，絕無一語溢美，而詞氣踔屬，筆力雄偉，驚心動魄如此。蓋由裴公奔雷掣電之奇與魯公忠義激昂之氣，兩相激發，故不覺詞翰縱逸，不可逼壓。後世讀其詩，觀其書法，尚足廉頑立懦，則當日公之忠肝義膽，爭光日月，為可知矣。書兼楷行草，若篆若籀，雄絕一世，余題為魯公第一奇跡，不虛也。(註二四)

讀《裴將軍詩帖》

一五一

若今人史紫忱從現代美學觀點，以「筆觸的微妙距離」稱賞此帖之和諧美，亦足資吾人欣賞《裴將軍詩》之借鑑。他說：

唐代顏眞卿正書，筆少觸多，遭人譏諷，然就其《贈裴將軍詩》的書法藝術論，極合筆觸合一哲學。顏眞卿能以觸的寬暢堅強幅度，表現筆的拘謹柔韌風韻，以觸爲裡，以筆爲表，觸中有筆，筆中有觸，仍然充分寫出書法的諧和美。後人模仿顏體的，絕少摻入自我，非失之筆，即失之觸，那是缺乏競走精神的結果。（註二五）

《裴將軍詩帖》的文字讀本，有些無傷大雅的文字辨認問題。例如「恒赫耀英材」的「恒」字，右上「日」形，顏眞卿寫作「囗」形，有些讀本將此字釋爲「烜」。「劍舞躍游電」，黃本驥《顏魯公集》釋作「劍舞若游電」，「若」字明顯有誤，至於「電」字，乃有讀本釋作「劍舞躍游雷」。再者，「威聲雄震雷」，黃本驥《顏魯公集》作「威名雄震雷」，亦有誤。類似這種法帖文字內容的解讀，在傳統書學論述中，就像王羲之《蘭亭集序》、顏眞卿《祭姪帖》、蘇軾《寒食詩帖》等文稿的塗寫情形，根本不是問題；然而一旦作爲現代人藝術欣賞、創作、教學等研究內容，有時候反而成爲爭執的焦點。

接受西方藝術觀念，主張「本質內容」的美學研究者認爲：「內容」概念本身的限定，是

經過表現的「內容」，亦即這個「內容」已經具有了相應形式的存在。因此，承認「文（漢）字」是書法作品的內容，無異是承認書法的「內容」可以先於「形式」而存在，當然違背藝術規律。執此以觀，則所謂書法寫作的內容，無論是一首詩、一句名言或一個詞，顯然都是先於作品而存在的。這個「內容」，並非書法家創造出來的，也不屬於書法作品創作的任何一個階段，是書法作品「內容」以外的要素。（註二六）

問題是，傳統書法家大多是文人，書寫內容原本就是「創作」的部分過程，不論這一份文字素材成之於先前、或構思於書寫當下。譬如《裴將軍詩》為書法家顏眞卿自撰，顏眞卿早年為文動機與靈感，經過歲月的流轉以及生命的淬鍊，當然二度醞釀構成書法創作當下的一部份。基於這樣的觀點，吾人恐怕不能把現代人的書法藝術創作行為奉為單一標準，來看待古人既已完成的書法經典，而後活生生的給予一刀兩斷。

大多數書法愛好者或許寧可持續接受另一種調和論點，如徐利明《中國書法風格史》為書法所下的定義：

書法是以漢字為素材，以線條及其構成運動的形式，來表現性靈境界和體現審美理想的抽象藝術。（註二七）

他更進一步的主張：

中國的書法藝術並非純粹觀賞藝術，它需讀其文，以品味其文學內容之情境；觀其藝，以欣賞其書法形式美之情境。……書法作品應文、書兩境共美，並且無錯字之瑕，才可謂完美的藝術作品。（註二八）

對於《裴將軍詩》的文字內容理解，一般認為此詩乃真卿書贈裴旻將軍北伐者，詩題「裴將軍」其人，即裴旻。《新唐書》記載，睿宗（六八四）時：

旻嘗與幽州都督孫佺北伐，為奚所圍，旻舞刀立馬，上矢四集，皆迎刃而斷。奚驚，引去。（註二九）

是則裴旻年紀遠大於顏真卿，此詩或是顏真卿純為歌詠讚賞裴旻而作則不得而知。其次，

朱景玄《唐朝名畫錄》記載：

開元中，駕幸東洛，吳生與裴旻將軍、張旭長史相遇，各陳其能。時將軍裴旻以金帛，

召至吳道子於東都大宮寺，爲其所親將施繪事。道子封還金帛，一無所受，謂旻曰：「聞裴將軍舊矣，爲舞劍一曲足以當惠。」……又張旭長史亦書一壁。都邑士庶皆云：「一日之中，獲睹三絕。」 (註三十)

此外，宋代李昉《太平廣記》引唐人《新畫記》亦有相同之記載。考裴旻以舞刀、射虎名世，又見於《新唐書・文藝》本傳、李肇《唐國史補》等。此詩內容即歌詠裴將軍領軍北伐匈奴，武勇壯絕之場面，充滿愛國激情想像，又稱〈送裴將軍北伐詩〉。朱關田《顏眞卿年譜》認爲顏眞卿此詩作於「當年甫擢進士，正意氣風發之時」，並謂王維〈贈裴將軍詩〉：「腰間寶劍七星文，臂上雕弓百戰勳，見說雲中擒黠虜，始知天下有將軍。」兩作詩意全同，亦作於同時。其言曰：

是詩書法眞、行間同，放拘並遣。篆筆隸格，沈雄奇古，意趣與《送劉太沖序》正同，蓋出於湖州任上。唯其上距撰時，已愈三紀矣！ (註三一)

〇、李華（七一五－七七四）諸人結爲「開、天八士」，次年又與高適（七〇一－七六五）顏眞卿於玄宗開元二十二年（七三四），二六歲舉進士，隔年與蕭穎士（七一七－七六

締交，是則《送裴將軍北伐詩》大約撰於此時。顏眞卿於代宗大曆三年（七六八），六十歲除

撫州刺史，大曆七年（七七二），六十四歲除湖州刺史。湖州刺史任上送舊友劉太冲（太冲之

師即蕭穎士）西遊，撰《送劉太冲序》，亦見錄於《忠義堂帖》。是則顏眞卿書寫《裴將軍詩

帖》與作詩之時相距三十六年矣，宜乎朱關田所見也。

詳細閱讀《裴將軍詩帖》時，如同聆賞一部氣壯山河的民族交響樂章。詩題首字「裴」，

第一畫下筆即以雄偉端莊的楷破落墨，全字外形方整微長，佔了整行三分之一的空間。如果根

據顏眞卿同時代書家孫過庭《書譜》（六八七）：「一點成一字之規，一字乃終篇之准」的書

法美學主張，以及一般書法家的寫作慣例，詩題「裴將軍」三字獨佔一行，原本相當合理，則

第二、三「將、軍」兩字，循例以兩個外形大小差不多的楷體完成即可。

然而我們看到的是：顏眞卿如同指揮著一組大樂團，既以雄健穩壯的樂曲拉開序幕，緊接

著主旋律的揚起，瞬間轉化爲激昂流暢的草行體。他把第二個「將」字寫成整行六分之一左

右高度的草體，緊接著連綿書寫佔了整行二分之一高度的行楷體「軍」字。令人激賞的是，

「將」字起筆長豎密頂「裴」字左下挑，「軍」字頭蓋左豎回筆輕提，碰觸「將」字長豎下

緣，最後一長豎緊接前一長橫回下，微調筆鋒，再以中鋒懸針之勢行筆、收筆。此畫收筆前速

度逐漸加快，透過現有影印拓本，仍然可以清晰映現飛白筆觸，同時呈現墨采肌理。此畫纖纖

合度、勁挺如鐵柱，撐起「裴將軍」三個字的標題，也成爲《裴將軍詩帖》整首大樂章開場定

音的第一個音節中的第三個音符，悠揚無盡。

「裴將軍」三字單行，自成爲一倒錐外形字群，上密下疏，上輕下重，對比強烈分明，諸體混雜，卻又和諧而自然，如同前引孫過庭《書譜》對於書法家能夠「鎔鑄蟲、篆，陶鈞草、隸」的稱讚。孫過庭有言：

至若數畫並施，其形各異；重點齊列，爲體互乖。一點成一字之規，一字乃終篇之準。違而不犯，和而不同；留不常遲，遣不恆疾；帶燥方潤，將濃遂枯；泯規矩於方圓，遁鉤繩之曲直；乍顯乍晦，若行若藏；窮變態于毫端，合情調於紙上；無間心手，忘懷楷則。自可背羲、獻而無失，違鍾、張而尚工。（註三二）

本帖第二行起，書寫詩篇首句：「大君制六合，猛將清九垓。」「大、君、制、六」四字自成一行，上半「大君」兩字由行體轉草體，字形漸縮，佔了全行五分之二的空間，後半「制六」兩字，由楷體轉爲行楷，字形由方正轉爲扁平，佔了全行五分之三的空間。把「大、君、制、六」四個字當成一個字群觀賞，雖然字字獨立，但見隨著字形大小錯落分佈，誠如《書譜》所謂：「落落乎猶眾星之列河漢，同自然之妙有，非力運之能成。」（註三三）

及第三行，僅書「合、猛、將」三字。「合猛」兩字連綿，字形由小變大，「合」字撇捺

短細，饒富稚氣。「將」字重複出現，頂住「猛」字左下垂露豎底，筆雖斷而意實連，此字比起詩題之「將」字，顯得細勁而圓挺，末筆長撇適可而止，讓下緣留下悠悠不盡之餘韻。

到了第四行，顏真卿再一次的改變每行字數的佈局安排，除了本句尾「清九垓、戰」三字外，加上了下一句「戰馬若龍虎，騰凌何壯哉」的首字「戰」。「清、九、垓、戰」四字，再一次的展現出顏真卿令人不可思議的造型手腕。「清」兩字連綿，由草轉行、由細而粗，「垓」、「戰」兩字突然變大，軸心動線由右上移至左下。其中「垓」字起筆處的承接「九」字左撇，「戰」字上邊緣外廓線整體穿插於「垓」字下緣，彷彿天衣無縫，的確令人拍案叫絕。

緊接著第五行、第六行……一路而下，從一行三字、四字、三字、四字、三字、二字、四字、二字……或篆、或隸、或草、或行、或楷……顏真卿同時掌控著書體、筆法、字形、字數……等，所有形成《裴將軍詩帖》書法風格之美的要素，就像一位手執神奇指揮棒的交響樂團指揮，為喜愛書法藝術的世人演奏出大氣磅礴的民族文化樂章。

《裴將軍詩帖》無顏真卿名款，就像是一片失載演唱者姓名的光碟，然而透過動人的音樂旋律、演唱者優雅的身影，後人無法否認此帖非顏真卿作品。《裴將軍詩》既見錄於《忠義堂帖》，著作財產權歸顏真卿名下，實無不宜。顏真卿書寫《裴將軍詩》的原稿不得而見，若存，想當然如《祭姪文稿》、《祭伯文稿》般高度、長度的唐代紙本，或如孫過庭《書譜》、

張旭名下《古詩帖》般單色或多色唐紙連接而成。

吾人試圖復原《裴將軍詩帖》尚未鈎摹入石之原稿面貌，重新接合兩種著名版本之《忠義堂帖・裴將軍詩》時，赫然發現：題爲《忠義堂顏書・裴將軍詩》的翻刻作品，不論從單行看、兩行看、三行、四行⋯⋯乃至通卷欣賞，無一處不可觀者，從局部到整體，一氣呵成，無一處不精彩。然而，標題《忠義堂顏魯公帖第三・裴將軍詩》，號稱「傳世最舊最完整的孤本」之孫承澤海雲閣舊藏，有幸成浙江省博物館重點文物，國寶固然無價，點畫之姿猶存、筆墨風神雖佳，卻因裁剪割裂之故，實已支離不堪！

孫承澤本《裴將軍詩帖》最大致命傷，很明顯的是裁剪過當，爲了單行成頁，於是在各行天地左右處擴大塗墨，導致「字群」明顯縮小，尤其行距加大之後，原本雄渾飽厚的顏體字，一下子像洩了氣的宋人行書小品。其中更有調整上下字距，以致「氣緊」之不可思議情形，例如：第二十行「一射百馬倒」，上半「一」、「射」兩字間距，被調整成密不通風，硬是擠成一個字，極不自然，既違背書理，也不合文理。（見圖三）

細審《裴將軍詩帖》通卷九十三字，其中草字四十八又八，楷草相參大約半數。詳觀楷體體部分，但見點畫平正，粗細、向背之姿，提頓轉折之法，頗似《麻姑仙壇記》、《李玄靖碑》、《顏氏家廟碑》等，一系列融篆入楷之顏體書法，用筆如錐畫沙、挺勁圓厚，尤其是楷、行結體寬博，最能代表顏體書法雄渾壯闊之美。更進一層品味草體部分，則近似張旭，洋溢著一股

圖三　兩種《裴將軍詩帖》「一射百馬倒」左右行距、上下字距，不同版本接合比較。左為日本二玄社刊行，比田井南谷藏本。右為湖北美術出版社彩色刊行，浙江省博物館藏孫承澤本。

「神虯騰霄、夏雲出岫」之草聖筆風，勢逸而狀奇，尤其粗細變化，空間布白強烈對比，平正中暗寓欹側，使轉頓挫，毫芒畢見，於渾樸之中顯露流暢之美，蓋亦如東坡所謂：「端莊雜流利，剛健含婀娜。」差堪形容也。

由於《裴將軍詩帖》楷草夾雜，古人名之爲「破體」。破體，語出漢人《周易參同契》：「乾坤錯雜，乃生六子。六子即乾坤破體。」意指事物孳乳新體。今則俱見於文學與書法，文學固不論。破體之於書法，或指文字使用之不規範現象，或指打破書體範疇而進行創作。書法史上記載之第一位創作「破體」的書法家，歷代學者咸認爲東晉王獻之（三四四－三八六）最能代表。唐代書家徐浩《論書》云：

《周官》內史教國子六書，書之源流，其來尚矣。程邈變隸體、邯鄲傳楷法，事則樸略，未有功能。厥後鍾擅眞書、張稱草聖。右軍行法、小令破體，皆一時之妙。（註三四）

圖四　左起，唐摹本王羲之《快雪時晴》、《平安》、《二謝、得示》、《孔侍中、憂懸》帖。

若寶泉云：「幼子子敬，創草破正。」其義亦同（註三五）。其他如戴叔倫詩讚懷素：「始以破體變風姿，一一花開春景遲。」（註三六）皆指書法之寫作。

事實上，當我們面對臺北故宮的唐人摹本王羲之書蹟《快雪時晴》、《平安》帖，乃至於流傳到之日本的《喪亂、二謝、得示》以及《頻有哀禍、孔侍中、憂懸》諸帖，都可以看出王羲之揉合楷、行、草三體為一爐的創作實踐（見圖四）；至於王獻之，從現傳《十二月帖》拓本、《廿九日帖》摹本等，皆足以印證小王書風之家學淵源，誠可謂其來有自。（見圖五，左）

破體書法被今人侯開嘉認為是：「書法史上一個時隱時現的書法創作現象。」（註三七）王煥林則檢索唐代古籍，認為唐代「破體」指代「行草書」（註三八）。「破體」，或別稱「綜體」（註三九），或易名「字體組合」（註四十）。綜觀古今破體之製，應以《裴將軍詩帖》為冠冕，縱然不是前無來者，後代書法家想要在創作上超越此帖，就筆者目寓所及，直到當下，恐怕還是無人能出其右。

《忠義堂帖》中，類似《裴將軍詩帖》之作尚有《脩書（賊

圖五　左，王獻之《十二月帖》，南宋《寶晉齋法帖》（一二六八年）本；中，王獻之《廿九日帖》唐《萬歲通天帖》（六九六年）摹本；右，顏真卿《守政帖》、《脩書帖》，《忠義堂帖》海雲閣本。

軍）帖》、《守政帖》、《廣平帖》諸通，最足以代表中國書法史上之破體書法（註四一）（見圖五，右）。其後，以破體書法名世之書法家，以侯開嘉一文所舉者如：元代楊維楨、晚明張瑞圖、黃道周、王鐸、倪元璐、趙宧光、傅山，清代鄭板橋、高鳳翰，乃至於民初吳昌碩諸人，雖然各顯丰姿，總不如顏真卿《裴將軍詩帖》之開創與垂範。

顏真卿行草書之美於《三稿》中得見，若破體書法之美則於《裴將軍詩帖》表露無遺。凡此，皆源於古而敢於變古，宜乎清人何紹基歎此帖有「虎嘯龍騰之妙」，今人沙孟海又以「神龍變化」譽之，並稱其為「境界最高」也。余素愛此帖磅礴大氣，臨之每見濃雲鬱起、雷霆俱發之態，輒思太白古風，裴旻劍舞、張旭狂草，並魯公之忠義氣節，誠河嶽之英靈，萬古之典型也。

五　讀《忠義堂帖・裴將軍詩》後

綜觀書法史，顏真卿書法成就以楷書最為突出，至於行草

書風之影響，繼王羲之之後，亦未見能出其右者。顏眞卿行草書書眞跡僅《祭姪文稿》與《劉中使帖》兩件傳世，現藏臺北故宮博物院，前者名氣較大，成爲近幾年來的「人氣國寶」；後者鮮爲人知，當然也不是媒體焦點；至於刻帖，十足已經是冷到不行的老古董。一旦從學術研究與文化教學傳承的角度著眼，其重要性則完全改觀，尤其像《裴將軍詩帖》這般視覺意象強烈，現代感十足的古典法書。

大抵名家手墨珍貴難得，得之者必然累代秘藏，不輕易示人，更何況書品與人品並重之大書法家如顏眞卿者。傳世顏眞卿行草書作多見於刻帖，除了《爭坐位稿》拓本流傳較廣，一般書家對於其它作品恐亦不甚了了，即使書道中人也不免有隔行如隔山之嘆。昔日學者大多僅能藉助歷代著錄，耳食其傳藏流佈。如今一般學者則可以經由印刷影本，一窺廬山眞面目，並得以進一步比勘版本，詳較優劣。不論是專家學者從鑑識眞僞的角度，或是一般民眾從欣賞學習的觀點來說，都是前人夢寐難及的。

現傳顏眞卿名下墨蹟之名同於現存《忠義堂帖》所見者，如羅振玉舊藏《送劉太沖序》、《與蔡明遠書》，皆爲鉤摹本、若北京故宮博物院藏《湖州帖》則爲米臨本（圖略）、《裴將軍詩》則明顯爲粗劣造假之臨本（圖見前）。至於目前坊間所見兩大類型之《裴將軍詩帖》拓本，筆者認爲皆有可取之處，唯現藏浙江省博物館之孫承澤本《忠義堂顏魯公帖第三・裴將軍詩》，其行距與字距割裂情形的確不足爲法。（見圖六）

圖六　兩種《裴將軍詩帖》刻本接合後之比較。上，日本東京二玄社刊行，比田井南谷藏本全影，合計長度約三百公分；下，湖北美術出版社彩色刊行，浙江省博物館藏孫承澤本全影，合計長度約四四五公分。

書，首先必先學好顏楷；其次選擇顏楷過渡到顏行草的範本

時賢謝澄光《顏真卿書法藝術》，主張學習顏真卿行

取所好；書道一事，亦做如是觀耳。

亦未見版本優劣之辨。綜而言之，中外異俗、胡越殊風，各

《裴將軍詩帖》圖片，雖然沿用比田井南谷藏本（註四六），所引用

乃至於最近二玄社出版之《顏真卿の書》，所引用

四五）。

勇次郎於《書道全集》之解說，則未及此本之真偽優劣（註

藏《裴將軍詩帖》，顯然為另一件剪裁不當之拓本，中田

聞，似未見特別之研究論斷，有者如：東京書道博物館所

至於近代日本學者對《裴將軍詩帖》之關照，恕筆者寡

舊藏本，顯然以此本為定鼎矣。（註四四）

真卿》，所引用《裴將軍詩帖》圖片，則改換成浙博孫承澤

二〇〇二年為河北教育出版社撰寫之《中國書法家全集・顏

氏為北京榮寶齋主編之《中國書法全集二五顏真卿》，以及

圖片即為類似比田井南谷藏本者（註四三）。一九九三年，朱

朱關田早期撰述《顏真卿傳》，所引用《裴將軍詩帖》

循序漸進，共有四類：一、行楷《鹿脯》、《捧檄》、《朝迴》等帖；二、行書《劉太沖》、

《蔡明遠》、《鄒游》等帖；三、行草《祭姪》、《祭伯父》、《爭坐位》、《劉中使》等

帖；四、諸體雜揉者如《裴將軍》、《守政》等帖（註四七）。謝氏更舉出，歷代師承顏體書家

的三種模式：其一為縱向創造模式，譚延闓為代表，以顏書及清代顏體書家（劉墉、錢灃、翁

同龢等）為法，成果不大；其二為橫向創造模式，伊秉綬為代表，以顏書擴大至漢隸中與顏書

相近的碑刻，創新成果大；其三為綜合創造模式，何紹基為代表，以顏書為主體，向全方位輻

射，遍及篆、隸、楷、行、草，再幅集而融合，獨樹一幟，乃綜合創造，其創新的成果最大

（註四八）。筆者認為其說可供參考。

筆者少年時期，喜愛柳書之緊結清峭，遠甚於顏體之雄渾宏闊，蓋以不知碑帖為何物之故

也。及志學之齡，因緣殊勝，得遇嘉義陳丁奇（天鶴）先生，眼界始開，筆路得騁，草、行、

楷諸體兼攻，大小碑版無不盡心仿習，亦漸能領會書學之要旨。十年之後，又得識茶陵譚延闓

傳人長沙朱玖瑩先生，目睹其「譚派顏體」之要訣心法，卻因追蹤清人有所未逮而快快然無以

自足。四十年來，私衷無改於對顏體書法之推崇及喜愛，繼一九九三年拙著《顏真卿書法研

究》問世（註四九），對於其中顏真卿行草書藝術之著墨，十多年來以未能補足為憾。邇來承乏

語文中心，辦理國立臺南大學書法才藝師資班，兼授「顏真卿行書教材教法」，因取《忠義堂

帖》諸行草書蹟以為補充，兩年前曾草就《讀絳帖唐顏真卿書》一文刊載於國立臺灣藝術大學

《書畫藝術學刊》（註五十），今更別綴此文，還望與〈會海峽兩岸書壇賢達有以指正焉。

參考文獻

一 古籍

〔唐〕顏眞卿撰　高時顯、吳汝霖輯校　《顏魯公集》　《四部備要・集部》　三長物齋叢書

　　本　臺北市　臺灣中華書局　一九七〇年

〔宋〕樓鑰　《攻媿集》　臺北市　臺灣商務書局　一九六七年

〔清〕孫承澤　《庚子消夏記》　八卷　影印北平莊氏洞天山堂藏清乾隆二十六年刊本　臺北市

　　漢華文化事業公司　一九七一年

〔清〕歐陽輔　《集古求眞》　香港　太平洋圖書　一九七一年

二 近代論著

王煥林　《書法史論叢稿》　北京市　中國文聯出版社　二〇〇六年

史紫忱　《書法今鑒》　臺北市　華岡出版社　一九七三年

朱景玄　《唐朝名畫錄》　《中國書畫全書》　上海市　上海書畫出版社　一九九三年

朱關田　《初果集》　北京市　榮寶齋出版社　二〇〇八年

朱關田　《顏眞卿傳》　上海市　上海書畫出版社　一九九〇年

朱關田　《顏眞卿年譜》　杭州市　西泠印社出版社　二〇〇八年

沙孟海　《沙孟海論書叢稿》　上海市　上海書畫出版社　一九八七年

星弘道　《顏眞卿の書》　東京都　二玄社　二〇一〇年

容庚編　《叢帖目》　臺北市　華正書局　一九八四年

馬宗霍　《書林藻鑒》　北京市　文物出版社　一九八四年

張彥生　《善本碑帖錄》　臺北市　中華書局　一九八四年

張伯英　《張伯英碑帖論稿》　石家庄市　河北教育出版社　二〇〇六年

華東師範大學古籍整理研究室選編　《歷代書法論文選》　上海市　上海書畫出版社　一九七
九年

黃宗義　《顏眞卿書法研究》　臺北市　蕙風堂　一九九三年

謝澄光　《顏眞卿書法藝術》　北京市　華夏出版社　二〇〇三年

三　期刊論文

侯開嘉、蔣培友　〈論破體書法的緣起和發展〉　《第六屆中國書法史論國際研討會論文集》
文物出版社　二〇〇七年十一月

徐利明　《論書法創作的文字內容與表現形式的審美整體性》　《全國第七屆書法篆刻展論文集》　北京市　榮寶齋出版社　一九九九年十月

黃宗羲　《讀絳帖唐顏真卿書》　《書畫藝術學刊》第五期　臺北市　國立臺灣藝術大學美術學院　二〇〇八年十二月

趙紹虎　《日本破體書法的藝術特徵》　《鎮江師專學報》（社會科學版）　一九九〇年第一期

楊嘉麟　《從字體組合透析書法創作思維之轉換》　《書法》　二〇〇八年第九期　上海市　上海書畫出版社

注釋

編　按　黃宗羲　國立臺南大學國語文學系教授。

註　一　歐陽輔：《集古求真》卷一二《彙帖》，《忠義堂帖》條下：「綜合各家所記，共有四六種。劉（留）、鞏所刻，大約不過如此」，（香港：太平洋圖書，一九七一年），無頁次。

留元剛《顏魯公文集・後序》，相關引文，詳參朱關田：《宋拓顏真卿忠義堂帖》，文載《中國法帖全集》第九冊《宋忠義堂帖》（武漢市：湖北美術出版社，二〇〇二年），頁一；並見朱關田：《初果集》（北京市：榮寶齋出版社，二〇〇八年），頁二三五。

註二 詳參容庚編：《叢帖目（三）》（臺北市：華正書局，一九八四年），頁一一三七—一一四六。

註三 張彥生：《善本碑帖錄》（臺北市：中華書局，一九八四年），頁一八〇。

註四 黃宗義：《顏書見錄叢帖舉要》，《顏眞卿書法研究》（臺北市：蕙風堂，一九九三年），頁六七附表。

註五 張伯英：《說帖・壯陶閣法帖三十六卷》，見《張伯英碑帖論稿》（壹）（石家庄市：河北教育出版社，二〇〇六年），頁九七。

註六 張伯英：《法帖提要・蘊眞堂石刻四卷》，見《張伯英碑帖論稿》（參）（石家庄市：河北教育出版社，二〇〇六年），頁二三四。

註七 林志鈞：《帖考》（臺北市：華正書局，一九八五年），頁一四一。

註八 伏見沖敬解說，文載《書跡名品叢刊》第六三回配本《唐顏眞卿忠義堂帖》（上）（東京都：二玄社，一九六一年），頁七五。

註九 朱關田：《初果集》（北京市：榮寶齋出版社，二〇〇八年），頁二二七。

註十 沙孟海：《宋揚忠義堂帖影印本前言》，《宋拓本顏眞卿忠義堂帖（上）》（杭州市：西泠印社出版社，一九九四年）；又收錄於《沙孟海論書叢稿》（上海市：上海書畫出版社，一九八七年），頁一七二—一七四。

註十一 沙孟海：《臨裴將軍詩自記》，《沙孟海論書叢稿》，頁一七五。

註十二 孫承澤：《庚子消夏記》卷六，影印北平莊氏洞天山堂藏清乾隆二十六年刊本（臺北市：漢

註十三 高時顯、吳汝霖輯校：《顏魯公集》冊二卷三十，《四部備要‧集部》，三長物齋叢書本（臺北市：臺灣中華書局，一九七〇年），頁一六。

華文化事業公司，一九七一年），頁一六，總頁二七〇。

註十四 同註七，頁二二六。

註十五 見《中國法帖全集九宋忠義堂帖》（武漢市：湖北美術出版社，二〇〇二年），頁三九一—四八。

註十六 高時顯、吳汝霖輯校：《顏魯公集》冊二，卷三十，《四部備要‧集部》，三長物齋叢書本，頁八，引南宋樓鑰《攻媿集》。

註十七 同前註，引《弇州山人稿》。

註十八 同前註，引文嘉《嚴分宜書紀》。

註十九 同前註，引《畫（書）畫銘心表》。

註二十 王澍：《虛舟題跋》，《歷代書法論文選續編》（上海市：上海書畫出版社，一九九三年），頁六五一—六五二。

註二一 歐陽輔：《集古求真》卷八《草書》，《送裴將軍詩》條下。無頁次（香港：太平洋圖書，一九七一年）無頁次。

註二二 王世貞：《弇州山人稿》，見高時顯、吳汝霖輯校：《顏魯公集》冊二卷三十，《四部備要‧集部》，三長物齋叢書本，頁八。

註二三 張應文：《清閟藏》，見馬宗霍《書林藻鑑》卷第八，頁一五四。影本，頁九九（北京市：

註二四　王澍：《虛舟題跋》，見高時顯、吳汝霖輯校：《顏魯公集》冊二卷三十，《四部備要・集部》，三長物齋叢書本，頁九。

文物出版社，一九八四年）。

註二五　史紫忱：《書法今鑒》（臺北市：華岡出版社，一九七三年），頁四四。

註二六　詳參梁揚：《書法作品內容論》，文載《中國書法》（一九八八年二月），頁五二-五七。

註二七　見徐利明：《中國書法風格史》（鄭州市：河南美術出版社，一九九七年），頁二一。

註二八　詳參徐利明：《論書法創作的文字內容與表現形式的審美整體性》，文載中國書法家協會《全國第七屆書法篆刻展論文集》，（北京市：榮寶齋出版社，一九九九年十月），頁九七-九九。又節載於《中國書法》（二○○○年三月），頁一八-一九。

註二九　見《新唐書・突厥傳》卷二一五，（中華書局）。

註三十　朱景玄：《唐朝名畫錄》，《中國書畫全書》（上海市：上海書畫出版社，一九九三年），頁一六四。

註三一　朱關田：《顏真卿年譜》（杭州市：西泠印社出版社，二○○八年），頁三六五。

註三二　以上孫過庭《書譜》釋文，可參見《歷代書法論文選》（上海市：上海書畫出版社，一九七九年），頁一三○-一三一。

註三三　同前註，引孫過庭《書譜》，頁一二五。

註三四　徐浩：《論書》，《歷代書法論文選》（上海市：上海書畫出版社，一九七九年），頁二七五-二七六。

註三五　竇臮：《述書賦》，《歷代書法論文選》，頁二四三。

註三六　戴叔倫：《懷素上人草書歌》，《全唐詩》卷二七三（北京市：中華書局，一九九三年）。

註三七　侯開嘉、蔣培友：《論破體書法的緣起和發展》，文載《第六屆中國書法史論國際研討會論文集》（北京市：文物出版社，二〇〇七年），頁四八九ー五一八。

註三八　王煥林：《書法史論叢稿》（北京市：中國文聯出版社，二〇〇六年），頁一八二。

註三九　例如：臺灣近當代書法家陳其銓（一九一七ー二〇〇三）晚年喜愛篆、隸、草、行雜糅之作，號為「綜體書」，二〇〇七年臺灣藝術大學碩士論文有李弘正《陳其銓綜體書法研究》。

註四十　楊嘉麟：《從字體組合透析書法創作思維之轉換》，文載《書法》二〇〇八年第九期，頁八八ー九一。

註四一　前引沙孟海謂：「愛臨《蔡明遠》、《劉太沖》兩帖，為其接近《裴將軍詩》，可以階而升也。」筆者以為《脩書》、《守政》、《廣平》三帖，書風更接近《裴將軍詩》。

註四二　近代日本「破體書道」展覽行之有年，可參見趙紹虎：《日本破體書法的藝術特徵》，文載《鎮江師專學報》（社會科學版，一九九〇年第一期），頁九四ー九五。

註四三　朱關田：《顏真卿傳》（上海市：上海書畫出版社，一九九〇年），頁一四五。

註四四　朱關田兩書引用《裴將軍詩帖》圖片，分見《中國書法全集二五顏真卿》（北京市：榮寶齋，一九九三年），頁二九八ー三一一；《中國書法家全集·顏真卿》（武漢市：河北教育出版社，二〇〇二年），頁一一八ー一二三。

註四五　東京書道博物館所藏《裴將軍詩帖》拓本及中田勇次郎解說，見洪惟仁譯：《書道全集第九

註四六　卷唐Ⅲ五代》（臺北市：大陸書店，一九八九年），頁七一－七一及頁一六七－一六八，。

星弘道：《顏眞卿の書》（東京都：二玄社，二〇一〇年），頁一二二－一三五。

註四七　謝澄光：《顏眞卿書法藝術》（北京市：華夏出版社，二〇〇三年），頁二二六。

註四八　同上引書，頁二六〇。

註四九　黃宗義：《顏眞卿書法研究》，（臺北市：蕙風堂，一九九三年），全本三四六頁。

註五十　黃宗義：《讀絳帖唐顏眞卿書》，刊載於《書畫藝術學刊》第五期（臺北：國立臺灣藝術大學，美術學院，二〇〇八年），頁二一一－二三三。

書法藝術——漢字書法最美的篇章

唐代瞿令問的古文篆書

林進忠

摘要

瞿令問，為唐代道州江華縣令，工雜體篆及八分，其篆書筆畫深隱，結體字法古樸。道州刺史元結於永泰二年（七六六）五月作〈陽華巖銘〉，由瞿氏仿魏《正始三體石經》以古文、篆文、隸書三體書之，刻於崖上。另外，同年十一月元結撰〈峿臺銘〉，亦由瞿氏書寫古文篆書刻於石上。

本文主旨在於辨察瞿氏〈陽華巖銘〉、〈峿臺銘〉作品中的古文篆書，析探其結構體勢來源根據，藉以瞭解瞿令問「藝兼篆籀」的表現情況，同時也可襯顯由戰國文字轉化的傳抄古文資料在唐代流傳影響應用表現的一個面相。

關鍵詞

唐、篆書、古文、瞿令問、元結

一 前言

瞿令問，因與元結之緣而留名書史。唐代宗廣德元年（七六三），元結受命爲道州（今道縣）刺史，次年五月首次過浯溪。大歷元年（七六六，亦即永泰二年），元結於三過浯溪之際，因「愛其勝異，遂家溪畔」，並爲「浯溪」、「峿臺」命名。唐大歷二年，元結在此先後刻〈浯溪銘〉、〈峿臺銘〉，次年再刻〈痦銘〉，以「旌吾獨有」之意，浯、峿、三字寫法皆從「吾」，世稱「三吾」即有名的「浯溪三銘」，同時，也曾先後刻了〈痦尊銘〉和〈痦尊石〉詩。大歷六年，元結又持續在浯溪刻中堂、右堂、東崖各銘，合前後所刻共稱「元結浯溪七銘一詩」；同時，適值顏眞卿是年撫州刺使任滿北歸，元結請顏氏書刻其所作即有名的〈大唐中興頌〉於摩崖，也成爲浯溪碑林中極著名的勝跡。崇寧三年（一一○四），黃山谷被謫宜州（廣西宜山），路過浯溪時研讀唐中興碑而寫了〈書摩崖碑後〉這首詩（註一），宋米芾亦有〈浯溪詩〉，均爲浯溪詩文增色不少。

浯溪三銘包括臺銘、溪銘、亭銘的文字內容均由唐代的道州刺史元結所撰，銘文篆書均出高手而風格迥異，極具書法藝術表現特色，是研究唐代篆書的重要史料。前人著錄溪銘、痦銘筆意淳古自然，章法茂密而錯落有致，有金文之古麗。臺銘布局綿密，每字豎筆特長，收筆尖細狀如針錐；凡折筆內收或外展，自成法則，這種極有特色的篆法稱爲「懸針篆」，給人勁利

豪爽、俊麗挺拔的感覺，傳說漢代曹喜尤善此書。

由於歷史文獻的缺漏，涾溪三銘唐代篆書的書寫者是誰，歷來有許多不同的說法。筆者前曾整理自宋代至今之相關文獻，初步彙統有關書寫者之諸多記載，以爲深入探索涾溪三銘篆書研究者之參考。（註一）目前，其中之一或是三銘全是瞿令問所書的諸多論點均有。本文中暫不將涾溪三銘列入析論內容，研究相關的碑拓圖版主要採用湖南《涾溪碑林》及施安昌《唐代石刻篆文》（註三）所刊錄者。另，引用民初以前的石刻史料已收錄於《石刻史料新編》（註四）者不另註出處。

「傳抄古文資料」是本文中較多引用的，主要包括《說文》、魏《三體石經》、宋洪適《隸釋》（收錄《三體石經》的左傳遺字）、宋郭忠恕《汗簡》、宋夏竦《古文四聲韻》等，以及唐咸亨元年（六七○）以古文書刻的〈碧落碑〉等。（註五）「傳抄古文」所指的是漢代以後屢經輾轉抄錄書寫的古文字篆書（少部分爲隸定），而「古文」的資料來源原本是戰國時代的簡帛墨跡文字，主要是秦代禁傳的用六國文字所書的寫本書籍，宋代是整理研究傳抄古文的高峰時期。《汗簡》、《古文四聲韻》亦均附記每個字的出處書名，如古孝經、古老子、義雲章等。包括《說文》及魏《三體石經》在內，漢代人所指的「古文」主要就是東方六國的戰國文字。（註六）傳抄古文資料的源頭內容屢經歷代抄臨，愈晚成書必然失誤愈多，即使同一範本內容的不同抄本也有不同，基本上必然存在著很多問題，首先是部分古文形體奇詭特異，還有

是通假字不少，雖然如此，傳抄古文資料中多少留下一些線索，提供探尋嬗變過程的依據，已是目前識讀研究出土東周秦漢文字的重要參考資料。

江華縣令瞿令問，時為元結屬吏，其人事於新、舊《唐書》均未收載。元結於永泰二年（七六六）五月所撰〈陽華巖銘·序〉謂：「縣大夫瞿令問，藝兼篆、籀，俾依石經，刻之巖下。」亦即依照魏《正始石經》（又稱《三體石經》）的體例，刻寫古文、篆文、隸書的三體書法。瞿令問所書〈陽華巖銘〉三體書的文字結體與筆法書風，確有魏《三體石經》的風韻，清葉昌熾《語石》以為是「陽冰之亞也」，並列為唐代篆書四大家之一（註七）。瞿令問另有隸書〈舜廟置守戶狀〉、〈寒亭記〉等作品，及清陸增祥《八瓊室金石補正》卷六十所記古文所書〈窊尊銘〉，惟〈窊尊銘〉原跡拓本目前未見，僅有縮小臨寫刊印傳世。

有關於瞿令問的古文書法，瞿中溶《古泉山館金石文編殘稿》卷二述〈窊尊銘〉云：「此碑結體遒勁，篆筆在浯溪、亭、峿臺諸刻之上。昔人有謂浯溪三銘書皆出自公手者，觀此恐未必然。公書此碑所用古文皆有依據，無一字杜撰，以此見公篆學之精深，實於唐宋諸儒中卓然可稱者。」極為推崇，並將其古文出處用例字形一一為表出之。而相反的，清·嚴可均《鐵橋金石跋》卷二評〈陽華巖銘〉云：「瞿令問篆瀬謬惡」，二人所論觀點有極大差異，也是引發本文探討辨察的動機，借助目前新出土較為豐富的戰國前後文字資料用例，當有助於增益對瞿氏所作古文篆書的瞭解。

許止息也從
牛人依木
陛木恒聲
工竟世從、
戒 杶拤也從木戒聲一日器之總名一日有
盛爲械無盛爲器
質 足械之所以質
地從木至聲

唐代寫本《說文解字》木部

王志鳶題名高廣不計一行十九字徑五分古篆書

皇祐辛卯歲中冬廿有式日河南王志鳶因宴題文
右古篆一行刻於修復浯溪記元友讓詩碑後仁古
文作志从千心疇篆文作鳶或作鳶並見說文図古
文図古文四聲韻云出義雲章然以仁疇爲名文義
似不相屬或因疇字从壽作鳶竟借爲壽字亦未可
知古泉山館金石文編

茥 本王存义切韻邱石經作 美此小變其形
見汗簡云出諸家碑國作 図 見義雲章古
亦以爲方字 図本華岳碑 図 本義雲章切韻

《金石補正》所刊浯溪題刻
〈宋人王仁壽題名〉古文篆書

二 〈陽華巖銘〉的古文篆書

（一）〈陽華巖銘〉的相關記載

清陸增祥《八瓊室金石補正》六十卷一上記：「〈陽華巖銘〉高二尺四寸，廣九尺一寸。

前七行行十二字，字徑一寸六七分，分書。銘廿五行三體書。後二行篆書。行各九字，篆長徑

二寸五分，隸同前。在江華。」銘文內容依瞿氏所作隸書抄錄如下：

陽華巖銘，有序。刺史元結。

道州江華縣東南六七里有回山，南面峻秀下有大巖，巖當陽端故以陽華命之。吾遊處山

林幾三十季，所見泉石如陽華殊異而可家者未也，故作銘稱之。

縣大夫瞿令問藝兼篆籀，俾依石經刻之巖下。銘曰：（以上分書）

九疑萬岑，不如陽華。陽華巉巉，其下可家。洞開為巖，巖當陽端。

巖高氣清，洞深泉寒。陽華旋迴，岑嶺如關。溝塍松竹，暉映水石。

尤宜逸民，亦宜退士。吾欲投節，窮老於此。懼人譏我，以官矯時。

名蹟彰顯，醜如此為。於戲陽華，將去思徠。前步卻望，踟躕徘徊。

大唐永泰二年歲次丙午五月十一日刻（盧陵龍津趙子拜觀）

〈陽華巖銘〉的內容及相關記述，在《湖南通志》卷二六六、清宗績辰纂《永州金石略》卷一均有刊錄。北宋歐陽修《集古錄跋尾‧卷七六上》記：「右〈陽華巖銘〉，元結撰，瞿令問書。元結好奇之士也，其所居山水必自名之惟恐不奇，而其文章用意亦然，其所為，而名高萬世，所謂得之自然者也。結之汲汲於後世之名，亦已勞矣。顏子蕭然臥於陋巷，人莫見其所為，而名高萬世，所謂得之自然者也。結之汲汲於後世之名，亦已勞矣。嘉祐八年十二月二十六日書。右真蹟。」歐陽修主要談論的是元結其人好奇而汲名。另外，在《碑文攷通志略》、《格古要論》、《潛研堂金石文字目錄》、《天下金石志》、《集古求真》、《平津讀碑記》等亦均有著錄（註八）。至於清嚴可均《鐵橋金石跋》卷二（亦見《平津館金石萃編》卷十、《四錄堂類集》）評云：「瞿令問篆瀨謬惡。」並指稱「尤」（寫作從旅從心）、「逸」（寫作從將從水）等字的古文寫法為「大錯」，以為「詎割裝時誤棄數語邪！」。已如前述。

清‧陸增祥《八瓊室金石補正》卷六十一上記：「右〈陽華巖銘〉在江華，《碑文攷通志略》云：『在道州』者，唐時江華隸道州也。」陸增祥附刊了〈陽華巖銘〉全文書跡的縮臨本，同時對於前人研究此銘內容的相關論述也提出辨析，其續記：『至《格古要論》云：「在道州東南七里山下」則誤矣。瞿氏輯通志未見之載此文於山川，宗氏輯永志亦未見之載此文於

清・嚴可均《平津館金石萃編》所刊〈陽華巖銘〉

魏《三體石經》（局部）　　瞿令問書〈陽華巖銘〉（局部）

名勝。石本缺四字，据以補注於旁。

「巉巉」志作「巉嶄」，石本古文作「嶄」，篆隸作「巉」，嶄、巉一字而異文。永志殊異，而「可家者未也」家作「嘉」，「未」下多一「有」字，殊誤。年月下分書八字，或當時原刻或後來續題，要非宋以後人手筆。通志引《一統志》云「陽華巖在江華縣東南」，而序內所稱「回山」者，未之詳也。永志云：「陽華巖」在縣東南十里回山之下（縣城屢遷而西，故唐時僅距城六七里，明初僅距五里，舊志因之，今從縣志。）山勢嚮陽，清迴高朗，中有石磬，下有寒泉。唐元結守道州時作銘，屬邑令瞿令問書之刻諸兒石，世稱名蹟。「陽華巖」之可敬者如此。

陸氏針對書法文字的表現續云「瞿令問所用古文恆見者居多，大都稍變其文。」並進而指稱

「疑、華、家、爲、端、洞、深、士、懼、官、名」等十一字，依照傳抄古文資料所記字形出處（王庶子碑、王存義切韻、史書、華岳碑、碧落文、義雲章、古尚書），均有古文用例而僅存「小異耳」，惟瞿令問所用篆文「前」字，已加「刀」旁則是「不合於古」。整體而言，對於瞿氏所作古文字形是肯定其有所依據的。其研究分析實已得出大要。

（二）〈陽華巖銘〉古文的字形辨察

以	彰	迴	九
顯	如	闕	峯
將	如	溝	不
前	如	竹	其
徙	去	映	可
徊	思	水	巖
陽	跛	宜	巖
陽	洞	亦	巖
巉	洞	窮	當
巉	岑	此	高
蹢	下	此	泉
塍	氣	我	旋

〈陽華巖銘〉的本銘是以古文、篆文、隸書共三體所書，可相互參照以資釋讀，翟令問寫的古文中，如「九、烋、不、其、可、巖、當、高、泉、旋、迴、闕、溝、竹、映、宜、水、亦、窮、此、我、彰、如、去、思、跛」等字，字形結構與篆文並無大異，僅於體勢筆意略有小別。另，「女、洞、岑」等字的寫法，則有戰國文字的體勢特徵。

至於翟氏所書的「下、氣、以、顯、將、前」以及徘所從的「非」，迴、徊所從的「回」

等字形結構，都是商周文字通用的古形寫法，也均有實證用例與傳抄錄記可查。另如：女

（如）、嵎（陽）、暘（陽）、嶄（巉）、（巉）、（深）、疇（醜）、開（闢）、

椯（端）、塍（塍）等，翟氏所用乃是形義或音韻相近的通假字。「塍」，爲田間小路，《集

韻》「塍，从土，或作从田。」，《正字通》謂從田者爲「俗塍字。

「開」字，二銘中均見，所書字形似戰國文字的「闢」，古文原作雙手推門之形，後偶於

門內增飾筆「二」，如〈中山方壺〉及新蔡葛陵楚簡所作。「開」與「闢」形義均近，時常通

假混用，戰國的齊國刀幣〈開封〉即用「闢」字古文之形。（字表中，左方例字「白底黑字」

者爲〈窈尊銘〉的字，下同。）

開	闢

「端」字，所書字形從「木」，應是通假字，見錄於《汗簡》、《古文四聲韻》，與唐

〈碧落碑〉所作近似而小異。

「醜」字，文字結構與《汗簡》、《古文四聲韻》所錄相同，而部件寫法小異。應是

「疇」字通假，如《說文》所錄的或體（不從「田」的省形），寫法譌變，由戰國楚系文字相

關用例可知嬗變情形。

「跡」字，瞿氏作「蹟」，《說文》錄為「迹」之或體，而其所錄籀文實為正形，即從「刺」（左半，初文本字，與「責」字上部所從相同）從「辵」者，「迹」為漢代文字譌變所成。（註九）

「嶺」字，所作從阜從令，字形見錄於《古文四聲韻》，通假字，《集韻》：嶺，或作「陵」。該字在秦〈五年相邦呂不韋戟〉作為人名。

「尤」字，〈窑尊銘〉及〈陽華巖銘〉古文的寫法相同，均與《汗簡》、《古文四聲韻》等傳抄古文所錄字形近似，瞿氏所書是有依據的。對於《汗簡》所錄「尤」字古文字形，清鄭珍《汗簡箋正》認為應是「忧」字，當是上「尤」下「心」之訛寫，黃錫全析論贊同鄭說。

（註十）商周「尤」字寫法，古作「又」再加一斜筆，指事，又亦聲。「忧」字在新出土的楚簡

中有用例四見，是可證傳抄古文字形的上部寫法確有訛異。瞿氏此字，清嚴可均解爲從「旅」從「心」。

尤	忧

「逸」字，所作字形與《三體石經》古文相同，亦見於北宋〈魏閑墓誌〉蓋文，（註十一）《集韻》逸字古作「𨔵」。在上博楚簡〈性情論〉、〈周易〉所書字形皆有殘損，未得見完整全貌，李天虹、何琳儀等均依石經古人釋爲「逸」。此字，清嚴可均識爲從「將」從「水」，故謂瞿氏大錯。

「人」字，上下二人重書，未見商周用例，字形見於《汗簡》、《古文四聲韻》及唐〈碧落碑〉。

逸	人

「譏」字，所作偏旁「幾」爲省形，不從「戈」，字形見錄於《汗簡》、《古文四聲韻》。未見用例實證。

「寒」字，所作字形與《汗簡》所錄近同，原本所從的「人」及飾筆「二」，訛變成二個「二」。另在〈窑尊銘〉所作字形則「艸」形寫作二個「工（玉）」，與「賽」、「塞」字所从者混用。

「節」字，字形與《三體石經》、《汗簡》、《古文四聲韻》所錄相同。構形緣由不明，應是「節」之通假字。李家浩認爲是從「埶」字省體。何琳儀指出左半寫法與古璽的「杜」字、《說文》古文「社」字相同。（註十二）

「疑」字，字形與《汗簡》、《古文四聲韻》所錄者相同，即《說文》卷八七部（似〈商鞅方升〉之「疑」字去掉「子」形）所收者，釋爲「未定也」，《正字通》、《說文通訓定聲》指稱即「疑」的本字。秦系文字在右上部再加「子」形，便成爲「疑」。（註十三）

「華」字，四見同形，與〈碧落碑〉及《汗簡》，《古文四聲韻》所錄者相似。

「士」字，此字所書與《汗簡》所錄異形而意同，類近寫法在漢代文字有用例。從士從人，應是「仕」字。通假。

「卻」字，寫法與〈睡虎地秦簡〉所見相同。所作偏旁「谷」之上部寫成「爻」形，如〈九年衛鼎〉所作，即《說文》三上二所刊之形（與「欲、浴、裕」所從不同），何琳儀認為該「谷」字從「爻」亦聲，而為爻之準聲首（溪紐），(註十四)戰國文字中偏旁以此「谷」形得聲之相關文字亦均同此寫法。

「欲」字，所作的偏旁「谷」寫作「公」，與楚簡「容」字之異寫情形類似。字形見錄於《汗簡》、《古文四聲韻》，惟該寫法在商周文字中未見用例。西周金文的「衰」字，字形見錄於《說文》古文「訟」則有從「谷」之音近混用情形。

「爲」字，共二字異形，在〈窻尊銘〉亦有五字情形相同，均於《汗簡》、《古文四聲韻》可見，其一與《說文》古文同者應是過度訛變之形，另一與《三體石經》、《碧落碑》、《隸續》近似者爲戰國文字中多見的省形。

爲		
石	聲	
名		

在〈窻尊銘〉中亦有一字同此。所作與《三體石經》、《汗簡》、《古文四聲韻》所錄相同，《說文》古文「聲」字所從亦同。此字形寫法在戰國楚系文字中頗爲通用多見。

從口從月，同《古文四聲韻》所錄，戰國文字有用例。古文字中從「月」與從「夕」意同而常混用（甲骨卜辭第一期以「月」與從「夕」字爲「夕」）。

官	吾	〔退〕
	五	復

所作與《汗簡》、《古文四聲韻》、《說文》古文同形，實爲戰國時代通用寫法。字中或亦加「口」繁化。三晉器〈行氣玉銘〉字右上所從較接近草席「箪」狀，「退」字初文會離席而退之意。參何琳儀《戰國古文字典》一二三八頁。

字形與《汗簡》、《古文四聲韻》所錄相同，惟未見古代用例實證。上從的「五」，與《三體石經》、《說文》古文省形同，商周文字均有用例。

此字本義爲「館」，會意眾人在屋內，字中所從的「師」（左半，本字）一般多直式書寫，亦或斜書，瞿氏所作則係橫書，與《汗簡》、《古文四聲韻》所錄者相同，在戰國文字三晉系〈平安君鼎〉有用例。

萬	徠	步	時
所書與《三體石經》、《汗簡》、《尚書文字合編》輯錄字形相同。源自虫蠍象形而承襲轉易，「萬」字在商周文字中甚多見而寫法均或存小異。	從辵，「來」之繁文，見錄於《集韻》、《玉篇》，字形與《隸釋》、《古文四聲韻》、《三體石經》、《汗簡》、《古文四聲韻》相同，自西周起已見用例。	中間加「日」為飾，如同《字彙補》所記，於《汗簡》、《古文四聲韻》、《三體石經》見錄，戰國文字有用例，另亦有加「田」者。在「陟」等相關字亦有可證。	字形與《汗簡》、《古文四聲韻》，《三體石經》、《說文》古文所錄相同，係承自殷商於東周六國通用多見的寫法。

家	清	松

家

作從「犬」，與《三體石經》、《隸釋》形近而有譌異。「家」字所從的「豕」，在西周〈望簋〉、〈毛公鼎〉等之或簡省寫法，轉易流通以致「豕」、「犬」混形是有可能。

清

其「水」旁作重複二形，與《汗簡》、《古文四聲韻》及北宋墓誌相同。「青」字原本從生從井，時或上下合書；「井」或譌作「丹」、或「凡」或如《說文》古文之形等諸多寫法，六國文字下加「口」旁爲飾，應是瞿氏所本。

松

與《說文》古文或體（从木从容）小異，字形同於《汗簡》、《古文四聲韻》所錄，並與〈信陽楚簡〉、宋墓古文磚字形類同。從「公」與從「谷」常見混用，參見「欲」字。

宜	民	於	懼

此字古形原從且從二肉上下放置，亦有承變左右並列者，如《說文》古文二形。至於二肉斜放列置者甚罕見，僅有楚簡少數用例。瞿氏所書二字異形，其一同《說文》，此則獨異，〈窹尊銘〉亦同此。

此字本象以刃器刑具刺目之形，瞿氏所作字形與《汗簡》、《三體石經》、《說文》古文相同，在戰國燕楚二系文字中可見形近而小異之用例。

共二字，均與《說文》古文之二形近似，與《汗簡》、《古文四聲韻》及唐〈碧落碑〉之字形亦相近而小異，是「烏」字省化而來，在戰國文字中有例可證衍化過程。

所作文字結構與《汗簡》、《古文四聲韻》、《說文》古文均類同，惟二「目」之形小別，若從戰國與漢初文字相關用例寫法考察，則「目」之各種寫法均有依據可證。

老	投	矯	望
（篆形）	（篆形）	（篆形）	（篆形）
（汗3·43·13 汗3·20 四聲 老字等字形）	毆 殺 投（汗十一 韻集 九七五 說文 隸定 四聲9·36 等字形）	橋 喬（四聲 韻集106 等字形）	（汗3·43 四2·15 四4·35 等字形）
字形近似《汗簡》、《古文四聲韻》所錄者，原象長髮老人，頭部已變易，其寫法似從東周齊、晉系文字衍化所致。	右旁「殳」原象手持兵器殳之形，依本意不應上下分離。部首的「殳」自古即常與「攴」混用（如西周〈多友鼎〉的「毆」字），戰國文字中更常見。	右旁的「喬」字，東周時「高」上所從之形有數種不同寫法，從「九」或從「尤」、從「又」亦均有用例。《古文四聲韻》所收隸定字形近似。	甲骨文及《說文》古文等傳抄古文資料均作上部從「臣」，會人立舉目上望之意。亦或加「月」作「朢」，作「望」則為後起形聲字。瞿氏所書從「亡」，在戰國楚簡中可見用例。

字	圖版	說明
深	輝光	所作上从艸部，通假，見錄於《汗簡》、《古文四聲韻》、唐〈碧落碑〉，〈窳尊銘〉亦同有此字。瞿氏所作「深」同於《說文》及〈石鼓文〉、漢初馬王堆〈戰國縱橫家書〉之寫法。
暉		从「光」不从「日」，「光」的寫法與《說文》古文相同，該繁化字形在戰國文字中確有近似而「火」形單雙存異同的用例。此字寫法在《汗簡》、《古文四聲韻》收錄〈碧落碑〉爲「輝」，故知是通假。
戲		所書从「邑」不从「戈」，同《古文四聲韻》，但與《汗簡》所錄字形左上有異。戰國文字中「戲」字多見而構形非異，惟三晉系趙三孔布幣文地名有从「戲」从「邑」者，亦可通假。

| 陽 | 崵 暘 | 「陽」之初文本字不從「阜」，古籍中「日出暘谷」、「首陽山」等，亦有寫作從「山」、從「日」、從「阜」均可通假。瞿氏書寫五字二形，從「日」、「山」者同《三體石經》，從「日」者同《說文》正篆及《包山楚簡》、〈曾侯乙簡〉。 |

商周秦漢文字發展的軌跡中仍可以用例印證或理解，另如「家」字作從「犬」、「仕（士）」

早已研究得出大要。至於如「望、投、喬、於、開、醜」等字，雖然未與傳抄古文全同，但由

通假字的使用也都是沿用傳抄古文而來，如清陸增祥所指列十一字均有古文用例而僅存小異，

從其所作字形結構而言，基本上絕大多數與傳抄古文資料是相合的，並非杜撰創異，包括

於」等，但也因如此而有像「宜」字等少見的特異寫法。

夫。對於重複出現的文字，如有可變的便變化其寫法，如「此、如、洞、陽、巉、爲、宜、

用筆體勢確能得其所仿《三體石經》之趣韻風神，顯示具有相當豐厚精熟的書法修爲與巧能功

瞿令問〈陽華巖銘〉係以三體所書，識讀隸書即可確知其字用義。整體而言，瞿氏的書法

(三) 〈陽華巖銘〉小結

的「人」旁及「宜」字的寫法等，現今我們雖然未得資料印證，也不一定足以斷言瞿氏當時無據。

三 〈峿尊銘〉的古文篆書

（一）〈峿尊銘〉的相關記載

〈峿尊銘〉的書跡僅見於清陸增祥《八瓊室金石補正》卷六十二十上所刊縮臨本，謂：

「〈峿尊銘〉高二尺九寸，廣三尺四寸，十五行，行十二字，古篆書，在道州。」依其所附內容釋文抄錄如下：

峿尊銘，有序。刺史元結□

道州城東有左湖，湖東二十步有小石□□山，山巔有峿石可以為尊，乃為亭尊，上刻銘為志。銘曰：

片石何狀，如獸之踆。其背類峿，可以為尊。空而臨之，長岑深壑。廣亭之內，如見山岳。滿而臨之，曲浦洄淵。長瓢之下，江湖在焉。彼成全器，誰為之力。天地開鑿，日月扐拭。寒暑琢磨，風雨潤色。

此器太璞，尤宜眞純。勒名亭下，以告後人。

瞿令問書□□二年十一月廿日刻

關於瞿令問所書〈窊尊銘〉的內容及相關記述，在《湖南通志》卷二六六、清宗績辰纂《永州金石略》卷一均有刊錄。最早的紀錄是在宋代，《集古錄跋尾》中歐陽修所述仍以元結其人爲主，另外，在《碑文攷》、《天下碑目》、《天下金石志》、《一統志》等亦均有著錄。（註十五）

清瞿中溶（木夫，一七五八─一八四四，嘉慶時人）《古泉山館金石文編殘稿》卷二記：

「窊尊銘十五行一百四十七字，紀年已漫漶不可辨。据《集古錄跋》乃永泰二年也。元結撰，瞿令問篆書。于奕正《天下金石志》作顏眞卿書，誤也。刻在道州下津門外江之北岸石上。」

瞿中溶對於〈窊尊銘〉的內容以及瞿令問的相關情事，均曾詳加探討，（註十六）同時，對於篆籀古文的流傳收錄研究的情形也稍加說明。

其續云：「篆籀古文久已失傳，惟收諸許氏《說文》者爲信而有徵。然亦十不存一，又多傳刻舛誤未盡可据，其散見於經典者獨《周禮》爲多，司馬公《史記》、班孟堅《漢書》亦閒存焉，以後惟《玉篇》、《廣韻》所收爲近古可信。唐惟李陽冰〈碧落碑〉用古文，則與令問公同時矣。宋初郭忠恕撰《汗簡》夏竦作《古文四聲韻》搜求頗廣，又在令問公後數百年，今

峿尊銘

高二尺九寸廣三尺四寸十五

行行十二字古篆書在道州

《金石補正》卷六十

《金石補正》所刊瞿令問書〈峿尊銘〉

以此碑證之尚有未采之字，惜當時
二公未及見也。此碑結體遒勁，篆
筆在〈浯溪〉〈亭〉〈峿臺〉諸刻
之上，昔人有謂「浯溪三銘」書皆
出自公手者，觀此恐未必然。公書
此碑所用古文皆有依據，無一字杜
撰，以此見公篆學之精深，實於唐
宋諸儒中卓然可稱者。今博稽載籍
一一為表出之。」瞿氏並據其所得
原刻拓本，以剪輯描形對照方式論
證古文的流傳字形，指稱「尊」
字寫法於鐘鼎文中有證、「二、
為、淵、地、開、風、雨、色、
宜、真、深」等字見於《說文》、
「道、州、城、步、顛、為、何、
如、空、岳、臨、曲、大、尤」等

字見錄於《汗簡》與《古文四聲韻》且「大率相合，惟筆畫微有不同」、「暑、潤、亭、蹲、

跤、焉、滿、類」等字的古文寫法均有依據，並對「片、扠拭、眞純」等字詞在銘文內容刊錄

時之正誤加以指摘。

瞿中溶並對〈窊尊銘〉刊刻情況多加考證，(註十七)並於《古泉山館金石文編》續記：

「窪、窊二字，並見《說文》，其義亦相近可通。今據此刻，知次山道州之原名作「窊」而

非『窪』也。唐代宗永泰二年即大曆元年，是年十一月甲子始改元，故十一月以前猶稱永泰

二年。此刻据歐公云『永泰二年』，則當在十二月以前。今石刻十下一字似『弍』，乃古文

『一』，已漫漶不明矣。」對於〈窊尊銘〉拓本所見殘損情形，清人於《金石審》中亦有詳細

的記載。(註十八)

清陸增祥《八瓊室金石補正》卷六十二上記：「〈窊尊銘〉高二尺九寸，廣三尺四寸，

十五行，行十二字，古篆書，在道州。」同時對於〈窊尊銘〉的內容地點情況也再加考訂。陸

氏記：「右〈窊尊銘〉在道州報恩寺西，石久湮沒。嘉慶甲戌州士黃如穀探訪得之，明年雷震

石仆，又明年遊擊張大鵬力挽以上，復植原處，州牧張元惠建亭護之，并記以文，而此石乃復

顯於世矣。浯溪亦有窊尊石，祁陽志載此銘於浯溪，非實也。片誤作并，扠拭誤作拂拭，惟

『江湖在焉』作『焉』不作『安』爲得之耳。《通志》又載有〈宋張舜民窊尊銘〉，云在郴

州，又仿爲之者。序云『道州城東有左湖』宗氏輯永州府志謂，州治東有直澗，即湖之故蹟，

潤以東爲報恩寺，今此石得於寺西，知《方輿勝覽》之言信而有徵，矗者或

指在元山，皆誤也。左湖既廢，後遂混左溪爲一。舊志云，左溪在下津門外，其源九井所出，

東流與沱水合。古州記云，五如石在下津門外江北岸，今爲東門外水涯。五如石中如尊者，元

次山名以洞尊，不得與窊尊混爲一物。瞿氏謂『此石在下津門外』者，蓋誤以左溪爲左湖，以

洞尊爲窊尊矣。下津尚係古稱，今亦無此名焉。」

陸氏在瞿中溶研究成果的基礎上，對於〈窊尊銘〉的古文形體進行相關的辨析研究，續

云：「篆體奇古，瞿氏攷證詳贍，已極大備，其所未及舉者更徵引之。」陸增祥又針對銘文中

的「道、城、有、尊、銘、長、岑、廣、內、滿、焉、全、開、扨、暑、潤、後、式、地」等

字的字形寫法依據出處，均舉證加以論證。累計瞿中溶與陸增祥二人所指出的，去除重複者共

有四十三字，都在傳抄古文資料中可見錄記。清人的研究成果已大體呈現瞿令問〈窊尊銘〉古

文的來源背景。陸氏續記云：「又，十五行後一行似尚有字蹟，十四行『瞿令問書』四字筆意

與前不類，疑瞿令問書款本在弟十六行，後人以其曼威乃補刻於十四行之下。然書人姓名何以

列於刻石年月之後，亦殊不可解耳。余曩得此拓本，模糊不明未能摹錄，今湯斐齋大令以精拓

本見詒，較諸宗氏跋語所載勝倍蓰，椎搨貴求精到也，如式錄之。」陸氏所縮臨刊印的〈窊尊

銘〉書跡，即本文附圖所引用者，是拙眼所僅見，是否完全精準則難斷言。

（二）〈窊尊銘〉古文的字形辨察

窊	湖	志	長	日	下	以
窊	湖	銘	長	日	下	以
窊	湖	日	鑿	月	翟	以
有	十	片	而	月	令	安
序	十	獸	而	拭	問	名
刺	十	之	浦	琢	書	名
史	石	之	瓢	此	二	又
元	山	之	在	器	年	左
結	山	之	彼	大	廿	迥
東	山	之	誰	純	刻	如
東	可	其	天	勒	女	岑
小	可	背	拔	告	踐	內
	乃	臨				

〈窊尊銘〉未見拓本，僅有《金石補正》卷六十所刊的縮臨本。瞿氏所書內容文字，如

「窊、有、序、刺、史、元、結、東、湖、十、小、石、山、可、乃、志、銘、日、片、獸、之、其、背、臨、長、鑿、而、浦、瓢、在、彼、誰、天、日、月、拔、拭、琢、此、器、

大、純、勒、下、告、令、問、書、二、年、廿、刻」等字，字形結構與一般通用篆文並

無大異，僅於體勢筆意略有小別。另外，「爲、以、岑、下、名、步·寒、宜、深」諸字均同

見於〈陽華巖銘〉，已併同列於前文述及。

踆（蹲）、（深）、安（焉）、窪（窊）、大（太）、女（如）等諸字，瞿氏所用乃是形

意或音韻相近的通假字。《說文》「窪，一曰窊也。」，《正字通》「窪，同窊。」同音通

假。另，《集韻》「踆，蹲也」指稱在《莊子》、《淮南子》、《山海經》等書中的「踆」爲

「古蹲字」。至於以「安」爲「焉」、以「大」爲「太」等，在出土文字資料中極爲普遍多

見。有此二例如名（銘）、又（有）等字亦是與其本字有關的用法。

至於「州」、「左」、「以」、「全」以及洄字所從的「回」等，瞿氏書寫所用乃是商

周多見的古形，與《說文》所錄古文或正篆亦無不同。在書法上的筆勢而言，如「如」、

「岑」、「內」等字，則有戰國文字構形體勢的遺韻，亦見錄於傳抄古文資料中。

「色」字，〈窊尊銘〉的古文寫法，與《說文》古文及《汗簡》、《古文四聲韻》等傳抄

古文資料所錄字形相近，可知瞿氏所書是有依據的。傳抄古文字形的左半寫法與「疑」字左半

相同，同時亦因音近通假，在楚文字的相關用例所見與「矣」字形時常混用。

新出土楚系簡帛墨蹟文字中，「色」字寫法多爲「左從爪、右從卩」，另外，「頗」、

「毻」、「穎」等字的用例也都讀爲「色」，而傳抄古文所作則是「穎」字加「止」繁化、

再增「彡」形旁，（註十九）已不從「色」形，研究學者李守奎認爲「頴」字「當是從「頁」，「毲」省聲。」（註二十），而上述諸形也都是「色」字異寫。（註二一）

色

「暑」字，〈窑尊銘〉的古文寫法，與《汗簡》及《古文四聲韻》所錄字形相近，（註二二）當知翟氏所書寫的是有所據。而此字古文所從的「者」形，與在《隸釋／隸續》收刊石經古文等傳抄古文資料所錄的「諸」字寫法亦基本相同，若從出土戰國文字考察，在楚系簡帛書蹟「者」字多種異寫中，確有與翟氏所書類近的不少用例，也可以印證傳抄古文「者」字（通假作「諸」）寫法的產生確有所本。

暑　　諸　者

由於東周時代文字形體演變的影響，文字寫法有時會變異得與原本古形結構不同，戰國文字五系的「者」字即各有千秋，傳抄古文所錄的僅是其中一端，而其所存「者」字的寫法，也與《說文》等古文的「旅」（或借爲「魯」）字形頗爲類似，而二字語音也相去不遠，前人誤用或誤讀也是難免。（註一三）

「空」字，所書之形與《汗簡》、《古文四聲韻》所錄類近，惟字中作三圓點小異。古文字從「穴」與從「宀」時常不別。《說文》「窒，空也。」，黃錫全以爲《汗簡》所錄字形爲從「宀」從「至」寫譌，假爲「空」。（註一四）

「滿」字，字形與《古文四聲韻》、《集古文韻》所錄「�」相同，《集韻》錄爲「薷」之省形或體。瞿氏依通假作爲「滿」。清陸增祥《金石補正》卷六十中曾指楚辭「煩薷」亦通假爲「滿」，至於寫從「艸」從「雨」，陸氏以《史記正義》、《莊子》釋文、〈漢堯廟碑〉、〈張公神碑〉、〈冀州從事郭君碑〉等爲例，認爲是「由來亦已久矣」。

「類」字，字形特異（列下之形爲清瞿中溶所縮臨者），未見傳鈔錄記與相同用例。《說文》正篆有「從肉、帥聲」者，《集韻》謂古通作「類」，相近字形見錄於傳抄古文資料中。戰國楚文字有《說文》九上所收從「米」從「頁」者，可讀作「類」，係古今字。瞿氏所書似從「頁」而左上所從不明。

「何」字，所書字形與《汗簡》相同，（《汗簡》所錄出自〈碑落碑〉，但左旁下方與現

存碑文及《古文四聲韻》所錄不同。）左旁寫法與《說文》籀文「折」字左旁「上下屮在二

中」相同。傳抄古文資料中有些從「手」的字也都受影響而與「折」字的「手」旁寫法相同。

如〈碧落碑〉的「摻、捆、攜」，《汗簡》、《古文四聲韻》的「扶、振、拾、抗、抓」等。

瞿氏所書為「拘」字，通假為「何」。（註一五）

「州」字，瞿氏所作同《說文》古文等，是正確的古形寫法。

「城」字，「城」與「成」常混用難辨。瞿氏所書字形結構在包山、信陽楚簡有用例，係

尚法與尚意——唐宋書法研究論集

二〇八

東周「城」字寫法中的一種譌變省形，左下方有一橫畫是「城」，已與「成」字近似。在《汗簡》、《古文四聲韻》均收錄於「成」字下，係假「城」為「成」。（註二六）

「狀」字，字形特異，未見傳抄錄記與相同用例。所書文字結構推測是「從『戕』從什麼」的相關字，與「狀」字同樣是由「爿」（宝的本字）得聲，故能通假。戰國文字中同樣從「戕」的字常互用互讀，「臧」字從「臣」亦多見從「口」者，或加從「攴」（讀將），另外，有從「戕」從「死」或「歹」（讀葬）者。翟氏所書字形（陸增祥縮臨本難免有誤差）在「戕」之外所從的是什麼固難臆斷，但基本上可知是「狀」的通假字。

城	狀

「亭」字，「亭」字在《汗簡》、《古文四聲韻》中錄有從「宀」從「頃」者，另《說文》所錄「高」字或體作從「宀」從「頃」，古文字「宀」、「广」二者偏旁可通作，應是一字。瞿氏所書三字以及浯溪三銘中亭銘所書六字的「匕」形，與《說文》所錄不似，倒與戰國齊器（金會頃戈）之形（曲斜人形）較接近，何琳儀曾疑「頃」字從「曲」亦聲。（註二七）

亭	頃

「一」字，與《說文》古文同樣從「弋」而左下略異，所從的「一」寫作「乙」，無用例實證亦未見傳抄錄記。戰國文字多見從「戈」，與後述的「二」字相同情形，係因「弋」常與「戈」混用。

「鑿」字，此字左上部原為「丵」之初文本字，甲骨文「Y」、衍生至戰國〈平陰鼎蓋〉作「米」象鑿木有屑之形，《說文》收在三上一九，下加「臼」則象所鑿破洞凹穴，加「殳」旁示擊鑿行為，下再加「金」則以工具(屬類示意，一字孳乳而本義貫同(註二八)。翟氏所書字形末見傳抄刊錄亦無同形用例，取與〈侯馬盟書〉、〈睡虎地秦簡〉的相關字例相較，可知在字的左上、右上均有多少差異。

一	氏	鑿

「璞」字，字形寫法未見傳抄錄記亦無任何用例可證，似是通假字。宋代杜從吉《集篆古文韻海》卷五・七所錄「璞」字从「木」，與《古文四聲韻》的「樸」字近同。瞿氏所書左旁與「玉」之寫法不類。而右部下面雙手正常，但上端寫法如同瞿氏所書「鑿」字左上之形，參考「僕」字古文文字構形衍化，可得其譌變概要。

| 璞 | 樸 | 僕 |

「雨」字，所書字形同《說文》古文。在商周文字中未見完全相同的用例。

「廣」字，字形與《汗簡》、《古文四聲韻》所錄相同。所从的「黃」寫法亦同《說文》古文，應是由仰天湖楚簡與古璽的字形寫法所譌變之形。

| 雨 | 廣 | 黃 |

「力」字，所書與《古文四聲韻》相同，係戰國文字衍化，與隸化的漢初文字接近。

「眞」字，字形與唐〈碧落碑〉相同，與《說文》古文、《汗簡》、《古文四聲韻》所錄小異。此字下部所從為「鼎」之象形，至東周以降承襲演變多樣化遂多異寫。

「顛」字，所書字形作從「厂」從「眞」，字形見於《玉篇》，亦見《集韻》以為是所從的「顛」省「頁」之形。鄭珍《汗簡箋正》謂「或作顛」。所書之「眞」寫法與此作之另一「眞」字相同。

「有」字，此字三見，有二字之「肉」形倒書，與《古文四聲韻》所錄字形相同，極為罕見。

「曲」字，所作字形僅見錄於《古文四聲韻》謂出自「古老子」、「義雲章」。構形緣由不明。

「見」字，字形與《古文四聲韻》所錄相同，上部的「目」異形而內中一點，甚爲罕見，應是簡省譌化所致，在江凌九店及上博楚簡中亦偶見省書一點之用例。

有	曲	見

江	上從「工」而中缺一筆，從「水」置下在戰國文字多見。
器	字中所從的「犬」有譌省，戰國燕系器銘偶見相似簡省用例。
磨	所從的「麻」有譌省誤形。未見同形的相關例証。
石	共二見而形異，其一正常，而此於下端加「又」繁飾，甚爲奇異。
人	字形多曲折，有美術字的設計性風味。在古代筆書墨跡中無例。

楷書	篆形	字形	說明
道	𧘌		所書從「頁」，字形結構與《汗簡》、《古文四聲韻》刊錄者相同，「道」字在唐〈碧落碑〉、〈詛楚文〉，以及〈侯馬盟書〉等春秋戰國文字中多見，惟從「頁」或從「首」及其他等人頭之形有小異，自古即可互作。
二	𢎥		所作與《說文》古文、《汗簡》、《古文四聲韻》所錄字形相同，戰國秦漢文字亦有用例，但多作從「戈」，「一」字亦如此。
淵	囦		所作與《說文》古文、《汗簡》、《古文四聲韻》所錄字形相同，係「淵」之古形本字寫法，在戰國文字中仍多見用例。
成	𢧜		所書與〈碧落碑〉、《說文》古文、《三體石經》、《汗簡》所錄字形相同，於春秋金文〈沈兒鐘〉曾有用例，楚簡等亦近似。與「城」字常混用。

全	風 / 鳳	後	尊
仝	風（鳳）	後	尊
書作「仝」，見錄於《古文四聲韻》，《說文》列為正篆（另有篆文為「仝」），戰國文字中用例多見。	所書字形類同《說文》古文、《汗簡》、《古文四聲韻》、〈碧落碑〉。字中從圓日之形，由〈南宮中鼎〉的鳳字羽毛象形或可知省變源流。參黃錫全：《汗簡注釋》（武漢市：武漢大學出版社，一九九○年），頁二二六、頁四五○。 所書字形類同《說文》古文、《汗簡》、《三體石經字形相同，在東周文字中多見。另也有再加「口」形者。	所書從「辵」，與《說文》古文、《汗簡》、《古文四聲韻》、《三體石經字形相同，在東周文字中多見。另也有再加「口」形者。	所書四見，分為二形略異。其一上部從「酉」者原即為古形，另從「酋」者亦多見，至於酒器象形實無定規，中寫三橫亦偶有用例。惟下端雙手以向內為是，雙手外推者罕見。

岳		即後世所通用的「嶽」。所作字形結構與《汗簡》、《古文四聲韻》所錄類同，與《說文》古文略異，主要差別在上部「丘」象形演化，楚簡文字用例作從「犬」從「山」讀作「獄」，寫法類近。
臨		瞿氏所作字形僅見錄於《古文四聲韻》謂出自「古孝經」。與西周金文字形相比較，原本所從「臣（目）」下部右旁的「人」，此寫作「頁」，繁化譌異而義可通，而左下從「示」，與原本從「吠」的品狀三口不同。
地		此字東周時作從「阜」從「土」從「豕」，《說文》籀文字形類近。瞿氏所書左上從「犬」，字形結構與《古文四聲韻》所錄相同，與《汗簡》亦類近。由東周文字用例可知其由「豕」變成「犬」譌省致異衍化緣由。

潤灘

閨玉問聞

所書「閨」旁的寫法，與《汗簡》、《古文四
聲韻》所錄者類近，省變譌化緣由不明。下爲
《說文》古文的「玉形，上部寫成「米」形，
在《三體石經》及傳抄古文資料中如「問」、
「聞」等，也有將「門」寫成「米」的。

（三）〈窊尊銘〉小結

瞿令問〈窊尊銘〉僅得見刊於《金石補正》卷六十的縮臨本，比照該書同卷所刊〈陽華巖
銘〉縮臨本與拓本書跡的異同，其精準程度是有落差的，也比不上
《平津館金石萃編》卷十所刊〈陽華巖銘〉縮臨本（本文中之附圖）。因此，書法上的表
現未能依〈窊尊銘〉所見逕行評述，也因此，如「江、器、磨、爲」等字形有缺筆、譌省，或
如「璞、狀、類」等字形特異者，亦難加以斷言。

在文字體勢上，如「窊、有、東、湖、石、山、可、之、長、日、月、下、名」等有重複
字的，瞿氏仍求其變化。而在文字結構上，除前述原因之外，整體而言仍是多有所據，於傳抄
古文資料或是古代文字用例均有可證。

1. 從瞿令問所作〈陽華巖銘〉的古文及〈窊尊銘〉古篆的整體辨察中，可以了解到：

其所作古文的字形結構絕大多數是有所根據的，有些文字雖未見於傳抄古文資料中，亦可在商周秦漢的文字用例獲得印證，僅極少數字形較爲奇異或譌誤者多見於〈窊尊銘〉，則是受限於僅有縮臨的刊印版本，未必是瞿氏所書原貌如此。因此可證，瞿令問在古文篆學研究上確具深厚而廣博的識見與實力，元結稱讚其「藝兼篆籀」、瞿中溶言其「篆學之精深，實於唐宋諸儒中卓然可稱者」，是有道理而可信的。

2. 從書法上的體勢用筆而言，僅能從〈陽華巖銘〉中賞讀，瞿氏的行筆起止圓融自然而勁挺遒暢，頗能掌握到漢末至唐代間流傳的古文書法風神，與《三體石經》、唐寫本《說文》殘卷所見均有神通意合之處，也較能與出土簡帛墨跡的書法遙遙承轉暗合。

3. 瞿氏之世，宋人所輯《汗簡》與《古文四聲韻》、《隸釋》等均未成書，而魏《三體石經》刊立六十年即遭焚損，六朝以還迭送遭遷移毀壞，唐太宗貞觀時祕府所藏拓傳之本已十不及一，至開元只只得十三紙，亦得之匪易。當時的社會文化傳播環境背景，包括《說文》及其他古文經書籍都必須經由逐字抄錄，即使文字內容相同正確，而書法神韻已非原貌，距六國文字書跡本相固不可能，要傳漢人抄錄或書寫的書風神彩也很難。但是，從〈碧落

碑）及瞿令問所書的古文篆書文字形體表現而言，則足可襯顯當時文化社會中仍有此二人致

力古文資料的傳抄與研究，能夠書寫應用表現並獲得欣賞讚譽，反映唐代社會古文字的傳

習情況，以及唐代文人對傳抄古文的認知，呈現出唐代文字書法界中另一個面相。

4.對於瞿令問這種古文、籀文、篆文參雜混用書寫的情況（這在唐代篆書作品中並非少見，

惟各人傾向成份多少互有差異），對生活在以《說文》小篆為宗的後世者而言，不論是在

書法學習上或是在欣賞上都難免不易苟同，但是在唐代社會中則是很自然的正常現象，也

因為如此，在不受拘限的寬廣篆海資料領域中自由汲取，無形中也傳承保留較多古代篆書

的多彩趣韻，倒更能發展表現各自的特質風味，在當前大量出土戰國前後時期簡帛墨跡文

字資料的情形下，也是書法界值得借鑒省思的。

〈峿臺銘〉（局部）　　　　　　　　　〈浯溪銘〉（局部）

〈�833銘〉（局部）

注釋

編按　王進忠　臺灣藝術大學書畫藝術學系教授。

註一　黃庭堅《書摩崖碑後》云：「春風吹船著浯溪，扶藜上讀中興碑。平生半世看墨本，摩挲石刻鬢成絲。明皇不作包桑計，顚倒四海由祿兒。九廟不守乘輿西，萬官已作鳥擇栖。撫軍、監國太子事，何乃趣取大物爲？事有至難天幸爾，上皇蹋踘還京師。內間張后色可否，外間李父頤指揮。南內凄涼幾苟活，高將軍去事尤危。臣結舂陵二、三策，臣甫〈杜鵑〉再拜詩。安知忠臣痛至骨，世上但賞瓊琚詞。同來野僧六七輩，亦有文士相追隨。斷崖蒼蘚對立久，凍雨爲洗前朝悲。」光緒二十年義寧州署刻本，《宋黃文節公全集》正集卷五。

註二　林進忠：〈唐代篆書「浯溪三銘」的書寫者〉，《書畫藝術學刊》（臺北縣：臺灣藝術大學，二○○七年），頁二一一二八。

註三　湖南省文物事業管理局編：《浯溪碑林》（長沙市：湖南美術出版社，一九九二年）、施安昌《唐代石刻篆文》（北京市：紫禁城出版社，一九八七年）。

註四　《石刻史料新編》共三輯合計九十冊，臺北新文豐出版公司自民國七十一年至七十五年刊印。

註五　徐在國編：《傳抄古文字編》（北京市：線裝書局，二○○六年）。《說文解字》（北京市：中華書局，一九六三年影印清陳昌治本）。《汗簡·古文四聲韻》另附〈碧落碑〉拓

註 六 本（北京市：中華書局，一九八三年）。《隸釋・隸續》（北京市：中華書局，一九八五年）。《明拓碧落碑》（北京市：文物出版社，二〇〇八年）。呂振端：《魏三體石經殘字集證》（臺北市：學海出版社，一九八一年）。明陶滋：《碧落碑文正誤》，《石刻史料新編》三輯三七冊。

註 七 見葉昌熾《語石》卷二〈湖南二則〉及卷七〈唐人篆書名家一則〉，收在《石刻史料新編》第二輯第一六冊。

註 八 《碑文攷通志略》記：「瞿令問八分書，在道州。」、《格古要論》記：「邑令瞿令問以雜體篆刻之崖上，在道州東南七里山下。」另，〔清〕錢大昕：《潛研堂金石文字目錄》卷三記：「元結撰，瞿令問書。序八分書，銘古文篆隸三體書，後題年月篆書，永泰二年五月。」又，明于奕正：《天下金石志》十五卷記：「唐華陽巖銘，元結撰，瞿令問八分書。」另又記有：「唐奏舜廟狀，瞿令問八分書。」〔清〕歐陽輔：《集古求眞》卷十一篆書記：「〈陽華巖銘〉。瞿令問三體書，大小篆與八分，各自成行，亦元結撰。巖在江華縣，瞿爲江華令，故次山以書屬之。銘有序，八分書，末行年月篆書。」又，洪頤寧：《平津讀碑記》卷七四上記：「結集中有此，文字多譌舛，當以碑爲正。」

註 九 何琳儀：《戰國古文字典》（北京市：中華書局，一九九八年），上頁七六八。

註 十 黃錫全：《汗簡注釋》（武漢市：武漢大學出版社，一九九〇年），頁三八四。何琳儀：

〈郭店竹簡選釋〉，《新出楚簡文字考》（合肥市：安徽大學出版社，二〇〇七年），頁六一。

註十一　戴尊德：〈司馬光撰魏閑墓誌之研究〉，《文物》（北京市：文物出版社，一九九〇年），頁八四。馮勝君：《郭店簡與上博簡的對比研究》（北京市：線裝書局，二〇〇七年），頁四一二。張富海：《漢人所謂古文之研究》（北京市：線裝書局，二〇〇七年），頁一三五。

註十二　何琳儀：《戰國古文字典》，頁五三九。

註十三　何琳儀：《戰國古文字典》，上頁四一。

註十四　何琳儀：《戰國古文字典》，上頁三四六。

註十五　北宋歐陽修（一〇〇七－一〇七二），《集古錄跋尾》卷七五下記：「右窊尊銘，元結撰，瞿令問書。次山喜名之士也，其所有為，惟恐不異於人所以自傳於後世者，亦惟恐不奇而無以動人之耳目也，視其詞翰可以知矣。古之君子誠恥於無聞，然不如是之汲汲也。右真蹟。」朱長文，《碑文攷》記：「窊尊名，元結撰，瞿令問書。在道州，永泰二年。」另，《方輿勝覽》記：「在道州城中報恩寺西。」又，孫克宏，《天下金石志》《天下碑目》記：「報恩寺小石山巔，有窊可為尊，刻銘其上。」再，明于奕正，《一統志》記：「唐窊尊銘。元結撰，顏真卿書，在報恩寺。」另，《一統志》記：「窊尊石在州東。」

註十六　次山此銘載文編志乘多采錄，其石刻則箸錄於歐公《集古錄》及朱長文《碑文攷》。吾家令問公時官江華，為次山屬吏，工篆籀，故命書之。次山〈陽華巖銘〉亦公所書，故序云：

「江華縣大夫瞿令問藝兼篆籀，俾依石經刻之。」黃山谷〈遊愚溪詩〉有「下入朝陽巖，次山有銘鑴。蘇石破篆文，不辨瞿李袁。」之句，瞿，即指公也。公之事蹟爵里無可詳攷，此外惟見諸〈容州都督元公碑〉稱「故吏江華令瞿令問」云，又《寶刻類編》載有「貞元中朗州武陵令瞿令珪墓志」，係其子俌撰，似是公之昆弟，惜亦無從訪求質證矣。

註十七

石刻後十一行上下皆齊，其前第一行標題低四字，第三行序低三字，第四行低二字，小石下空二字，似皆石有高低凹陷故就勢鑴刻之，其弟二刺史下已漫漶不可辨矣。次山又有窊尊石詩，又有杯尊銘，其序曰「廊亭西孔陸增（祥案疑北之譌）有叢石，石臨樊水漫叟搆石顛以爲亭，石有窊顚者，因修之以藏酒，命爲杯尊。」作銘云云，据此，知在武昌者爲杯尊而非窊尊，窊尊當以此在道州者爲正。黃山谷〈次宋懋宗詩〉有「安得風帆隨雪水，江南石上對窊尊。」之句，任淵注云「元結有窊尊銘，今在武昌。」攷東坡〈武昌西山詩序〉云「元祐元年十一月二十九日翰林承旨鄧聖求會宿玉堂，偶話舊事，聖求嘗作〈元次山窊尊銘〉刻之巖石，因爲此詩，請聖求同賦。」云云，則武昌之窊尊恐即鄧聖求所摹刻也。又趙氏《金石錄》有〈唐李氏窊尊銘〉云「篆書無姓名亦無年月」，前賢名蹟，後人景仰其事往往轉相摹勒，以爲佳話。予遊衡州石鼓之西谿，見河干一大方石，上多宋人題名，其一面亦刻正書「窊尊」二大字，亦似唐宋人手筆。

註十八

《金石審》記：今〈窊尊銘〉拓本十五行，題三字乃小字，均蝕。弟二行「元結」二字可辨，下似多一銘。三行至「東」字止。四行至兩「山」字止。五行「以」下蝕。六行首三字闕，下見「爲志銘日」四字。七行首六字不可辨，「之踐」至「類窊」皆明顯。八行首四

字模糊，下見「空而臨」三字，闕「之」字，「長岑深螯」句全蝕。九行「廣亭」以下十

字皆顯，「臨」字晦，末一「之」字。十行「曲」字不見，「浦」字以下六字可見，下闕

「下」、「江」二字，「湖」字存，「在」字不清，「安」字存。十一行首一字晦，見「成

全」二字。「器誰為」五字不甚顯，「天地開」三字可辨，「鑿」字晦。十二行皆完好。十

三行首三字顯，「璞」以下五字晦，「名」字晦，「亭」字可見，失「下」

字。十四行首隱三字，見「人」字，「瞿令問」三字略可辨，闕「書」字。十五行僅見「一

月」二字而已。

註十九　文、采、井，增為彣、彩、形，仍存本義。瞿令問此銘中的「扙」亦有增形。

註二十　朱駿聲以為《說文》古文「色」的寫法是「疑省聲」。

註二一　李守奎：〈說文古文與楚文字互證三則〉，《古文字研究》第二十四輯（北京市：中華書局，二〇〇二年），頁四六八。張富海：《漢人所謂古文之研究》（北京市：線裝書局，二〇〇七年），頁一二八。

註二二　《汗簡》及《古文四聲韻》均記取自〈碧落碑〉，惟現存〈碧落碑〉拓本中已殘失，未能比證。

註二三　李守奎：〈說文古文與楚文字互證三則〉，《古文字研究》第二十四輯，頁四七〇。此字寫法，〔清〕瞿中溶《古泉山館金石文編殘稿》卷二中，依《說文》「者」從古文「旅」的寫法立論；〔清〕陸增祥：《八瓊金石補正》卷六十，則以《汗簡》古尚書「諸」字之形析探。

註二四　黃錫全：《汗簡注釋》（武漢市：武漢大學出版社，一九九〇年），頁二七六。

註二五　黃錫全：《汗簡注釋》，頁一九七。

註二六　黃錫全：《汗簡注釋》，頁四六〇。

註二七　何琳儀：《戰國古文字典》，上頁七九〇。

註二八　何琳儀：《戰國古文字典》，上頁三二〇。

唐宋書法之接受

——從日本江戶時代《古法帖買賣目錄》來談起

河內利治（君平）

摘要

《和刻本玄抄類摘六卷》是山陰天池徐渭纂輯，同邑太一陳汝元補註，澤井居敬訓點，京都書肆，三条通柳馬東角，尚書堂，堺屋仁兵衛，寶曆五年乙亥（一七五五）三月吉日出版。

在這《和刻本玄抄類摘六卷》木版最後面裡收錄的。《古法帖買賣目錄》雖然是一種買賣法帖的廣告，而且只有一件例證，可是根據這個版本，我們可以研究日本江戶時代（一六〇三—一八六八）中期之前後的有關「書道」出版情況和當時日本人所喜歡的讀書與練字之傾向。筆者認為，這也算是一個在「中日書法交流史」領域中有待深入研究題目，還可以說，通過這目錄來可以研究日本書法接受到中國書法的趨向。

關鍵詞

《和刻本玄抄類摘六卷》、《古法帖買賣目錄》、江戶時代中期、讀書與練字之傾向、中日書法交流史

一 序

二〇〇六年筆者在美國哈佛大學燕京圖書館貴重書庫裡看書時，偶然發現了江戶時代中期印刷的古法帖買賣目錄。這目錄收在日本京都書肆尙書堂出版的《和刻本玄抄類摘六卷》裡。（註一）

《和刻本玄抄類摘六卷》，山陰天池徐渭纂輯，同邑太一陳汝元補註，澤井居敬訓點，京都書肆，三条通柳馬東角，尙書堂、堺屋仁兵衛，寶曆五年乙亥（一七五五）三月吉日出版。這書有陳汝元《刻字學玄抄類敘》、徐渭《玄抄類摘序說》、寶曆四年甲戌澤井居敬《跋》、以及《尙書堂藏版書目唐刻和刻古法帖買賣正舖》七丁目半葉目錄（簡稱《古法帖買賣目錄》）。

哈佛大學燕京圖書館收藏有此書，六卷五冊一帙，TJ6129293 2，Rare book。此本是木版本。另外還有活字排印本日人西川寧、長澤規矩也編《和刻本書畫集成》第二輯一九七八年，

ISBN：4-7629-2073-8，日本，汲古書院。這本書也收載《和刻本玄抄類摘六卷》。

筆者認爲，這《古法帖買賣目錄》木版雖然是一種買賣法帖的廣告，可是根據這個目錄，我們可以研究日本江戶時代（一六〇三─一八六八）中期之前後的有關「書道」出版情況和當時日本人的所喜愛的讀書與練字之傾向。筆者認爲這也算是一個在「中日書法交流史」領域中有待深入研究題目，還可以說，通過這目錄來可以研究日本書法接受到中國書法的趨向。

美國哈佛大學燕京圖書館收藏《和刻本玄抄類摘六卷》

家藏本《和刻本玄抄類摘六卷》

活字排印《和刻本書畫集成》第二輯

二　《古法帖買賣目錄》之解讀

《古法帖買賣目錄》七丁目半葉（七，五張）圖像如下：

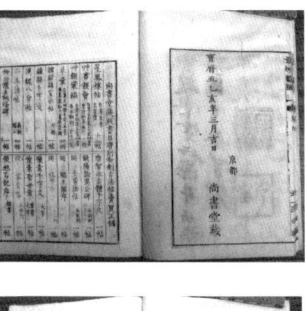

1　2

3　4

5　6

7　8

《古法帖買賣目錄》全七丁目半葉（七，五張）文字如下（註二）：

〔尚書堂藏版書目唐刻和刻古法帖買賣正舖〕（註三）

星鳳樓帖　自漢至唐名家書　十二帖（註四）

艸書韻會　自漢至金集名家艸書　唐版舶來板行　二冊

艸韻彙編　自漢至明集名家艸書　華本翻刻　全廿六卷

草彙　自漢至明諸名家草書　廣集摹勒ス　三嶌筱先生輯　四冊

魏鐘繇宣示帖　行楷　一帖／鐘繇千字文　一帖／漢魏八分帖　一帖

二王法帖　義獻箱入　四帖／柳公權玄秘塔碑　一帖／唐智永古體千字文　一帖

歐陽詢溫公碑　正面刻　一帖／十首法帖　正面刻　一帖／同　滕王閣序　一帖

同　化度寺碑　正面刻　一帖／懷素千字文　大字　一帖

懷素聖母章　草書大字　一帖／同　客舍帖　正面刻　一帖

張旭石記序　楷書　一帖

王羲之蘭亭帖　一帖／同　黃庭經　楷書　一帖／同　東方朔贊　楷書　一帖

同　黑妙帖　眞艸　一帖／同　孝經　一帖／同　弘文館十七帖　一帖

（以上第一a葉）

同　行書十七帖　正面刻　一帖／同　周府君碑　行書　一帖

同　天朗帖　一名鵝群帖　一帖／同　鵝群帖　大字草書　正面刻　一帖

李邕雲麾將軍帖　一帖／枝山君王帖　草書　一帖

唐艸聖三大家帖　懷素張旭李白　一帖／蘇東坡集帖　眞行艸帙入　一帖

同　天際帖　行書　一帖／同　乳母帖　楷書中字　一帖

同　赤壁賦　楷書　一帖／同　定公法帖　眞艸　一帖

同　西湖詩帖　行書　一帖／同　歸去來詩帖　行書　一帖

（以上第一b葉）

王羲之般若心經　大字艸書　正面刻　一帖／同　筆陳圖　楷書　正面刻　一帖

同　艸訣百韻歌　一帖／同　東西銘　一帖／王獻之法帖　一帖

同　鵝群帖　正面　一帖／唐褚遂良法帖　眞草　一帖／同　蘭亭記　一帖

唐顏眞卿法帖　艸書　一帖／顏魯公神道碑　正面　伊勢刻　一帖

東坡大江東帖　艸書　一帖／同　醉翁亭記　草書大字　正面刻　一帖

同　表忠觀碑　行書　一帖／同　黃庭帖　一帖

同　滿庭芳帖　大字楷書　正面刻　一帖／同　畫之記　行書　正面刻　一帖

同　虎丘詩　行書　正面刻　一帖／米元章墨妙　帙入　四帖

同　繼錦堂法帖　大字　一帖／同　水勢帖　正面刻　大字　一帖

（以上第二a葉）

宋蘇米法帖　東坡米芾　帙入　五帖／米元章露筋（註五）之碑　一帖

同　無爲章　行書　一帖／同　天馬賦　中字　一帖／同　獅子贊　大字　一帖

同　鳴玉館法帖　一帖／同　長年帖　一帖／同　虎丘詩　一帖

趙子昂浣花帖　一帖／同　玄武殿碑　行書　正面刻　一帖

董其昌墨妙　眞行草　帙入　六帖／同　詩帖　草書　一帖

同　十七帖　草書　一帖／同　般若心經　楷書　一帖

同　琵琶行　行書　一帖／同　陰符經　同　一帖／同　晚晴賦　同　一帖

同　神仙篇　同　一帖／同　將軍帖　同　一帖／同　寶鼎歌　同　一帖

（以上第二b葉）

子昂香雪堂法帖　行書　一帖／同　前赤壁賦　行書大字　一帖

同　天馬賦　行書　一帖／同　艸菴詩　楷書　一帖／同　洛神賦　一帖

同　白雪齋法帖　正面刻　一帖／同　海棠詩　大字草書　一帖

同　行書千字文　一帖／同　蘭亭記　一帖／同　滕王閣　大字行書　正面刻　一帖

董其昌萃林帖　行書　一帖／同　唐絕帖　一帖

同　畫錦堂記　大字　正面刻　一帖／同　龍虎帖　一帖

同　日飲帖　大字行書　一帖／同　東方帖　大字草書　一帖

同　家訓章　行書　一帖／同　時建帖　同　一帖

同　洛神賦　楷書　正面刻　一帖／同　連環歌　草書　正面刻　一帖

（以上第三a葉）

子昂龍口嚴　草書正面刻　一帖／同　龍奧寺碑　楷書　正面刻　一帖

同　胡笳十八拍　行書　正面刻　一帖／文徵明石丈帖　大字行書　正面刻　一帖

同　千字文　行書　一帖／同　牛門朝見帖　中字　一帖

同　詩帖　大字　一帖／同　言懷帖　大字　正面刻　一帖

枝山草決百韻　一帖／同　秋興八首　一帖／姜立剛古千字文　楷書　一帖

張瑞圖法帖　正面刻　一帖／米元章尺牘九帖　草書　正面刻　一帖

王稺堂楷書千字文　正面刻　一帖／同　瀟相八景帖　八體　正面刻　一帖

同　信心銘　行書　正面刻　一帖／同　□詩帖　楷書　正面刻　一帖

【筆者認爲以上是〈唐刻〉本。】

草書百韻歌　□幻道人書　一冊／龍□盧秋月帖　一帖／瀨□春夜帖　八分書　一帖

（以上第三b葉）

万象千字文　篆刻家座右第一本也廣瑥先生書　一冊

篆書唐詩選五言絶句　一冊／同　七言絶句　一冊〔註六〕

（此書ハ漢魏ヨリ元明ニ至ルマテ諸名ノ筆跡其外アラユル大篆小篆ノ古篆ヲ廣ク集メテ書

家篆刻家ノ垂モトス）

平安人物誌　懐中小冊大新版　一冊

（此書ハ京師今世名誉ノ人物姓名字　居處等ニ至沾記ス儒医書画詩哥ハ元ヨリ文雅ノ人々

門類ヲ分チ委ク記ス）

浪華卿女録　同小本　一冊

新刻浪華人物誌　同小本　一冊

（此書摂州浪華今世名誉ノ人物姓名字号居處通称等ヲ記ス平安人物誌同様ニ委ク記ス）

中庸古注　漢鄭玄註　一冊

本朝古今書画便覧　懐中本　一冊

（此書ハ建暦建久ノ頃ヨリ文化ノ今ニ至マテ書ハ三筆三跡ヲ祖トス画ハ土佐家狩野家或ハ

雪舟其外遊画ノ人々ヲモラサス附ス詩哥連俳雅人茶畸人知識ノ僧衆等□四十七言頭ヲ以之

ヲ分チ安ク廣ク編集シテ書画ヲ好ム人ノ辯□ニ足レリ）

儒林姓名録　小本　一冊

（此書古今ノ儒家ノ傳并ニ著書ニイタルマテ委ク記シ故奸ノ便ナラシム）

三才窺管　三冊

（周伯先生著書天文地理人物各々前說ヲ以テ天地人三才ノ明理ヲ素人初心ノ人タリ共師ナ

クシテ其理ヲ知ラシムル書也）

男山放生會圖錄　一冊

（此書ハ山城国八幡放生會祭礼行列ノ次題ヲ委ク繪圖平カナニテ目前ニ拜ルカ如ク来曆ニ

至迠記土産第一ノ本也）

大學　素讀改莚　一冊

（以上第四a葉）

瘟疫論　明呉又可原本　荻野台洲校正　二冊／同　方論　二冊

同　標註　明呉又可原本　黑弘休伯芝標註　二冊

同　類編　清劉松峯評釋　日本多紀法眼閱　二冊

同　解　平安泰山先生　国字註解　五冊／同　隨筆　一冊／同　本文カナ付　二冊

倭語本草綱目大成　六冊／本草原始　五冊

怡顏齋介品　松岡玄達　二冊

諸家經驗方選　荻野台洲先生閱　小本　一冊

（此書ハ諸名家ノ秘トスル経験ノ方ヲフカク集彙シタル書也）

同續名家方選　浅井先生門人　村上等順著　一冊

（此書ハ諸家経験之奇方名方ノイチジルキヲ集テ和編ニモシタルヲ補フ）

名家方選三編　浅井先生門人　平井主膳著　一冊

（此書ハ初編二編ニモレタル名家ノ秘方ヲヒロイアツメ全タカラシム

名家灸選　浅井先生門人　平井主膳著　一冊

（昔ヨリ書ニノセサル古傳名家ノ秘トシテ世ニ知ラザル名灸又ハ寸法ニ由テ輪穴ニカヽハ
ラザルモノヲ集タル書ナリ）

續名家灸選　浅井先生門人　平井主膳著　一冊

同三編　一冊

（諸名家或ハ俗中ニ秘シタル名灸前篇続篇ニモレタルヲ集メテ全カラシム）

（以上第四b葉）

艸字彙　唐本翻刻　十二冊

（此書ハ自漢至明人マテノ諸名家ノ艸書ヲモラサズ集メ畫引ニシテ別ヤスク書家ノ重喩ナ
ラシム）

艸書要領　王羲之書集　五冊

（此書ハ王羲之運筆変化ノ艸書ヲ集メ知レ兼ル字ヲ右旁左旁上截下截ニテ成シ安ク必用ノ
書也）

漢蔡邕郭有道碑　八分書　正面一帖　【筆者認爲這也是〈唐刻〉本。】

以呂波字考録　僧全長編輯　二冊

和字大観抄　無相文雄師述　二冊

（此書ハ国字の弁カナツカヒ清濁ノ弁等ヲクツシテ記シ国字和歌の道ニ志サス人々必見ノ
フヘキ書足）

瀧本翁百人一首　壱帖

廣澤先生輕舟帖　眞行艸八分篆　一冊

玄抄類摘　明徐天池輯　陳太一補　五冊

（此書ハ鍾繇衛夫人二王ヨリ米芾東坡山谷等ノ諸家ノ石刻評論或ハ顔眞卿書法十二意廿四
ケ條ヲ記ス）

隷書法要　雲山先生輯　三冊

（此書ハ八分ノ法ヲ七十二篆永字ノ法ヲモツテ諸體ヲ分チ偏傍冠履圍截ニテ書ノ且飛白ノ
法ヲシルス）

和翰名苑　以呂波百體トモ　全三冊

（此書ハ本朝三筆三跡を首として近世ニイタル迄ノ諸流をいろはの部分して上代を学るふ

人々ニ便用ならしむ）

張仲景之眞像圖　一枚摺　正面刻

（医家ノ會席諸生ノ會讀ニハ必スシモ此眞像ヲカケテ其業祖ヲ尊ヒ玉スヘキナリ）

治痧要略　李菩東伯甫輔　一冊

（以上第五a葉）

白澤之圖　唐李邕賛　中林竹洞画圖　正面刻

（常に壁間にかけて篤信するときは災害を消除して福壽来益を）

風流文雅双六　呉月渓画　彩色入　一枚

（文人の全席の弄ひするハ諸家好士の君子へ贈品としたふて佳物なり）

正續文章軌範　六冊／小雲棲稿　大興禅師　詩文夭集　六冊

歐蘇手簡　大興師校正　二冊／歐蘇手簡續編　松本愚山輯　二冊

金龍尺牘集　無隱和尚著　二冊／經史　嶽音　文雄僧谿著　一冊

両部神道口訣鈔　江原慶安著　六冊

（此書ハ空海の有部神道の抄にして漢字を以て書けり有部は空海以来といへとも聖德太子

兼学兼用の神道なることをくわしく記す）

洛陽觀音靈驗眞鈔　沙門大德著　一冊／十二社靈驗記　松浦星洲著　一冊

方德社參録　同著　一冊／西國卅三所靈驗記　七冊

同　和字靈驗記　五冊

四書字引尙書堂板　小本　一冊／丹波國大繪圖　一枚摺

（此書ハ昔花山法皇はふし西國三十三所の灵籖靈佛を順礼こたふ処の利益を志るす）

相法言々解　應亨齋述　五冊／同　無盡蔵　格翁先生秘傳　大洞先生著　五冊

同　尓蒙解　五嶽先生著　壱冊／同　心神論并発揮　宋陳希夷著　元隆先生発　五冊

同　窺管　未刻／眞相精選　中山先生著　五冊

南北翁相法　水野南北著五冊　後編血色部五冊

同　早引　同著　小本　二冊／同　秘受解　南翁軒著　五冊／同　染指　未刻

契冲書古今和哥集　二冊／古今和　集　寸珍帙入　壱冊

堂中古今和歌集　横閉本　壱冊／新古今和哥集　小本　二冊

同　寸珍薄葉帙入本　壱冊／懷中大和詞　小本　壱冊

茶湯諸鈔大成　五冊／茶録和解　宋蔡襄著　壱冊

筑前國孝子良子傳　五冊

（以上第五ｂ葉）

（此書ハ筑前一國の孝子を集めて其行のさ〳〵なるを主として子孫等の訓の書なり）

說文字母集解　井上□菴編　六冊／魏氏楽器圖　明魏雙俠傳　壱冊

西銘講義　壱冊／男女準則帖　壱冊／呂氏春秋　五冊

千家詩　宋謝疊川編　二冊／小雲樓凉物詩　大興禅師詩　二冊

正續書譜　孫過庭撰　壱冊　【筆者認爲這也是〈唐刻〉本。】

詩學道標　詩作本　壱冊／唐明詩聯　詩作本　壱冊

痘科鍵　朱巽　萬著　四冊／同　池田先生補註　六冊

十四經和語鈔　一抱子撰　四冊／腹珍秘傳鈔　片カナ　壱冊

和蘭文字早譜傳受　折本　壱冊

（此書ハ蘭学初心の人の便りならんしめんため倭字に引あて初学にいう安きを願の書なり）

発勾二葉艸寅の巻　升六編　四冊／同　卯の巻　升六編　四冊

其角翁七部集　小本　二冊／雛鵐女文章　小本　壱冊

千金方藥註　松岡玄達　四冊／食療正要　同　四冊

婦人方彙　一冊／同　方考　一冊

抛入花薄　千葉ノ一流　二冊／同　後篇　同　三冊

同　三篇　東山流　十冊／同　精微　同　三冊

徒然要艸　七冊／五經　惕齋莩　十一冊

相劔正傳　近藤素右ェ門　二冊

古今和歌集　小本　二冊／同　巻懐形　薄葉摺　一冊

増補以呂波韻　寸珍　黄楊枝　一冊

観音經和談鈔圖會　かなかたかな本　三冊

（此書ハ御經一句ことに平かなことに注釈を加え往昔より観世音を信し御經の功徳を我已

下心安事も読取聞とり安くしるす也）

一休諸國物語　教化問答　平かな絵入　五冊

（一休大和尚ハまだご幼童におはせし頃より万智万人にすぐねて……一代記なり）

（以上第七a葉）

都會用文章大成　福井先生書著　大冊

（四季折々の文章は元より商人日用取引用談ひざを双て談がごとし遠国に浦々江至る迄通

達自由自在の案文也）

類合千字文　貝原先生著　一冊

同小本両かな附　貝原先生作　福井先生書　一冊

（千字文に増字を加へ韻類を分て字引となし入用の字を集め御家流手本とす小本ハひらか

なを付師なくしてよましむる本也）

續類合千字文　一冊

（此書ハ世話字千字文也元日より大卅日迠年中の祭名所に至迄悉く書集め子達迄分り安く

面白文字の砼きを教し本也）

古状揃童子訓　増田春耕訓訳　一冊

（往来九品とも平かなにて安く注尺を入一々手嶋先生の教訓話を引て御子達の聞取安くお

もしろく教へし本也）

〔唐刻和刻古法帖數品藏庶幾四方之君子枉駕賜採覽〕

俗字筆海指南車　中村三近子著　一冊

（此本ハ御子息御手代御子達共迄日々入用の文字を引安くあつめ又書状案文心安覚へ人と

しに作法を教へし本也）

拾玉用文章寶箱　一冊／字盡用文章大成　一冊

懐宝用文章無盡蔵　一冊／大谷先生商賣往来　一冊

勝見先生慶文章　一冊／同　今川帖　一冊

今川状童子訓　平かな講尺入　一冊

〔京都三条通柳馬東角　堺屋仁兵衛〕

源三位頼政家集　繪入　小本二冊

（頼政ハ武将の中ニことにすくれたる哥人にて俊成卿もはなハ称美し給ふ處凡歌人の見給

ふへき手本也）

楠正成一巻書　山鹿家傳來秘本　一冊

（此書ハ諸将をあつめ軍談を講じ給ふ始義をしるす）

同　櫻井書　同　片カナ書　一冊

（世に正行へさくろいの宿にて遺訓ありしといへる處の書として兵家の亀鑑と学ぶ書なり）

筭學定位法　田地斜縄之秘傳　金通用永銭之術　小川先生著　一冊

（世に行る〻珠算の書ありといへとも位を見るの法あきらかならす此本ハ図をあらハしかなをもつて定位安かに見るをしるす）

大学女子訓　平かんな画入　一冊

（以上第七ｂ葉）

（此本ハ女の御子たち共への教への書にて手習の見ることに御よ

みなされ候ひて御一生の徳となる本也）

心学道話家訓心得艸　平かんな　三冊

（此書ハ中村三近子并に男蝙蝠翁二先生をしらんと成いき美談を

書あつめ諸人に教諭し給ひし道話也）

般若心経かな抄　一冊／同　和解　盤桂禅師述　一冊

同　決談道義　一冊

同　決談抄　然湛道義　一冊

（右ハ御經一句ことに註解して義理の深を初心のためにやわらげ

功徳廣大なるをしるす）

【筆者認爲以上是〈和刻〉本。】

〔京都書肆　三条通柳馬東角　尚書堂　堺屋仁兵衛〕

（以上第八a葉）

另外，還有在《和刻本玄抄類摘六卷》第三冊封皮背面 A（一—

四）和最後封皮裡面 B，以及在同第五冊封皮背面 C 裡，一共有六

件書的廣告。圖像如下：

A 大雅堂法帖　正面刻品々

A（1-4）

B

C

1 楷書千字文 二帖／2 杜詩帖 大字／3 瀟湘八景帖 八體二書分ル／4 信心銘 行書

（大雅堂九霞山樵翁書画に長じ別て晉唐の古雅を能し其名海內に響き世の人愛翫せざるは
なし今や古の書と慕ひ学ぶ君子のために眞蹟を求めて刊刻す希くは帖々得て奧旨を極るい
ふことを）

B 說文字母集解　　井上支庵先生　全六冊

（夫說文ノ書ハ字書ノ祖ニシテ五百四十字ヲモツテ字母トス学ント欲スル者先畫母字母
ノ義ヲ明ラカニシテコレニ依テ附文ヲ見ルトキハ本末淆乱セス制字ノ主意を得ルニ近シ
爰ニ井上支庵先生ハ廣ク六書ノ学ニ通シ諸書ヲ考索シテモツテ此書ヲアラハシ籀篆隷楷
ノ同異得失ヲ明ラク安カラシメ經史子集ノ声音訓義ヲ工シ其師ノ傳ヲ接き敢テ自家ノ意
ヲ加ヘズシテ六書ノ蘊奧ヲ開示シタレハ字ヲ学ハン君子必一見シタマヘカシ）

〔京都書肆三条通柳馬塲角　　尚書堂主人謹識〕

C 嘉永五年子春改刻　平安人物志　懷中小本　新板　一冊

（此書ハ京師今世名誉の人物儒道書画詩歌連俳ハ元より其外文雅の人の門類分而不識集
め其姓名字号居所等々至まて委蔵記ス凡花洛の諸名家を尋訪ふ好士の使用ならしむる事
比類なき書之）

〔皇都三条通柳馬塲角　　書肆 尚書堂梓〕

〔京都書肆三条通柳馬塲東角　　尚書堂主人謹識〕

〔京三条通柳馬塲東入書林尚書堂〕

筆者認爲，這六件都是〈和刻〉本的廣告。其中Ａ可能是著名文人書畫家池大雅（一七二

三─一七七六，姓池野，幼名又次郎，名勤／無名，字公敏／貨成，號大雅堂／霞樵／三岳道

者）。據傳說，他是七歲正式開始學習「唐樣書法（中國書法）」。剛開始習字時，揮毫表演

在萬福寺，僧侶們讚揚他爲「神童」。他崇拜董其昌而實踐了「讀萬卷書，行萬里路」，喜愛

了旅行和登山。從此可見，池大雅接受董其昌的傾向，一定是在江戶中期中流行的書法非常密

切關係的。

三 《古法帖買賣目錄》之分析

如上〈唐刻〉本有一一七種，〈和刻〉本有一三四種，總共有二五一種的古法帖。其中〈唐

刻〉本一一七種可以分爲【集帖（雜帖）】、【單帖（專帖）】、以及【字典（工具書）】

之三類。

【集帖（雜帖）】共十二種

漢蔡邕郭有道碑　八分書　一帖

漢魏八分帖　一帖

二王法帖（羲獻）　四帖

王獻之法帖　一帖

正續書譜　壹冊

唐褚遂良法帖　眞草　一帖

唐顏眞卿法帖　艸書　一帖

唐艸聖三太家帖（懷素、張旭、李白）　一帖

蘇東坡集帖　眞行艸　一帖

米元章墨妙　袂入　四帖

宋蘇米法帖（東坡、米芾）　袂入　五帖

董其昌墨妙　眞行草　袂入　六帖

星鳳樓帖（自漢至唐名家書）　十二帖

智永(1)…古體千字文

孫過庭(1)…正續書譜

歐陽詢(4)…溫公碑、十首法帖、滕王閣序、化度寺碑

褚遂良(1)…蘭亭記

張旭(1)…石記序

顏眞卿(1)…神道碑

懷素(3)…千字文、聖母章、客舍帖

李邕(1)…雲麾將軍帖

柳公權(1)…玄秘塔碑

蘇東坡(13)…赤壁賦、定公法帖、天際帖、乳母帖、西湖詩帖、歸去來詩帖、大江東帖、醉翁亭記、表忠觀碑、黃庭帖、滿庭芳帖、畫之記、虎丘詩

米芾(10)…繼錦堂法帖、水勢帖、露筋之碑、無爲章、天馬賦、獅子贊、鳴玉館法帖、長年帖、虎丘詩、尺牘九帖

趙子昂(15)…浣花帖、玄武殿碑、香雪堂法帖、前赤壁賦、天馬賦、艸菴詩、洛神賦、白雪齋法帖、海棠詩、行書千字文、蘭亭記、滕王閣、龍口嚴、龍奧寺碑、胡笳十八拍

姜立剛(1)…古千字文

文徵明(5)…石丈帖、千字文、牛門朝見帖、詩帖、言懷帖

祝枝山(3)…君王帖、草俀百韻、秋興八首

王穉堂(4)…楷書千字文、瀟相八景帖、信心銘、□詩帖

董其昌(19)…詩帖、十七帖、般若心經、琵琶行、陰符經、晚晴賦、神仙篇、將軍帖、寶鼎
歌、萃林帖、唐絕帖、晝錦堂記、龍虎帖、日飲帖、東方帖、家訓章、時建帖、洛神賦、連
環歌

張瑞圖(1)…法帖

【字典（工具書）】共三種

艸書韻會（自漢至金集名家艸書）　唐版舶來板行　二冊

艸韻彙編（自漢至明集名家艸書）　華本翻刻　全廿六卷

草彙（自漢至明諸名家草書）　廣集摹勒ス　三嶌筬先生輯　四冊

《唐刻》本一一七種中，比較多的【單帖】是，王羲之十四種、蘇東坡十三種、米芾十
種、趙子昂十五種、董其昌十九種。再加【集帖】之話，王羲之十五種、蘇東坡十五種、米芾
十二種、趙子昂十五種、董其昌二十種。就是說，這五家是受歡迎的書法家了。在江戶中期，

最接受的書法家是，第一董其昌，第二王羲之、趙子昂和蘇東坡。

如「唐宋」之範圍來看，第一位是蘇東坡，第二位是米芾。從僅數字來看，「唐宋」書法

不如學習「元明」之多，而且雖有學習唐代書法，也還不如宋代書法的學習之多。

四 《古法帖買賣目錄》與《唐船持渡書之研究》之對照

在江戶時代中期之後，經過與清國通商，把〈唐刻〉本舶載來到長崎平戶港。日本學者大

庭脩先生曾經出版了一部大著作《江戶時代における唐船持渡書の研究（在江戶時代從中國船

舶載來書籍之研究）；簡稱《唐船持渡書之研究》）關西大學東西學術研究所研究叢刊一（大

阪：關西大學出版部，一九六七年）。對於研究〈唐刻〉本，這部著述是最重要的文獻資料

（註七）。

《和刻本玄抄類摘六卷》是寶曆五年乙亥（一七五五）的出版。因而這一年之前傳來的

〈唐刻〉本法帖是它的祖本的可能性，而這一年後傳來的〈唐刻〉本法帖是它的接受的可能

性，因此按寶曆五年乙亥（一七五五）來分期，以《唐船持渡書之研究》抽出〈唐刻〉本古法

帖等類。

（一）寶曆五年乙亥（一七五五）之前

〔享保三年（一七一八）七月大意書草稿　長崎市立博物館藏聖堂文書〕頁二七四　（註八）

墨刻淳化法帖二部各十帖　（右は先年ヨリ渡リ來候　代君臣善書百四人ノ筆跡眞草行ノ石摺ニテ御座候）　（註九）

墨刻玉烟堂法帖一部四帖　（右は先年ヨリ渡リ來候董其昌ガ筆跡眞草行ノ石摺ニテ御座候）

墨刻眞草千字文一部一帖　（右は先年ヨリ渡リ來候趙子昂ガ眞草雙行ノ千字文石摺ニテ御座候）

墨刻白雪齋法帖一部一帖　（右は先年ヨリ渡リ來候趙子昂ガ行書ノ石摺ニテ御座候）

墨刻古千字文一帖　（右は先年ヨリ渡リ來候姜立綱ガ眞書ノ石摺ニテ御座候）

墨刻六經圖一部十二枚　（右は先年ヨリ渡リ來候周易尚書詩經春秋周禮禮記ノ六經ノ中ニ人物鳥獸器械等ヲ圖解スルノ石摺ニテ御座候每幅橫三尺餘長五尺五寸餘御座候）

〔享保四亥年（一七一九）書物改簿　長崎市立博物館藏聖堂文書〕頁二四三

虞世南廟堂碑一帖　／　文徵明十四詠一帖　／　趙文公淨土詩一帖　／　智永二埋千字文一帖

董其昌神道碑一帖　／　王右軍黃庭經一帖　／　王右軍遺教經一帖　／　王右軍興福寺字碑一帖

米元章百花詩一帖／草書千字文一帖

以《唐船持渡書之研究》來看，只有如上兩次的記載；享保三年（一七一八）和享保四亥年（一七一九）。《古法帖買賣目錄》之〈唐刻〉本古法帖等類與《唐船持渡書之研究》這兩次記載十六件對照一下，就得到下面表的結果。

表　《古法帖買賣目錄》（一七五五）與《唐船持渡書之研究》（一七一八）和（一七一九）之對照

《古法帖買賣目錄》（一七五五）	《唐船持渡書之研究》（一七一八）和（一七一九）
無	墨刻淳化法帖
（董其昌十九種）	墨刻玉烟堂法帖　董其昌
（趙子昂行書千字文）	墨刻眞草千字文　趙子昂
◎趙子昂白雪齋法帖	墨刻白雪齋法帖　趙子昂
◎姜立剛古千字文	墨刻古千字文　姜立綱
無	墨刻六經圖　周易尚書詩經春秋周禮禮記

無	虞世南廟堂碑
（文徵明五種）	文徵明十四詠
（趙子昂十六種）	趙文公淨土詩
（唐智永古體千字文）	智永二躰千字文
◎（王羲之黃庭經）	王右軍黃庭經
（董其昌十九種）	董其昌神道碑
（王羲之十四種）	王右軍遺教經
（王羲之十四種）	王右軍興福寺字碑
（米芾十種）	米元章百花詩
（懷素千字文）	草書千字文

對照的結果是，完全一致的法帖不多，可是還看得出來有點的類似的情況。其中比較特殊的是，《墨刻古千字文（姜立剛）》和《墨刻六經圖》。因為這兩種，在書法史上，一般不多提到的。當然是對於其他的個個法帖的好不好等，還需要等待具體的考證。

（二）**寶曆五年乙亥（一七五五）之後**

卯九番船：唐景教碑　一卷葉數十六張（景教流行中國頌并序　唐　大泰寺僧景淨述）

〔明和八卯年（一七七一）天學初函大意書　九州大學附屬圖書館藏〕頁四三八—四四〇

二二

〔天明六年（一七八六）寅拾番船持渡書改目錄寫一冊　松浦史料博物館藏〕頁四二一—四

戲鴻堂法書　十二帖　明董其昌勒成　／　停雲館法帖　十二帖　明文徵明摹勒

星鳳樓帖　十二帖　宋紹聖三年摹勒　／　清暉閣藏帖　十帖　明董其昌書

玉煙堂董帖　四帖　明董其昌書　／　移晴堂書課　十帖　清曹秀光書

妙法蓮華經　十四帖　楷書石摺　明董其昌書　／　汲古堂帖　六帖　明董其昌書

得天居士家刻　六帖　楷書石摺　清張照等書　／　畫贊碑　三帖　楷書石摺　唐顏眞卿書

白石堂藏帖　八帖　行書石摺　明董其昌書　／　張公碑銘　四帖　楷書石摺　元趙孟頫書

孝經　四帖　隸書石摺　唐太宗序注及書　／　快雪堂法書　五帖　清劉光暘摹勒

欝岡齋法帖　十帖　明王氏摹勒　／　仁聚堂法帖　八帖　清黃庭摹勒

玉虹樓　十六帖　諸家書石摺　／　玉虹監　五帖　諸家書石摺

寶賢堂集古法　六帖　屋代諸禮（註十）　明弘治二年石刻

顏氏廟堂碑　四帖　楷書石摺　唐顏眞卿書　／　渤海藏眞帖　歷代諸體

〔寬政十二年（一八〇〇）申三番船齎來書目　長崎縣立長崎圖書館渡邊文庫〕頁二五五

其昌艸訣百韻歌　九部　一套　／　魏晉二朝小楷　一部　一葉

子昂職花傳　百十部　一帖　／　子昂蘭亭記　三部　一帖

同道德經　十部　一套　／　同草庵詩　百十部　一套　／　同養生論　百五部　一套

其昌唐詩七律　十四部　一套　／　同連環歌　百二部　一套

同芳氏傳　百十六部　一套　／　同月賦　九十九部　一套

懷素秋興八首　十部　一套　／　同聖母帖　四部　一套　／　同藏眞帖　四部　一套

東坡九成台銘　百十五部　一套　／　同松醪賦　九十九部　一套

懷素千字文　二部　一套　／　徵明原道文　九十二部　一套

〔文化二年（一八〇五）丑四番船書籍目錄　瓊浦雜綴卷之上所收　蜀山人全集卷三轉載〕

頁二五八

淳化閣歷代名人法帖　壹部

〔文化二年（一八〇五）子九番船書籍目錄　瓊浦雜綴卷之上所收　蜀山人全集卷三轉載〕

頁二五八

子昂香盧峰記　一部　一帖　／　子昂赤壁賦　一部　二帖

〔文化七年（一八一〇）庚午十二月唐船持渡書物目錄留　慶應義塾大學斯道文庫藏〕頁四

二四~四二八

午三番船⋯二王帖選　一部一套　／　二王法帖　一部二套

午七番船⋯和氣至祥　七部各一帖　／　心正筆正　六部一帖

午四番船⋯詒晉齋法帖　二拾部各一箱八帖　乾隆帝十一皇子成親王各體法帖云云

午五番船⋯詒晉齋巾箱帖　二部各一套四帖

午七番船⋯詒晉齋法帖　一部大炊頭　一部伊豆守　六部各一箱八帖

詒晉齋巾箱帖　二部各四帖

未九番船⋯詒晉齋巾箱帖袖珍　拾部各一套四帖

詒晉齋巾箱續帖袖珍　拾部各一套四帖

申壹番船⋯古香齋寶藏蔡帖　伊豆守　壹部一套四帖

文氏停雲館法帖　下野守　壹部二套十二帖

草訣百韻歌　壹部一套十二帖

王羲之草書　下野守　壹部一帖

王羲之古草訣帖　下野守　壹部一套四帖

御題高義圖世寶帖　大炊頭　壹部一套四帖

經訓堂法書　備前守　壹部二套十二帖

詒晉齋巾箱帖袖珍　四部各一套四帖

詒晉齋巾箱續帖袖珍　貳部各一套四帖

詒晉齋巾箱帖二集袖珍　貳部各一套四帖

詒晉齋法帖初集二集三集四集　壹部四帖拾六帖

星鳳樓帖　壹部二套拾二帖

太虛齋法帖　大炊頭　壹部一套五帖

米元章天馬賦　壹部一帖

玉孽堂法帖　下野守　壹部六套二拾四帖

玉孽堂法帖　壹部一套四帖

未七番船：因宜堂法帖

〔天保十二丑歲（一八四一）書籍元帳　長崎縣立長崎圖書館藏〕頁四五三一四七四

子一番船　劉念國：

渤海藏眞帖　○一部八帖 (註十一)　／　玉烟堂董帖　○二部內 一部四帖 一部六帖

智永千字文　三十部　○二十五部買請人　／　桃花庵碑記　一部一帖

梁同書誌銘　一部一帖　／　容安閣隸書（朱）　(註十二)　一部一帖

王聖教　一部一帖　／　顏多寶　一部一帖　／　褚聖教序　○二部

顏家廟碑　一部　／　多寶塔碑　一部一帖　／　顏多寶塔　○廿一部

子壹番船　辛大記：

人帖　○一部一套　／　顧氏印腋　一部一套

子壹番船　沈耘記：

戲鴻堂法帖　二部各四套○一部買請人

子二番船　趙記：

松雪齋法帖　□一部一帖 (註十三)　／　吳興賦　□一部一帖

子三番船　楊貫記：

草字彙　○三部各一套

子三番船　邵植記：

阮刻鐘鼎　四部各一套　○三部買請人

子三番船　鄭行記：

王刻鐘鼎　○五部各一冊

丑壹番船　楊少記：

褚千字文　○五部　／　顏家廟碑　○三部　／　夫子廟堂碑　四部

顏多寶　○十部　／　懷素千字文　○十部　／　白雲居米帖　○一部二套

晚香堂蘇帖　○一部二套　／　智永千字文下品　○三部各一帖

丑壹番船　楊耀記：

阮刻鐘鼎　○二部各一套

丑貳番船　沈耘記：

玉煙堂董帖　二部各一葉　／　清暉閣董帖　○一部二套　／　停雲館法帖　一部三葉

經訓堂法帖　高二部　一部二套　／　經訓堂法帖　一部三套

丑貳番船　趙福記：

三十六峯賦帖　○一部一帖　／　神道碑　七部　／　古柏行　十部

顏多寶　十部　／　廟堂碑　二十部　／　褚聖教　十部　／　褚千字文　十部

同州聖教　○五部　／　懷素千字文　五部　／　秣陵碑　十部　／　天冠山　十部

玄秘塔　十部　／　白雲居米帖　○二部各二葉　／　晚香堂蘇帖　○一部二葉

左傳石刻　〇三包六十七張　／　禮記石刻　〇二包三十三張

寅壹番船：

淳化閣帖　〇一部二套

寅二番船：

篆字彙　〇一部一套　／　草字彙　一部六本

字彙　〇一部十四本　／　同千字文　〇一部四本

寅二番船：

孫夫人碑帖　十二部各一帖　／　王羲之帖　一帖

歷代帝王帖　一帖

寅二番船：

王羲之帖　一帖　／　王羲之帖　一帖　／　王羲之帖　二帖　／　王羲之帖　一帖

多寶塔法帖　〇一部一帖　／　歷代名臣帖　一帖　／　諸家古法帖　一帖

子一番船：

顧氏印腋　一部一套

〔弘化二歲巳五月（一八四五）書籍元帳　長崎縣立長崎圖書館藏〕頁四七四－四八五

辰四番五番六番七番船

戲鴻堂法帖　一部四套　／　淳化閣法帖　一部二套　／　停雲館法帖　一部二套

高義圖法帖　一部一套　／　清暉閣藏帖　二部各二套　／　許公神道碑　一部一套

顏家廟碑　一部一套　／　夫子廟堂　五部各一帖　／　子昂金剛經　十部各一帖

群山高會賦　四十部各一帖　／　百家姓　三百二十部各一帖　／　陰騭文　八十部各一帖

赤壁賦　百七十八部各一帖　／　歐陽詩帖　六十部各一帖

汪千字文　二百二十部各一帖　／　御服之碑　一部一帖　／　樂毅論　百部各一帖

洛神賦　百部各一帖　／　閑邪帖　九十六部各一帖　／　朱子家訓　四部各一帖

歐九成宮　百部各一帖　／　董歸去來賦　九十五部各一帖　／　臧公神道碑　六部

滋蕙堂法帖　一部二套　／　子昂御服之碑　一部一套　／　文金剛經帖　一部一帖

心經　四十部各一帖　／　九十二法帖　四十部各一帖　／　吳氏重修祠堂記　五十部各一帖

梁千字文　二百部各一帖　／　淳化閣法帖　一部十包　／　陰騭文　十三部

皇甫君碑　百廿部　／　懷素各碑　十二種　／　聖賢圖讚　一部百五十

多寶塔　百二十部　／　不空禪師　八十七部　／　七佛聖教　三百七枚

老玄秘塔　五十部　／　雲麾將軍碑　二十五部　／　大御服碑　三十五部

清暉閣藏帖　五部　／　老九成宮　五十六部　／　柳蘭亭記　十部　／　歐同　四十四部

董秡陵碑　五十六部　／　石摺　十九枚　／　表忠觀碑　一部

老皇甫君碑　百六十八部　／　岳麓寺碑　七部　／　蕭山碑　十八部

天冠山碑　三百五十七部　／　大智禪師碑　十八部　／　繹山碑　七部

興福寺陪常住　百六十六部　／　懷素千字文　四十三部　／　實際寺碑　廿二部

御史臺碑　三十八部　／　衛景武侯碑　八十部　／　顏草稿帖　百三十三部

懷素聖母　三十五部　／　道因碑　七十四部　／　田公德政　五部

篆千字文　三十二部　／　圭峯碑　百部　／　同州聖教序　十三部

雁塔同　四十二部　／　赤壁賦　八部　／　壽考碑　二百四十五部

許公神道碑　一部　／　行書千字文　十八部　／　篆書十八體　十部

篆書目錄　十二部　／　懷素藏眞帖　十一部　／　古柏行　四十九部

柳玄秘塔　一部　／　同　三十部　／　輞川圖并詩　一部　／　十三經石刻　三部

大玄秘塔　十部　／　安國寺碑　十五部　／　眞草千字文　十部

篆陰符經　十部　／　夫子堂廟碑　五十三部　／　王心經　十四部　／　華山碑　三部

董文賦　十部　／　梅花十絕　三十部　／　覺經　二十部　／　禹王碑　十二部

篆三故記　六部　／　唐孝經　七部　／　李邕書　四部　／　冷泉亭記　五部

張旭書　五部　／　醉千字文　十部　／　香山碑　一部十二枚　／　諸葛武侯　三部

照仁寺碑　三部　／　唐碑　一部　／　徐公家訓　四部　／　褚聖教　二部

十七帖　一部八枚　／　秋碧堂法帖　一部二套　／　百家姓法帖　四十部各一帖

梦眞容　四部　／　昭仁寺碑　十七部　／　大成殿記　四部　／　田公德政　二部

孔林碑　一部廿枚　／　名人舊碑　五種十六枚　／　各碑名帖　九種十一枚

磚塔銘　拾部各一枚／梦英禪師詩　八十六部各一枚／郭家廟碑　八部各二枚

劉高公神道碑　三部各一枚／唐故福林寺戒塔銘　十五部各一枚

姚恭墓誌銘　廿一部各二枚　／　闕里石經刻　一部百廿七枚

問經堂　廿三部各十六枚／張遷碑　十五部各三枚／御國公碑　廿部各一枚

李都尉碑　十部各一枚／李公神道碑銘　十部各一枚／正陽門碑　五部各一枚

通濟巨碑　四部各一枚／顏三表　廿部各七枚／老虞公碑　九十七部各一枚

普照寺碑　十五部各一枚／漢石門頌碑　五部各二枚／符公神道碑　五部各一枚

樊府君碑　九部各一枚／衡府君碑　十六部各二枚／世孝祠記　六十部各二枚

玄教宗傳之碑　三部各一枚／新編千字文　一部七枚／書院麗澤堂記　二部各一枚

嚴州儒學記　二部各一枚／依緣園　一部一枚／西湖書院記　一部一帖

道行碑　一部一帖／甌香館題畫詩法帖　一部一套四帖／岳廟各宗碑　一部廿四部

于府君碑　十八部各一枚／蘭城州記　五部各一枚／新建舍利塔　二部各二枚

大宗舍利塔　六部各一枚／段志玄碑　一部一枚／法派碑　五部各一枚

宋聖觀　三部各一枚／寸草園記　五十部各三枚／姚公墓誌銘　四十部各五枚

中國碑　二部各一枚／李公神道碑銘　十部各一枚／明人尺牘帖　二部

馮公神道碑　二部各一枚

〔弘化三歲午五月（一八四六）書籍元帳　長崎縣立長崎圖書館藏〕頁四八六－四九八

巳三番四番五番船

書畫傳習錄　○二部各一套／草字彙　○二部各一套／方氏墨譜　○一部二套

淳化閣法帖　○一部二套／清暉閣藏帖　○五部各二套／清華齋趙帖　○一部二套

秋碧堂法帖　○十一部各二套／同　○一部八帖／唐宋八大家法帖　○一部二套

因宜堂法帖　○一部二套／問經堂隸書　○四十部各一套／采珍帖　○廿部各一套

經訓堂法帖　○一部八帖／壽考碑帖　○十部一帖／不空禪師碑帖　○三部各一帖

梦英夫子廟堂碑　○二部各一枚／伍大夫廟堂碑　○九部各一帖／同　○一部一帖

禹王碑帖　○一部一帖／道因碑帖　○二部各一帖／董畫錦堂記碑　○一部一帖

圭峯碑帖　○二部各一帖／柳圭峯碑帖　○一部一帖／趙金剛經帖　○五部各一帖

玄秘塔帖　○二部各一帖／柳同（帖紙）　十一部各一帖

張得天帖（帖紙） 一部各四帖／趙松雪齋帖 ○一部六帖

米十七帖 ○五部各一帖／天冠山詩帖 ○十部各一帖

王聖教帖 ○三部各一帖／褚仝 ○二部各一帖

顏多寶塔帖 三部各一帖／同 ○一部一帖

眞草千字文帖 ○一部一帖／同 ○五部各一帖

歐千字文帖 ○五部各一帖／褚同 ○五部各一帖

梁千字文帖 ○百五十部各一帖／趙同 ○百五十部各一帖／沈同 ○十部各一帖

汪同 ○六十八部各一帖／老皇甫君碑帖 ○三部各一帖／歐同 ○九部各一帖

趙赤壁賦帖 ○五部各一帖／同 五百一部各一帖

柳蘭亭記帖 ○五部各一帖／林同 百三十部各一帖

九十二法帖 三千二百五十四部各一帖／八十四法帖 六百廿五部各一帖

正氣歌帖 六百三部各一帖／脩竹賦記 五百九十部各一／米歸去來帖○一部一帖

董同 四百廿部各一帖／趙同 五百部各一帖／歐陽詩帖 五百部各一帖

歐九成宮帖 ○二百十四部各一帖／老同 ○二部各一帖／王同 ○五十部各一帖

郭同 ○六十部各一帖／林心經帖 三百八十一部各一帖／郭同 ○十部各一帖

紡訓堂帖 ○百十部各一帖／桃李園帖 ○一百三十九部各一帖

重修祠堂記帖　〇百十五部各一帖／仰山樓記帖　〇二百廿四部各一帖

百家姓帖　〇三百部各一帖／同　〇四十部各一帖／靜墨齋帖　二百三十三部各一帖

論祭文帖　〇百七十部各一帖／王筆陣圖　〇百六十部各一帖

風賦帖　〇五十部各一帖／雪香齋帖　〇三十部各一帖／兩都賦帖　〇三十部各一帖

閑邪公帖　〇四十八部各一帖／樂毅論帖　〇百六十二部各一帖

郭家廟碑　〇九十五部各一帖／顏同　〇一部四帖／學箴帖　〇廿部各一帖

白雪齋帖　〇三十部各一帖／報功祠帖　〇十部各一帖／草菴記帖　〇十五部各一帖

搏塔銘帖　〇廿部各一帖／小　興寺帖　〇八十部各一帖

吳鐘駿帖　〇二十部各一帖／姚恭公帖　〇二十九部各一帖

永字八法帖　〇二十一部各一帖／老人星帖　〇六十部各一帖

中興頌帖　〇百三十部各一帖／洛神賦帖　〇廿五部各一帖

米虎丘詩帖　〇六部各一帖／小米天馬賦帖　〇十九部各一帖

番君廟帖　〇二十部各一帖／林進學解帖　〇四十五部各一帖

大江東帖　〇二十五部各一帖／四時讀書樂帖　〇百廿五部各一帖

石屋記帖　〇六十部各一帖／陳健齋帖　〇二十一部各一帖

梅花十絕帖　〇十部各一帖／梅花八首帖　〇十五部各一帖

梦英詩帖　〇廿一部各一帖／舍利塔帖　〇十五部各一帖

黃庭經帖　〇一部各一帖／李君墓誌銘　〇三十部各一帖

王墓誌銘　〇十四部各一帖／讀書法帖　〇廿一部各一帖

汪草決帖　〇十部各一帖／覺世經帖　〇廿二部各一帖／柳連珠帖　〇十部各一帖

遺經帖　〇一部各一帖／陰騭文帖　〇百三十八部各一帖

石揚　〇四帖十四枚／問經堂　千二百部各十六枚／釆珍　〇百部各十六枚

趙竹樓記帖　〇一部一帖／董行書帖　〇一部一帖／筆花記帖　〇十部各一帖

林太上感應帖　〇百三十五部各一帖／朱子家訓帖　二百六十四十部各一帖

九十二法　五百部各六枚／八十四法　二百五十部各六枚

正氣歌　二千五百部各一枚／沈千字文　〇百一部各六枚

歐千字文　〇二十部各五枚／懷素同　〇十部各三枚

智永同　〇十部各二枚／篆同　〇三部各一枚／眞草同　〇六十部各八枚

郭家廟　〇百部各二枚／顏家廟　〇八部各四枚／顏草稿　〇五十部各一枚

顏多寶塔　〇五部各一枚／顏三表　〇廿部各七枚

梦英夫子廟堂碑　〇十五部各一枚／虞同　〇三十部各一枚

歐皇甫君　〇三十部各五枚／老同　〇十部各一枚／老九成宮　〇十部各一枚

七佛聖教序　○五十部各一枚／雁塔同　○三十部各一枚

同州同　○二十部各一枚／林赤壁賦　○百部各一枚

郭同　○六十部各一枚／趙同　○八十部各一枚／大米天馬賦　○四十三部各廿枚

趙同　○三十部各二枚／董畫錦堂記　○廿二部各廿枚／繼畫錦堂　○廿一部各七枚

米獅子讚　○廿一部各七枚／梅花十絕　○五十部各二枚／梅花百首　○十部各二枚

興福寺碑　○四十部各一枚／昭仁寺碑　○五部各一枚／安國寺碑　○二十部各一枚

大竜興寺帖　○十五部各一枚／岳麓寺碑　○五部各二枚／福林寺碑　○十部各一枚

中興碑　○百八十部各一枚／陰騭文帖　○百部各一枚

四時讀書樂　○百十部各一枚／靜墨齋　○百部各二枚

朱子家訓　○七十一部各四枚／脩竹賦　○五十一部各二枚

姚恭公墓誌銘　○四十部各五枚／風賦　○三十部各二枚

汪草決　○六十五部各四枚／米虎丘詩　○四十部各一枚

筆花書院　○五十部各四枚／兩都賦　○五十部各二枚／竹樓記　○三十部各四枚

攀雲閣　○二十九各十五枚／二忠祠　○二十部各二枚／紡訓堂　○四十部各二枚

寸草園　○三十部各三枚／金剛經　○十部各十二枚／歐蘭亭記　○十部各一枚

琅琊碑　○五部各一枚／董歸去來辭　○廿部各五枚／大八關齋　○八部各八枚

趙大御服　○五部各一枚／硯香齋　　○二各三十六枚／柳玄秘塔　○五部各一枚

法流碑　○五部各一枚／不空禪師　○五部各一枚／御史臺　○五部各一枚

西平王碑　○四部各一枚／大表忠觀　○二部各十三枚／同　○一部九枚

唐孝經　○二部各四枚／谷香齋　○六十八枚／卓菴沈君傳　○十二部各一枚

冷泉亭記　○六十部各四枚／吳孝子傳　○四十部各二枚

郭座右銘　○四十部各二枚／董傳讚　○五十部各二枚

清遠道士　○廿部各四枚／翰墨齋　○百九部各二枚／了義經　○八部各十四枚

十三經石刻　○二百四十九枚／石搨　○十七種／紺青石搨　○百部各八枚

紺雪齋墨刻　○一部一套四帖／西湖書院記　○一部四帖／道行碑　○一部四帖

甌香館法帖　○一部一套四帖／明人尺牘帖　○一部四帖／孔林碑　○一部二十二枚

名人舊碑　○五種十六枚／各碑名帖　○八種九枚／姚恭公墓誌銘　○六十部

闕里石經　○一部百十廿七枚／劉高公神道碑　○三部各一枚

顏默菴　○三部各一枚／福林寺碑　○十四部各一枚／博塔銘　○十部各一枚

梦英詩　○八十六部各一枚／郭家廟碑　○七部各二枚／李都尉碑　○十部各一枚

李公神道碑　○九部各一枚／正陽門碑　○五部各一枚／問經堂　○廿三部各十六枚

張遷碑　○十五部各三枚／卻國公碑　○廿部各一枚／通濟巨碑　○四部各一枚

顏三表　〇廿部各七枚／老虞公碑　〇　九十七部各一枚

普照寺碑　〇十五部各一枚／漢石門頌　〇五部各二枚／符公神道碑　〇五部各二枚

樊府君碑　〇九部各一枚／衡府君碑　〇十六部各二枚／于府君碑　〇十八部各一枚

世孝祠碑　〇六十部各六枚／玄教宗傳之碑　〇三部各一枚

書院麗澤堂記　〇二部各一枚／嚴州儒學記　〇二部各一枚／依緣圓　〇一部一枚

岳廟各宗碑　〇一部廿四枚／魏公先廟　〇十四部各一枚／三星讚　〇廿部各二枚

蘭州城記　〇五部各一枚／新建舍利塔　〇二部各一枚／大宗屏風碑　一部

元結碑　一部四枚／急就章　一部二枚／漢石經殘碑　一部七枚

大宗舍利塔　〇六部各一枚／段志玄碑　〇一部一枚／法流碑　〇五部各一枚

宋聖觀　〇三部各一枚／寸草園記　〇五十部各三枚／中國碑　〇二部各一枚

歸林碑　〇十部各三枚／馮公神道碑　〇二部各一枚

新渡之分

陳仲弓碑　〇十部各十一枚／靜墨齋帖　〇十部各一帖／石屋記帖　〇十部各一帖

施勸孝文帖　十部各一帖／陳健齋帖　〇十部各一帖／仰山樓記帖　〇十部各一帖

紡訓堂記帖〇十部各一帖／報功詞帖　〇十部各一帖／番君廟帖　〇十部各一帖

風賦　十部各一帖／吳鐘駿帖　〇十部各一帖／文四山碑帖　五部各一帖

伍大夫廟記帖　○五部各一帖／郭坐右銘　十部各二帖／富喜泉帖　○一部一帖

梁二硯帖　○十部各一帖／梁仰讀帖　十三部各一帖／清遠道士　○十部各四枚

翰墨齋　○十部各貳枚／法師帖　○八部各拾枚／墨跡　○壹部一帖

石摺（唐元結碑　一部四枚／唐太宗屏風記　一部一枚／急乾草　一部二枚／漢石經殘字　〆四枚）　　貳十五種五拾五枚

〔萬延元年（一八六○）大意書斷簡　長崎市立博物館藏聖堂文書〕頁四三○

琅邪碑　壹部一帖

（右ノ石摺ハ琅邪郡普照禪寺ノ記碑二寸許ノ楷字　蝕漫滅了讀スヘカラサル者ニ御座候　落花十詠）

（右ノ石摺ハ沈周　南七律ノ詩清顧元　書スル所ノ小諧ニテ御座候）

〔寛政十二年（一八○○）〕

如上中，超過一百部法帖或一百張（枚）拓片，就是如下：

子昂職花傳百十部／同草庵詩百十部／同養生論百五部

其昌連環歌百二部／同芳氏傳百十六部

【弘化二歲（一八四五）】

百家姓三百二十部／赤壁賦百七十八部／汪千字文二百二十部／樂毅論百部

洛神賦百部／歐九成宮百部／梁千字文二百部／皇甫君碑百廿部／聖賢圖讚百五十枚

多寶塔百二十部／七佛聖教三百七部／老皇甫君碑百六十八部／天冠山碑三百五十七部

興福寺陪常住百六十六部／圭峯碑百部／壽考碑二百四十五部／闕里石經刻百廿七枚

【弘化三歲（一八四六）】

九十二法帖三千二百五十四部／八十四法帖六百廿五部／正氣歌帖六百三部

脩竹賦記五百九十部／董歸去來帖四百廿部／趙同五百部／歐陽詩帖五百部

歐九成宮帖二百十四部／林心經帖三百八十一部／紡訓堂帖百十部

桃李園帖一百三十九部／重修祠堂記帖百十五部／仰山樓記帖二百廿四部

重修祠堂記帖百十五部／仰山樓記帖二百廿四部／百家姓帖三百部

靜墨齋帖二百三十三部／論祭文帖百七十部／王筆陣圖百六十部

樂毅論帖百六十二部／中興頌帖百三十部／四時讀書樂帖百廿五部

陰騭文帖百三十八部／林太上感應帖百三十五部／朱子家訓帖二百六十四部

問經堂千二百部／采珍百部／九十二法五百部／八十四法二百五十部

正氣歌二千五百部／沈千字文百一部／郭家廟百部／林赤壁賦百部

中興碑百八十部／陰騭文帖百部／四時讀書樂百十部／靜墨齋百部

翰墨齋百九部／紺青石搨百部／闕里石經百十廿七枚

總的來說，以上因有文字限制的原因，筆者引用了《唐船持渡書之研究》一部分而已

（註十四）。以《唐船持渡書之研究》來看，雖然如上只有一七七一年、一七八六年、一八○○

年、一八○五年、一八一○年、一八四一年、一八四五年、一八四六年、一八六○年等一部分

的記載，可是《古法帖買賣目錄》之《唐刻》本古法帖等類與《唐船持渡書之研究》一部分的

對照一下，就看得出來如下的關係。

《古法帖買賣目錄》的〈唐刻〉法帖一百二十四種（從一百一十七種當中，除了【字典】

的三種），按照時代來可以分為【漢魏晉】二十一種、【唐宋】四十四種、【元明】四十九種

之三類。在《唐船持渡書之研究》中，對於這〈唐刻〉本法帖一百二十四種中找到的法帖，就

加以「＊」之符號（註十五）、以及括號內的其法帖異稱和圈數字。這圈數字是在《唐船持渡書之

研究》中出現的回數。

【漢魏晉】漢魏二家四種、晉二家十七種、共四家二十一種

漢蔡邕：郭有道碑

漢魏　八分帖

魏　鍾繇…宣示帖、千字文*（鍾千字文①）

東晉　王羲之…蘭亭帖*（蘭亭記①）、黃庭經*⑤、東方朔贊*①、黑妙帖、孝經、弘文館十七帖、行書十七帖*（十七帖①）、周府君碑、天朗帖、鵝群帖*①、般若心經、筆陳圖*（筆陣圖①）、艸訣百韻歌*③、東西銘

東晉　二王法帖*②

東晉　王獻之…鵝群帖

東晉　王獻之法帖*（王獻之帖①）

【唐宋】唐十家十七種、宋二家二十七種、共十二家四十四種

隋　智永…古體千字文*（智永千字文）

唐　孫過庭…正續書譜

唐　歐陽詢…溫公碑（虞恭公溫彥博碑碑）、十首法帖、滕王閣序、化度寺碑

唐　褚遂良…蘭亭記

唐　褚遂良法帖

唐　張旭…石記序

唐　顏真卿…顏魯公神道碑

唐顏眞卿法帖＊（顏三表帖⑳顏草稿⑪顏魯公帖①）

唐懷素：千字文＊⑲、聖母章＊（聖母帖⑧）、客舍帖

唐李邕：雲麾將軍帖＊②

唐柳公權：玄秘塔碑

唐艸聖三太家帖（懷素、張旭、李白）

宋蘇東坡：赤壁賦⑥、定公法帖、天際帖、乳母帖、西湖詩帖＊①、歸去來詩帖＊①、大江

東帖＊②、醉翁亭記＊①、表忠觀碑＊②、黃庭帖、滿庭芳帖、畫之記、虎丘詩

宋蘇東坡集帖＊（晚香堂法帖②）

宋米芾：繼錦堂法帖＊①、水勢帖、露筋之碑、無爲章、天馬賦＊（大米天馬賦③）、獅子

贊、鳴玉館法帖、長年帖、虎丘詩⑤、尺牘九帖

宋米元章墨妙

宋蘇米法帖（東坡、米芾）

宋星鳳樓帖＊

【元明】元一家十五種、明七家三十四種、共八家四十九種

元趙子昂：浣花帖、玄武殿碑＊⑤、香雪堂法帖＊①、前赤壁賦＊①、天馬賦＊①、艸菴詩

*①、洛神賦、白雪齋法帖*⑥、海棠詩、行書千字文、蘭亭記、滕王閣、龍口巖*①、龍奧寺碑*①、胡笳十八拍

明 姜立剛②（一四四一—一四九九）：古千字文*②

明 文徵明①（一四七〇—一五五九）：石丈帖、千字文（四體千字文①）、牛門朝見帖、詩帖、言懷帖

明 祝枝山（一四六〇—一五二六，允明）：君王帖、草決百韻、秋興八首

明 王穉登（一五三五—一六一二）：楷書千字文、瀟相八景帖、信心銘、□詩帖

明 董其昌（一五五五—一六三六）：詩帖、十七帖、般若心經、琵琶行、陰符經、晚晴賦、神仙篇、將軍帖、寶鼎歌、萃林帖、唐絕帖、晝錦堂記、龍虎帖、日飲帖、東方帖、家訓章、時建帖、洛神賦、連環歌

明 董其昌墨妙

明 張瑞圖（一五七〇—一六四一）：法帖

《古法帖買賣目錄》的《唐刻》本一一四種中被舶載來的【元明】法帖較多的原因，也許可能有與江戶時代的時間接近之因素。要值得注意的是，雖法帖名稱不一致的也會有同一法帖的可能性，反而法帖名稱一致也會有不同法帖的可能性。這個問題也還需要具體的考證。

五 結語

上述內容可以簡單地歸納如下三點：

第一，《古法帖買賣目錄》（一七五五）的存在，雖然是僅僅一個例證，可是看得出來江戶中期「書道」出版情況和當時日本人（包括學者、武士和町民）的所喜愛的讀書與練字之傾向，就可以說日本書法接受到中國書法的趨向。

第二，《古法帖買賣目錄》（一七五五）的《唐刻》本一百一十七種來看，受歡迎的書法家是王羲之、蘇東坡、米芾、趙子昂、董其昌之五家。這五家中，明人董其昌是最受歡迎的。例如池大雅接受董其昌的傾向是在江戶中期中流行的書法非常密切關係的。這也許可能有「元明」與江戶時代的時間接近的原因，加之有日本書法當中的「唐樣」和「和樣」互相影響的原因。

第三，如「唐宋」之範圍來看，第一位是蘇東坡，第二位是米芾。這就是當時日本人不多學習「蘇米」兩家之外書法的趨向。從僅數字來看，「唐宋」書法不如學習「元明」之多，而且雖有學習唐代書法，也還不如宋代書法的學習之多。

此文執筆的主要目的是，對於書法史或法帖史上，給國內外學者提供日本書法接受中國書法之書籍史料。雖然內容不深刻而遺漏難免，以管窺天，以蠡測海，但我們可以共同繼續研究

接受書法的歷史。請各位學者指正。

注釋

編 按　河內利治（君平）　（日本）大東文化大學 大學院 文學研究科委員長／教授。

註一　筆者也收藏《和刻本玄抄類摘六卷》。可是家藏本和哈佛本又不一樣。在中國，《玄抄類摘六卷》版本早已沒有了，所以這《和刻本玄抄類摘六卷》是，對於徐渭的研究，或者對於明代書法理論的研究，很有價值的。

註二　《古法帖買賣目錄》全七丁目半葉（七,五張）文字有明顯的錯誤。例如鐘繇（鍾繇）、筆陳（筆陣）等等，可是筆者在此文上不修改地直接使用《古法帖買賣目錄》的文字。另外，可能是利用木版多次印刷的關係，或者透過出現後面的文字的關係，有些文字是模糊看不清楚。這些文字把「□」來表記。

註三　在此文上所謂〈唐刻〉本是在中國刻的古法帖等本，〈和刻〉本是在日本刻的法帖等本。

註四　宋紹聖年間的刻本，可是一般認為偽刻。

註五　原文字是「竹+劦」，意思和發音與「筋」相同，就用筋字。

註六　家藏本《篆書唐詩選七言絕句》冊子是凰岡關先生訂正，門人橫山其寧輯與中村惟德校，寶曆六年（一七五六）丙子十一月「東都日本橋南三町目 前川六佐衛門」之出版。卷頭有守山淡園崎哲「序」和讚場文學岡井孝先撰「序」。卷後有凰岡關思恭「跋」文。這本子還有

註七　「異文附錄引字捷徑」和「異文附錄」之篆書檢字。

註八　在《唐船持渡書之研究》上所記載的江戶中晚期的年號則如下：正德（一七一一）、享保
　　　（一七一六）、元文（一七三六）、寬保（一七四一）、延享（一七四四）、寬延
　　　（一七四八）、寶曆（一七五一）、明和（一七六四）、安永（一七七二）、天明
　　　（一七八一）、寬政（一七八九）、享和（一八〇一）、文化（一八〇四）、文政
　　　（一八一八）、天保（一八三〇）、弘化（一八四四）、嘉永（一八四八）、安政
　　　（一八五四）、萬延（一八六〇）、文久（一八六一）、元治（一八六四）、慶應
　　　（一八六五）。

註九　原文一些錯誤的文字傍邊有加註「ママ」。筆者都改過了，例如：「侯」字改「候」字，
　　　「歷代」改「歷代」等等。

註十　筆者認爲「禮」應改「體」字。

註十一　「〇」是《書籍買請人》的墨印。

註十二　（朱）是朱書。

註十三　「□」是〈買請〉的墨印。

註十四　《唐船持渡書之研究》有總計五百頁（頁二四一～七三九）的「資料編」。此文只用二五八
　　　頁（頁二四一～四九九）中的引用，就是引用了這書籍的一半而已。因此筆者說「一部分而
　　　已」。

註十五　《唐船持渡書之研究》另有「索引」。對於「索引」當中找到的《唐刻》古法帖也加以「＊」

之符號。

宋對遼的一次並不值得炫耀的外交勝利

——薛向《旌車帖》考

曹寶麟

摘要

薛向《旌車帖》是封佚去收者的短信。透過對所涉內容的淺層爬剔，所予者沈括是比較易於認定的事實。然而發生在當年的外交風波，卻稱得上波詭雲譎。沈括的使遼，或許如薛帖「不為君辱」的評價還差強人意，因為畢竟遏止了遼國得寸進尺的領土訴求，但贊為「朝廷之光」則未免佹言過譽，蓋棄土數百里，對國家是喪權辱國何啻顏面無光之事。當然，一切皆由心定，自我安慰，何嘗不是精神勝利法的常態呢？

關鍵詞

薛向、旌車站

南宋曾宏父所刻《鳳墅帖》對於保存本朝文獻居功至偉。如果他仍因循翻刻此二《閣帖》一類的舊帖，那恐怕早就湮滅不傳了。而《鳳墅》卻與《姑孰帖》等傲然獨存，愈久愈顯出歷史的價值。《鳳墅帖》中我注意到有一通薛向《旌車帖》，拂去厚厚的塵埃，它竟使我們重溫了一段北宋外交史上的詭譎風雲。

薛向（一○一六─一○八一）字師正（或作政），河中萬泉（今山西萬榮南）人，僑籍京兆（今陝西西安）。以祖蔭入仕，歷主簿、司法參軍、榷貨務、知州等。上書論河北鹽法之弊，朝廷因於大名府置便糴司，以向為提刑兼其事。入為開封府度支判官、權陝西轉運副使，制置解鹽，損鹽價，減畦戶而邊用以足。為陝西轉運使，理財有方。以邊事罷知絳州，移信州、潞州。均輸法行，遷江淮等路發運使，改革漕法。熙寧四年（一○七一）權三司使。進龍圖閣直學士。七年，以遼人生事，加樞密直學士、給事中知定州。料敵處置得宜。元豐元年（一○七八）召同知樞密院事。以議養馬法不合，為舒亶彈劾，斥知潁州，改隨州卒。元祐中追諡恭敏。

《旌車帖》六行七十四字，移錄如下：

向嚮聞旌車過境，而廬中之人無不願識其風采。展聘已事，眾所歡慕。自古出疆致命而不為君辱者蓋亦難得；如公此行實為朝廷之光，亦無負於出使者也。蘇君亦必侍行，體

帖中所謂「展聘」即施行聘問。《說文解字》「聘，訪也。」《禮記・曲禮下》：「諸侯使大夫問于諸侯，曰聘。」對宋而言，接受聘問為入（納）聘，作出回訪為報聘。那麼「旌車」也即插有旌節的車輛，則是使者所乘可知。

在北宋皇帝看來，能有與行鈞敵之禮資格的，只有一個北方的勁敵——契丹族建立的遼國。這只消看看《宋史・禮二十二・賓禮四》中「契丹夏國使副見辭儀高麗附」，只有契丹國使適用「入聘見辭儀」，而夏國和高麗皆是「進奉使見辭儀」。事實上，儘管背後蔑稱為「虜」，但在正式場合的公文和口頭，北宋都稱遼為「北朝」。至於西夏和高麗，從來就是附庸。西夏強項難制，大部分時間叛宋獨立，然而一旦歸順，畢竟仍要到宋朝接受冊封。契丹立國比宋早了將近半個世紀，而十國中的北漢一直依附於契丹才得以生存。所以太宗統一全國，它與遼便是直接相向、互為敵國。太祖杯酒釋兵權，建立文官領兵機制，崇文抑武的副作用是邊防力量的削弱。在宋遼的軍事對抗中，宋一直處於劣勢，尤其是楊業俘亡以後，恐遼益甚。「澶淵之盟」的簽訂（一〇〇四），既有寇 挾御駕親征作孤注一擲的冒險，也有降遼宋將王繼忠居間撮合的催化，最終達成和議。兩國約為弟兄（宋兄遼弟），又附加銀十萬兩、絹二十萬匹的歲輸條件，無非是以玉帛才偃息了干戈，換來幾十年的和平。兩國凡遇新主登基、帝后

生辰、新年賀歲等重大事件都互派使者賀吊。幾十年中的外交風波，都是由遼人索地而引發，以宋人的軟弱退讓而告終。

從宋人的立場自詡為如本帖般「不為君辱」、「為朝廷之光」，不過區區兩次，前者為慶曆二年（一○四二）富弼（一○○四—一○八三）的使遼，後者即熙寧八年（一○七五）沈括（一○三一—一○九五）的報聘。與本帖相關的事件顯見只屬後者，而本帖所致者亦可補出為沈括。

富弼的使遼，如作對比陪襯，也應有簡單回顧的必要。慶曆二年，遼興宗因國內穩定強盛又看到宋窮於應付元昊之叛，不禁蠢蠢欲動，派遣蕭特末（英）和劉六符來索討瓦橋關南十縣地。這關南地曾是後晉石敬瑭獻給契丹、後又被周世宗奪回的。宋於是派富弼報聘。富弼不愧有調鼎之才，鼓搖三寸不爛之舌，不卑不亢。其最足以聳動遼主的一段話是：「北朝忘章聖皇帝（眞宗）之大德乎？澶淵之役，苟從諸將之言，北兵無得脫者。且北朝與中國通好，則人主專其利而臣下無所獲；若用兵，則利歸臣下而人主任其禍。故勸用兵者，皆為身謀也！」經他進一步分析利害，竟使劉六符傳達興宗旨意，「吾主恥受金幣，堅欲十縣」時，富弼回答得也很得體「本朝皇帝嘗言：『為祖宗守國，豈敢妄以土地與人？北朝所欲，不過租賦爾。澶淵之盟，天地鬼神實臨之。北朝首發兵端，過不在我，天地鬼神，其可欺乎！』」（俱見〈富弼本傳〉）最後遼國連要求和親也未得遂，只得到「增幣」。

但即使如此，遼國又在措詞用「獻」還是「納」上玩花招。富弼義正詞嚴回答：「二字，臣以死拒之。虜氣折矣，可勿許也！」最後用樞密使也是富的岳父晏殊議竟以「納」字許之。於是歲增銀絹各十萬，遼即撤軍，危機遂弭。史臣李燾對此感慨云：「時契丹實固惜盟好，特為虛聲以動中國，中國方困西兵，宰相呂夷簡等持之不堅，許與過厚，遂為無窮之害！」（註一）

在這場外交風波中，富弼威武不屈顯示出堪寄國望的智慧和勇氣，令人敬仰，而劉六符雖因此功「極漢官之貴，子孫重于國中」（註二），但畢竟在避免荼毒生靈這點上積了厚德。他後來因被告計受宋賕而謫降，而他與富弼各為其主的忠信同樣彪炳史冊。陸游《老學庵筆記》卷七：

遼人劉六符，所謂劉燕公者，建議於其國謂：「燕、薊、雲、朔，本皆中國地，不樂屬我。非有以大收其心，必不能久。」虜主宗真（興宗）問曰：「如何可收其心？」曰：「斂於民者十減其四五，則民惟恐不為北朝人矣。」虜主曰：「如國用何？」曰：「臣願使南朝，求割關南地，而增戌閱兵以脅之。南朝重於割地，必求增歲幣。我託不得已受之。俟得幣，則以其數對減民賦可也。」宗真大以為然，卒以其策得增幣。及洪基（聖宗）嗣立，六符為相，復請用元議。而他大臣背約，才以幣之十二減賦，民固已喜。故其後虜政雖亂，而人心不離，洪基亦仁厚，遂盡用銀絹二十萬之數，減燕、雲租賦。

宋對遼的一次並不值得炫耀的外交勝利

豈可謂虜無人哉！

仁宗皇帝慶曆中賞賜遼使劉六符飛白書八字曰「南北兩朝，永通和好」。會六符知貢舉，乃以「南北兩朝永通和好」爲賦題，而以「南北兩朝永通和好」爲韻。云「出南朝皇帝御飛白書。」六符蓋爲虜畫策增歲賂者，然其尊戴中國尚爾如此，則盟好中絕，誠可惜也。

陸游所謂「盟好中絕」，當然是指宋聯金滅遼，因這直接導致了北宋宗社的傾覆。然而遼本虎狼，無時不在權衡彼我力量的消長，它是絕不會不利用機會得寸進尺，這是由它作爲軍事集團的掠奪本性所決定的。邊界糾紛三十三年後終於在熙寧八年（一○七五）再次爆發。現在乃可以回到本帖的考證上。

沈括本傳云：

遼蕭禧來理河東黃嵬地，留館不肯辭，曰：「必得請而後反。」帝遣括往聘。括詣樞密院閱故牘，得頃歲所議疆地書，指古長城爲境，今所爭蓋三十里遠，表論之。帝以休日開天章閣召對，喜曰：「大臣（《長編》熙寧八年三月甲寅作「兩府」）殊不究本末，幾誤國事。」命以畫圖示禧，禧議始屈。賜括白金千兩使行。至契丹庭，契丹相楊益戒

（遵勗）來就議，括得地訟之籍數十，預使吏士誦之，益戒有所問，則顧吏舉以答。他日復問，亦如之。益戒無以應，譏曰：「數里之地不忍，而輕絕好乎？」括曰：「師直為壯，曲為老（註三）。今北朝棄先君之大信，以威用其民，非我朝之不利也。」凡六會，契丹知不可奪，遂舍黃嵬而以天池請。括乃還，在道圖其山川險易迂直，風俗之純龐，人情之向背，為《使契丹圖抄》上之。拜翰林學士，權三司使。

這次報聘，薛向以為「朝廷之光」，似乎爭足了面子；今人胡道靜《夢溪筆談校正》卷一說：「沈括出使遼國，折衝尊俎，取得重大的外交勝利。」（註四）那麼事實究竟是否如此呢？

通過對這一事件的全面考察，改變了我原先受到的誤導，逐漸認清了它的實質，確實很難談得上是一個光榮的記錄。讓我們重新審視來龍去脈。

沈括是不世出的奇才，他在王安石變法的時代脫穎而出，完全符合時世造英雄的鐵律。

「自中允至是（指擢知制誥兼通進、銀台司）才三月」（本傳），其拔擢進用之銳，自然把他推到各種棘手場合的風口浪尖。在膺命出使前，他走馬燈似地走南闖北。先是任河北西路察訪使、提舉河北、河東路義勇保甲，突然又被調到京城審問李逢、趙世居謀反案。《續資治通鑒長編》熙寧八年三月「癸丑（二十一日），右正言、知制誥沈括假翰林院侍讀學士，為回謝遼國使，西上閤門使、榮州刺史李評假四方館使副之。蕭禧久留不肯還，故遣括詣敵庭面議。括

時按獄御史台，忽有是命，客皆爲括危之。括曰：『顧才智不足以敵懍爲憂，死生禍福，非所當慮也。』即日請對。上謂括曰：『敵情難測，設欲危使人，卿何以處之？』括曰：『臣以死任之！』上曰：『卿忠義固當如此，然卿此行系一時安危，卿安則邊計安。禮儀由中國，出較虛氣，無補于國，切勿爲也。』」出使敵國如果涉及利害，則必須先作被殺遭扣的思想準備。

富弼入對時稱「主憂臣辱，臣不敢愛其死。」（本傳）但彼時情勢畢竟與今不同。彼時至少可把收復關南地推諉到前朝頭上，而這次遼使蕭禧打破雙方約定奉使留館以十日爲限的慣例，抱定不達目的誓不甘休的架勢，幾于死乞白賴，也完全沒有劉六符的文雅素質了。沈括顯然高估了自己的智商，以爲翻出故牘便可折服遼使，他根本預料不到遼本不爲理來爭之外，自己陣營宰相王安石還會背後拆臺。

沈括在蕭禧還賴著不走的熙寧八年四月初就已離京赴遼，「括以五月二十五日至北庭，六月五日起離，住十一日」（註五）。遼人確實狡猾，一面屢舉烽火，虛聲恫嚇，一面把沈括等阻擋在雄州（今河北雄縣）二十餘日。直到蕭禧遂願離去才放行。沈括行前即託任雄州安撫副使的兄長沈披上遞一份遺奏，抱著視死如歸的信念才就道的。他或許未能料到的是，蕭禧離去的條件竟然是王安石獨持己見已應允把河東黃嵬山以北都割給了遼國。沈括查故牘得出「今所爭蓋三十里遠」的結論剛獲得神宗贊許，現在都被王安石大筆一揮拱手讓人，而且棄地何止百倍！李燾云：「安石本謀實主棄地」。注云：「邵伯溫《聞見錄》云：

『敵爭河東地界，韓琦、富弼、文彥博等答詔皆主不與之論。會王安石再入相，獨言將欲取之必固與之〔註六〕，以筆劃地圖，命韓縝悉與之，蓋東西棄地五百餘里。韓縝承安石風旨，視劉忱、呂大忠誠有愧。』蘇氏《龍川別志》亦云：『安石謂咫尺地不足爭。朝廷方置河北諸將，後取之不難。』據此則棄地實安石之謀。」〔註七〕那麼前錄沈括在遼「契丹知不可奪，遂舍黃嵬而以天池請」是元人修史的錯誤，因為黃嵬已允許割讓。《續資治通鑑長編》熙寧八年六月壬子（二十二日）說得就非常正確：

括至敵庭，敵遣南宰相楊益戒就括議。括得地訟之籍數十於樞密院，使吏屬皆誦之。至是，益戒有所問顧吏屬誦所得之籍，益戒不能對，退而講尋。他日復會，則又以籍對之。益戒曰：「數里之地不忍，終於絕好，孰利？」括應之曰：「國之賴者，義也。故『師直為壯，曲為老。』往歲北師薄我澶淵，河潰，我先皇帝仁宗於是有樓板之戍，以至於今。今皇帝君有四海，數里之瘠，何足以介？國論所顧者，祖宗之命，二國之好也。今北朝利尺寸之土，棄先君之大信，以威用其民，此遺直於我朝，非我朝之不利也。」凡六會，敵人環而聽者千輩，知不可奪，遂舍鴻和爾而以天池請。括曰：「括受命鴻和爾，不知其他！」得其成以還。

宋對邊的一次並不值得炫耀的外交勝利

敵我雙方六次會談的唇槍舌劍，都記在沈括以及隨員的書面彙報《乙卯入國奏請並別錄》中，幸李燾摘引而留存於今。遼人的死纏爛打、蠻不講理的記載讀來令人生厭，但有一細節十分傳神，發人深省：「酒行至十四盞，臣括等共辭之。穎（遼館伴副使、樞密直學士、諫議大夫梁穎）固留，堅言：『酒行至十四盞，臣括等共辭之。』」臣評（李評）謂穎曰：『不是！侍讀（指括）面前以榛實記數甚分白，這酒巡莫不尚厮賴！』壽（遼館伴使、始平軍節度使耶律壽）、穎共發笑。」

（註八）

沈括在雄州滯留時就接到朝廷指令，強調使遼目的只得是「回謝」，不能「預商議」（註九），也就是說除黃嵬外不再讓步。沈括在遼廷被糾纏遷延，他始終矢志不渝，所以說他「不為君辱」並不過分。但沈括之所為無非止了遼國得隴望蜀、貪得無厭的野心，相比河東棄地數百里，實在很難用「外交勝利」來炫耀的。

與國家的喪權辱國相同，沈括的人生因報聘而從頂峰開始跌落。出使歸來，朝廷雖酬以官職，但反而成為罪狀之一，這點他想不明白，恐怕還蒙在鼓裏。

沈括罷三司使（按在熙寧十年七月為蔡確劾罷），余（韓縝次子宗武）於城外敘別，括曰：「君臣間難知。素日前猶見許大用。」宗武歸，具為縝道此。縝曰：「安有此事！三日前上云：『沈括誤朝廷三事，謂曆法、地界、役法也。』」（註十）

李燾附言「此事當考」，顯覺莫名其妙。其實神宗對沈括態度的首鼠兩端完全是因為王安石的進讒。神宗一句「兩府殊不究本末」，刺痛了宰相王安石和參知政事呂惠卿。於是就在沈括報聘途中的熙寧八年閏四月甲午（三日），王安石對御時口口聲聲罵沈括為「壬人（佞人）」，儘管是針對義勇保甲之事，他說：「沈括壬人，不可親近。《書》畏孔壬、難壬人。以為難壬人，然後蠻夷率服者。壬人所懷利害，與人主所圖利害不同。人主計利害，不審又為壬人所敝，則多失計。」神宗以為然，猶稱沈括才能以為可惜。王安石進一步總結沈括說：「如括者，乃所謂可畏難者也。陛下試以害政之事示欲必行而與括謀之，括必嘗試；陛下若謂必欲如此，括必向陛下所欲為姦矣。果如此，陛下豈得不畏難乎？」神宗「遂不用括」。（註十一）

然而，在地界問題上，我們無論如何也看不出他錯在何處，難道他在遼廷有什麼專輒行事擾亂了朝廷的戰略部署了嗎？好像都沒有。那麼只能說因王安石的忌才，斷送了沈括的大好前程。

王安石是大文豪，他連說話都喜歡掉書袋的。前面提到他主張割地用的典故是「將欲取之，必姑與之」，如果說四十年後宋金聯合滅遼收復燕雲，雖晚還不失預言成員，那下面所引故實恐怕有此邏輯予盾了：

韓縝等圖上河東緣邊山川地形堡鋪分畫利害。詔：「雙井水峪、瓦窯塢分畫地，開壕立堠，增置鋪屋控扼處，並依奏；石門子鋪，如在三小鋪外，更不拆移，其見安新鋪以東

接和爾郭寨地，元非分畫處，若北人言及，即以此拒之。如固爭執，奏取朝旨。其白草鋪西接古長城，先從北與之議，毋得過分畫地界，其古長城以北弓箭手地，聽割移。」上與王安石日論契丹地界日：「度未能爭，雖更非理，亦未免應付。」安石日：「誠以力未能爭，尤難每事應付。『國不競，亦陵』故也。若長彼謀臣猛將之氣，則中國將有不可忍之事矣。」（註十二）

二人對話似應作此疏解。神宗說：「估計不能爭了，雖然遼人條件更加沒道理，但總未免要去應對。」安石答：「我方確實無力再爭，更加困難的是每事都要應對。這就是『國家不爭也被侵凌』的古訓了。如果遼人因達不到目的而刺激助長了兇焰，那中國將有不可忍受（指滅亡）的事情了。」「國不競，亦陵」語出《左傳・昭十三年》：「子產曰：『晉政多門，貳偷之不暇，何暇討？國不競，亦凌，何國之為？』」孔穎達疏：「不競爭則為人所侵凌，不成為國。」（註十三）那麼，要不被侵凌只有抗爭才是這句古語的正確推理，王安石用在這裏顯然是乖悖的。然而慣於對經典提出新義的他或許有獨到的解釋，可惜他的《左氏解》一卷（註十四）已告佚失。

明人章袞〈王臨川文集序〉對王安石的不爭政策有所回護，他說：

宋之於北虜，雖慚於納賂，亦怯於用兵。惟怯，故彼得肆無厭之求，惟慚，故此常懷憤恨之意。然既不能攻之以雪其慚，則亦驕之以圖其後。未有不能攻之，又不能驕之，而睢盱（喜悅貌）以幸目前之安者，此公所以割地畀遼，且曰：「將欲取之必固（姑）與之」也。（註十五）

薛向本傳：「遼人求代北北地，北邊擇牧，加樞密直學士、給事中、知定州。」據《續資治通鑑長編》，此任命在熙寧七年二月丁丑（九日）。這也是王安石的提議，他對薛向的吏幹尤其是理財方面的能力十分賞識，是以推行新法的得力助手視之的。本傳又云：「時方尚功利，王安石從中主之，御史數有言，不聽也。向以是益得展奮材業，至於論兵帝所，通暢明決，遂由文俗吏得大用。」（註十六）

作為同時脫穎而出的沈括，他與薛向惺惺相惜。就在薛向履新後半年，二人得以同事。《續資治通鑑長編》熙寧七年八月：「丙戌（二十一日），命知制誥沈括為河北西路察訪使，代章惇也。」此行是考察義勇保甲的執行情況。「括初至定州，盡得山川險易之詳。膠木屑鎔蠟，寫其山川以為圖，歸則以木刻而上之。自此邊州始為木圖。定州城北園有大池，謂之海子。括與向議展海子，直抵西城中山王塚，悉為稻田，引新河水注之，彌漫凡數里，使定之城北不復受敵。」（註十七）二人在定州製作近乎現代戰爭才有的軍事沙盤之事，沈括記在《夢溪

筆談》卷二十五〈雜誌二〉。拓展海子事記在卷二十四〈雜誌一〉。

薛向在軍事上也頗有識見，當時文臣而作邊帥，如薛向這樣的人材已屬難能。本傳云：

「北使久留都亭，數出不遜語，而雲、應點兵、涿、易治道（按四州俱在遼邊境），僉謂必渝盟。向曰：『彼欲疆議速成，故多張虛勢以撼我。使者懼不如其請，故肆謾言以徼倖取成。兵來不除道（註十八），其亦無能為也已。』後皆如向言。」兵家以兵貴神速的偷襲為上，修築道路等鬧出響動的事無非虛張聲勢而已。《續資治通鑑長編》李燾注引范育《薛向行狀》，載薛向「密奏乞令劉忱（宋第一個與遼在邊界談判者）緩行以老敵師。上用向計，敵食盡遂去。」

（註十九）這其實用的是堅壁清野的戰略，可見薛向是有智有謀的。他在定州五年二任，直到元豐元年（一〇七八年）八月被召赴闕。升任同知樞密院，進入軍方最高決策層。沈括《長興集》卷六收《賀樞密薛侍郎啟》，即是賀薛向的，中有「唯中山之重地，控定武之絕邊」語。因稱「薛侍郎」，則應是「樞密直學士、給事中、知定州薛向，為工部侍郎再任」（註二十），時間已到熙寧十年四月辛巳（二日）任命後不久了。

最後推測本帖的書寫時間。根據沈括《乙卯入國奏請並別錄》：「閏四月十九日離新城縣。五月二十三日至永安山遠亭子，館伴使琳雅、始平郡節度使耶律壽，副使、樞密直學士、右諫議大夫梁穎。二十五日入見，二十七日入帳前赴燕，二十九日就館賜燕」（註二一）等記載，大致可知。新城縣（今屬河北）在王存《元豐九域志》卷十（註二二）已屬「化外州」，也

就是在遼國涿州以南。其地在宋邊境雄州以北不遠。永安山，據《中國歷史大辭典·遼夏金元史》：「遼山名。在上京西北，今內蒙古西烏珠穆沁旗與巴林左旗之間，屬大興安嶺。為遼帝避暑及行獵之所。」（註一三）於是大致可以計算出沈括一行出境至遼上京道途須一月有奇。那麼他們六月五日起離，從雄州入境約在七月十日左右，總之薛向此帖只在其後數日。

注釋

編按　曹寶麟　廣東暨南大學文化藝術中心研究員。

註一　〔宋〕李燾：《續資治通鑑長編》，慶曆二年九月乙丑（上海市：上海古籍出版社，一九八六年），頁一二五七。

註二　同前註。

註三　胡道靜：《夢溪筆談校正》卷一（上海市：上海古籍出版社，一九八七年），頁五七。

註四　《十三經注疏》《春秋左傳正義·宣十二年》（北京市：中華書局一九八〇年），頁一八八六。

註五　〔宋〕李燾：《續資治通鑑長編》，熙寧八年六月壬子，頁二五〇一。

註六　《二十二子》中《韓非子·說林上》引《周書》語（上海市：上海古籍出版社，一九八六年），頁一一四二。

註七　〔宋〕李燾：《續資治通鑑長編》，熙寧八年四月癸亥。頁二四五一。明·陳邦瞻《宋史紀事本末·契丹盟好》與〔清〕畢沅《續資治通鑑》卷七一，都記棄地為七百餘里。

註八　〔宋〕李燾：《續資治通鑑長編》，熙寧八年六月壬子，頁二五〇五。

註九　〔宋〕李燾：《續資治通鑑長編》，熙寧八年閏四月丙申，頁二四七三。

註十　〔宋〕李燾：《續資治通鑑長編》，熙寧八年三月辛酉，《韓縝遺事》，頁二四五〇。

註十一　〔宋〕李燾：《續資治通鑑長編》，熙寧八年閏四月甲午，頁二四六九。「畏孔壬」語出《書‧舜典》。任通壬，難讀 nàn，拒斥。《十三經注疏》頁一三〇。王安石〈答司馬諫議書〉亦有「避邪說，難壬人，不爲拒諫」之句。

註十二　〔宋〕李燾：《續資治通鑑長編》，熙寧八年七月丙子，頁二五一一。

註十三　《十三經注疏‧春秋左傳正義》，頁二〇七三。

註十四　《宋史‧藝文志一》有王安石《左氏解》一卷之目（北京市：中華書局，一九七七年），頁五〇五九。

註十五　《王安石年譜三種‧王荊公年譜考略》卷首之一所附（北京市：中華書局，一九九四年），頁二〇〇。

註十六　《宋史》卷三二八《薛向傳》，頁一〇五八七。

註十七　〔宋〕李燾：《續資治通鑑長編》熙寧八年八月癸巳。頁二五一七。

註十八　「兵來不除道」，應出某佚兵書。蘇洵《嘉祐集》卷一〈幾策‧審敵〉亦有「兵來不除道也」之語。

註十九　〔宋〕李燾：《續資治通鑑長編》，熙寧七年九月戊申，頁二四〇七。

註二十　〔宋〕李燾：《續資治通鑑長編》，熙寧十年四月辛巳，頁二六五六。

註二一　〔宋〕李燾：《續資治通鑑長編》熙寧八年六月壬子，頁二五〇一。

註二二　王存：《元豐九域志》卷十（北京市：中華書局，一九八四年），頁四七八。

註二三　《中國歷史大詞典・遼夏金元史》（上海市：上海辭書出版社，一九八六年），頁一二七。

論書法倫理性與創新性的關係
——以宋代黃庭堅的書論為中心

金炳基

摘要

中國宋代時，黃庭堅的書法理論是最具創新性的，本論文便是以黃庭堅的書法理論為中心，研究書法的創新性和倫理性之間的關係。

黃庭堅的書法理論具有一系列的體系，即「學古→尚意→歸自然」。他一貫主張，「要徹底學習古代」；發揮個性，創作出具有獨創性的作品；然後回歸極其平淡的自然境界」。

他的這個書法理論體系的各步驟均分成兩個層面來闡述，即闡述書法技法層面的同時，還闡述了人格修養的人格層面。也就是說，他從兩個層面闡述了學習古人留下的書法遺產的「學古」，一是書法技法上的學古，二是修煉作家人格的倫理上的學古；而創新，也分成基於書法技法的作品創新，和有關作家人格的人格創新；歸自然的書法理論也分為追求「無意書」的作

品自然性，以及崇尚韻的人品自然性。這樣，黃庭堅的書法理論分成了兩部分。他認為，作品技法──即依靠技法而創作出的作品的創新性，和依靠人格形成的作品的倫理性之間，有著不可分割的關係。為了提高作品的創新性（作品性），必須要研磨技法，但基於作家人格的倫理性也是必需的。這意味著，不是將書法看成人格修養的一種工具而強調人格，而是如果不修養人格，便無法提高作品的作品性，所以必然也必須強調作家的人格。他不是將書法上的倫理性看成可選項目，而認為是必需項目。

因此，我們以黃庭堅的書法理論為基礎，可以推出以下觀點：「因為書法需要不同於其它任何種類藝術的獨特技巧，所以僅僅以精神上的修養和人格上的磨練，是不可能創作出優秀書法的。但是，如果沒有傑出的人格修養，也決不可能創作出最高水平的作品來。」在對黃庭堅書法理論進行分析的基礎上可以知道，對於書法，倫理性是提高書法創新性和作品性所必需的。中國書法史上最強調創新性的時代是宋代，而宋代的書法家中，黃庭堅被認為是最追求變化，作品最具創新性的書法家。我們在探索當今書法發展方向時，有必要將黃庭堅的見解作為他山之石。各種現代藝術潮流多懷抱藝術至上主義的思考方式，對藝術的社會性和藝術的倫理性相對忽視，只強調藝術的純藝術性。由此看來，不能斷然主張書法也要追求如此方向，而是必須瞭解書法的本質特點是在於倫理性。只有當我們認識到對倫理性的極度重視本身，就是書法的大魅力時，才能將書法的發展方向聚焦於此。二十一世紀是文化多元主義時代，如果只從

藝術至上主義的角度，強調書法的創新性，而否定書法的倫理性，那麼便無法指望書法的真正發展。較之書法的創新性，更強調倫理性，才能找出書法走向世界的新突破口。

關鍵詞

書藝、創新性、倫理性、相關關係、黃庭堅

一 緒論

「倫理」的字典意思是「人在社會關係中必須得遵守的做人之道」。從倫理的這種字典解釋來看，對「藝術的倫理性」，即藝術所具有的倫理性的討論，大致可從兩個方面進行。一是從社會功用層面去討論，即藝術對形成倫理社會有何貢獻，倫理社會對藝術有何影響。二是從藝術與人品之關係來討論，即藝術對塑造倫理上完美之人會有何幫助，倫理上完美之人的人品對藝術會有何影響和作用。

不管是哪種藝術，都多少具有倫理性。也就是說，藝術對個人的人格形成多少會有幫助，個人的人格對藝術創作多少會有影響，藝術影響社會，社會也可以要求藝術具有一定的社會功用。從藝術至上主義(註一)的觀點來看，所有藝術行為除了藝術所追求的美的價值以外，不需要考慮社會性或道德性等其他價值。以此思想為基礎而形成的各種現代美術潮流（從達達主義到波普藝術）興起，使藝術的倫理性層面受到忽視。而在此之前，藝術都在一定程度上考慮並重視倫理性的。但是，在藝術至上主義的影響下形成的現代藝術潮流中，藝術與倫理的關係不怎麼被重視，結果現代藝術以藝術為名，包容進許多非倫理的要素，如暴力、不道德的性、恐怖等等。這些藝術的非倫理化與商業主義結合在一起，越來越氣勢洶洶，結果現代藝術不僅在很大程度上喪失了倫理上的自我淨化能力，甚至於使藝術還要接受法律的制裁。

書法既是漢字文化圈藝術的精髓，也是我們的傳統藝術。光復以後，隨著西方文化勢力的侵入，書法的倫理性受到很大破壞，倫理性本是書法的本質特點，歷來一直被重視，是人格修養的一部分。而近來因受到現代藝術竭力排斥倫理性的影響，韓國書壇出現將倫理性與創新性放在對立面上來看待的傾向。也就是說，現在的韓國書壇為了追求現代藝術的「先進」潮流，認為書法藝術創新性比什麼都重要，在這種思想的指導下，傳統書法藝術所重視的倫理性受到輕視，甚至有觀點認為，倫理性是一種羈絆，不應將書法藝術視為人格修養的工具，為了使書法藝術成功發展為現代藝術，必須早日將其從這種羈絆中解脫出來。

那麼，書法藝術擺脫倫理性後，是否還能作為書法藝術存在呢？書法脫離倫理了理性的羈絆後，就真能脫胎換骨為符合時代潮流的華麗的現代藝術嗎？為了回答這些問題，必須先對書法內在的倫理性要素進行具體的考察。倫理性對書法的創新性真是一種妨礙嗎？作家的人品和書風（書法的品格以及水準）有怎麼的關係呢？必須要對這些問題先有所解答。

為了確立當代韓國書法藝術的地位，把握其發展的方向，首先要制定原則性的根據。作為這些根據中的一條，本文主要對書法藝術的倫理性加以闡發，將倫理性的意思限定為「書品和人品的關係」，並舉宋代最具創新性的書法家黃庭堅，梳理其「學古→創新→歸自然」的書論體系，加以分析討論，從而考察書法藝術中倫理性與創新性的關係。

二、黃庭堅書論分析——探索倫理性和創新性的關係

（一）學古論

1　書法技法上的學古

⑴通過兼收益蓄而自得

兼收益蓄，是指廣泛學習前人的書法經驗，吸收為自己所用。自得是指自己悟道。

黃庭堅書法的淵源，主要可追溯至楊凝式，經顏真卿，到王羲之和王獻之一脈，並學習張旭、懷素、高閑、周越、蘇舜欽及漢隸秦篆，範圍十分廣泛。（註一）黃庭堅採取兼收並蓄的態度，涉獵廣博，兼具前代各書法家的長處，因而在他的書論中，多處強調「學古」。對此，黃庭堅說：

凡作字須熟觀魏晉人書，會之於心，自得古人筆法也。（註二）

可以說，這是黃庭堅「學古」書論的代表觀點。這裡，黃庭堅並不是強調抄襲臨摹前人作品，他所說的「熟觀」是指看得要熟，他又說：

東坡先生云：「大字難於結密而無間，小字難於寬綽而有餘。」寬綽而有餘，如東方朔畫像讚，樂毅論，蘭亭褉事詩序，先秦古器蝌蚪文字，結密而無間，如焦山磨崖瘞鶴銘，永州磨崖中興頌，李斯繹山刻，秦始皇及二世皇帝詔。近世兼二美，如楊少師之正書行草，徐常侍之小篆，此雖難為俗學者言，要歸畢竟如此，如人眩時，五色無主，及其神澄意定，青黃黑白赤自粲然，學書時時臨摹，可得形似，大要多取古書細看，令入神，及到妙處，唯用心不雜，乃是入神要路。（註四）

這裡，黃庭堅認為隨時臨摹就能形似，但他並不是重視形似，他所重視的是入神，到妙處。他主張，「入神」和「到妙處」的關鍵不在時時臨摹，而在於「多取古書細看」。這個意思從前面所引用的「作書須熟觀魏晉人書」中也可看出。從中我們可以知道，黃庭堅所取的兼收並蓄的態度不在臨摹，而在熟觀和細看。黃庭堅又說：

蘭亭雖是眞行書之宗，然不必一筆一劃以為準。（註五）

這話更是強調了兼收並蓄的學古，不是學古人字的一筆一劃，而是通過熟觀和細看達到「入神」、「到妙處」。看前人的作品，知道怎樣的作品是「結密而無間」，怎樣的作品是

「寬綽而有餘」，這是最少限度的入神，黃庭堅認為能達到這一程度也是十分不易的事情，說

「此難為俗學者言」。黃庭堅之所以這樣說，正是因為他覺得俗學者追求一筆一劃，急於臨

摹，而不能通過熟觀和細看達到「入神」和「到妙處」。下面再舉黃庭堅的一段觀點：

老夫病眼者不能多作楷書，而聖子求予正書，與兒子作筆法試書此，初不能成楷，目前
已有黑花飛墜矣。然學書之法乃不然，但觀古人行筆意耳。王右軍初學衛夫人小楷，不
能造微入妙，其後見李斯曹喜篆，蔡邕隸八分，於是楷法妙天下，張長史觀古鐘鼎銘蝌
蚪篆而草聖，不愧右軍父子。（註六）

這段話是說，在兼收並蓄的過程中，為學楷書而臨摹外形方正的楷書，為學草書而只臨摹
草書，這樣是無法真正學會楷書和草書的，應該多方搜集前輩留下的書法資料，熟觀、細看、
多觀，這樣才能把握楷書、篆書或草書的精髓。黃庭堅在這裡明確地強調了以「觀」為主的兼
收並蓄。這段話中也間接地表達出黃庭堅以「觀」為主的「兼收並蓄」書論，包涵著這樣的意
思，他並不提倡追求形似，與前人相似並不重要，重要的神韻、逸氣、筆意等。

通過熟觀、細看、多觀，積累經驗，然後才可達到「入神」，才可「到妙處」。到妙處即
自得，即是悟。正如腳注四的引文所示，黃庭堅主張「熟觀魏晉人書，會之於心，自得古人筆

法」。這意味著通過熟觀、細看、多觀等兼收並蓄的活動，而達到自得。也就是說，黃庭堅將

通過兼收並蓄而自得看做是學古的根本。對此，黃庭堅還作如下說：

予嘗戲爲人評書云：「小字莫作癡凍蠅，樂毅論勝遺教經。大字無過瘞鶴銘，官奴作草

欺伯英，隨人作計終後人，自成一家始逼眞」然適作小楷，亦不能擺脫規矩。客曰：

「子何不捨子之凍蠅而謂人凍蠅。」予無以應之，固知書雖碁局等技，非得不傳之妙，

未易工也。（註七）

又說：

予嘗評書，字中有筆，如禪家字中有眼……此事要須人自體會得，不可見立論。（註八）

草書妙處，須學者自得，然學久乃當知之。（註九）

這裡，黃庭堅說若達不到「不傳之妙」，則是「未易工」，這都是對自得的強調。黃庭堅

這些所舉書論都強調自得。總之，黃庭堅提出重視學古的書論，而學古的方法並不是照搬

一筆一劃，做形似的臨摹，而是熟觀、細看、多觀，以達到「入神」，「到妙處」。「入神」

和「到妙處」要靠熟觀、細看、多觀，日累月積，在不知不覺中達到自得和悟道。黃庭堅對於書法技巧上的學古，主張首先通過「兼收並蓄」來實現自得，從而完成學古。

(2) 通過陶冶而心手相應

上面討論的自得是「會之於心」，還不是說手（筆）的表現能力。而書法作品並不是心中形成的一種觀念，而是用手在紙上具體表現出來的形象。自得的境界只是一種觀念，不是具體表現出來的形象。也就是說，自得和表現，即心與手，作為別個的問題，達到自得以後，必須爲表現這種自得而加以研磨。黃庭堅書法學古理論的第二條內容，便是連接自得和表現的問題。即通過陶冶而實現心手相應。對此，黃庭堅說：

禪家云：『法不孤起，仗境勿生』，懸想而書，不得一二，又臂痛才能用筆三四分耳。

（註十）

從這段話中可知，黃庭堅主張以刻苦陶冶的精神，通過陶冶實現「心手相應」。像這樣強調不斷陶冶的文句，在黃庭堅文集中還有多處。

① 往時王定國道餘書不工，書工不工，是不足計較事，然餘未嘗心服，由今日觀之，定國之言誠不謬，蓋用筆不知擒縱，故字中無筆耳。字中有筆，如禪家句中有眼，非深解宗趣，豈易言哉。（註十一）

② 錢穆父，蘇子瞻皆病餘草書多俗筆，蓋餘少時學周膳部（越）書，初不自悟，而故久不作草，數年來，有覺塵埃氣未盡。（註十二）

上面所列舉的兩段文字是說要回頭看自己的字並加以反省，在這個過程中，勤于陶冶。從中我們可以充分得出黃庭堅的陶冶精神。另外，黃庭堅不僅自己勤于陶冶，而且也告誡後學要堅持陶冶。他在寫給甥姪洪駒父的文章中說：

唐太宗英睿，年二十許爾，字劃已能如此，所以末年詔勅有魏晉之風，亦是富貴後能不廢學爾。（註十三）

這裡，黃庭堅強調不管有多富貴顯達，都不能疏于陶冶和研磨。黃庭堅之所以如此強調陶冶，是為了達到「心手相應」的境界。正如前文所說，「兼收並蓄」達到自得後，自得之境界還必須經過手的表現活動，才能誕生一幅書法作品，自得與手的完美結合才是心手相應。對此

黃庭堅又說：

> 心能轉腕，手能轉筆，書字便如人意。古人能書無他異，但能用筆耳。（註十四）

這裡所說的「心能轉腕」的心，即是自得的境界，「手能轉筆」的手即是表現能力。自得的境界，即若能夠按照心的指示來轉腕、轉手，從而實現轉筆，那麼這時所寫的字就達到了自得的境界，也就與心的指示達到了完美的結合。黃庭堅認為，只有心手相應、自由自在，才能出現完美的書法作品。所以他說：

> 右軍筆法如孟子言性，莊周談自然，縱說橫說無不如意，非復可以常理待之。（註十五）

他在這裡通過一個比喻，道出「無不如意」就是手與心完全相應的一種自由自在，這種「無不如意」只有通過不斷的陶冶才能實現。黃庭堅所說的「得於手而應於心」即是說的這一境界。黃庭堅所重視的書法技巧之學古的第二條內容，就是通過陶冶而實現心手相應。

2　倫理的學古——通過多讀書而除去俗氣

倫理的學古，是指學習書法倫理要素的學古。黃庭堅十分強調書法藝術創作上的「去俗」，即去除俗氣。他認為俗氣的多寡和有無，是決定前面所說「自得」和「心手相應」的品質（水準）的要素。任何人都可以說自己有所自得領悟，但如果無法感覺水準上的差異，則會將自己的自得看成是最高境界；如果無法領悟心手相應的程度，則會認為自己所表現出的就是最理想的心手相應。這裡有一個自得與心手相應的品質標準問題，黃庭堅認為這個品質的高低正是書家自身人品中俗氣多寡有無所決定的，俗氣的多寡和有無又由讀書量決定。對此，黃庭堅說：

學書既成，且養於心中，無俗氣，然後可以作示人為楷式。（註十六）

這裡所說的「學書既成」，是指書法自身技巧的成就，「養於心中」是指書法外部的學養和修養。黃庭堅之所以區分出「學書既成」和「養於心中」，是因為他覺得即便有所自得，獲得了心手相應的技巧上的表現能力，但單純以書法自身的研磨是無法去除俗氣的。黃庭堅的書論認為，在對書法自身的自得和陶冶以外，還需學養和修養，這樣才能寫出無俗氣的作品，才能作為他人的範式。因此，在他的書論文章中，有很多是對「去俗」的主張，舉其代表的例子如下。

論書法倫理性與創新性的關係

士大夫處世，可以百為，惟不可俗，俗變不可醫也。或問不俗之狀，老夫曰：「難言也。視其平居，無以異於俗人，臨大節而不可脫，此不俗人，平居終日如含瓦石，臨事一嚋不劃，此俗人。」（註十七）

「俗變不可醫也俗」，由此可知，黃庭堅是多麼厭俗，去俗之心甚堅，因此，黃庭堅評他人之字時，以俗氣之有無與多寡為主要標準，來評價書之好惡。「超逸絕塵」、「無塵埃氣」等評語就是其例。

① 余嘗論右軍父子以來，筆法超逸絕塵，惟顏魯公楊少師二人。（註十八）

② 蔡明遠帖，筆意縱橫，無一點塵埃氣，可使徐浩伏膺，沈傳師北面。（註十九）

③ 見顏魯公書即知歐虞薛未入右軍之室，見楊少師書，然後知徐沈有塵埃氣。（註二十）

④ 餘嘗評評魯公書，獨得右軍父子超逸絕塵處。（註二一）

上面引文中的「塵埃氣」是指世俗之氣，「超逸絕塵」則是指高超俊逸，全無俗氣。黃庭堅認為二王之所以為二王、魯公之所以為魯公、楊少師之所以為楊少師，都在於超逸絕塵。這裡談到的二王、顏魯公、楊少師，都是黃庭堅十分推崇的人物，這些書法家是黃庭堅的學書淵源。由此可知，黃庭堅將「無俗氣」之人作為老師，這又一次證明他對「去俗」的重視。

如果說，黃庭堅始終重視「去俗」，那麼他提出了哪些去俗的方法呢？回答是「多讀

書」，他將多讀書作爲去俗的最佳辦法。舉黃庭堅之說如下：

王著臨蘭亭敘，樂毅論，補永禪師，周散騎千字，皆妙絕，同時極善用筆，若使胸中有書數千卷，不隨世碌碌，即書不病韻，自勝李西臺，林和靖矣。蓋美而病韻者王著，勁而病韻者周越，皆渠胸次之罪，非學字不盡功也。（註二）

這裡，黃庭堅說「多讀書」（胸中有書數千券）才是「不病韻」的妙方，他所說的「不病韻」，本質上是指「無俗氣」，故可知黃庭堅作爲去俗秘方提出的不是別的，而正是「多讀書」。

中國人對於讀書的傳統理解，並不將讀書看做單純的知識累積，而是將更大的比重放在人格修養上。這就是說，他們希望通過讀書，來提高對生活、社會、人生、藝術的領悟能力，並通過這種讀書，不知不識間獲得泰然溫和的靈臺和洞察表裏的眼目，即書卷氣、文字香。只有基於書卷氣、文字香的高水準眼光，才能區分俗和雅，區分俗和雅後，才能致力於「去俗」。

黃庭堅認爲王著和周越的病韻（即俗），是因爲少讀書而「胸次」，而並非「不盡功」，即並非是沒有在寫字上盡力。「不盡功」的功是指花費在研磨書法自身技巧上的功力，在黃庭堅作爲學古內容所提出的「通過兼收並蓄而自得」，與「通過陶冶而心手相應」中，兼收並蓄和陶

治正是相當於這個「不盡功」的功。所以，雖然王著和周越也兼收並蓄，但在陶冶心手相應表現能力上，卻沒有盡功。不能去俗，從而產生病韻，而不能去俗正是因為少讀書。由此我們可以清楚地知道，黃庭堅主張的學古中，除了對書法自身的「自得」和「陶冶」外，還包含著「通過多讀書來去俗」的意思。他認為，為了寫出優秀的作品，技巧的研磨是必須的，但修煉無俗氣的人品也很重要，為了修煉這樣的人品，讀書是最切實的道路。他認識到，在學習書法上，人品的修煉並不是可選項，而是必需的項目。

（二）創新論

1 作品的創新

明人董其昌說：「晉人書取韻，唐人書取法，宋人書取意。」（註一三）之所以說宋代書法取意尚意，是因為重視個人的意志和個性。宋代的這種書風常被稱做尚意書風。個人人品當然是互不相同的，而尚意書風重在表現個性和個人的性品，這樣創作的書法作品當然體現出個人互不相同性品和人格。因此，這些作品帶有創新性是很自然的。宋代形成尚意書風的先驅人物是歐陽脩，之後北宋書壇尚意書風漸盛，到了東坡，其強調個性、「不踐古人」的書論引起周圍的關注。東坡說：

吾書雖不甚佳，然自出新意，不踐古人，是一快也。（註二四）

東坡的這一主張對當時宋人的影響很大，形成反擬古的風氣。時人張邦基說：

吾每論學書，當作意使前無古人，凌鍾王，直出其上，始可自妙分，若直爾低頭，就其規矩之內，不免爲奴。（註二五）

與東坡相比，張邦基在更進一步的層次上強調了創新。他的觀點不單純是主張「不踐古人」，也不是比肩古人，他大膽地提出，像王羲之和鍾繇這樣的大書法家，也要勇於居其上。

自稱東坡弟子的黃庭堅，其理論與東坡所說的「自出新意」之創作精神大致相同，在實際創作作品時，更是推崇新意，創作了比東坡更具創新性作品。黃庭堅有關書法創新的主張，可找出多處來，下面舉幾例示之。

隨人作計終後人，自成一家始逼眞。（註二六）

這是黃庭堅對自己的藝術創作觀的宣言，強調了具創新性的書法。黃庭堅又說：

蘭亭雖是眞行書之宗，然不必一筆一劃以爲準，譬如周公孔子不能無小過，過而不害其聰明睿聖，所以爲聖人，不善學者即聖人之過處而學之，故蔽於一曲，今世學蘭亭者多此也。（註二七）

此話也是強調創新。黃庭堅無比推崇王羲之，也認爲王羲之的字作爲他所追求的書法之上的目標。但黃庭堅卻將王羲之的代表作蘭亭敍評價爲「不能無小過」，因而「不必一筆一劃以爲準」。應該說，這些例子證明了黃庭堅對創新的追求，對藝術本質的深度理解。黃庭堅又說：

余嘗論右軍父子翰墨中逸氣，破壞於歐虞褚薛，及徐浩沈傳師，幾於掃也。（註二八）

他批評歐陽詢、虞世南、褚遂良、薛稷等尚法書法之大家，消除了王書中的逸氣。由此可知，黃庭堅對於缺乏逸氣和創新、泥法尚法的泥古風是多麼厭惡。黃庭堅就是這樣的人物，對法的解釋十分具有新意，通過這一頗具新意的解釋，提出了強調創新的書論。黃庭堅說：

士大夫多譏東坡用筆不合古法，彼蓋不知古法從何出爾。杜周云：三尺安出哉？前王所

是以為律，後王所是以為令，予嘗以此論書，而東坡絕倒也。（註二九）

上文中，黃庭堅道出，所謂法，並不是恆久不變的，過去的創新到了今天可被當作法，今天的創新若得到後學的認同，則也可被定為法。這種見解是對法的新解釋，由此我們可以再次確認黃庭堅書論中對創新才是書法真正價值的主張。簡而言之，黃庭堅主張的創新雖是基於「學古」，而且強調學古不亞于創新，但黃庭堅決不是贊成和主張沒有創新的學古，即泥古。

2 人品的清新

崇尚個人情感、情緒、個性的宋代尚意書風，必然同伴于新的概念，這個新概念便是「論書及人」。所謂「論書及人」，是指評價書法家作品時，兼論書法家人品，可用書來評人，也可用人來評書。在論書及人這一主張下，很多時候是這樣的：作書評時，不管字有多好，如果書家人品不良，則其書也不佳，反過來，書即便不甚佳，而書家人品優秀，則作品可給以高度評價。這種書評與書論，似從歐陽脩始，歐陽脩說：

古之人皆能書，獨其人之賢者傳遂遠，然後世不推此，但務於書，不知前日工書，隨與紙墨泯棄者，不可勝數也。（註三十）

這裡，歐陽修指出，書家的聲價不是靠書品的優劣，而是靠為人的賢與不賢。歐陽脩的弟

子東坡將「論書及人」加以擴大，他強調說：

人品的內容。

黃庭堅對尚意書風較之東坡有更強的體驗，因此他的書論是論書及人的，很容易找出重視

凡書象其人，……古之論書者兼論其平生，苟非其人，雖工不貴也。（註三一）

評，太似不公，去逸少不應如許遠也。（註三二）

王中令人物高明，風流弘暢，不減謝安石，筆劄佳處，濃纖剛柔，皆與人意會，貞觀書

黃庭堅又說：

王謝承家學，字劃皆佳，要是人物不凡，各有風味爾。（註三三）

這也是以人品和為人來評價書法的論書及人式的主張，書論重視人品。再舉一例說明黃庭

堅的觀點：

學者要須胸中有道義，又廣之以聖哲之學，書乃可貴，若其靈府無程政，使筆墨不減元常逸少，只是俗人耳。（註三四）

此書論也道出重視人品之意，黃庭堅認為，如果人品卑俗淺陋，那麼不管字有多工，也無法以為貴。從「學書要須胸中有道義」一句中，可知黃庭堅對人品之與書法的重視程度。黃庭堅之所以主張學古，主張通過多讀書去除俗氣，正是出於這個原因。黃庭堅書論重視人品，自己在生活中也努力陶冶人品，他在題自作書卷中說：

崇寧二年十一月，餘謫處宜州半歲矣。官司謂餘不當關城中，乃以是月甲戌抱被入宿於城南，予所僦舍喧寂齋。雖上雨傍風，無有蓋障，市聲喧憒，人以為不堪其憂，餘以為家本農耕，使不從進士，即田中廬舍如是，又不堪其憂耶。既設臥榻，焚香而坐，與西隣牛屠之機相置，為資深書此卷，實用三錢買雞毛筆書。（註三五）

從上文中可見黃庭堅高邁的人品。此外，黃庭堅寫給甥姪張大同的信中也體現出他的人品

和超然的生活態度。

寓舍在城南屠兒村側，蓬蒿挂宇，鼪鼯同徑，至於風日清映，策杖扶寋蹶，雍容林丘之下，清江白石之間，老子於諸公，亦有一日之長。（註三八）

上文中，黃庭堅表達了對生活的自足感。通過這些記錄，我們可以看出對人生持達觀態度的黃庭堅的優秀人品。今天，我們面對黃庭堅的字，之所以感受到縱橫捭闔的氣概和瘦硬清新、壯肅典重的風格，正是因爲黃庭堅的書出自於他的這種人品和高廣的胸懷。黃庭堅的書論重視人品，名實相符，並身體力行，將優秀的人品看做是創作充滿個性、標新立異的書法作品的必需條件。

（三）歸自然論

「尚意」的意，其基礎是在天賦稟性、人格，乃至接觸世事萬物時的感受與感情，因此並不脫離敍情的範疇，所以屬主觀的表現。而所謂自然，可以說不受主觀意志的控制或干涉，是以客觀的表現來對個人的性格、人品、感情、才氣等主觀因素做的昇華。也就是說，所謂自然，是以客觀的眞來代替主觀的偏執，達到物我完美合一的境界。這正如老子所說「天地有大

美而不言」中「大美」的境界。這樣來表現自然的創作活動是脫離了「巧」之層次的創作，意不在創作的創作，也就是全無所意圖的平淡的創作。借黃庭堅的話來說，即「心不知手，手不知心」的狀態下完成的創作才是「自然」境界的創作。黃庭堅在書法中追求的最終目標，正是這樣的「自然」。對於他來說，學古是前提，尚意是過程，自然則是他所追求的最終目標。下面就從作品層面與人品層面，來考察黃庭堅書論中「自然」的含義。

1　作品層面：「無意書」的具現

黃庭堅有關書論的文章中，並無直接言及「無意書」的，但若仔細考察他的書論文章，就會發現其中確實存有「無意於書而書」的主張。黃庭堅說：

張長史折叉股，顏太史屋漏法，王右軍錐畫沙印印泥，懷素飛鳥出林驚蛇入草，索靖銀鉤蠆尾，同是一筆，心不知手，手不知心，法耳。（註三七）

黃庭堅認為，不管是「折叉股」、「屋漏法」，還是「錐畫沙」，抑或是「飛島出林，驚蛇入草」，其中有歸一之理，這個理就是自然。他將這一自然的境界解釋為「心不知手，手不知心，法耳」。這裡所說的「法」，決不是指唐代尚法書法家歐陽詢、虞世南、褚遂良等人提

出的規矩，而是黃庭堅自得的道理，黃庭堅認爲書法並無特別之法，「心不知手，手不知心」就是最理想的法。一方面，在「心不知手，手不知心」的狀態下，一任自然，不受主觀個性或感情的左右，也不拘於外部的影響，通過學古而自得，另一方面，融合個人的性格、感情、才氣，誕生「身外之身」這一第二生命，使這個第二生命進行創作活動，這就是「無意於書而書」，就是自然，黃庭堅稱之爲「法」。黃庭堅認爲五代以後的書法家中，只有楊凝式一人才能這樣做。他對王著、李建中、楊凝式三人的書法評價如下。

余嘗論近世三家書云：「王著如小僧搏律，李建中如講僧參禪，楊凝式如散僧入聖。當以右軍父子書爲標準，觀餘此言，乃知遠近。」（註三八）

這裡，黃庭堅用「小僧搏律」來比喻王著，說王著的字仍拘於法度與格律，欠缺意韻，與「自然」的境界相去甚遠。用「講僧參禪」來比喻李建中，說他還未到達超逸絕塵的自然境地，一邊彷徨於聖與俗之間（自然與法度之間），一邊參禪。用「散僧入聖」來比喻楊凝式，說只有楊凝式已超越法度，在自然之中徜徉，到達了「無意於書而書」的境界。從「散僧入聖」這個比喻中，我們可知黃庭堅主張的貴自然不是別的，正是「無意於書而書」的境界。舉黃庭堅晚年的自述如下。

老夫之書本無法也。但觀世間萬緣，如蚊聚散，未嘗一事橫於胸中，遇紙則書，紙盡則已，亦不計較工拙與人之品藻憚譏，比如木人舞中節拍，人嘆其工，舞罷則又蕭然矣。（註三九）

這裡說的「本無法」是指不受法的拘束，含有「無意於書」的意思。接下來的但觀世間萬緣，是說寫字時不再考慮書法本身。像這樣，在心已不受書的局限的狀態下，「但觀世間萬緣」，即按照所看所感所悟，不分好筆好墨，見紙便書，紙盡則停，因此自然而然地「不計較工拙與人之品藻」。這正是黃庭堅的表白，而且是其晚年的表白。從黃庭堅的這番話，我們可以推斷，黃庭堅對書法創作技法的想法到達了「無意於書而書」的境界，即無我之境。

2 人品層面：韻（淡）的流（表）出

黃庭堅書法觀（特別是自然觀）形成的過程中，使用了相當多的「韻」字。這「韻」不是別的，而是指最高人品。對此，黃庭堅說：

季海長處正是用筆勁正而心圓，若有工不論韻，則王著優於季海，季海不下子敬，若論韻勝，則右軍大令之門，雖不服膺。（註四十）

又評王著的字說：

前朝翰林侍書王著，筆法圓勁，今所藏樂毅論周興嗣千字文皆著書墨積，此其長處不減季海，所乏者韻爾。（註四一）

如引文所示，黃庭堅認為，書法技法之工雖是必要，但若只有技法而無最高人品之韻，則技法之工也無意義和價值。王著的字缺乏人品之韻、高層次審美上的韻，因而不及二王，甚至連季海也不如。黃庭堅又說：

是國初寒林侍書王著寫。用筆圓熟，亦不易得，如富貴人家子，非無福氣，但病在韻耳。（註四二）

這裡所說的「用筆圓熟」是說技法上的熟練，但只是基於熟練的工巧，而缺少韻，所以黃庭堅對這一作品的最終結論是否定的。黃庭堅對韻的重視還可舉幾例。

皆美而炳韻者王著，勁而病韻者周越。（註四三）

這裡所說的「美」和「勁」都屬「工巧」的範疇，他們的書法在技巧上十分工巧，但缺乏高格調的人品之韻，所以無法成為好的作品。黃庭堅又說：

此一卷多東坡平時得意語，又是醉困已過後書。用李北海徐季海法，雖有筆不到處，亦韻勝也。（註四四）

這是對東坡醉書的評語。既是醉書，當然技法比劃有可能不工，即「筆不到處」，這樣的作品無法說是工巧的，但在黃庭堅看來，工巧不工巧並不重要，反映出東坡谿達優秀人品、流貫于全篇的韻才是最可貴的，所以他評為「亦韻勝」。這裡，他將書法質量、創新性的核心置於韻，即崇高的精神、高尚的人品。

三　結論

上文就中國宋代最具創新性的書法家黃庭堅的書論進行了分析，對其以題跋形式流傳下來的書論作了綿密的分析，結論是他的書論具有「學古→尚意→歸自然」的體系。他一貫地主張徹底學古，發揮個性創作出獨創性的作品，然後回歸極其平淡的自然境界。

他的這一書論體系的各階段中，都從兩個層面來記述，一是書法的技巧層面，而是必須修

煉人品這一人品層面。也就是說，對前人書法遺產的學習，即學古，可分成對書法技巧的學古和對作家人品的研磨，後者是倫理上的學古。創新也可分為基於書法技巧上的作品創新，和基於作家人品上的人品創新。歸自然則可分為追求「無意書」的作品的自然性，和追求韻的人品的自然性。像這樣，黃庭堅的書論都分做兩部分論，作品技巧層面，即依靠技巧創作作品的創新性，和依靠人品而形成的作品的倫理性，這兩者關係是不可分割的，為了提高作品的創新性（作品性），技巧上的研磨是必需的，但基於作家人品的倫理性也是必不可少的。他的這一觀點展開來說，並不是將書法看做人格修養的工具，以此來強調人品，而是認為不修養人品，就無法提高作品性，所以書家的人品修養是必然和必需強調的。他不將書法的倫理性看做是可選項，而是視為必須事項。

南宋末年著名詩論家嚴羽在他的著述《滄浪詩話》中說：

夫詩有別材，非關書也。詩有別趣，非關理也。而古人未嘗不讀書，不窮理。非多讀書，非多窮理，則不能至其極。（註四五）

嚴羽的這段話非常有意義，他闡明中國古典美學的一個特點。（註四六）黃庭堅的書論與嚴羽的這段話十分相似，所以我們可以參照嚴羽的這段話來得出下面的結論。書法與其他任何

類型的藝術都不同，需要獨特的技法，所以僅僅靠精神的修養和人品的磨練是無法寫出好書法的，但若無優秀的人品修養，也絕對無法創作出最高水平的作品來。通過對黃庭堅書論的分析，可知為了提高書法的創新性和作品性，倫理精神是必需的。中國書法史上最強調創新性的時代是宋代，而在宋代書法家中，創作出最具創新性作品的（註四七），獲得「真正的書法家」之評（註四八）的書法家是黃庭堅，我們把握今天書法的發展方向時，有必要借助黃庭堅的見解，以之為他山之石。基於藝術至上主義的各種現代藝術潮流，不重視藝術的社會性和倫理性，而只強調藝術的純藝術性。與其認為書法也應該走藝術至上的道路，還不如先把握書法這種藝術的本質特點，即本質特點在倫理性上。書法的一個很大的魅力，就是極其強調倫理性，應該將書法發展的方向設置在倫理性上。二十一世紀是多元文化的時代，從藝術至上主義的觀點來隻強調創新性、否定書法的倫理性，書法是得不到真正的發展的。只有強調倫理性甚于創新性，才能找出書法走向世界的新的突破口。

最近，美術治療比較受到關注，其中，利用書法來進行心理諮詢和矯正治療被認為很可行，這正是因為書法原本就有很強的倫理性。筆者相信，作為二十一世紀書法發展的一個突破口，對其潛在的心理治療效果的討論將會越來越熱烈，不久的將來，必然會在這些討論和研究的基礎上，開發出應用軟件，從而受到社會的關注。當書法發揮出心理治療效果，書法便能深入進我們的生活中，我期待著這一天，這種期待也正是緣于書法所具有的高度的倫理性。

參考文獻

金炳基 《黃山谷詩與書法之研究》 中國文化大學中文研究所博士論文 一九八八年

黃庭堅 《山谷集》 臺北市 商務人書館四庫全書影印本

董其昌 《容臺別集》 臺北市 國立中央圖書館編印本

蘇 軾 《東坡題跋》 臺北市 三民書局印本 《宋人題跋》 所載

歐陽脩 《歐陽脩全集》 臺北市 世界書局印本

蘇 軾 《蘇東坡全集》 臺北市 河洛圖書出版公司 一九七五年

陸 遊 《老學庵筆記》 臺北市 木鐸出版社排印本 一九八二年

嚴 羽 《滄浪詩話》 郭紹虞主編 《中國歷代文論選》 所載 上海市 上海古籍出版社

康有為 《廣藝舟雙楫》 〈體變〉 第四 臺北市 華正書局 《歷代書法論文選》 本 頁七
一九八八年 二四

于大成 〈書史概述〉 《中華文化復興月刊》 第五卷 第二期
《書藝學》 韓國書藝學會 第三號

注釋

編按　金炳基　韓國書藝學會會長。

註一　主張藝術本身的目的就是藝術，一八三〇年代法國作家戈蒂埃的藝術理論，又稱「為藝術而藝術」，與「為人生而藝術」相對，這種稱法來自于同時代哲學家維克多・庫辛。這一思潮認為藝術的唯一目的是藝術自身，即美，排斥道德、社會及其它所有功用，強調藝術的自律性和無償性。戈蒂埃小說《莫班小姐》的序言，因提出這一主張而聞名，序言中，他激進地說，「無用的才是美的，有用的都是醜的。」同時期，美國的愛倫・坡不謀而合地提出類似的主張，他與戈蒂埃等的主張催生了追求官能美的唯美主義，以頹廢、怪奇為美的惡魔主義，以及象徵主義、高蹈派、先拉斐爾兄弟會、新享樂主義、頹廢主義等各種流派。

註二　金炳基：《黃山谷詩與書法之研究》（臺北市：中國文化大學中文研究所博士論文，一九八八年），頁一九九－二〇八。

註三　《山谷集》卷二九，〈跋與張載喜書卷尾〉（臺北市：臺灣商務印書館，四庫全書影印本），頁三〇七。（以下只標《山谷集》及頁碼）

註四　《書贈福州陳繼月》，《山谷集》，頁三〇七。

註五　〈又跋蘭亭〉，《山谷集》，頁二九〇。

註六　〈跋為王聖子作字〉，《山谷集》，頁三〇五。

註七 〈題樂毅論後〉，《山谷集》，頁二九○。

註八 〈題縫本法帖〉，《山谷集》，頁二九三。

註九 〈跋與徐德修草書後〉，《山谷集》，頁三○六。

註十 《山谷集》卷二八，〈跋翟公巽所藏石刻〉，頁二九七。

註十一 〈自評元祐間字〉，《山谷集》卷二九，頁三○六。

註十二 《山谷集》卷二九，〈跋與徐德修草書後〉，頁三○六。

註十三 《山谷集》卷二八，〈跋洪駒父諸家書〉，頁三○○。

註十四 《山谷集》卷二八，〈題縫本法帖〉，頁二九三。

註十五 《山谷集》卷二八，〈題縫本法帖〉，頁二九三。

註十六 《山谷集》卷二九，〈跋與張載熙書卷尾〉，頁三○七。

註十七 《山谷集》卷二九，〈書繪卷後〉，頁三○五。

註十八 《山谷集》卷二九，〈跋東坡書〉，頁三○二。

註十九 《山谷集》卷二九，〈跋洪駒父諸家書〉，頁三○○。

註二十 《山谷集》卷二八，〈跋王立之諸家書〉，頁三○○。

註二一 《山谷集》卷二八，〈跋顏魯公東西二林題名〉，頁二九七。

註二二 《山谷集》卷二九，〈跋周子發帖〉，頁三○九。

註二三 董其昌：《容臺別集》卷四〈臺北市：國立中央圖書館編印本〉，第四冊，頁一八九○。

註二四 《東坡題跋》卷四，〈評草書〉。

註二五 張邦基，《墨場漫錄》。

註二六 《山谷集》卷二八，〈題樂毅論後〉，頁二九〇。

註二七 《山谷集》卷二八，〈又跋蘭亭〉，頁二九〇。

註二八 《山谷集》卷二九，〈跋東坡帖後〉，頁三〇三。

註二九 《山谷集》卷二九，〈跋東坡水陸讚〉，頁三〇二。

註三十 歐陽脩《歐陽脩全集》（下）卷一二九，《筆說》〈世人作肥字說〉（臺北市：臺灣世界書局印本），頁一〇四五。

註三一 《東坡集》卷二三，〈書唐代六家書後〉。

註三二 《山谷集》卷二八，〈題縫本法帖〉，頁二九三。

註三三 《山谷集》卷二八，〈題縫本法帖〉，頁二九三。

註三四 《山谷集》卷二九，〈書繒卷後〉，頁三〇五。

註三五 《山谷集》卷二九，頁三〇六。

註三六 〈贈張大同卷〉墨蹟，現由美國普林斯頓大學收藏，數年前臺灣曾出版影印本（限定五百冊），影印出版社不詳。筆者收藏有這一墨蹟的影印本。

註三七 《山谷集》卷二九，〈題黔州時字〉，頁三〇八。

註三八 《山谷集》卷二八，〈題楊凝式詩碑〉，頁二九六。

註三九 《山谷集》卷二九，〈書家弟幼安作草後〉，頁三一一。

註四十 《山谷集》卷二八，〈書徐浩題經後〉，頁二九七。

註四一　《山谷集》卷二八，〈書徐浩題經後〉，頁二九七。

註四二　《山谷集》卷二八，〈跋翟公巽所藏石刻〉，頁二九八。

註四三　《山谷集》卷二九，〈跋周子發帖〉，頁三〇九。

註四四　《山谷集》卷二九，〈跋東坡書〉，頁三〇二一。

註四五　嚴羽：《滄浪詩話・詩辨》，收入郭紹虞主編：《中國歷代文論選》第二冊（上海市：上海
　　　　古籍出版社，一九八八年），頁四二四。

註四六　李澤厚以這一段話爲根據，將中國古典美學的一個特徵概括爲「強調認知和直覺的統一」。
　　　　見李澤厚、劉綱紀主編：《中國美學史》第一卷，上冊（臺北市：穀風出版社），頁二九。

註四七　「宋人書以山谷爲崔變化無端」。康有爲：《廣藝舟雙楫》，〈體變〉第四（臺北市：華正
　　　　書局），《歷代書法論文選》本，頁七二四。

註四八　「蘇公（蘇東坡）得於天賦學養者多，黃庭堅則是眞正的書家。」于大成：〈書史槪述〉
　　　　（下），《中華文化復興月刊》第五卷第二期。

日本有鄰館本〈砥柱銘卷〉與黃庭堅書法的比較

李郁周

摘要

宋代書家黃庭堅（一○四五－一一○五）自撰的文章中，提及寫過唐代魏徵（五八○－六四三）所撰的〈砥柱銘〉四次，分別給不同的四個人，然而這四件〈砥柱銘〉今皆不存。

現存黃庭堅名下〈砥柱銘卷〉曾藏於日本京都有鄰館，這件〈砥柱銘卷〉歷來曾被認定為黃庭堅真跡，也曾被懷疑為贋品。傅申在三十多年前曾認為此件可能非黃庭堅手筆，二○一○年五月則撰文論其與黃庭堅書跡的相似性，而肯定為黃庭堅書跡。二○一○年六月初，這件〈砥柱銘卷〉在北京保利公司以人民幣四億三千六百八十萬元（約新臺幣二十二億元）拍賣成交，創新中國書畫拍賣市場的最高價。其後這件作品是否為黃庭堅的真筆？網路流言蜚語不少；其中高鴻所論〈砥柱銘卷〉自身相同字形與部首結構千篇一律，缺乏黃庭堅書法的多姿變化，不是真跡，較具說服力。

本文從書寫習慣的差異性立論，先就有鄰館本〈砥柱銘卷〉中檢出一百零二個字，並從三

十一件黃庭堅的書跡中，檢出相同的字或部首偏旁，分別以「文字樣式、筆畫長短、筆畫位

置、筆畫曲直、筆畫樣式、點畫承帶、偏旁寫法、筆順先後、其他形態與字形結構等十類」，

比較兩者之間的差異。發現〈砥柱銘卷〉誤寫、異寫的字不少，筆畫的長短、曲直與位置的左

右、高低，與黃庭堅的寫法不合；運筆的承帶，偏旁的寫法，筆順的先後或字形結構，均與黃

庭堅的書寫習慣不符。

此外，魏徵在貞觀十二年（六三八）撰寫〈砥柱銘〉，而有鄰館本〈砥柱銘卷〉的主文是

貞觀十一年寫成的。這些具體落差的存在，本文因而推定：有鄰館本〈砥柱銘卷〉，非黃庭堅

所書。

關鍵詞

黃庭堅、砥柱銘、有鄰館

一　前言

二○一○年六月四日臺北《聯合報》報導，原爲日本京都有鄰館收藏的宋代黃庭堅（一○四五－一一○五）名下行楷長卷〈砥柱銘〉，經臺北寒舍公司王定乾爲推手，六月三日在北京保利公司春季拍賣會以人民幣四億六千萬元（實爲四億三千六百八十萬元）成交，等於新臺幣二十二億元上下，創新中國書畫拍賣市場的第一高價。[註一]次日六月五日《聯合報》繼續報導，這件黃庭堅名下行楷長卷因書法風格與黃庭堅其他作品存有差異，臺灣學者傅申在三十多年前撰寫博士論文時，曾經質疑其眞僞，最近發表〈從遲疑到肯定〉專文，確認這是黃庭堅書風轉換時期的眞跡。[註二]

傅申的〈從遲疑到肯定—黃庭堅書《砥柱銘卷》研究〉大文，刊登於二○一○年五月發行的北京《中國書法》雜誌；[註三]同期雜誌另刊有黃君的〈山谷晚年書風的重要代表作——論黃庭堅大字行楷書《砥柱銘卷》〉一文。[註四]兩文爲精簡文，完整全文刊載於北京保利拍賣公司二○一○年五月出版的《黃庭堅砥柱銘》一書中。[註五]兩文皆肯定日本有鄰館本〈砥柱銘卷〉是黃庭堅眞跡，傅申根據作品受贈人楊明叔與黃庭堅的交往時間，定爲黃庭堅在一○九五年所書，是書風轉換期之作；黃君則根據黃庭堅與楊明叔往來留別的時間，定於一○九六年至一○九八年之作，且認爲可能書於一○九八年，是黃庭堅晚年變法初期之作。

日本有鄰館這件〈砥柱銘卷〉圖錄曾經刊印於日本東京二玄社一九九四年出版的中田勇

次郎編輯《黃庭堅》一書，（註六）另刊印於北京榮寶齋二〇〇一年出版的水賚佑編輯《中國書

法全集——黃庭堅》中。（註七）兩書皆認為此作為黃庭堅真跡，中田勇次郎敘述此作有元豐七

年（一〇八四）與元祐年間（一〇八六－一〇九四）所書兩說；（註八）水賚佑則根據《山谷題

跋·題魏鄭公砥柱銘後》一文的年月，將此作定為黃庭堅在建中靖國元年（一一〇一）所書。

（註九）

黃庭堅自撰的文章中，記載他寫過魏徵（五八〇－六四三）所撰的〈砥柱銘〉四次：①

建中靖國元年寫給楊明叔，見《山谷題跋·題魏鄭公砥柱銘後》；（註十）②崇寧元年（一一〇

二）寫給徐師川，見《山谷集·與徐師川書四首》；（註十一）③寫給王觀復，見《山谷題跋·

跋砥柱銘後》；（註十二）④寫給歐陽元老，見《山谷老人刀筆·與歐陽元老十一首》。（註十三）

此四件〈砥柱銘〉今皆不傳。傅申認為日本有鄰館本〈砥柱銘卷〉是黃庭堅所書第五件，早於

建中靖國元年所寫的那件，為了讓〈砥柱銘〉刻石流傳，所以在建中靖國元年重新為楊明叔書

寫一次，兩件作品末尾的題識文字敘述內容纏會大抵相同，而前卷（有鄰館本）粗疏，後卷

（建中靖國本）精密。黃君則認為黃庭堅並未重寫〈砥柱銘〉本文，只是修改前卷的題識文字

內容，重新為楊明叔書寫題識文字，以供刻石之用而已。由於目前未見建中靖國元年的〈砥柱

銘〉刻石或拓本流傳，無法驗證傳、黃兩人的論說誰是誰非或兩者皆非。

足以彰顯黃庭堅自家書風的大字行楷作品圖錄尚屬易見，筆者過去未曾細察有鄰館本〈砥柱銘卷〉的書法特徵；即使閱讀報紙報導之後也對這件作品印象平平，直覺此書非黃庭堅力作。二〇一〇年六月十日臺北典藏藝術公司函邀筆者在八月中作「黃庭堅書法作品欣賞」為主題的演講，執事人員希望兼及〈砥柱銘卷〉，六月前後筆者正為審閱研究生畢業論文而忙碌，無暇細看〈砥柱銘卷〉書法，商定以〈寒山子龐居士詩卷〉為演講主題。事隔不到一週，六月十六日，明道大學國學研究所書法藝術組畢業的某校友電詢：「除了《中國書法全集・黃庭堅》一書中的〈砥柱銘卷〉之外，何處可以覓得圖錄？」筆者回應：「我只看到日本二玄社出版中田勇次郎編輯《黃庭堅》一書中有全文與題跋，只是圖片較小。」

二〇一〇年八月下旬在「典藏創意空間一館」演講黃庭堅〈寒山子龐居士詩卷〉書法特色之後，自忖應該針對有鄰館本〈砥柱銘卷〉書法詳細的讀一讀，於是窮一個月之力，以水賚佑編輯的《中國書法全集・黃庭堅》為主，兼看中田勇次郎編輯的《黃庭堅》，並參考向臺北何創時書法藝術基金會借閱的北京保利公司出版之《黃庭堅砥柱銘》一書，就〈砥柱銘卷〉與黃庭堅其他書法作品中，將「字或部首偏旁相同」而〈砥柱銘卷〉寫法差異較大的字輯選一百零二字，排比分類，比對兩者之間的不同，草成此文。以書法差異為主的論說，兼及有鄰館本〈砥柱銘卷〉主文撰作年代之謬，略陳一隅之見，粗率難免，還請讀者方家指教。

二　本文輯引的黃庭堅書跡

傳世的黃庭堅書跡，將墨跡、石刻、法帖合計，今日可見的作品應有六十件以上；可以選取做爲與有鄰館本〈砥柱銘卷〉書法比對的作品，至少可達半數。吾人可於中田勇次郎編輯的《黃庭堅》與水賚佑編輯的《中國書法全集・黃庭堅》兩書中睹其風貌。

中田勇次郎編輯的《黃庭堅》，其〈名蹟集〉部分先依「眞蹟、石刻、法帖」分成三類，再分別略按作品書寫時間或法帖摹刻年代先後排列。水賚佑編輯的《中國書法全集・黃庭堅》，不分墨跡、碑刻或法帖，只依黃庭堅作品書寫時間先後編排。本文輯引的書跡圖片，除了有鄰館本〈砥柱銘卷〉之外，黃庭堅書跡共有三十一種，圖片標示有兩組阿拉伯數字，可在水賚佑編輯的《中國書法全集・黃庭堅》中的頁次與行次查得書跡名稱與字樣，讀者可依本文文末「參考書目」欄中自行對照黃庭堅的作品圖錄。

傳世的黃庭堅書法作品，在水賚佑編輯的《中國書法全集・黃庭堅》與河北教育出版社二○○四年出版張傳旭編輯的《中國書法家全集・黃庭堅》兩書中，都給予繫年，（註十四）本文輯引的黃庭堅書跡圖片排列先後，即從兩書繫年先後斟酌而出，將有鄰館本〈砥柱銘卷〉闌入一○九五年（傅申定年），恰把黃庭堅書跡分成前後兩期，亦即將「書風轉變期」（傅申語）或「晚年變法初期」（黃君語）的〈砥柱銘卷〉列於中間位置。本文輯引的黃庭堅書跡圖片另

有「發一、華一、龐十、食十」等字樣，「二」號指前期，「十」號指後期，表示圖片書跡是從前期的〈發願文卷〉、〈華嚴疏卷〉與後期的〈寒山子龐居士詩卷〉、〈蘇軾寒食詩卷跋尾〉輯選的。

茲將本文輯引黃庭堅書跡的年代、名稱與簡稱臚列如下：

序號	年代	書跡名稱	代號
一	約一○八四	〈發願文卷〉	〈發一〉
二	一○八六	〈王長者墓誌銘稿〉	〈長一〉
三	約一○八六	〈王詵詩帖跋〉	〈詵一〉
四	一○八七	〈致無咎通判學士尺牘〉	〈咎一〉
五	一○八八	〈薄酒醜婦歌〉	〈薄一〉
六	約一○八八	〈與立之承奉尺牘〉	〈立一〉
七	約一○八九	〈致景道十七使君尺牘並詩〉	〈景一〉
八	一○九○	〈五馬圖卷跋〉	〈馬一〉
九	一○九三前	〈華嚴疏卷〉	〈華一〉

序號	年代	作品	備註
十	一〇九三前	〈致公言通直執事尺牘〉	(言一)
十一	約一〇九四	〈惟清道人帖〉	(清一)
十二	約一〇九五	〈致公蘊知縣宣德執事尺牘〉	(蘊一)
十三	約一〇九五	〈天民知命帖〉	(天一)
十四	約一〇九五	〈致明叔同年尺牘〉	(明一)
十五	約一〇九五	〈致明叔少府尺牘〉	(叔一)
●	一〇九五	〈砥柱銘卷〉	
十六	一〇九七	〈陰長生詩三篇並識〉	(陰十)
十七	一〇九九	〈史翊正墓誌銘稿〉	(史十)
十八	約一〇九九	〈苦筍帖〉	(笋十)
十九	約一〇九九	〈寒山子龐居士詩卷〉	(庬十)
二十	約一一〇〇	〈贈張大同卷識尾〉	(同十)
二一	約一一〇〇	〈蘇軾寒食詩卷跋尾〉	(食十)
二二	約一一〇〇	〈諸上座卷〉	(諸十)
二三	一一〇〇後	〈致雲夫七弟尺牘〉	(雲十)

編號	頁	帖名	字例
二四	一〇〇後	〈致德輿賢友尺牘〉	〈德十〉
二五	一〇一	〈西山題記〉	〈西十〉
二六	一〇一	〈山預帖〉	〈預十〉
二七	一〇一	〈經伏波神祠詩卷〉	〈伏十〉
二八	一〇一	〈牛兒帖〉	〈牛十〉
二九	一〇二	〈松風閣詩卷〉	〈松十〉
三〇	一〇四	〈范滂傳〉	〈范十〉
三一	一〇四	〈致齊君尺牘〉	〈齊十〉

上述輯引黃庭堅的書跡，前期十五件有大字三件：〈發願文卷〉、〈薄酒醜婦歌〉與〈華嚴疏卷〉，其餘為小字十二件；後期十六件有小字六件：〈史翊正墓誌銘稿〉、〈苦筍帖〉、〈致雲夫七弟尺牘〉、〈致德輿賢友尺牘〉、〈山預帖〉與〈致齊君尺牘〉，其餘為大字十件。

本文圖例選擇的原則有二：1.前期、後期書跡平均輯入，惟若前期書跡相同字例較少，則多選取後期書跡；反之亦然。2.盡量選取大字書跡，若大字書跡相同字例較少，則選採小字書

跡。黃庭堅書寫的字樣習慣，並無大小字之分，讀者從本文圖例即可判知。

三　有鄰館本〈砥柱銘卷〉與黃庭堅書法的差異

　　一個書法家的個人書法風貌是獨特的，有如一個人一張臉，人人不同。個人面貌的形成，由先天的基因與後天的修爲共同構成，其表現在外的外表、神情、動作、口音、口味、喜好等方面的習性與特點，自少至老雖有漸變，但其基本性質是終生不變的。書法家個人書法風貌也是如此，書人本質與師法所從來的結合，形成其特色，某件作品是否爲這個書法家所寫的？觀察其字樣外形、表情神態、書寫動作、映帶往來等各種性質，與這個書法家的其他作品表現是否類似或相異？則其真偽面目自然而然的顯現出來。

　　進一步的說，要辨別一件書法作品是不是歷史上某書法家寫的，可就這件作品與這個書法家其他作品「外貌、神情、動作」的類似性與差異性加以比對，如果類似而沒有差異，則可推定其書寫者歸於這個書法家；如有差異而不類似，則可推定書寫者不是這個書法家。不論細看其類似性或差異性，結果是一樣的。

　　然而要把一件書法作品歸屬於某書法家所書，只重視其類似性是不足的，尤其要注意其差異性，儘管兩者之間有不少的雷同，只要有相當成分的差異存在，即可推定此一作品非這個書法家所書。這種考察有如比對兩個長得極爲相似的人，可從外貌、神情、動作、口音等方面綜

合判別，即知誰是甲、誰是乙；即使是檢驗同卵雙胞胎兄弟、姊妹的基因都判別不出甲乙時，「動作、神情」可以成為檢驗的輔助工具。這時張大千「望氣」之說，對書畫真偽便可產生識別的作用。

對於有鄰館本〈砥柱銘卷〉與黃庭堅書法的比對，傅申使用類似性比較法，就筆法結字的相似性，舉出筆法中的「豎橫鉤、捺畫、橫豎轉折」、部首中的「戈、糸」等寫法，論〈砥柱銘卷〉書法與黃庭堅寫法的一致性，〈註十五〉定〈砥柱銘〉為真跡。高鴻就書法的變化性，論〈砥柱銘卷〉中相同字形與部首結構的千篇一律，舉出全部的「水、寶蓋、言、阜（左耳）、心（豎心）、糸、心」等部首各字，以及所有同字出現兩次以上的圖例，指其單一性缺乏黃庭堅書跡的多姿變化，定〈砥柱銘〉為贋品。〈註十六〉

本文比對有鄰館本〈砥柱銘卷〉是否為黃庭堅所書，則檢出相同的字或部首偏旁，就字樣、點畫、偏旁、筆順與結構等方面，使用差異比較法，不用類似比較法。從有鄰館本〈砥柱銘卷〉四百零七個字中，檢出一百零二個（重複五個不計）與黃庭堅平素寫法習慣差異較大的字，以圖片列出對照，部分字例並舉其他書法家為證，分成十類加以說明，這十類當然不足以涵蓋〈砥柱銘卷〉的全部問題，但從中引申，已可概括大多數的書寫問題：

（一）文字樣式不同：誤寫、異寫。

（二）筆畫長短不同：橫畫、撇畫。

（三）筆畫位置不同：撇畫、豎畫、點筆。

（四）筆畫曲直不同：撇畫。

（五）筆畫樣式不同：豎寫成點、點寫成撇。

（六）點畫承帶不同：點與點、畫與畫、點與畫。

（七）偏旁寫法不同：寶蓋、三點水、女部、委部。

（八）筆順先後不同：隹部、必字、喪字。

（九）其他形態不同：龍字、石字、義字。

（十）字形結構不同：左右合體、上下合體。

（一）文字樣式不同

1.誤寫：⑴祝、禮、源、軌。

「祝、禮、源、軌」等字是習見的常用字，一般人寫錯的可能性很小，何況是書法家！有鄰館本〈砥柱銘卷〉中，竟然將「禮」字「示」部誤寫成「衣」部、「源」字「白」部上撇誤寫成「卜」形、「軌」字「九」部誤寫成「丸」（圖左行）；從傳世的黃庭堅書跡中，可以看到寫法正確的字例（圖右行）。〈砥柱銘卷〉這四個錯字，非黃庭堅手筆。

（一）文字樣式不同

1. 誤寫：⑵叔。

楷行書「叔」字寫成圖例中的字樣，是從隸書字樣傳承而來。中國歷史上的大書家寫到這個字，「小」部三個點，不會寫成只有「兩個點」，例如歐陽詢、顏真卿、米芾等都是如此。有鄰館本〈砥柱銘卷〉兩次寫到「明叔」兩個「叔」字，都誤寫成「兩個點」（圖左行）；傳世的黃庭堅書跡中，都是寫法正確的「三個點」（圖右行）。〈砥柱銘卷〉這兩個錯字，非黃庭堅所書。至於字的右側有無加點皆可，只是黃庭堅通常不加點。

（一）文字樣式不同

1. 誤寫：(3)迹。

中國歷史上的大書家寫到楷行書「迹」字，「辵」部不會寫成「夊」部，例如王羲之、蘇軾、米芾等都是如此。有鄰館本〈砥柱銘卷〉中，竟然將「迹」字「辵」部誤寫成「夊」部（圖左行）；從傳世的黃庭堅書跡中，可以看到寫法正確的兩個字例（圖右行）。〈砥柱銘卷〉這個錯誤的「迹」字，非黃庭堅的筆跡。

（一）文字樣式不同

2. 異寫：(1)愛。

　　楷行書「愛」字「心」下加「一點」，中國歷史上的大書家不曾如此寫過。有鄰館本〈砥柱銘卷〉中，「愛」字「心」下加點（圖左上）；從傳世的黃庭堅書跡中的六個「愛」字看，不論前期或後期，沒有任何一個字的「心」下加點。〈砥柱銘卷〉這個怪異寫法的「愛」字，非黃庭堅所書。

（一）文字樣式不同

2.異寫：⑵舊。

有鄰館本〈砥柱銘卷〉中的「舊」字（圖左上），「草頭」寫成「橫挑撇」三筆，「隹部」橫畫只寫「三橫」；從傳世的黃庭堅書跡中五個「舊」字看，不論前期或後期，「草頭」寫成「豎豎點撇」四筆，「隹部」橫畫「四橫」寫全。黃庭堅平素寫到「舊」字，從來沒寫過像〈砥柱銘卷〉這種怪異的樣式。

（一）文字樣式不同

2. 異寫：⑶病。

有鄰館本〈砥柱銘卷〉中的「病」字（圖左上），寫得相當草率，左側「兩點」隨便帶過「不寫」，不像草書，更不像行書；從傳世的黃庭堅書跡中六個「病」字看，不論前期或後期，「病」字左側「兩點」都是完整的另外起筆「連帶」寫出。黃庭堅平素寫到「病」字，從來沒寫過像〈砥柱銘卷〉如此怪異的樣式。

（一）文字樣式不同

2. 異寫：⑷北。

有鄰館本〈砥柱銘卷〉中的「北」字（圖左上），乍看之下像「比」字，左橫居然寫到左豎的右邊；傳世的黃庭堅書跡中，看不到如此輕率的寫法，不論前期或後期，都出之以嚴謹的字樣。〈砥柱銘卷〉這個怪異的「北」字，非黃庭堅所書。

2. 異寫：⑸爰。

有鄰館本〈砥柱銘卷〉中的「爰」字（圖左中）中央的「工」形只寫「橫撇」兩筆；傳世的黃庭堅書跡中，不論前期或後期，都寫成完整的「工」形。〈砥柱銘卷〉這個怪異的「爰」字，非黃庭堅所書。

（一）文字樣式不同

2. 異寫：(6)名、銘。

有鄰館本〈砥柱銘卷〉中的「名、銘」四字，有兩個「夕」部寫成「月」形，即「一點」寫成「兩點」（圖左行）；傳世的黃庭堅書跡中，不論前期或後期，「名」字「夕」部皆寫「一點」（圖右行）。〈砥柱銘卷〉這些怪異的「名、銘」等字，非黃庭堅手筆。

（二）筆畫長短不同

1. 橫畫太短：(1)世。

有鄰館本〈砥柱銘卷〉中的三個「世」字（圖左上），末橫太短，與左豎分開，而且筆順是「橫、三豎、橫」；傳世的黃庭堅書跡中，不論前期或後期，所有的「世」字末橫皆與左豎連寫，筆順是「橫、右兩豎、左豎橫」，無一例外。黃庭堅平素寫到「世」字，從來不曾寫過像〈砥柱銘卷〉中「世」字的寫法。

（二）筆畫長短不同

1. 橫畫太短：⑵所。

有鄰館本〈砥柱銘卷〉中的兩個「所」字（圖左上），上橫太短，乍看之下類似草書「取」字；傳世的黃庭堅書跡中，不論前期或後期，「所」字上橫皆特長。〈砥柱銘卷〉這兩個「所」字，與黃庭堅平素寫法不同，非黃庭堅的筆跡。

（二）筆畫長短不同

1. 橫畫太短：⑶時。

有鄰館本〈砥柱銘卷〉中的兩個「時」字（圖左上），右上「土」形下橫太短；傳世的黃庭堅書跡中，不論前期或後期，「時」字右上「土」形下橫特長。此外，〈砥柱銘卷〉「時」字「日」部末筆挑畫「太長」，也與黃庭堅寫法有別。這兩個「時」字，與黃庭堅平素寫法不同，非黃庭堅所書。

　　（二）筆畫長短不同

　　1. 橫畫太短：⑷詩、持。

　　有鄰館本〈砥柱銘卷〉中的「詩、持」兩字（圖左上），右上「土」形下橫太短；傳世的黃庭堅書跡中，不論前期或後期，兩字右上「土」形下橫特長。此外，〈砥柱銘卷〉中，「時、詩、持」各字「土」形豎畫上半「太短」，也與黃庭堅寫法有別。〈砥柱銘卷〉上這兩個字，與黃庭堅平素寫法不同，非黃庭堅筆跡。

（二）筆畫長短不同

2.撇畫太長：⑴維、緡、綱、績。

有鄰館本〈砥柱銘卷〉中的「維、緡、綱、績」各字（圖左行），「糸」部第一撇太長，第二撇與第三撇連筆；傳世的黃庭堅書跡中，「纏、結、綏」各字（圖右行），「糸」部第一撇不長，第二撇與第三撇斷開。兩種寫法的長短與斷連不同。〈砥柱銘卷〉中的「糸」部各字，非黃庭堅所書。

（二）筆畫長短不同

2. 撇畫太長：⑵紀、經。

有鄰館本〈砥柱銘卷〉中的「紀、經」兩字（圖左行），「糸」部第一撇與第二撇斷開，第二撇與第三撇連筆；傳世的黃庭堅書跡中，不論前期或後期，「糸」部各字（圖右行），各撇連則俱連，斷則俱斷。兩者寫法斷連不同。此外，〈砥柱銘卷〉中「經」字的形態左大右小、左低右高；黃庭堅所書則左小右大、左高右低。凡此皆見〈砥柱銘卷〉中「紀、經」兩字，非黃庭堅手筆。

（二）筆畫長短不同

3. 撇畫太短：尼、屬。

有鄰館本〈砥柱銘卷〉中的「尼、屬」兩字（圖左上），「尸」部撇畫太短，未與上橫無縫密接，留下空白；傳世的黃庭堅書跡中，「尸」形各字撇畫皆與上橫密接無縫。此外，〈砥柱銘卷〉中的「尸」部撇畫形狀太直、角度方向太斜，缺乏搖盪的姿態。凡此皆見〈砥柱銘卷〉中的「尼、屬」兩字，非黃庭堅筆跡。

（三）筆畫位置不同

1.撇畫太高：(1)或、域、載。

有鄰館本〈砥柱銘卷〉中的「或、域、載」各字（圖左行），「戈」部撇畫位置太高，撇形頭細尾粗；末點偏右，不成點形；弧豎頭細尾粗，提按動作不當。傳世的黃庭堅書跡中，無論前期或後期，「戈」形各字（圖右行）撇畫位置甚低，撇形首粗尾細；弧豎頭尾粗細相近。由此可見〈砥柱銘卷〉中的「戈」部各字，顯然非黃庭堅所書。

（三）筆畫位置不同

1. 撇畫太高：⑵成、盛。

有鄰館本〈砥柱銘卷〉中的「成、盛」兩字（圖左上），「戈」部撇畫位置太高，末點偏右，弧豎頭細尾粗。傳世的黃庭堅書跡中，無論前期或後期，「戈」部撇畫位置甚低，弧豎首尾粗細相近。此外，〈砥柱銘卷〉中的「盛」字寫成上「成」下「皿」，與黃庭堅寫法不同。凡此皆見〈砥柱銘卷〉中的「戈」部各字，非黃庭堅手筆。

（三）筆畫位置不同

2. 豎畫偏左：⑴不。

　　有鄰館本〈砥柱銘卷〉中的「不」字（圖左行），豎畫位置偏左，末點角度方向往右下；傳世的黃庭堅書跡中，不論前期或後期，「不」字（圖右行）豎畫位置均居中，末點角度方向略往右。〈砥柱銘卷〉中的「不」字寫法，與黃庭堅平素寫法不同，非黃氏筆跡。

（三）筆畫位置不同

2.豎畫偏左：⑵祀、祝、禮。

有鄰館本〈砥柱銘卷〉的「祀、祝、禮」各字（圖左上），「示」部豎畫位置偏左；傳世的黃庭堅書跡中，不論前期或後期，「示」部各字豎畫位置皆偏右。由此可見〈砥柱銘卷〉中的「示」部各字，非黃庭堅所書。

（三）筆畫位置不同

2.豎畫偏左：(3)是。

有鄰館本〈砥柱銘卷〉中的「是」字（圖左上），「疋」形豎畫偏左，重心失衡；傳世的黃庭堅書跡中，「是」字「疋」形豎畫皆偏右，重心穩定。〈砥柱銘卷〉中的「是」字寫法，與黃庭堅的寫法不合，非黃氏手筆。

（三）筆畫位置不同

2. 豎畫偏左：⑷夔。

有鄰館本〈砥柱銘卷〉中的「夔」字（圖左上），「目」形下面「兩豎」偏左；傳世的黃庭堅書跡中，不論前期或後期，「目」形下面「兩豎」均居中。〈砥柱銘卷〉中的「夔」字，非黃庭堅所書。

3. 點筆偏右：⑸望。

有鄰館本〈砥柱銘卷〉中的「望」字（圖左下），「月」部兩點位置偏右；傳世的黃庭堅書跡中，不論前期或後期，「月」部兩點均居中。〈砥柱銘卷〉中的「望」字，非黃庭堅所書。前述「銘」字「名」形兩點亦然。

（四）筆畫曲直不同

1. 撇畫太直：⑴歎、欣。

有鄰館本〈砥柱銘卷〉中的「歎、欣」兩字（圖左上），「欠」部長撇形狀太直、角度方向太斜，捺畫形狀「捺不捺、點不點」；傳世的黃庭堅書跡中，不論前期或後期，「欠」部長撇「向下、稍曲、左彎」，捺畫皆以「長點」為之。由此可見〈砥柱銘卷〉中的「歎、欣」兩字「欠」部寫法，係不懂寫字的人所為，非黃庭堅所書。前述「尼、屬」兩字長撇亦然。

（四）筆畫曲直不同

1.撇畫太直：⑵知、智。

有鄰館本〈砥柱銘卷〉中的「知、智」兩字（圖左行），「矢」部長撇形狀太直、角度方向太斜、筆畫太長；傳世的黃庭堅書跡中，不論前期或後期，「矢」部長撇「向下、稍曲、左彎」。由此皆見〈砥柱銘卷〉中的「知、智」兩字「矢」部寫法，係不懂寫字的人所為，非黃庭堅所書。

（四）筆畫曲直不同

1.撇畫太直：⑶明、月、服。

有鄰館本〈砥柱銘卷〉中的「明、月、服」等字（圖左行），「月」部長撇太直，末端「往下」寫去，與第二畫接不起來；傳世的黃庭堅書跡中，不論前期或後期，「月」部長撇「向下、稍曲、左彎」，最後拉起接寫第二畫。〈砥柱銘卷〉中的「月」部寫法，非正常的書寫方式，顯非黃庭堅手筆。

（五）筆畫樣式不同

1.豎寫成點：山。

　有鄰館本〈砥柱銘卷〉中的「山」字（圖左上），第二筆豎畫方向由左上到右下，末筆一豎寫成由上而下的「點」形，結構鬆散。傳世的黃庭堅書跡中，不論前期或後期，「山」字第二筆豎畫方向皆由右上到左下，末筆一豎都是由右上到左下的「豎」畫，向勢結字。〈砥柱銘卷〉中的「山」字寫法，完全不具黃庭堅書法的風格特色。

（五）、筆畫樣式不同

2.點寫成撇：其。

　　有鄰館本〈砥柱銘卷〉中的「其」字（圖左行），「八」部第一筆寫成「撇」畫，兩豎最上頭伸出較短，長橫多俯勢；傳世的黃庭堅書跡中，不論前期或後期，「八」部第一筆皆寫成「挑點」，兩豎最上頭伸出甚長，長橫多仰勢（圖右行）。〈砥柱銘卷〉中的「其」字，非黃庭堅所書。

（六）點畫承帶不同

1. 點與點：忘、德、心。

有鄰館本〈砥柱銘卷〉中的「忘、德、心」等字（圖左行），「心」部末點書寫方向，由上往下另行起筆書寫，並未承接前一點而來。傳世的黃庭堅書跡中，不論前期或後期，「心」部末點書寫方向，皆由左往右，承接前一點而來，順勢書寫（圖右行）。〈砥柱銘卷〉中的「心」部各字，末點承帶不當，係不懂寫字的人所為，非黃庭堅筆跡。

（六）、點畫承帶不同

2.畫與畫：存、在。

有鄰館本〈砥柱銘卷〉中的「存、在」兩字（圖左上），左豎末端以「挑」畫的形態帶筆寫下一畫；傳世的黃庭堅書跡中，不論前期或後期，「存、在」兩字左豎末端皆「疊筆」回筆，再寫下一畫。〈砥柱銘卷〉中的「存、在」兩字，豎畫帶筆做作，非黃庭堅所書。

（六）點畫承帶不同

3.點與畫：列、利、則、割。

有鄰館本〈砥柱銘卷〉中的「列、利、則、割」等字（圖左行），「豎刀」豎畫重新起筆，順筆按下，無含蓄渾融的意蘊；傳世的黃庭堅書跡中，不論前期或後期，「剎、到、割」各字「豎刀」豎畫起筆，皆順勢逆入著紙，蓄力而出（圖右行）。〈砥柱銘卷〉中的「豎刀」各字，非黃庭堅手筆。

（七）偏旁寫法不同

1. 寶蓋：家、害、傍。

有鄰館本〈砥柱銘卷〉中的「家、害、傍」各字（圖左行），
「寶蓋」橫畫末端提筆輕寫，圓轉帶過短撇，輕浮無力；傳世的黃庭
堅書跡中，「寶蓋」橫畫末端重按，方折書寫短撇，沉著有力（圖右
行）。〈砥柱銘卷〉中的「寶蓋」各字寫法，非黃庭堅手筆。

（七）偏旁寫法不同

2. 三點水：海、潔、河。

有鄰館本〈砥柱銘卷〉中的「海、潔、河」各字（圖左行），「三點水」的筆觸輕浮，「海、潔」兩字尤然，兩個「河」字的第三筆隨意一按，不知使轉向背，不知左右照應；傳世的黃庭堅書跡中，不論前期或後期，「三點水」的筆觸沉實，使轉向背均能左右照應（圖右行）。〈砥柱銘卷〉中的「三點水」各字寫法，非黃庭堅所書。

（七）偏旁寫法不同

3. 女部：安。

有鄰館本〈砥柱銘卷〉中的「安」字（圖左上），「寶蓋」右側以「一點」代替「橫撇」，相當怪異；「女」部撇畫太粗、形狀太直、角度太斜。傳世的黃庭堅書跡中，不論前期或後期，「寶蓋」右側的「橫撇」書寫動作完整，「女」部撇畫較細、形狀弧彎、角度正常。〈砥柱銘卷〉中的「安」字，，非黃氏筆跡。

（七）偏旁寫法不同

4. 禾部：委、魏、穎。

有鄰館本〈砥柱銘卷〉的「委、魏、穎」各字（圖左行），「禾」未寫左下撇，只寫「居帶筆地位的橫畫」；傳世的黃庭堅書跡中，不論前期或後期，「禾」部必寫左下撇，再寫「居帶筆地位的橫畫」（圖右行）。〈砥柱銘卷〉中這種缺乏主角「左下撇」而只有配角「帶筆地位的橫畫」的「禾」部各字，非黃庭堅筆跡。

（八）筆順先後不同

1. 隹部：(1)惟、推、難、雖。

有鄰館本〈砥柱銘卷〉中的「惟、推、難、雖」各字（圖左行），「隹」部右半筆順，一橫之後先豎，其後寫三橫；傳世的黃庭堅書跡中，不論前期或後期，「隹」部右半筆順，先寫四橫，最後寫豎（圖右行）。〈砥柱銘卷〉中的「隹」部各字筆順，不是黃庭堅的習慣寫法，非黃庭堅所書。

（八）筆順先後不同

1.隹部：(2)維。

有鄰館本〈砥柱銘卷〉中的「維」字（圖左上），「隹」部右半筆順，一橫之後先豎，其後寫三橫；傳世的黃庭堅書跡中，不論前期或後期，「隹」部右半筆順，先寫四橫，最後寫豎（圖右行）。〈砥柱銘卷〉中的「維」字筆順，不是黃庭堅平素的寫法，非黃庭堅手筆。

（八）筆順先後不同

2. 必字。

有鄰館本〈砥柱銘卷〉中的「必」字（圖左上），其筆順為「上點、撇、弧鉤」；傳世的黃庭堅書跡中，不論前期或後期，「必」字筆順為「撇、弧鉤、上點」。〈砥柱銘卷〉中的「必」字，其筆順不是黃庭堅的習慣寫法，非黃庭堅所書。

3. 喪字。

有鄰館本〈砥柱銘卷〉中的「喪」字（圖左下），其筆順為「一橫、口部、一豎、口部」，非常奇特；傳世的黃庭堅書跡中，不論前期或後期，「喪」字筆順為「橫、豎」之後寫「兩口」（圖右下）。〈砥柱銘卷〉中的「喪」字筆順，中國歷史上的書家都不曾如此寫過，何況黃庭堅！

（九）其他形態不同

1. 龍字。

有鄰館本〈砥柱銘卷〉中的兩個「龍」字（圖左行），右上角的橫畫末端下垂，右旁「口」形左豎高突而密合，右下三點位置偏低；傳世的黃庭堅書跡中，不論前期或後期，「龍」字右上角的橫畫末端上仰，右旁「口」形左豎較短，「口」形開口，右下三點位置偏高（圖右行）。〈砥柱銘卷〉中的兩個「龍」字，非黃庭堅筆跡。

（九）其他形態不同

2. 石字。

　　有鄰館本〈砥柱銘卷〉中的「石」字（圖左上），上橫起筆輕起，橫撇交叉處圓轉「繞下」，「口」字左豎寫成「直豎點」，末橫寫成「點形」；傳世的黃庭堅書跡中，「石」字上橫起筆重按，橫撇交叉處方折「疊回」，「口」字左豎寫成「向勢豎」，末橫寫成「橫畫」。〈砥柱銘卷〉中的「石」字，非黃庭堅所書。

（九）其他形態不同

3. 義字。

有鄰館本〈砥柱銘卷〉中的「義」字（圖左上），開始兩畫以「撇、點」寫出，「羊」部偏右，「我」部偏左，長橫較短，長撇起筆位置偏高；傳世的黃庭堅書跡中，不論前期或後期，「義」字開始兩畫以「點、撇」寫出，「羊」部偏左，「我」部偏右，長橫較長，長撇位置偏低。〈砥柱銘卷〉中的「義」字寫法，非黃庭堅手筆。

（十）字形結構不同

1. 左右合體字：顧、仁、惟、軌。

黃庭堅寫到左右合體的字，字形結構偶而稍帶左低右高的現象。然而，有鄰館本〈砥柱銘卷〉中的左右合體字「左偏低、右偏高」的現象更加誇張，如「顧、仁、惟、軌」等字即為如此（圖左行）。傳世的黃庭堅書跡中，不論前期或後期，左右合體字並非皆帶左低右高的現象（圖右行）。〈砥柱銘卷〉中的「顧、仁、惟、軌」各字，非黃庭堅手筆。

（十）字形結構不同

2.上下合體字：吾、者、君、契。

黃庭堅寫到上下合體的字，字形結構偶有略帶上右下左的現象。然而，有鄰館本〈砥柱銘卷〉中的上下合體字「上偏右、下偏左」的現象更加誇張，如「吾、者、君、契」（圖左行）。傳世的黃庭堅書跡中，上下合體字並非皆帶上右下左的現象，反而較多「上偏左、下偏右」的情形（圖右行）。〈砥柱銘卷〉中的「吾、者、君、契」等字，非黃庭堅筆跡。

有鄰館本〈砥柱銘卷〉的書法與黃庭堅的寫法落差太大，上述所列字數已達全卷四分之一，其實全卷每個字對照之後都可以看出差異，有些字是〈砥柱銘卷〉寫得太差，與一般書法家寫法不同，也與黃庭堅不同；有些字的寫法與黃庭堅的書寫習慣不符，不需將四○七字全部比對，此處再舉幾個字，以當本節結尾：

1. 誤寫：草書「櫛」字右下三折、「寢」字寶蓋寫成「穴」部、「砥」字右上加點、「漚」字右下兩「口」併寫、「孿」字兩個「幺」下少寫「三點」等。

2. 筆畫長短：「有」字長橫太短、「害、割」兩字「丰」部下橫太長等。

3. 筆畫位置：「遠」字下豎偏左。

4. 筆畫樣式：「懷」字「衣」部長撇寫成斜豎。

5. 偏旁樣式：「業」字上面寫成「草頭」樣式。

6. 接筆位置：「君」字「尹」部豎畫向下伸出，「圖」字「回」部末橫掉下來等。

四　有鄰館本〈砥柱銘卷〉文本與黃庭堅識尾內容問題

舊新《唐書》在唐太宗〈本紀〉中，皆有貞觀十二年（六三八）「觀砥柱」的記載，《舊唐書》且有「勒銘以紀功德」的字樣。（註十七）北宋末年，董逌《廣川書跋》載有：「唐砥柱銘，貞觀十二年特進魏徵撰，祕書正字薛純書。」（註十八）可知唐太宗之觀砥柱山，由魏徵奉

敕撰文，薛純書之於石。魏徵所撰〈砥柱山銘〉全文，今已不傳，只在《魏鄭公文集》中有四

句十六字的銘文存世：「仰臨砥柱，北望龍門；茫茫禹迹，浩浩長春。」[註十九] 魏徵〈砥柱

山銘〉的撰文體例形式內容，與魏徵所撰〈九成宮醴泉銘〉 [註二十] 的體例形式內容都是「勒

銘以紀功德」，兩者大抵相似，有序有銘，可以類比。

有鄰館本〈砥柱銘卷〉的主文部分，開頭第一句，開頭第一句為：「維十有一年，皇帝御天下之十二載

也。」[附圖] 與〈九成宮醴泉銘〉第一句：「維貞觀六年，孟夏之月，皇帝避暑於九成之

宮。」[註二一] 對照起來，形式略同，但很重要的「貞觀」兩字不見了。就撰文體例而言，有

鄰館本〈砥柱銘卷〉的文句內容有嚴重瑕疵，歷觀這類型的文章，「維」字之後必然加上「年

號」再加「紀年」，慣例如此，否則不知時空位置何在！例如：「維九十九年十一月……」中

間缺少「中華民國」便不成文句。

有鄰館本〈砥柱銘卷〉其後雖然接有「皇帝御天下之十二載也」，依然不明其狀況，中

國歷史上的皇帝紀年，即位當年通常不改年號，次年纔改年號；因此即使有下面一句「十二

載」，依然不知時空位置何在！到底是那個朝代、那個皇帝、那一年？

從各種狀況看，有鄰館本〈砥柱銘卷〉的主文撰成時間是在「貞觀十一年」；唐太宗在武

德九年（六二六）八月即位，到貞觀十一年確實是「御天下之十二載也」。問題就在這裡：有

鄰館本〈砥柱銘卷〉的主文於「貞觀十一年」寫成，而據董逌所載魏徵撰〈砥柱山銘〉卻是在

「貞觀十二年」，證之舊新《唐書》所記唐太宗在貞觀十二年「觀砥柱」，《舊唐書》更明確記載「勒銘以紀功德」。僅以有鄰館本〈砥柱銘卷〉第一句「十一年、十二載」，即可證明這件〈砥柱銘卷〉的主文不是魏徵寫的，如果是魏徵寫的，應作「維貞觀十有二年，皇帝御天下之十三載也。」筆者相信：黃庭堅不至於漏寫「貞觀」兩字，同時又把「十有二年」寫成「十有一年」，再把「十三載」寫成「十二載」；黃庭堅肯定不會錄寫一篇不是魏徵的文章而安上魏徵的大名。

黃君〈魏徵之銘——論黃庭堅大字行楷書《砥柱銘卷》〉一文，明指魏徵撰寫〈砥柱銘〉是在貞觀十一年，謂唐太宗在貞觀十一年有巡獵之事，並引《新唐書·本紀》該年紀事為證。

（註二）黃君沒有看到兩《唐書》次年（貞觀十二年）的「觀砥柱」、「勒銘以紀功德」等文字記載，以致誤信有鄰館本〈砥柱銘卷〉主文的誤謬年代。

至於有鄰館本〈砥柱銘卷〉主文中的文句「傍臨砥柱，北眺龍門；茫茫舊迹，浩浩長源。」每句恰各有一字與魏徵原文不同：「傍——仰」、「眺——望」、「舊——禹」、「源——春」，鄒德祥有文章議論其不當；鄒氏並謂黃庭堅識尾文字，顯然出於《山谷題跋·題魏鄭公砥柱銘卷》一文的刪減、篡改，尤其末尾原文（括弧內為篡改）「持砥柱之節以事人（奉身），上官（智）之所不悅（喜悅），下官（愚）之所不附（畏懼），明叔亦安能病此而改其節哉？」經過修改以後，「文理不通，邏輯混亂，常識悖謬」，非黃庭堅所為。（註三）這些問題都言之

有據，可爲佐證。而前述「貞觀十一年」與「貞觀十二年」之差，以及「十二載」與「十三載」之別，纔是具體不可移易的「一」字翻船，「二」字沉沒。有鄰館本〈砥柱銘卷〉的主文部分不是魏徵撰寫的，黃庭堅識尾的部分是從《山谷題跋・題魏鄭公砥柱銘卷》一文篡改而來。

從上述三十多件黃庭堅前後期不同年代書寫的書法作品，檢出與有鄰館本〈砥柱銘卷〉相同的字或相同的部首偏旁來比對，在四十一張圖片一〇二個〈砥柱銘卷〉的字中，沒有一個字或一個部首偏旁與黃庭堅書跡寫法的「外表、神情、動作習慣」相同或相似。傅申謂有鄰館本〈砥柱銘卷〉是黃庭堅「書風轉變期」的作品，黃君謂〈砥柱銘卷〉係黃庭堅「晚期變法初期」的作品，可是有鄰館這件〈砥柱銘卷〉的書法風格，既接不上黃庭堅的前期書風，更帶不下黃庭堅的後期書風，沒有承前啓後的跡象，前不接村、後不著店。黃氏書法的「前村後店」插到中間來兩頭嫁接；這件〈砥柱銘卷〉寫得太差，不具有嫁接的水準和資格，因爲這件四〇七個字的〈砥柱銘卷〉根本不是黃庭堅寫的。

至於有鄰館本〈砥柱銘卷〉主文撰寫時間爲「貞觀十一年」，非魏徵在「貞觀十二年」撰寫的〈砥柱山銘〉，同時其中的「傍臨砥柱，北眺龍門；茫茫舊迹，浩浩長源。」魏徵原文中

為「仰臨砥柱，北望龍門；茫茫禹迹，浩浩長春。」兩者意義頗有不同；黃庭堅識尾的文詞內容語義扞格之處不少，不如建中靖國元年所書〈砥柱銘〉跋文〈題魏鄭公砥柱銘後〉的詞達理順；至於卷末後人題跋與收藏印記等問題，就書跡本身眞僞鑑定的結果而言，屬於附帶的輔助條件，不具主要的關鍵作用，本文不再加以討論。

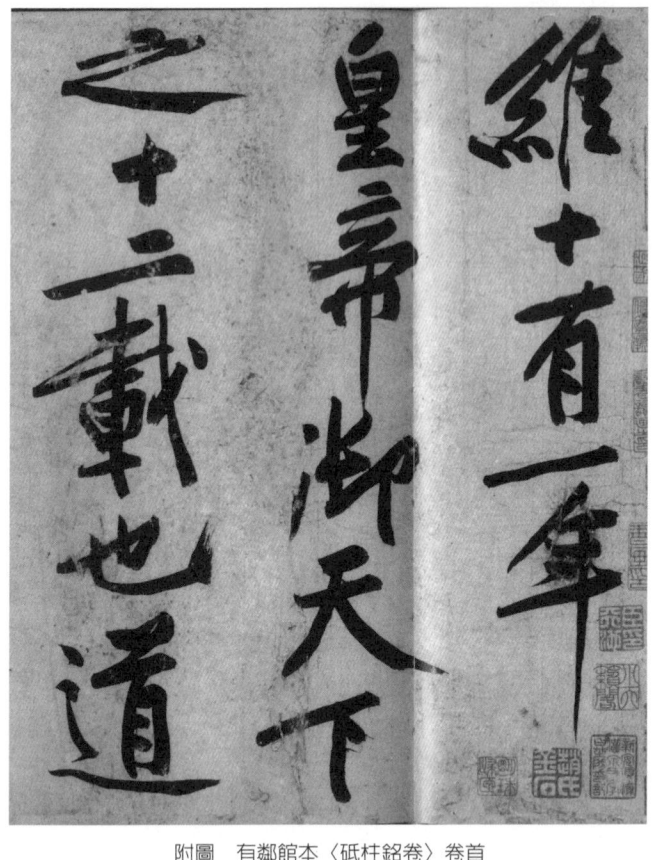

附圖　有鄰館本〈砥柱銘卷〉卷首

參考文獻

一 專書

中田勇次郎 《黃庭堅》 東京都 二玄社 一九九四年

水賚佑 《中國書法全集三五、三六 黃庭堅》 北京市 榮寶齋 二〇〇一年

保利公司 《黃庭堅砥柱銘》 北京市 保利國際拍賣公司 二〇一〇年

張傳旭 《中國書法家全集・黃庭堅》 石家莊市 河北教育出版社 二〇〇四年

黃庭堅 《山谷老人刀筆》 輯入《四庫全書存目叢書》 集部 冊十四 臺南縣 莊嚴文化公

司 一九九七年

黃庭堅 《山谷集》 輯入《文淵閣四庫全書》 集部 冊五二 臺北市 臺灣商務印書館 一

九八六年

黃庭堅 《山谷題跋》 輯入《宋人題跋・上》 臺北市 世界書局 一九七四年

董逌 《廣川書跋》 輯入《百部叢書集成》 冊二二 臺北市 藝文印書館 一九六六年

劉昫 《舊唐書》 臺北市 鼎文書局 一九八一年

魏徵 《魏鄭公文集》 輯入《百部叢書集成》 冊九四 臺北市 藝文印書館 一九六七年

二　論文

高鴻　〈《砥柱銘》是黃庭堅真迹嗎?──與傅申先生商榷〉　《鑒寶》二○一○年八期　網址　http://blog.sina.com.cn/s/blog_4a2d98b20100lbx1.html，2010.09.30

傅申　〈從存疑到肯定──黃庭堅《砥柱銘卷》研究〉　《黃庭堅砥柱銘》　北京市　保利國際拍賣公司　二○一○年　頁六六-九一。

傅申　〈從遲疑到肯定──黃庭堅《砥柱銘卷》研究〉　《中國書法》二○一○　五總二○五期（北京市　中國書法雜誌社　二○一○年）頁五六-六一。

黃君　〈魏徵之銘──論黃庭堅大字行楷書《砥柱銘卷》〉　《黃庭堅砥柱銘》　北京市　保利國際拍賣公司　二○一○年　頁九二-一一一。

黃君　〈山谷晚年書風的重要代表作──論黃庭堅大字行楷書《砥柱銘卷》〉　《中國書法》二○一○　五總二○五期（北京市　中國書法雜誌社　二○一○年）頁六二-六五。

鄒德祥　〈《砥柱銘》渾身是「病」「問題卷」當值幾文〉　網址　http://www.dfsc.com.cn/2010/0804/40704.html，2010.09.15

三 圖錄

《三希堂法帖》 北京市 北京日報出版社 一九八四年

王連起 《宋代書法》 「故宮博物院藏文物珍品全集」 香港 商務印書館 二〇〇一年

王羲之 《蘭亭序五種》 「中國法書選 一五」 東京都 二玄社 一九八九年

中田勇次郎、傅申 《歐米收藏中國法書名蹟集》 第一卷 東京都 中央公論社 一九八一年

米 芾 《米芾集》 「中國法書選 四八」 東京都 二玄社 一九八八年

黃庭堅 《經伏波神祠詩卷》 「書跡名品叢刊 一二三」 東京都 二玄社 一九七四年

黃庭堅 《宋黃庭堅書發願文》 臺北市 國立故宮博物院 一九七二年

黃庭堅 《宋黃庭堅墨跡》 「故宮法書第十輯上」 臺北市 國立故宮博物院 一九七六年

黃庭堅 《松風閣詩卷・寒山子龐居士詩卷》 「故宮法書選 五」 東京都 二玄社 二〇〇六年

黃庭堅 《范滂傳》 「書跡名品叢刊 一六二」 東京都 二玄社 一九八四年

黃庭堅 《黃庭堅集》 「中國法書選 四七」 東京都 二玄社 一九八九年

歐陽詢 《化度寺碑・溫彥博碑》 「中國法書選 三〇」 東京都 二玄社 一九八八年

顏眞卿 《祭姪文稿・祭伯文稿・爭坐位文稿》 「中國法書選 四一」 東京都 二玄社

顏眞卿　《顏家廟碑（上）》　「書跡名品叢刊（八九）」　東京都　二玄社　一九七五年
　　　　一九八九年

蘇軾　《黃州寒食詩卷·前赤壁賦》　「故宮法書選（四）」　東京都　二玄社　二〇〇六年

劉昫　《舊唐書·本紀第三·太宗下》　臺北市　鼎文書局　一九八一年　頁四九

董逌　《廣川書跋》　卷七　頁一　輯入《百部叢書集成》　冊二三　臺北市　藝文印書館　一
　　　九六六年

魏徵　《砥柱山銘》　《魏鄭公文集》　卷三　頁七　輯入《百部叢書集成》　冊九四　臺北市
　　　藝文印書館　一九六七年

魏徵　《九成宮醴泉銘》　《魏鄭公文集》　卷三　頁七－九　輯入《百部叢書集成》　冊九四
　　　臺北市　藝文印書館　一九六七年

魏徵　《九成宮醴泉銘》　《魏鄭公文集》　卷三　頁七

黃君　《魏徵之銘──論黃庭堅大字行楷書《砥柱銘卷》》　《黃庭堅砥柱銘》　北京市：
　　　保利國際拍賣公司　二〇一〇年　頁九八

鄒德祥　〈《砥柱銘》渾身是「病」「問題卷」當值幾文〉　網址　http://www.dfsc.com.
cn/2010/0804/40704.html，2010.09.15

注釋

編　按　李郁周　明道大學國學研究所教授。

註一　〈黃庭堅砥柱銘拍出22.1億天價〉，《聯合報》，二○一○年六月四日（A10）。

註二　〈黃庭堅砥柱銘一字500萬〉，《聯合報》，二○一○年六月五日（A16）。

註三　傅申：〈從遲疑到肯定——黃庭堅《砥柱銘卷》研究〉，《中國書法》二○一○年五月，總二○五期（北京市：中國書法雜誌社，二○一○年），頁五六一六一。

註四　黃君：〈山谷晚年書風的重要代表作——論黃庭堅大字行楷書《砥柱銘卷》〉，《中國書法》二○一○年五月，總二○五期，頁六二一六五。

註五　傅、黃兩文刊登於《黃庭堅砥柱銘》（北京市：保利國際拍賣公司，二○一○年），頁六六一九一與九一一一一。

註六　中田勇次郎：《黃庭堅·名蹟集》（東京都：二玄社，一九九四年），頁一一四一一七。

註七　水賚佑：《中國書法全集三六 黃庭堅二》（北京市：榮寶齋，二○○一年），頁二八一一三○四。

註八　中田勇次郎：〈砥柱銘〉，《黃庭堅·研究篇》（東京都：二玄社，一九九四年），頁九九。

註九　水賚佑：〈砥柱銘卷〉，《中國書法全集三六 黃庭堅》，頁四四二。

註 十　黃庭堅：〈題魏鄭公砥柱銘卷〉，《山谷題跋》卷八，輯入《宋人題跋·上》（臺北市：世界書局，一九七四年），頁五九。

註十一　黃庭堅：〈與徐師川書四首〉，《山谷集》卷一九，輯入《文淵閣四庫全書》集部，冊五二（臺北市：臺灣商務印書館，一九八六年），頁一一三—一八九。

註十二　黃庭堅：〈跋砥柱銘後〉，《山谷題跋》卷六，輯入《宋人題跋·上》（臺北市：世界書局，一九七四年），頁五九。

註十三　黃庭堅：〈與歐陽元老十一首〉，《山谷老人刀筆》卷一九，輯入《四庫全書存目叢書》集部，冊十四（臺南縣：莊嚴文化公司，一九九七年），頁一九七。

註十四　張傳旭：《中國書法家全集·黃庭堅》（石家莊市：河北教育出版社，二〇〇四年），頁二一〇—二二六。

註十五　傅申：〈從存疑到肯定——黃庭堅《砥柱銘卷》研究〉，《黃庭堅砥柱銘》（北京市：保利國際拍賣公司，二〇一〇年），頁七二一—七三。

註十六　高鴻：〈《砥柱銘》是黃庭堅真迹嗎？——與傅申先生商榷〉，《鑒寶》二〇一〇年八期，網址：http://blog.sina.com.cn/s/blog_4a2d98b20100lbx1.html，2010.09.30。

註十七　劉昫：《舊唐書·本紀第三·太宗下》（臺北市：鼎文書局，一九八一年），頁四九。

註十八　董逌：《廣川書跋》卷七，頁一，輯入《百部叢書集成》冊二二（臺北縣：藝文印書館，一九六六年）。

註十九　魏徵：〈砥柱山銘〉，《魏鄭公文集》卷三，頁七，輯入《百部叢書集成》冊九四（臺北

註二三　鄒德祥：〈《砥柱銘》渾身是「病」「問題卷」當值幾文〉，網址：http://www.dfsc.com.

　　　　cn/2010/0804/40704.html，2010.09.15。

　　　　保利國際拍賣公司，二○一○年），頁九八。

註二二　黃君：〈魏徵之銘──論黃庭堅大字行楷書《砥柱銘卷》〉，《黃庭堅砥柱銘》（北京市：

註二一　魏徵：〈九成宮醴泉銘〉，《魏鄭公文集》卷三，頁七。

註二十　魏徵：〈九成宮醴泉銘〉，《魏鄭公文集》卷三，頁七─九，輯入《百部叢書集成》冊九四。

　　　　縣：藝文印書館，一九六七年）。

從北宋書論中的品評差異理解書法審美中的時代性價值

黃智陽

摘要

北宋是中國書法發展的一段高峰時期，除了名家輩出之外，書風中呈現出與唐代較大的不同，一改端楷與狂草的極端二元表現，北宋書家們基本上統攝在行草書的表現上，同時呈現出一種以個人為主體的書法體會，使書法與文人的關係達到前所未有的高度。

代表性書家在面對傳統的繼承與理解、個人美感趣味的選擇、品味與情性的差異，於是彼此的書法論述中表現出很多關鍵差異，甚至是矛盾。為了客觀理解時代書風或審美特質，這些都將成為我們要辨識的積極課題；例如米芾所謂「張顛俗子，變亂古法……時代壓之，不能高古」就是對顛張醉素的嚴苛批評，其與同時代擅寫狂草的黃庭堅想法自然十分不同，於是黃庭堅雖然稱許米芾的筆勢，仍然以「似仲由未見孔子時風氣」來諷喻他的氣韻不足。緣此，本論文由此差異點發端，檢視相關書論與書風表現，試論其品評在時代檢驗下的優劣，從而得知北

從北宋書論中的品評差異理解書法審美中的時代性價值

宋的書法思維是關注時代性議題的經典參照，藉此探討也可以擴大當代學者更寬闊的視野，來面對身處的時代，有效蠡測未來的批評。

關鍵字

北宋、草書、黃庭堅、米芾、時代性

一　宋代書風的「尚意」特質與文化背景

宋代重文輕武，文學、藝術活動在北宋神宗、徽宗時期頻繁興盛，繼歐陽修倡導古文運動促使儒家思想在文學活動中迅速擴展，宋代藝文活動多由文人士子在皇室的支持下展開，豐富的文本和人力資源也使宋代對前朝書畫、器物的研究能有系統的記載下來，從當時知名文士多為平民出身而後仕的狀態來看，推估宋朝的藝文活動並不僅成為皇室休閒與推廣，同時也是平民生活美學影響下的具體展現。

修讀儒家經典以經世致用為目標的文人，在其藝術中表現著文質彬彬、情辭相稱的儒家「中和」美學觀，這樣的思惟也滲透於藝術活動之中，文學講究「通會」與「寄興」、重視感悟的特質，讓書法也呈現以「意」為主，進而對兩晉重韻致、尚風流的美感趨向重新以新的時代加以詮釋，轉而將個人涵養、性格與倫常的品評納入對書法品評的語境之中。

根據宋史記載，蘇東坡、黃庭堅、米芾為北宋最具代表性的書家，三人在書學上無論是書體自成一家或是精於書畫賞鑒，（註一）都成為時人難以比肩的高度。從北宋書論中理解到，當時書學風氣大多強調透過臨摹古法帖進而在深刻的鑒察中練就雅俗辨識能力，期能成就自家風貌為終極關心。綜觀書史、書評轉載引述中可知北宋書家中蘇、黃、米三人對後世尚「意」、講「自然」的書法審美觀影響最為深遠。

宋代書學追求與唐代建立完整、嚴謹的書學規範相當不同，宋書家體察到僅有形似追摹是難以傳世久遠，由此主張上追「晉韻」，此正如黃庭堅在《山谷題跋·跋蘭亭》中所言：

蘭亭敍草，王右軍平生得意書也。反復觀之，略無一字一筆不可人意。摹寫或失之肥瘦，亦自成妍。要各存之以心會其妙處爾。（註一）

他認為《蘭亭序》是右軍得意書作，在臨寫追摹的過程中重要的是對其妙處存之於心，否則專致於摹其形，反而容易失之於肥，或失之於瘦，終究不能達到自然可人的筆意，定失其神采韻致。於是他又說：「蘭亭雖眞書之宗，然不必一筆一畫爲准」，再次強調了規規於形似反而有礙於神采意韻的表現。

「韻」生於「意」，而「意」是個人情性和對學理思想通透的展現，對前人書作之妙處能夠通會而存於心中加以應用，書家的文識學問以及藝術美感涵養在此更顯重要，其中蘇、黃二人在文學上各有其深遠的影響，米芾雖然傳世文學著作少，不過我們也能從《書史》、《海嶽題跋》等的內容看出米芾在前賢所流傳的典範書跡學習中下過一番苦工，加上又與蘇、黃交好，（註三）在相互評述過程中亦能見其文識涵養的豐富。黃山谷務求要能如杜甫在文字典故上的博學，主張作文須「無一字無來處」，而從其蘇門四學士的背景亦可想見其深受蘇軾文學、

藝術思想影響。三人不約而同都對個人的學識和藝術涵養提出高標的期許，代表了北宋時期

詩、文、書、畫之間的相互影響的密切關係。黃庭堅曾在《山谷集》中評論東坡之書法：

余謂東坡書，學問文章之氣，鬱鬱芊芊發於筆墨之間，此所以他人終莫能及耳。（註四）

東坡道人在黃州時作，語意高妙，似非吃煙火食人語。非胸中有萬卷書，筆下無一點塵

俗氣，孰能至此？（註五）

此論充分展現出黃山谷對於蘇東坡的推崇，並且拈出了北宋書法品評中，心裡底層對於學

問人格的重視程度，融入了以尚意形式爲表達的時代書風特質。此外，至爲重要的是，書家對

於書聖王羲之的書法成就解讀，以蘇、黃、米爲例，極爲一致。認爲書法養成必然須透過臨摹

經典書跡，掌握前賢們的用筆、結字和佈局，才能論及個人書風的建立，北宋書論及技法養成

是建立在古典傳承與開創的意識上。有趣的是，黃山谷、米芾二人年歲僅差七歲，雖然常在書

法審美側重上有較大差異，但是對於學習古典上的態度和能力還是彼此有所稱揚的，當然，遵

循古法並非宋代書學的終極關心，主要的還是希望透過這些歷程達到「自成一家面目」的目

的。黃庭堅在〈山谷題跋‧言贈俞清老〉中便對好友俞清老說過自己細觀米芾爲人的看法：

米黻元章在揚州。遊戲翰墨，聲名極甚。其冠戴衣襦，多不用世法。起居語默，略以意行，人往往爲之狂生。然觀其詩句合處殊不狂。斯人蓋既不偶於俗。遂故爲此無町畦之行以驚俗爾。（註六）

以上窺見米芾雖然狂怪之名遠播，然而黃山谷對其所寫詩文的肯定，從而肯定其不趨流俗的人格特質，是十分包容透理的。又或是宋趙希鵠《洞天清錄》說：「南宮本學顏，後自成一家。於側掠擘趯，動循古法度，無一筆妄作。」更清楚點出其循古法而自化的成就。

總之北宋極盡發揮書家個性，從古典的心摹手追到自成一家，同時展現不拘成法的文人特質，實踐自我追求的書學志趣。米芾所謂「人謂吾書爲集古字，蓋取諸長處，總而成之。既老，始自成家。人見之不知以何爲祖也。（註七）」可窺其一斑。蘇軾自謂其書「自出新意，不踐古人」、「我書意造本無法，點畫信手煩推求」、「無欲求工字乃佳」，或是山谷所說的「書工不工大不足計較事」、「大字無過瘞鶴銘，小字莫學痴凍蠅。隨人學人成舊人，自成一家始逼眞。（註八）」、「蘭亭雖是眞行書之宗。然不必一筆一畫以爲準。」

宋代書風在蘇、黃、米三家的影響下概括形成了「重學養以避俗」、「隨古法以求韻」和「避成法以尚意」的主要時代風格。

清人馮班在《鈍吟書要》中將宋代書風特質作了一總結並與前朝相互比較。

間架可看石碑，用筆非真迹不可。結字，晉人用理，唐人用法，宋人用意。用理則從心所欲不逾矩。因晉人之理而立法，法定則字有常格，不及晉人矣。宋人用意，意在學晉人也。意不周匝則病生，此時代所壓。（註九）

指出晉書之「韻」是生於自然之理，自然天成、無造作氣，因此右軍感嘆〈蘭亭〉再書難得，而唐書為求晉韻將之有條理的規範，形成完備的理論與技巧體系，雖然有了入門途徑，但是難免囿於法度，因此唐書總顯得嚴謹拘束反而難得神遇之妙，宋人雖然察覺唐書的限制，改以「意」求「韻」，融會書家的情思、表現天趣於書寫之中，於是宋書家格外講究詩文書畫相通的美感。清代梁巘分析歷代書風，評曰：「晉尚韻；唐尚法；宋尚意；元、明尚態。」（註十）清楚點出宋書特質，尚意為求情趣轉而追求個人特質，元明時期的書貌從蘇、黃、米之勢衍生，再次呈現重各家殊變的態勢。馮班與梁巘對前朝書貌的見解，成為理解中國書法風格演變時的重要界說。

蘇、黃、米尚意書風特質舉隅

肥筆交觸	波折失當	快刷急抹
蘇軾（寒食帖）	黃庭堅（李太白憶舊遊詩卷）	米芾（吳江舟中詩卷）

圖一：蘇、黃、米尚意書風特質舉隅

當代學者曹寶麟評述云：「蘇氏（軾）在書法上亦開風氣之先，使書法傳統中任情適性的一個分支變為代表社會審美的主流，蘇軾在這一轉變中發揮的作用是舉世矚目的。」（註十一）

點出了北宋書法的時代性開展並非端賴古典書風的傳承與專業化書手的建立，高舉了文學與思想的重要影響，使人本意識高度抬頭。這是繼唐以來，楷書高度成熟後的必然反映，因為物極必反是歷史遞變的必然。

當代學者簡月娟：「針對書法領域而言，北宋是一個崇尚新意、推陳出新的時代。屬於文字造形的字體發展空間至有唐一代已臻於極致，各種書體的基本范式已經完成，文字開始擺脫實用性而另闢蹊徑乃是書法内部發展自然規律。」（註十二）

以上論點爲了歸納或理解宋代書風，得知宋書家從上追晉韻開始進而「尚意」的歷程，由蘇東坡在文學和書學的引領作用與審美論點，對北宋黃庭堅、米芾乃至於南宋的朱熹、張即之等人書風及至後世諸多代表性書家都產生了深遠的影響。

「尚意」成爲宋代書風的基本概括，從而讓書法的美學觀轉向精神性或藝術性的時代趨勢，但是由於個人書寫意趣與情思的強調，也同時凸顯書家個性的不同與審美側重的差異，細較書家對於書法的期待與品評，將發現彼此之間有著很大的不同，甚或有矛盾之處，歷代因著追想或辨識，產生書法美學建立的積極性價值，甚至到目前爲止都仍可持續詮釋與開展，或許可以作爲蠡測時代性意義的重要參照，有著超越時空的研究價值。

二　北宋書論中的差異與矛盾

書論觀念的差異或矛盾歷代皆有，但是在北宋卻有特別的意義，北宋書體主流概以行草書爲核心，可以說是繼兩晉之後的一個高峰，行草書爲最能表現書家情性的字體，與楷書相較，行草書突顯了書法的自由浪漫意趣，宋代經過唐代的過渡與洗禮，在難免要學習唐人法度的前

提之下，又能另闢蹊徑，呈現出新的抉擇而有所超越，可以說是十分有智慧的轉化與集體成果，於是理解北宋書論中的認知差異成為書法美學意識提升的有效條件，可以初步窺得不同時空條件之下的審美判斷，給與後學者有把握時代特徵與價值的重要參考。以下提出三點主要差異趨向作為點評參照：

（一）關於顏柳書法的品評差異

北宋元祐年間在黃庭堅尚未謫任宣州前，米、黃二人曾僅有過六年時間相互切磋彼此的書藝和理論，黃庭堅重視「韻」認為「俗不可醫」，米芾重視「意」、「古」認為「意足我自足」、「安排費工，豈能垂世？」這樣的理念影響了他們的行、草書，也反映在其收藏題跋的品鑒內容中。蘇東坡認為：

顏魯公書雄秀獨出，一變古法。如杜子美詩，格力天縱，奄有漢魏晉宋以來風流。後之作者，殆難復措手。柳少師書本出於顏而能自出新意，一字百金，非虛語也。其言心正則筆正者，非獨諷諫，理固然也。世之小人。書字雖工，而其神情終有睢盱側媚之態，不知人情隨想而見。（註十二）

蘇東坡對於顏柳書都有高度的評價，尤其對於顏眞卿的書風評以「雄秀獨出」特顯高舉之意，不但不非議其書風變亂古法，也不認爲楷書墮入俗格。其中「一變古法」與「自出新意」更成爲蘇東坡品評顏柳書風的核心，或許也暗合他自家書風的期許。最後透過對於柳公權「心正筆正」的詮釋，肯定了「書如其人」的書法倫理關係的邏輯。此外，黃山谷嘗言：

余極喜顏魯公書，時時意想爲之，筆下似有風氣，然不逮子瞻遠甚。子瞻昨爲余臨寫魯公十數紙，乃如人家子孫雖老少不類，皆有祖父氣骨。（註十四）

無論直接肯定顏魯公或間接彰顯魯公的字外之功，黃山谷都是全方位對顏眞卿其人其書的讚嘆，而「不逮子瞻遠甚」之謙詞除了溢美東坡之外，也表達了顏魯公難以企及的氣骨與書風。所以〈題顏魯公帖〉中也論到：

觀魯公此帖，奇偉秀拔，奄有魏晉隋唐以來風流氣骨。回視歐、虞、褚、二薛、徐、沈輩皆爲法度所窘，豈如魯公蕭然出於繩墨之外，而卒與之合哉。薛、徐、沈輩皆爲法度所窘，蓋自二王後，能眞書法之極者爲張長史與魯公二人。其後楊少師頗得仿佛，但少規矩，復不善楷書，然亦自冠絕天下後世矣。（註十五）

的是，關於顏眞卿的評價，北宋人大概因慕其大節不屈，基本上都稱許他變古的書風，超邁前賢。而對於受顏眞卿影響的楊凝式，則相對略有微詞，可見古典書法品評中，受書家人格感召的程度，以及對於法度學習與轉化的複雜辨證關係。黃山谷論到：

由晉以來難得脫然都無風塵氣，似二王者，惟顏魯公、楊少師仿佛大令爾。魯公書今人隨俗多尊尚之，少師書口稱善而腹非也。欲深曉楊氏書。當如九方皋相馬，遺其玄黃牝牡乃得之。（註十六）

當然黃山谷是善鑒者，有他獨到的見解，於是他說：「近世惟顏魯公、楊少師特爲絕倫，甚妙於用筆，不好處亦斌媚，大抵更無一點一畫俗氣。」（註十七）「不好處」也許就是書法或人格的特點，不但爲黃山谷接受，還成全了「無一點一畫俗氣」的高度評價。

米芾對於顏眞卿書法的品評與蘇、黃有較大差異，米芾〈書史〉中對顏眞卿行書〈爭坐位帖〉有較高的評價，例如：

與安師文家爭坐位帖，責峽州別駕帖縫印一同。……。此帖在顏最爲傑思。想其忠義憤發，頓挫鬱屈，意不在字，天眞罄露在於此書。石刻粗存梗概爾。余少時臨一本。不復

但是他評價顏真卿楷書時卻十分嚴苛，形容成「蒸餅」、「握拳」、「蠶頭燕尾的惡札」來突顯顏書的造作。〈爭坐位帖〉為顏真卿最為傑出的行書帖，主要是因有使人感受到忠義之氣的「字外之意」，痛快與沉著相間。而在〈跋顏平原帖〉一文中指出：

顏真卿學褚遂良既成，自以挑踢名家，作用太多，無平淡天成之趣。此帖尤多褚法，石刻體泉尉時及麻姑山記皆褚法也。此特貴其真迹爾，非爭坐帖比。大抵顏柳挑踢。為後世醜怪惡札之祖，從此古法蕩無遺矣。安氏鹿肉乾脯帖、蘇氏馬病帖，渾厚淳古無挑踢。是刑部尚書時合作意氣，得紙札精，謂之合作。此帖氣鬱結不條暢，逆旅所書。（註十九）

就米芾所論可推斷其所謂「古法」、「古意」是指渾厚淳古的用筆，一派平淡天成的美感，絕非如顏真卿楷書特重提按頓挫的表現，是折衷主義的溫和審美傾向（圖二），可以看出與蘇黃二人所稱的「晉韻」、「適意」是有很大差異。

米芾推崇的風格

顏真卿〈鹿脯帖〉

米芾批判的風格

顏真卿〈麻姑仙壇記〉

米芾對顏書的觀點取樣

圖二：米芾對顏書的觀點取樣

或許可以理解米芾的動機，基本上接受魯公行書表現而無法認同他的楷法，如他評說「顏魯公行字可教，眞便入俗品。」（註二十）將顏眞卿書風評爲俗品是何等苛刻，其與蘇黃的品評在北宋時代彰顯出很大的差異，也在同爲「尚意」的風氣裡具現了矛盾的批評情結。

其實細較米芾書法風格可以看出其受顏眞卿的影響（圖三）。米芾透過顏體的吸納，例如沉著如篆籀氣，藉以脫化二王的影響，又反以二王的風流標準來批判顏書的挑踢作用，刻意突顯不苟同時人的差異與超邁前賢典範的雄心。

米芾書風特色與顏真卿的關係	米芾				
	肥筆	拜	眉	姿	多
	直畫粗	畢	竿	堂	
	外拓	揚	霜金		
	加重提按的捺筆	道	天	逑	

顏真卿

圖三：米芾書風特色與顏真卿的關係

（一）關於草書品評的差異

草書發展至唐朝由顛張、醉素引發狂草風潮，成為有唐一代時代性標誌，與謹守法度的楷

書形成強烈對比。草書是五體中最為簡化的字體，依恃簡單的線條結構表現出靈巧的意態，成為最具動態的字體，而狂草書又將此特點彰顯的淋漓盡致。狂草書帶有濃厚的視覺性及表演性特質，同時直接顯現書家的情緒與品味，因此由於個人情性的差異以及藝術表現的不確定性，自然在欣賞或品評上產生較大的認知矛盾。這些對狂草審美判斷的差異與矛盾在北宋書家的論述中，同時也彰顯出耐人尋味的現象，感受到那以行草書為主流的北宋書家一方面急於表現個人特質，另一方面又懷抱崇古尚法的錯綜曖昧情結，或許因為如此才加大了狂草書審美上的差異。

蘇東坡對草書審美品評的主要概念在於強調用筆渾厚而不虛飄，所以他說：「眞書難於飄揚，草書難於嚴重」（註二一），而黃伯思所言：「予謂草之狂怪，乃草之下者」（註二二）等，皆可知宋人普遍認為草書必須合於用筆法度。若以如此的標準觀看懷素、張旭二人的草書也就不難理解為何蘇軾在〈題王逸少帖〉中說：「顛張、醉素兩禿翁，追逐世好稱書工。何曾夢見王與鍾，妄自粉飾欺盲聾。有如市娼抹青紅，妖歌嫚舞眩兒童。（註二三）」蘇軾有意批評張旭與懷素利用炫惑新奇的方式譁眾取寵、迎合世間俗味。他認為張旭、懷素二人草書雖有奇趣但是用筆過於速疾，缺少從容不迫、蕭散簡遠的情致。其實蘇東坡對於顛張醉素的嚴苛批評，主要的動機來自於批判受狂草書風影響下的風氣，使草書表現有愈形粗率的感慨。

在北宋對於草書走向俗媚甜膩之風的批評也記載於《宣和書譜‧贈懷素草書歌》：…

……曾不知自義獻法亡而獨得草字之妙處，入規矩而放逸者惟張旭耳，至於字法之壞則實由亞栖，而霄遠亦亞栖之流，宜其當務縱逸，如風如雲，任其所之，略無滯留，此俗子之所深喜，而未免夫知書者之所病也。（註二四）

實際上蘇東坡對於張旭懷素草書的功夫是佩服的，在〈跋文與可論草書後〉中說：「余學草書凡十年，終未得古人用筆相傳之法。後因見道上鬥蛇，遂得其妙、乃知顛、素之各有所悟。」（註二五）對於草書能在唐代謹守法度規矩的審美風氣中，創造新局，甚至自出新意，仍是被東坡肯定的。另外〈東坡題跋·書張長史草書〉中寫道：「張長史草書頹然天放，略有點畫處而意態自足，號稱神逸。今世稱善草書者或不能眞行。此大妄也。……今長安猶有長史眞書郎官石柱記。作字簡遠如晉宋間人。」（註二六）」可見長史草書「天眞」之外還能用筆簡略而「意態完足」，這樣的書學能力絕非朝夕可成，而是需要經過古法臨習鍛鍊而來。

再者，蘇軾也藉由張旭「擔夫爭道」體悟草書挪讓之法的例子，提醒世人學書最好能親睹書迹，不能單憑聽聞，否則僅學前人片面表相，終究只是學人者而難以自立成體，像是〈東坡題跋·題張長史書〉中所載：

世人見古德有見桃花悟者，便爭頌桃花，便將桃花作飯吃。吃此飯五十年，轉沒交涉。

正如張長史見擔夫與公主爭路而得草書之法。欲學長史書，日就擔夫求之，豈可得哉。

（註一七）

此處便已將字外求書的期望烘托出來。又如東坡所言：「書初無意於佳乃佳爾。草書雖是積學乃成，然要是出於欲速。……吾書雖不甚佳，然自出新意，不踐古人，是一快也。」

（註一八）

使人更能進而理解蘇軾「不求形似」、重視「不經意」、「不踐古人」的美學理論。

確切的說，雖然蘇東坡基本上肯定張旭、懷素的草書成就，但是對於恣縱無法的俗媚狂草與表演行為是有所保留的，像是他針對審美意境上的雅俗差別時，就批評亞栖說：「唐末五代，文物衰盡，詩有貫休，書有亞栖，村俗之氣大率相似」（註一九），認為唐一代狂草書家就屬亞栖的書風是最為明顯走向俗媚風格、迎合大眾，其書俗而乏韻，蘇軾更是不客氣指陳張旭、懷素的弊病，並對唐以後的狂草產生一定程度不佳的影響。因此在面對二王法帖的高度時，蘇軾更是不客氣指陳張旭、懷素的弊病，暗諷二人書無二王古法，猶如市娼藉著外表的華麗或奇炫來蒙混，可見二王格轍對後人影響之深廣。

從蘇東坡的言論中不難看出他對張旭、懷素在草書形式上用心求變有所批評，但是大體看來對兩人「自出新意，不踐古人」的態度還是肯定的。反觀米芾，也許他在與蘇軾交遊的過程中受到蘇東坡觀念的影響，因而將平常私下觀覽草書時的質疑與牢騷發洩在書論鑑跋之中。其

中最為代表的如米芾在〈論書帖〉中對張旭、懷素的草書的批評，便是引發討論的重要起點。

對唐代狂草書家張旭，米芾曾評其草書〈賀八清鑑帖〉，稱此書作：「字法勁古，不類他書，世間伯高第一書也。」（註三十），一方面稱讚長史用筆厚實有勁、字有古法，另一面又毫不客氣的批評說：

> 歐怪褚妍不自持，猶能半蹈古人規，公權醜怪惡札祖。從茲古法蕩無疑。張顛與柳頗同罪，鼓吹俗子起亂離。……。有口能談手不隨，誰云心存乃筆到。天工自是秘精微，二王之前有高古。（註三一）

以二王精湛筆法作為高古的標準來批判張旭草書的任情恣性，並藉由否定書品進而否定人品，是米芾評書一貫的作風。

事實上米芾在其書論中對於草書的批評集中在否定狂草上，企圖仗著書聖的典範地位來排拒唐代狂草的影響，間接彰顯自己學古戀古的情性要求。他在〈論書帖〉中所言：

> 草書若不入晉人格轍，徒成下品，張顛俗子變亂古法，驚諸凡夫，自有識者。懷素少加平淡，稍到天成，而時代壓之，不能高古，高閑而下，但可懸之酒肆，玘光尤可憎惡

其中與他人品評有較大差異的就是對於張旭、懷素的嚴苛批評，對於張旭的評點甚至涉入人品上的批判。由此觀之懷素的草書雖略爲平實反而呈現「自然」、「直率」的情狀，只是受到時代喜好狂肆的風格影響，難以達到米芾對於高古的期望，於是米芾此帖刻意行筆內斂，字字不相連，表達類似王羲之《十七帖》的古草韻味，以形式來強化他的說明性。不過米芾評書的動機有時偏執、有時中肯，也常有矛盾的現象，例如在評〈祝融高坐對寒峰綠絹〉帖時，此帖內容雖然多數已佚失，僅餘兩行石刻拓本，但是仍被米芾讚爲懷素草書最佳。米芾〈書史〉中有如此記載：

懷素草書祝融高坐對寒峰綠絹帖。兩行。此字最佳。石紫微嘗刻石，有六行，今不見前四行。……。是懷素天下第一好書也。（註三三）

也。（註三二）

在論及懷素的書跡的同時，仍可看出米芾加以選擇性的肯定，但是當他偶爾張揚書評與身分的必然關係時，又說：「懷素獨獠小解事，僅趨平淡如盲醫。」（註三四）頗有鄙棄懷素來自南方長沙，草書尚可，然亦無足掛齒的意味存在，以「盲醫」暗諷懷素草書之表現無法承續晉

人風格，僅是略知其意而不知其所以然，甚至僅是盲書瞎造、任筆爲體。此論甚是苛刻。唐宋之間，論者大多稱揚張旭、懷素的草書成就，如《宣和書譜》中便記載：

初歷律法，晚精意於翰墨，追仿不輟，禿筆成塚。一夕觀夏雲隨風，頓悟筆意，自謂得草書三昧，斯亦見其用志不分，乃凝於神也。當時名流如李白、戴叔倫、竇臮、錢起之徒，舉皆有詩美之，狀其勢以謂：「若驚蛇走虺，驟雨狂風」。人不以爲過論。又評者謂：「張長史爲顚，懷素爲狂，以狂繼顚，孰爲不可？」及其晚年益進，則復評其與張芝逐鹿，茲亦有加無已，故其譽之者亦若是耶！考其平日得酒發興，要欲字字飛動，圓轉之妙，宛若有神，是可尚者。

又如書論家朱長文在其著作《續書斷》中曾言懷素之字：「嘗觀夏雲隨風變化，頓有所悟，遂至妙絶，如壯士拔劍，神彩動人。」，此外宋董逌《廣川書跋》中對懷素草書的讚嘆亦熟爲人知：「懷素於書自言得筆法三昧。觀唐人評書謂不減張旭，素雖馳騁繩墨外，而迴旋進退，莫不中節。」（註三五）

米芾的嚴苛批判與時人對張旭、懷素的評價也大有不同，這或許是米芾喜與眾人不同的狂怪性格造成，或者也能大膽推測米芾對草書審美的評斷還是過於執著在筆法技巧的形式上，於

是〈論書帖〉運用近乎王羲之〈十七帖〉的風格來加強他的說明效果，而這樣的審美品評觀相較於北宋諸家則顯得極端保守，對美感的時代性價值顯得缺乏感通和接納的能力。

另外黃庭堅對張旭、懷素二人草書的評價可以從〈山谷題跋〉中尋得諸多表示認同肯定的軌跡，例如在〈跋懷素千字文〉中，他對懷素草書的鑒別能力與評價，在鑒跋中提出以下的說明：

予嘗見懷素師自敘草書數千字，用筆皆如以勁鐵畫剛木。此千字筆不實，決非素所作。書尾題字亦非君謨書，然此書亦不可棄，亞栖所不及也。（註三八）

其中黃庭堅對張旭草書的品評卻與米芾是大相逕庭的，這也成爲了北宋中與米芾書論最爲衝突的代表，山谷在〈跋張長史千字文〉中評道：

黃庭堅形容懷素的眞實用筆應該有「勁鐵畫剛木」般的勁挺淳厚，筆筆入紙，無一畫顯得飄虛，藉著鑒跋來讚賞懷素草書，同時以非議亞栖，來提高懷素草書的不凡成就。

張長史書智雍廳壁記，楷法妙天下，故作草通神。如寺僧懷素草工瘦，而長史草工肥。瘦硬易作，肥勁難得也。（註三七）

顯見山谷對於張旭草書評價高於懷素，間接確認了張旭草聖的地位。其中也說明了草法兼楷法的必然性與重要性，顯示出黃山谷重視草書規矩法度的一面，而「肥勁難得」又表現與唐論中「書貴瘦硬方通神」的風尚不同，更加提高了黃山谷批評的自覺性與包容性，此不僅與米芾在〈論書帖〉中所表述「張顛俗子變亂古法」、「懷素不能高古」的草書批評相左，也著實對比出山谷品評的客觀性與說服力。

對於張旭草書黃山谷基本上是抱持正面看法，認為長史草書結字姿態雖有奇趣，用筆看似縱放其實卻嚴謹合與古法規矩，書作通篇氣韻與逸少的天真姿縱在伯仲之間，相當肯定長史草書能「自成一家」的表現，如他所說：

予嘗於楊次公家見長史行草三帖，與王子敬不甚相遠。蓋其姿性顛逸，故謂之張顛。然其書極端正，字字入古法。人聞張顛之名，不知是何種語。故每見猖獗之書，輒歸之長史耳。（註三八）

又〈山谷題跋・跋長史草書〉一文中也提到：

張長史作草，乃有超軼絕塵處，以意想作之，殊不能得其仿佛。嘗作得兩句云。清鑒風

流歸賀八，飛揚跋扈付朱三。未知可贈誰，遂不能成章。（註三九）

觀張長史草書深感其書「不食人間煙火」、「絕塵」的氣格而使黃山谷對其景仰不已，故而嘗試臨寫長史草書二句：「清鑒風流歸賀八，飛揚跋扈付朱三」，因不知何人亦能有相同美感，而未將之完成，言談中似有一絲無知音的遺憾，感嘆世人未解長史草書的韻妙和高逸無塵的美感，北宋品評的差異會因為對時代期望不同，或對書學涵養高低的偏重而彼此產生矛盾。

總的來說，蘇、黃、米三人對草書美學的觀點分別建立在「無意求工」、「不俗：自出新意」、「學古：魏晉風流」三項審美標準中，而影響個人審美標準的原因或多或少都與個別的學識、修養相關。蘇東坡認為草書仍須按部就班臨習古帖，摹練過眞、行書體，同時還要能掌握從容不迫的速度，筆簡意賅，自出新意，才是佳作，他所重視的在於「無意」。黃庭堅雖然認同張旭、懷素的草書，但是他認為草書重在有「意」而不「俗」，脫去古人法度的同時更要能從書帖、刻石、碑拓融會通悟，而米芾受其主觀意識影響偏重書帖和魏晉書風，礙於古法所限，對重視變化、講究挪讓的草書批評多過讚賞，反映在其書迹上就會發現米芾在草書表現上僅得筆勢而少結字布局的變化。

其實米芾的草書學習與表現並非囿於簡單的晉人規模，他也從王獻之的收藏與學習中經常表現出一筆恣縱的草書情調（圖四）。在諸多尺牘書中，米芾都表現出由嚴謹到放縱的對比情

調，顯示出他的才情與經常想要任筆自然的意趣，然而因為意識中難免怕自己不能「高古」而無法如狂草般任情恣性，從唐代狂草書的排拒心理蔓延成人品雅俗的判准，嚴重的牽制了他對草書的表現，違逆了「古質今妍」時代不得不然的趨勢，糾葛在心中，使自己的品評也陷入「驚乎凡夫」上的動機與偏執，這是欲以晉人時代解釋北宋時代所產生可能的乖謬。

米芾草書風特色與王獻之書法的關係		
縱放連 綿的表 現傳承	米芾（臨沂使君帖） 	王獻之（十二月帖）

圖四：米芾草書風特色與王獻之書法的關係

（三）關於蘇、黃、米彼此的評議

從蘇、黃、米三人書學的經歷中不難從對古物的喜好程度、個性甚至是精神信仰等發現三人間明顯的差別。

米芾向來自視頗高，《海嶽名言中》曾以「蔡襄勒字，沈遼排字，黃庭堅描字，蘇軾畫字。上復問卿書如何？對曰：臣書刷字。」（註四十）稱黃庭堅是詳謹描摹絲毫不大意，東坡字

多肥，執筆無古法猶如作畫，兩人既描又畫，在他看來沾染俗匠氣、故作姿態，還不如他隨性大膽的筆法作書。雖然從周煇《清波別志》卷上收錄的米芾信札內容說：「襄陽米芾，在蘇軾、黃庭堅之間，自負其才，不入黨與……」（註四一）可看出米芾的自負，黃庭堅曾就米芾的性格與其字作過評論認爲：「米芾元章專治中令書。皆以意附會。解說成理。故似杜元凱春秋癖耶。（註四二）」對米芾有時過於自負的態度提出批評，笑諷他如春秋時的史家杜預一般過於沉溺在喜好之中，犯了曲意附會的錯誤理解而不自知。年齡相近的黃庭堅與米芾在觀念論述上時有相左，如在〈山谷題跋・題徐浩題經〉中曾論：「項見蘇子瞻錢穆父論書，不取張友正米芾。余殊不謂然。及見郭忠恕敘字源後，乃知當代二公極爲別書者。」（註四三）又根據曹寶麟在〈米芾與蘇黃蔡三家交遊考略〉所說：「『不取』也就是不足取，那麼恰可印證前面的微詞是針對米芾元祐年間所作的。（註四四）」三人雖然相互以友稱之，卻也犀利的批評彼此書作、書論，黃、米之間的評論甚至還略有輕視的意味。

〈山谷題跋・跋米元章書〉即可見：

黃庭堅雖然對米芾的書學論調時有不以爲然，但是對他的用筆清雄勁拔卻是相當讚賞，從

余嘗評米元章書如快劍斫陣。強弩射千里。所當穿徹。書家筆勢。亦窮於此。然似仲由未見孔子時風氣耳。（註四五）

從北宋書論中的品評差異理解書法審美中的時代性價值

另外如東坡在《雪堂書評》與《東坡題跋》中對米芾用筆的評論也多是讚賞，東坡說：

「海岳平生篆、隸、真、行、草書，風檣陣馬，沉著痛快，當與鍾王並行，非但不愧而已。」（註四六），從上述不難理解東坡和山谷對米芾靈活轉筆兼又中鋒勁挺、無往不收的用筆技巧和筆勢相當佩服。

又說「近日米芾行王鞏小草亦頗有高韻。雖不逮古人，然亦必有傳於世也。」

對於米芾書跡黃庭堅也非全然的肯定，像是在〈跋懷素千字文〉中他就說道：「余謂元章過於姿媚，如豐肌美婦，神采照人，所乏者骨氣耳。」利用豐腴美肌的婦人比喻米芾書字雖然完美有姿，可惜卻欠缺了氣質，暗批米芾之字帶有俗氣。

黃庭堅論書的面向涵括書家品性、鑑賞和學養的觀點與蘇軾相同，譬如他在〈書贈韓瓊秀才〉文中說過：「讀書不欲精欲博。用心欲純不欲雜。……治經之法。不獨玩其文章談說義理而已。一言一句。皆以養心治性。……在野之士觀其奉身之大義。以其日力之餘玩其華藻。以此心術作為文章。無不如意。何況翰墨與世俗之事哉。（註四七）」視翰墨為餘事，讀書求「博通心純」，無論在朝或在野皆能盡一己之思落實在待人接物的應對之中，由此可見他在人倫一環上的高標準要求。這與蘇軾明確表達：「古之論書者，兼論其平生。苟非其人，雖工不貴也。（註四八）」、「然人之字畫工拙之外，蓋皆有趣，亦有以見其為人邪正之粗云。（註四九）」、「以字取人雖有可議之處但並非是全無道理，若是人的氣格不高，即便字寫的好、論述精到也不足以傳世受到重視。

黃庭堅對蘇東坡的行書給予極高的評價，在〈跋東坡書〉中有言：「東坡書眞行相半便覺去羊欣薄紹之不遠。予與東坡俱學顏平原。（註五十）」又說「東坡書如華岳三峰卓立參昂。雖造物之爐錘不自知其妙也。中年書圓勁而有韵大似徐會稽。晚年沈著痛快乃似李北海。」（註五一）

指出東坡眞、行書學自顏眞卿，雖然在不同年歲時書字與徐浩、李北海相仿，然而最終卻有挺拔堅毅、昂然勢態，亦如自然造化之妙在漸進的過程中成熟完備，從「東坡簡札，字形溫潤，無一點俗氣。今世號能書者數家，雖規摹古人自有長處，至於天然自工，筆圓而韻勝」一文，推斷山谷認爲東坡書溫潤無俗氣，用筆圓渾有意境神采，而其書的天眞自然更是被喻爲北宋朝書家第一的主要原因，可見黃庭堅對蘇軾論書觀點的瞭解，以及對其論述、爲人的景仰與推崇。

對書作品評審美論點相近的蘇黃二人，山谷對蘇軾抱持正面肯定的態度，東坡也對黃庭堅書法有所嘆服，他在《跋魯直爲王晉卿小書爾雅》中稱：「魯直以平等觀作欹側字，以眞實相出遊戲法，以磊落人書細碎事，可謂三反。」（註五二）說出黃庭堅書在平穩中求險側，用遊戲輕鬆的筆法認眞寫字，光明坦蕩的態度書寫細微小處，以相對的方式書字來建立重韻、講究眞率、平淡天眞的美感標準，這是在技巧精熟後自然形成的蕭散簡遠感受，亦如蘇東坡認爲：「作字要手熟，則神氣完實而有餘韻」一般，可見蘇軾認爲黃庭堅已能掌握「韻」與「意」的美感。

再者〈跋山谷草書〉中論及：

雲秀來海上見東坡。出黔安居士草書一軸。問此書如何。坡云。張融有言。不恨臣無二王法。恨二王無臣法。吾於黔安亦云。他日黔安當捧腹軒渠也。丁丑正月四日。（註五三）

也可得知對黃庭堅貶謫黔州參禪後的草書書迹，蘇軾認為山谷已能脫出前人蹊徑自成一家面貌而感慨頗深，認為足與二王相提並論予以極高的評價；從中能感受到師生二人對彼此書作抱持肯定的態度，並在帶有玩笑意味的吹捧中感知兩人交情甚篤。

反觀米芾，他對蘇軾「遒勁」、「畫字」的評價源於對懸手用筆方式和推崇振迅自然的堅持，推論對蘇軾「把筆無定法」的觀點並不以為然，雖然在聽從蘇軾建議書學魏晉後，（註五四）使他在書學上有了重要的改變，兩人卻是一直維持著朋友間的交遊，交誼深篤，（註五五）這從葉夢得《避暑錄話》中的一段記載可知：

元祐末知雍丘縣，蘇子瞻自揚州召還，乃具飯餉之。既至，則對設長案，各以精筆佳墨、紙三百列其上，乃置饌其旁。子瞻見之大笑。就坐，每酒一行，即申紙共作字，二小史磨墨，幾不能供。薄暮，酒行既終，紙亦盡，乃更相易攜去，俱自以為平日書莫及

從米芾「貴形不貴作，作入畫，畫入俗。皆字病也。」

也。（註五八）

黃庭堅主張「重韻」、「不可俗」的標準，但也毫不客氣以「描字」評述山谷刻意造作的書（註五七）的審美角度來看，他認同

風，重點涉及了對於黃庭堅狂草書的不認同，其實這是頗為狹隘的批評心態，也許米芾鍾情於

古物，愛以仿作試探他人鑑別力的習性，雖然在細微的考證和研究上頗有斬獲，但過於微觀的

經驗同時也可能不自覺成為一位「戀古」者，一定程度侷限其對於新風氣的觀看視野及包容的

胸襟。

對於米芾如此的批評，黃庭堅也有所回應，在徐度《卻掃編》卷中有言：

　余嘗見所藏元章一帖曰：「草不可妄學，黃庭堅、鍾離景伯可以為戒！」而魯直集中有

　答僧云：「米元章書，公自鑑其如何？不必同蘇翰林玄論也！」乃知二公論書素不相可

　如此。

米芾無法認同山谷草書的大開大合，同樣山谷也無法認同米元章的故作姿態，兩人在書札

留下的批評，突顯出對草書審美的極大差異。

不過身為北宋四家的米芾，既曾受蘇軾書學觀念的影響，兼以能親睹不少晉唐書迹，按理來說，他對書法眞、行、草、隸、篆五體的美感認知都會有深刻的體悟和臨習機會，對山谷書迹的品評如此激烈或許是他性格偏激，喜與眾人不同所致，這或許是米芾以貶抑他人而抬高自我的手段，如何炎泉研究米元章書迹學習背景時，有如下發現：

〈自敍帖〉中的書家都是米芾所師法的對象，同時也是北宋重要的書學典範。……據相關文獻及學者的研究指出，米芾很多不合理的行徑都是別有居心，而非出於自然天性。

事實上，這就是米芾慣用的批評模式，……，目的無非是希望顯示出自己在學習古代大家後，依序超越的書史形象。（註五八）

北宋四家中，蘇、黃、米的影響最為深遠，其中黃庭堅受業於蘇軾為「蘇門四子」之一，又是「江西詩派」的引領者，有豐富的文學的修養和學識，對書法品評和審美觀點自然與蘇軾較近，從黃庭堅以「自成一家」、「各自成妍」的期望看來，他對書法的實驗性途徑是很能接受的，並且也身體力行，終使其狂草書成為北宋的成就與標幟。

蘇、黃、米三人對彼此書學和書作的評論語境，清楚傳遞出三人的處事為人態度與個性。

東坡為人敦厚，對於缺失之處多會以和緩的語彙陳述、山谷則慣以譬喻或是暗諷的形式表達與

他人相異的觀點，至於米芾則往往以犀利尖銳的語詞批判，形塑驚人語氣，達到爭議目的。東坡與山谷在遭逢貶謫後，雖然難抑心中的無奈感嘆，卻懂得轉而向禪宗、隱逸山林，在受到禪道思想的薰習下，使二人在書法品評上更加通透包容。

黃庭堅與蘇軾抱持著書品反映人品的相同論點，可能因為有同樣被貶謫的歷程，轉而將個人內心的起伏寄託在精神信仰上，因此禪學思想也促使他們在論人、品書的同時兼及對「內心」、「意韻」的討論，譬如《豫章黃先生文集》，卷二九〈書繪卷後〉曾說：

學書須胸中有道義，又廣之以聖哲之學，書乃可貴。若其靈府無程，政使筆墨不減元常、逸少，只是俗人耳。余嘗為少年言，士大夫處世可以百為，唯不可俗，俗便不可醫也。或問不俗之狀，老夫曰：難言也。視其平居，無以異於俗人，臨大節而不可奪，此不俗人也；平居終日，如舍瓦石，臨事一籌不畫，此俗人也。（註五九）

黃庭堅從「品人鑑書」、「重韻」的審美觀衍生出以「會通喻書」（註六十）的言說方式來討論筆法，如〈題絳本法帖〉：「右軍筆法如孟子言性、莊周談自然，縱說橫說無不如意，非復可以常理待之。」（註六一）進而從用筆技巧的技術層面提升到「悟道」、「通透」的目標，於是可以說「會通」（註六二）是黃庭堅喻示書道的主要方式。這種情性的顯現，反應在書風上

自然與米芾大有不同。關於影響黃、米二人在書風上的差異，美國學者方聞也曾從生平經歷的

角度切入研究，分析出以下的結論：

米芾自幼即熱衷於書法，全副熱情浸淫於此，……，黃庭堅的書法特長只是他諸多才藝

的一個方面，表現於書法風格則是：「黃庭堅的個性化字結體緊湊而不對稱，渾圓遒勁

的用筆，徐緩、均衡而質樸，基本上首尾一致；米芾的字看似不怎麼雄放，用筆卻極其

繁複而靈動，充分顯露這位收藏家兼鑑賞家無比淵博的學識與經驗。」（註六三）

孫過庭在〈書譜〉中所說「古質今妍」與「自古常然」的寓意，黃庭堅因包容吸納，創造

了諸多精彩的狂草大作，豐厚了北宋書法史，並對元、明草書的發展起著引導的作用。米元章

「晉人格轍」的嚴謹態度在草書審美上的侷限，成為狂草接受與發展上的阻礙，必然也使米芾

無法發展動人的狂草作品，以米芾的聰慧而言，不能不說是一種遺憾。

國內也有研究人員從書迹與言論來看，提出造成米、黃書風的差異的關鍵在於「對於王羲

之的觀看視域」（註六四）。三人的審美觀點各自在講韻、求意、避俗的論點中各自展開，同時

出現互有差異的論調，尤其是對草書美感的認知上差異與矛盾最大。

三　時代性書風建立的特性與價值

綜上所述之目的在於從北宋爭議品評中辯證時代性價值，其實也可在米芾論書帖的觀念上得到概括的把握。

草書若不入晉人格轍，徒成下品。張顛俗子，變亂古法，驚諸凡夫，自有識者，懷素少加平淡，稍到天成，而時代壓之，不能高古，高閑而下，但可懸之酒肆，璟光尤可憎惡也。（註六五）

其中「時代壓之」正牽引出時代風氣的設定與時代價值的認定，「後之視今，亦如今之視昔」，恐怕這個話題與意義將是永遠新鮮的。

藝術史學者石守謙對中國書畫的延續衍生提出「再生典範」一說：

後世不斷為舊典範賦予再生的新生命：軌跡中的起伏，基本上就是這些典範之「生」與「再生」的活動。「再生典範」的出現也需要絕對的原創性作基礎，因此與原來的典範並沒有價值高低之別，反而成為讓典範免於衰竭消散的關鍵措施。它們之間的這種關

係，也就保證了整個書畫傳統演變軌跡的延續性。（註六八）

宋代的尚意書風便是在二王魏晉書風的基礎上作出時代轉化的最佳例證，一如莫家良在

〈《淳化閣帖》與書法臨古〉一文中，對《閣帖》之於北宋書風承續與影響的說法提出另種角

度的論證：

　　《閣帖》之於北宋，主要在鑒古的價值上，其後於南宋所興起的刻帖熱潮，則是在時代
　　的轉變下，使刻帖活動帶有文化延續的意義，而書家對於《閣帖》的臨寫，並不是當時
　　主要的臨池方法。（註六七）

實際上，就書法發展史的角度來看，北宋的藝術文化環境對書家、書風和審美意識都不僅
是單項的承傳，還開始納入個人思想、時代環境等作為書畫轉化和延續的思考。像是學者葉培
貴就曾對影響北宋書法發展脈絡的典範討論過，認為：

　　宋人之推重顏真卿，在書法史學上，其意義只有唐人推重義之可堪比擬

顏眞卿崇高的書史地位的確立，在宋代書法史學領域經歷了一個不斷發展、完善的過程，朱長文、蘇軾、黃庭堅，是這個過程的主將，而歐公則是這個過程的創始人和基調的奠定者。朱、蘇、黃沿著歐公的基調，從理論上逐漸完善了這個論題。對顏眞卿的尊崇，極大地影響了後來書史的發展，宋人書多從顏出，宋以後學王學顏並重等局面的出現。（註六八）

又說：

造成時代書風的改變除了政策要素、前朝理論和風格的影響外，書家個人的思想也不可輕忽，美國學者石慢（Peter Sturman）於〈蔡襄評議與北宋書風之變革〉文中以反向思考的方式，從宋四家對後世影響範疇的深廣度和個人書作表現，探究他們在書學歷程受到師承對象的影響，發現：

在古典的傳承上，蔡襄和蘇軾、王安石是不同的類型……在蔡襄字裡可以明確辨析出其師法之先輩楷模，是因爲作者追求超越個人表現的一種古典的理念。然而，在王安石、蘇軾等人書迹中，則恰恰相反。其原因在師法的觀念改變了，不再欲意彰顯所學之典

範，而僅以之襄助個人書風之表現。（註六九）

「時代」的意義與價值，在歷代書論中解釋最爲中肯的，莫過孫過庭〈書譜〉對時代的特質有精闢敘述：

夫質以代興，妍因俗易。雖書契之作，適以記言。而淳醨一遷，質文三變，馳騖沿革，物理常然，貴能古不乖時。今不同弊。所謂文質彬彬，然後君子。何必易雕宮於穴處。反玉輅於椎輪者乎。（註七十）

然而米芾對時代美感的看法卻經常自相矛盾，既希望自己能因精準求是的評論而聞名，卻又不得不屈就環境作出唱和，在這樣的情況下，使得他的評論時而失於嚴苛，又時而顯得過於諂媚。

總的來說，米芾微觀的審美角度促使他深究各處細節，對「古物」、「好僞古物」的喜愛使他對「時代」的看法，基本上是站在對北宋書壇、藝術領域的批評心態。雖然對於一昧追隨在朝權貴、皇室喜好的情勢有深刻感受，感嘆世人追逐利益以致蒙蔽美感的辨別，卻也因爲身居官職，領朝中俸祿，而同樣抱持保留的態度。

米芾認爲懷素不能高古是爲「時代壓之」，其對於懷素所處的時代有著批判性的主觀認定，可以說基本上認爲狂草表現爲譁眾取寵，標新立異，喪失古法。是十足的復古主義，然而懷素的草書接受度無論在唐代達到如何程度，都無法拿來直接套用爲後代的時代準則。於是米芾在批評懷素爲唐代時風所壓的同時也被晉代古風所壓，雖然他成爲詮釋古代風格的健將，卻在眞正自己所處的時代中陷入不合時宜的邏輯，因爲沒有一個時代的審美核心願意只去複製前朝規範而已，因爲如此，書家們將難以建立新的時代風氣，爲歷史增添新的光采。也許米芾心中其實想要標舉學習歷程的學古情結，但是過度強調之後，反而易陷入泥古之誚，其驚人之語雖然達到了矛盾爭議的目的，卻失去了客觀批評的依據。

猶如東漢趙壹〈非草書〉論及草書接受的時代觀時，全然以實用目的來批判草書的感性藝術特質，他認爲：

> 且草書之人，蓋伎藝之細者耳。鄉邑不以此較能，朝廷不以此科吏，博士不以此講試，四科不以此求備，征聘不問此意，考績不課此字。善既不達於政，而拙無損於治，推斯言之，豈不細哉？服務內者必闕外，志小者必忽大。俯而捫蝨，不暇見天。天地至大而不見者，方銳精於蟻蝨，乃不暇焉。（註七一）

如今重新檢視起來反而顯示出趙壹的侷限與不切實際，難以獲得後世認同。

「唐尚法」、「宋尚意」的書風概括幾乎成爲唐與宋的時代性特徵，然而實際上以宋朝爲例，宋人尚意書風的確立主要多賴幾位重要的書家風格，其中以蘇、黃、米扮演了最重要的角色，蘇、黃、米三家雖然也都學習晉、唐，但是以靈巧的筆意成就自家的面目才是其終極的核心。嚴格講，尚意書風並不能涵蓋宋朝所有的書家風格，其中以宋高宗爲例尤爲明顯。宋高宗以追摹王羲之的法度爲核心，「翰不虛動、下必有由」、「嚴謹流媚」的風格還影響到南宋末元代初的趙孟頫，促使復古書風形成，（註七二）但是由於蘇、黃、米的書風顯著，書學精闢成爲影響後代最主要的原因，後人則難免以蘇、黃、米的書風特色概括爲宋人書風，而以宋人尚意總結之。其他論者亦沒有太多疑義，可見得時代風格的形成不僅依賴諸多書家共同的書風傾向，同時更加依恃傑出書家的創造性風格。形成了個人風格可以成就時代風格的辯證關係，也因此，時代性的確立並不會壓抑個人創造性的發揮，甚至是必須依賴傑出的個性發揮。

於是我們認知到時代性建立的條件必須包含：個性化的彰顯與客觀時空條件積澱，才能顯示出時代性的全局與價值，而非統攝在一貫審美標準下的書法表現，縱使實驗特質很濃，初期並不純熟，都具有其正面且積極的意義，北宋的判斷差異正可提供學書者很有價值的思考面向。

六　結論

藝術的價值使文化功能更具獨特的視覺感染力及精神感動力，藝術在獨立成熟的進程中，提高了人類的文明甚至轉化為經濟價值。書法豐富了中國文化的精神底蘊，而其透過實踐的體驗美學與豐富的視覺感動，使文化詮釋超越哲學性的抽象描述，滲入到生活與觀念之中，完善了文化的整體意義。

人無法脫離社會的制約，書法文化必然在特定的社會特性中展現其藝術的自主性，書家表達「自我」的內在期望是時代必然的趨勢。個性的發揮成就了時代的豐碑，王羲之的風流俊逸、顏真卿的渾厚寬博、顛張醉素的縱橫狂肆、蘇東坡的無意於佳、董其昌的以禪入書、徐渭的跌宕放逸、八大山人的藏峰稚拙、吳昌碩的草篆一爐都是超邁前人，不踐古人的個性發揮，也逐漸成為其所處時代的重要象徵，於是尋新懷異，有何不可，更是突顯時代性的必然途徑。

時代的不斷發展，傳統詮釋不斷轉化修正，反而表現出傳統得以吸納新局的包容性，為建立時代精神提供持續的文化動力；時代性能否創新、延展民族性的主體價值框架。書法語言以文字、圖像相併為其特徵；以文化思辨建立其審美觀，優游在人天之間，企圖取得高度的平衡，這是中華文化特有的人文特質與價值觀。縱使在中西交流與劇烈影響的社會中仍然深具正面積極的時代價值。雖然本文以北宋時代為參照，微觀書法史論中的差異辨證，最終是希望獲

得對於時代價值的宏觀視野，相信藉此對於溝通古今能產生正面作用，使其成果能超越時空限制，積累成現代的意義。

參考文獻

一 古籍

《宋史·黃庭堅傳》

《宋史·米芾傳》

二 專書

米　芾　《海嶽名言》　《中國書畫全書》　上海市　上海書畫出版社　一九九三年

馮　班　《鈍吟書要》　《歷代書法論文選》　臺北市　華正書局　一九八八年　下冊

黃庭堅　《山谷題跋》　《叢書集成初編》第二五一冊　卷二

黃庭堅　《山谷題跋》　《中國書畫全書》　上海市　上海書畫出版社　一九九三年

何傳馨　《文藝紹興》　臺北市　國立故宮博物院　二〇一〇年

莫家良主編　《書海觀瀾》　香港　香港中文大學　一九九八年

方　聞（Wen Faag）著　李維琨譯　《心印：中國書畫風格與結構分析研究》　西安市　陝

石守謙　《風格與世變：中國繪畫史論集》　臺北市　允晨文化出版社　一九九六年

西人民美術出版社　二〇〇六年

曹寶麟　《抱甕集》　北京市　文物出版社　二〇〇六年

曹寶麟　《中國書法全集》　第三八卷　北京市　榮寶齋　一九九二年

曹寶麟　《中國書法史・宋遼金卷》　南京市　江蘇教育出版社　一九九九年

陳方既、雷志雄　《中國書學叢書——書法美學思想史》　鄭州市　河南美術出版社　一九九七年

敏澤　《中國美學思想史》　第二卷　濟南市　齊魯書社　一九八九年

米芾　《書史》　《中國書畫全書》　上海市　上海書畫出版社　一九九三年

米芾　《海嶽題跋》　《中國書畫全書》　上海市　上海書畫出版社　一九九三年

蘇軾　《東坡題跋》　卷四　《中國書畫全書》　上海市　上海書畫出版社　一九九三年

三　期刊

葉培貴　〈歐陽修《集古錄目跋》的書法史學〉，《書法研究》九四期　二〇〇二年第二期

何炎泉　〈從米芾《論書》帖看他與高閑、韓愈之間的關係〉　《故宮文物月刊》　二三卷一〇期二七四號　二〇〇六年一月

黃緯中　〈米芾〈論書帖〉辨字〉　《故宮文物月刊》　第十四卷三期　總號一五九　一九九
　　　　六年六月

張高評　《蘇黃「以書道喻詩」與宋代詩學之會通》　《會通化成與宋代詩學》　臺南市
　　　　成大出版組　二〇〇〇年

簡月娟　《黃庭堅的詩論與書論——隨人作計終後人　自成一家始逼真》　《興大中文學報》
　　　　第十五期　臺中縣　國立中興大學中文學報編輯委員會　二〇〇三年六月

四　論文集

李潤桓等編　《祕閣皇風：淳化閣帖刊刻一〇一〇年紀念論文集》　香港　香港中文大學文物
　　　　館　二〇〇三年

莫家良　《宋代狂草的變革》　簡明勇等編輯　《一九九七年書法論文選集》　臺北市　蕙風
　　　　堂　一九九八年

五　論文

莊千慧　《心慕與手追——中古時期王羲之書法接受研究》　臺南市　成功大學博士論文　二
　　　　〇〇九年

注釋

編按　黃智陽　華梵大學美術系副教授。

註一　《宋史·黃庭堅傳》:「(黃庭堅)善草書,楷法亦自成一家。」《宋史·米芾傳》:「妙於翰墨,沉著飛翥,得王獻之筆意;尤工臨移,至亂眞,不可辨;精於鑒裁,遇古器物、舊畫則極力求取,必得乃已。」

註二　黃庭堅:〈山谷題跋〉,《中國書畫全書》第一冊(上海市:上海書畫出版社,一九九三年),頁六八一。

註三　根據曹寶麟〈米芾與蘇黃蔡三家交遊考略〉一文所述:「據溫革透露:『米元章元豐中謁東坡於黃岡,承其餘論,始專學晉人,其書大進』因之我們得以知道米芾《自敍》所謂『遂並看《法帖》入魏晉平淡』,乃是聽從了東坡忠告的易轍之舉。這在元章的翰墨生涯中可謂是關鍵性的一著。」,頁一二八。

註四　黃庭堅:〈山谷題跋·題東坡字後〉,《叢書集成初編》第二五一冊,卷五,頁四三。卷五,頁六八七。

註五　黃庭堅:〈山谷題跋·跋東坡樂府〉,《叢書集成初編》第二五一冊,卷二,頁一五。《中國書畫全書》,卷二,頁六七一。

註六　黃庭堅:〈山谷題跋〉,《中國書畫全書》第一冊,頁六七一。

註七 米芾：〈海嶽名言〉，《中國書畫全書》第一冊，頁九七六。

註八 黃庭堅：〈山谷題跋・論寫字法〉，《中國書畫全書》第一冊，頁七○○。

註九 馮班：〈鈍吟書要〉，《歷代書法論文選》（臺北市：華正書局，一九八八年）下冊，頁五三七。

註十 米芾：〈論書帖〉，《歷代書法論文選》，頁五三七。

註十一 曹寶麟：《中國書法史・宋遼金卷》（南京市：江蘇教育出版社，一九九九年），頁九七。

註十二 簡月娟：〈黃庭堅的詩論與書論──隨人作計終後人，自成一家始逼真〉，《興大中文學報》第十五期（臺中：國立中興大學中文學報編輯委員會，二○○三年），頁一一○─一一一。

註十三 蘇軾：〈東坡題跋〉，卷四，《中國書畫全書》，頁六三五。

註十四 黃庭堅：〈山谷題跋〉，《中國書畫全書》，頁六九六─六九七。

註十五 黃庭堅：〈山谷題跋〉，《中國書畫全書》第一冊，頁六八五。

註十六 黃庭堅：〈山谷題跋〉，《中國書畫全書》第一冊，頁六八二。

註十七 黃庭堅：〈山谷題跋〉，《中國書畫全書》第一冊，頁六九六。

註十八 米芾：〈書史〉，《中國書畫全書》第一冊，頁九六五。

註十九 米芾：〈海嶽題跋〉，《中國書畫全書》第一冊，頁九五五。

註二十 米芾：〈海嶽名言〉，《中國書畫全書》第一冊，頁九七七。

註二一 陳方既、雷志雄：〈跋晉卿所藏《蓮花經》〉，《中國書學叢書──書法美學思想史》（鄭州市：河南美術出版社，一九九七年），頁三一二。

註二二　黃伯思：〈東觀餘論・論書八篇示蘇顯道〉，《中國書畫全書》，第一冊，頁八六二。

註二三　《蘇軾詩集》〈題王逸少帖〉，引自敏澤：《中國美學思想史》第二卷（濟南市：齊魯書社，一九八九年），頁四〇八。

註二四　《宣和書譜》，〈贈懷素草書歌〉，《蘇軾文集》卷六九，。

註二五　蘇軾：〈跋文與可論草書後〉，《蘇軾文集》卷六九，。

註二六　蘇軾：〈東坡題跋〉，卷四，《中國書畫全書》第一冊，頁六三五。

註二七　蘇軾：〈東坡題跋〉，卷四，《中國書畫全書》第一冊，頁六三四。

註二八　蘇軾：〈東坡題跋・評草書〉，卷四，《中國書畫全書》第一冊，頁六二九。

註二九　蘇軾：〈東坡題跋・書諸集偽謬〉，卷二，《中國書畫全書》第一冊，頁六〇五。

註三十　曹寶麟：〈米芾書論選集〉，《中國書法全集》第三八卷（北京市：榮寶齋，一九九二年），頁五四四。

註三一　米芾：《書史》，《中國書畫全書》第一冊，頁九七三。

註三二　此帖現藏臺北故宮博物院，稱爲《論書帖》，此帖雖無米芾落款，但根據書風及批評的語調觀之論者推估乃是米芾之作，斷句與辨字參考黃緯中，〈米芾〈論書帖〉辨字〉，《故宮文物月刊》，第十四卷三期，總號一五九（一九九六年六月），頁一二二。

註三三　米芾：《書史》，《中國書畫全書》第一冊，頁九六六。

註三四　米芾：《書史》，《中國書畫全書》第一冊，頁九七三。

註三五　董逌：〈廣川書跋・北亭草筆〉，卷八，《中國書畫全書》第一冊，頁八〇〇。

註三六　黃庭堅：〈山谷題跋〉，《中國書畫全書》第一冊，頁七二〇。

註三七　黃庭堅：〈山谷題跋〉，《中國書畫全書》第一冊，頁六八五。

註三八　黃庭堅：〈山谷題跋・跋張長史書〉，《中國書畫全書》第一冊，頁七〇五。

註三九　黃庭堅：〈山谷題跋〉，《中國書畫全書》第一冊，頁六八五。

註四十　米芾：〈海岳名言〉，《中國書畫全書》第一冊，頁九七七。

註四一　引自曹寶麟《抱甕集》。見周煇《清波別志》卷上。此信又刻於《寶晉齋法帖》只是佚收信
　　　　人姓名。

註四二　黃庭堅：〈山谷題跋・跋法帖〉，《中國書畫全書》第一冊，卷二，頁六八二。

註四三　黃庭堅：〈山谷題跋・題徐浩題經〉，《中國書畫全書》第一冊，頁七一九。

註四四　曹寶麟：〈米芾與蘇黃蔡三家交遊考略〉，《抱甕集》（北京市：文物出版社，二〇〇六
　　　　年），頁一三三一—一三三二。

註四五　黃庭堅：〈山谷題跋〉，《中國書畫全書》第一冊，頁六九二。

註四六　蘇軾：〈東坡題跋・論沈遼米芾書〉，《中國書畫全書》第一冊，頁六三五。

註四七　黃庭堅：〈山谷題跋〉，《中國書畫全書》第一冊，頁六七二。

註四八　蘇軾：〈東坡題跋〉，《中國書畫全書》第一冊，頁六三五。

註四九　蘇軾：〈東坡題跋〉，《中國書畫全書》第一冊，頁六二七。

註五十　黃庭堅：〈山谷題跋〉，《中國書畫全書》第一冊，頁六八七—六八八。

註五一　黃庭堅：〈山谷題跋〉，《中國書畫全書》第一冊，頁六八七—六八八。

註五二：引自《中國書學叢書——書法美學思想史》，頁二九八。

註五三：蘇軾：〈東坡題跋〉，《中國書畫全書》第一冊，頁六三四。

註五四：引自曹寶麟《抱甕集》。「據溫革透露：『米元章元豐中謁東坡於黃岡，承其餘論，始專學晉人，其書大進』③因之我們得以知道米芾《自敘》所謂『遂並看《法帖》入魏晉平淡』，乃是聽從了東坡忠告的易轍之舉。這在元章的翰墨生涯中可謂是關鍵性的一著。」③這段移錄於翁方綱《米海岳年譜·元豐七年甲子》。

註五五：根據曹寶麟在《抱甕集》，〈米芾與蘇黃蔡三家交遊考略〉一文中所說：「米之於蘇雖不執弟子之禮，至少也是視爲丈人之行的，他在人前人後始終保持著對一代文豪的敬佩欽仰之情。即使在東坡死後，他也未敢輕易造次。」頁一二七。

註五六：曹寶麟：〈米芾與蘇黃蔡三家交遊考略〉，《抱甕集》，頁一三○。

註五七：米芾：〈海嶽名言〉，《中國書畫全書》第一冊，頁九七七。

註五八：何炎泉：〈從米芾〈論書帖〉看他與高閑、韓愈之間的關係〉，《故宮文物月刊》，二三三卷十期，二七四號（二〇〇六年一月），頁五〇－六〇。

註五九：敏澤：《中國美學思想史》第二卷，頁四三二。

註六十：莊千慧：〈心慕與手追——中古時期王羲之書法接受研究〉（臺南市：成功大學博士論文，二〇〇九年），頁三〇五－三〇七。

註六一：黃庭堅：《山谷題跋》，《中國書畫全書》第一冊，頁六八三。

註六二：宋代詩書會通爲喻的法則，詳見張高評：〈蘇黃「以書道喻詩」與宋代詩學之會通〉，《會

註六三 通化成與宋代詩學》（臺南市：成大出版組，二〇〇〇年），頁二三三一二三四。

註六四 〔美〕方聞（Wen Faag）著、李維琨譯：《心印：中國書畫風格與結構分析研究》（西安市：陝西人民美術出版社，二〇〇六年），頁九四一一〇一。

註六五 莊千慧：〈心慕與手追——中古時期王羲之書法接受研究〉，頁三〇五。

註六六 米芾：《論書帖》，《中國法書選米芾集四八》（東京都：二玄社，一九九一年）。

註六七 石守謙：《風格與世變：中國繪畫史論集》（臺北市：允晨文化出版社，一九九六年），頁八二一一八二二。

註六八 李潤桓等編：《祕閣皇風：淳化閣帖刊刻一〇一〇年紀念論文集》（香港：香港中文大學文物館，二〇〇三年），頁一八五。

註六九 葉培貴：〈《歐陽修《集古錄目跋》的書法史學〉，《書法研究》九四期（二〇〇二年第二期）。

註七十 莫家良主編：《書海觀瀾》（香港：香港中文大學，一九九八年），頁一〇九一一一二。

註七一 孫過庭：《書譜》，《歷代書法論文選》上冊，頁一一二。

註七二 趙壹：〈非草書〉，《歷代書法論文選》上冊，頁二。

何傳馨：〈賜岳飛批劄〉，《文藝紹興》，（臺北市：國立故宮博物院，二〇一〇年），頁三四〇。

何傳馨論及此札書法風格更趨純熟，用筆方圓並濟，起止轉折，牽絲勾連之間，鋒鋩畢露，顯現出俊逸優美的體勢；此類書風對於南宋帝后以至宗室藝術家趙孟頫的影響最為顯著，且本

幅前後有趙孟頫（一二五四－一三三二）藏印，可推知爲趙孟頫書法直接淵源。

茶禪一味對北宋尚意書家審美意識的影響

李秀華

摘要

本文旨在說明茶道文化與禪宗思想發達的北宋時代，於書道、茶禪美學的融通下，對北宋尚意書家審美意識的影響。由於禪宗與北宋盛行的理學相互吸納，並在禪宗中國化、生活化，與世俗化的發展上，與書道相互交融。茶道與禪宗的同步發展，兩者所強調的「道」落實於日常生活中的修持，有其相契之處。茶道的細緻功夫，其根柢精神是嚴謹的，而禪的修持是一種平常心，是豁達的。；茶禪的嚴肅與豁達互為滋養，爲北宋尚意書家提供了重要的創作養分。在茶道、禪宗與書道相互滋養與交融的北宋時代氛圍中，本文嘗試從書法文化的另一面向，探討北宋尚意書家在體現茶禪一味的生命意味時，所呈現全域情感的生活美學觀。

關鍵詞

茶禪一味、茶道、書道、尚意書家

一 前言

我國茶文化誕生於兩漢之際，興盛于唐宋之間，與佛教禪宗發展，有其相同的脈絡。茶道是茶文化的核心，以吃茶為契機，內蘊藝術、道德、哲學、宗教及文化，在具體的茶事實踐過程中，同時也是茶人自我完善、自我認識的過程。書道一詞，最早出現在東晉，「道」為宇宙、人生萬象的本質，就其「體」、「用」而言，書寫文字經由取法自然物象，以開拓的胸襟、視野，藉由主觀心靈的涵養，表現「書道」之妙諦。而禪在中國的佛家心法為最高境，禪宗思想是以佛所說教義為理論依據，強調人在生活中體味禪悅，在禪悅中落實於生活的實踐。書道透過主觀心靈的涵養，使生命意味於自我享受中，達其情性，並以妙在筆墨之外的意趣，體現生命實境，此有如禪心通過人體修煉，達於陶冶情操及完善人格的目的；亦如茶道之品茶而至悟道，蘊含著素樸簡約與自然澄心的意境。

由於茶文化於北宋時期興盛，佛門亦以茶飲傳道，飲茶為佛門僧徒生活的一部分，歷來有關「茶禪一味」（註一）的說法時有論及，而當文人將禪宗思想融入書法創作時，「以禪喻書」（註二）於古文論上，亦有可見。茶禪一味與書道的融通性，就審美意識與生活滋養，其會通處即強調「道」於日常生活中的體味、於日常生活中的實踐，以及在日常生活中覺悟人生。於此，筆者不揣淺陋，嘗試以茶文化及禪宗思想興盛的北宋時代，對於北宋書家於茶禪交融的時

代氛圍下，在強調「道」的修煉，所需落實於日常生活中的實證實修，而致頓悟的生活實踐哲學，在書道、茶禪的相互滋養，對北宋尚意書家的生活觀照，所提供全域情感的審美意識（註三），作一論述。文中言及北宋書家，筆者以「尚意」書家稱之（註四），並以宋四家蘇軾（一〇三七―一一〇一）、黃庭堅（一〇四五―一一〇五）、米芾（一〇五一―一一〇七）、蔡襄（一〇一二―一〇六七）為代表（註五），乃因北宋書壇籠罩在以尚意書風為主的時代氛圍中，宋人在唐人嚴謹法度下，以不泥於古，在強調適意的藝術生活中，推陳出新，尚意成為審美意識的主流，並於行草天地中開創嶄新局面。書法藝術的養分源於生活，源於字外功夫，期望本文能從寬闊的文化視野與茶禪生活美學中，提供書法研究的另一面向。

二 茶禪一味對北宋文士的影響

　　我國的茶文化始於兩漢盛於唐宋，秦以前茶尚無統一的名稱，漢代以「茶」字作茶，到中唐時才演化而成為茶字。（註六）唐陸羽（七三三―八〇四）的《茶經》為中國第一部有關茶文化的重要經典，而「茶道」一詞，最早出現於唐釋皎然（七一三―八〇四）詩〈飲茶歌誚崔石使君〉：

　　一飲滌昏寐，情來朗爽滿天地。再飲清我神，忽如飛雨灑輕塵。三飲便得道，何須苦心

破煩惱。……孰知茶道全爾真，唯有丹丘得如此。（註七）

此外唐御史中丞封演（生卒年不詳）在其《封氏聞見記‧飲茶》中云：「有常伯熊者，又因鴻漸之論，廣潤色之，於是茶道大行。」（註八）唐代劉貞亮（不詳─八一三）在其描述茶之十德中，強調精神層面的四德有：「以茶利禮仁」、「以茶表敬意」、「以茶可雅心」、「以茶可行道」等。（註九）至於茶道的意涵，歷代茶人未曾給予一明確的定義，唯陸羽《茶經》中，以自然主義的態度，將山林水泉視爲生活之基點，認爲從茶之源，到茶之飲皆須精細行之，才能品味出好茶；有如人之修行，須經歷精細的琢磨，才能成器。而茶以樸素儉淡呈現，可與人的品格相得益彰；故陸羽《茶經》（註十）一開始即以「茶之爲用，味至寒，爲飲，最宜精行儉德之人。」（註十一）陸羽以其博學多能的才情及卓絕不群的人格志向，將傳統儒道思想融入茶理，從理論到實踐，建立了一套完整的茶學、茶藝、茶思的茶道精神意涵，並以精行儉德，爲茶道精神之所在，將深刻茶理容於現實生活中，此可視爲茶道文化之濫觴。

我國茶文化的發展至漢魏兩晉，茶飲習俗代代相沿，及至唐代茶逐漸發展成爲「舉國之飲」，栽種茶葉的範圍亦逐漸擴大。由唐的盛行，至北宋更擴大至一般百姓的日常生活。民間茶風盛行，並以茶飲爲日常娛樂。北宋茶道文化的興盛與帝王倡導有關，北宋開國以來，皇帝皆嗜茶，宋太祖（九二七─九七六）設立建安北苑貢茶，貢品名目繁多，製茶技術更爲精細。

宋太宗（九三九～九九七）朝曾派特使監製皇家專用的龍鳳團茶（註十二），以其精益求精的監督製造，使建安龍鳳團茶聞名天下。此外，由唐至宋亦有賜茶禮制，並以茶作爲貿易與敦睦外族的賜禮。如《舊五代史·唐武皇記》載：「賜武皇御衣及大將茶酒，弓矢。」（註十三）以及李燾（一一一五～一一八四）《續資治通鑑長篇》載：「上御延和殿，召琦等入謝，……命坐，賜茶。」（註十四）可見北宋民間茶飲對環境、持作、禮儀，已有相當的規矩與儀式。上至朝廷，下至寺院、文士等，茶宴儀式皆有分別。

在茶書論著上，宋徽宗（一○八二～一一三五）曾著《大觀茶論》二十篇流傳於世，北宋年間熊蕃（生卒年不詳）著有《宣和北苑貢茶錄》，蔡襄著有《茶錄》，書中對於茶論、茶器、點茶（註十五）、鬥茶（註十六），均有簡單的闡述，對茶道的宣揚有其輔助力量。此外我們尚可從宋代的繪畫觀見當時社會品茶之風，如錢選（一二三九～一三○一）所繪「盧仝烹茶圖」（註十七）。

盧仝（七九五～八三五）的品茶詩〈走筆謝孟諫議寄新茶〉：（註十八）

……一碗喉吻潤，兩碗破孤悶，三碗搜枯腸，唯有文字五千卷。四碗發輕汗，平生不平事，盡向毛孔散。五碗肌骨清，六碗通仙靈，七碗吃不得也，唯覺兩腋習習清風生。

圖一　「盧仝烹茶圖」　　　　　　　圖一　「盧仝烹茶圖」（局部）

圖三　劉松年「攆茶圖」

圖四　劉松年「攆茶圖」（局部）

以其對茶獨特的見解，描述七碗茶的妙用，抒發一種無拘無束，淡然清淨的生活，詩中境

外求雅的細膩，至今傳誦不絕。而劉松年（約一一五五－一二二八）的「攆茶圖」（註十九），

煮茶論道，讓人觀見宋人品茶的高致與逸趣，將品茗提升至一種精神的意境，令人神往。宋代

茶道文化普及，文人常以之爲互贈之禮，如歐陽脩（一○○七－一○七二）《歸田賦》所載，

蔡襄爲歐陽脩書《集古錄序》後，歐陽脩即回贈以鼠鬚栗尾筆、銅綠筆格、大小龍茶，以及惠

山泉等爲潤筆之資（註二十）。茶於文人書法活動的雅玩酬答中，爲雅化的生活美學多了一分清

心與脫俗之感。我們觀見朝廷茶事鼎盛，民間茶事繁榮；而茶宴、鬥茶的風氣普及，茶肆、茗

坊到處林立。整個時代的文化氣息，與茶文化的發展，有著緊密的關聯，甚至帶動宋代社會以

茶代酒，調和社會酬祚暢飲之習，進而淨化民情風俗。

宋代茶飲可以說將茶道藝術提升至更上層的意境美之生活享受，文人雅士閒時佐以琴棋書

畫，或以品茶論政，茶飲風氣大爲流行。茶不僅是農業之事，更成爲文人雅士於日常生活中不

可缺少的內容。

茶與禪文化的交融，北宋以前最早可溯源於《晉書‧藝術傳》（註二一），以修行者藉由

「茶蘇」可防止睡眠，並有助於提神參「禪」的茶飲記載。僧人飲茶助禪始於晉（註二二），然

眞正的興盛與茶禪文化的建立則要到唐代。唐封演（生卒年不詳）《封氏聞見記》卷六〈飲

茶〉載：

開元中，泰山靈岩寺有降魔師，大興禪教。學禪務於不寐，又不夕食，人自懷挾，到處舉飲，從此轉相仿效，遂成風俗。（註二三）

唐代佛教寺廟常舉辦茶宴，談禪論理。僧人坐禪、飲茶靜修，於民間的轉相仿效下，形成飲茶風俗。僧俗間密切的往來，為茶禪文化留下了大量的詩文唱頌。劉禹錫有詩形容禪門制茶：「斯須炒成滿室香，便酌砌下金沙水。驟雨松風入鼎來，白雲滿盞花徘徊。」（註二四），貫休的《和韋相公見示開臥》詩云：「常知生似幻，維重直如弦。餅憶蒪羹美，茶思岳瀑煎。」（註二五）而唐代自「三武之禍」滅佛事件之後，農禪並舉的禪宗成為一枝獨秀。禪僧多務農種茶，禪門佛事亦有以茶為名目者，如百丈禪師創立的《百丈清規》（註二六），多處以茶提點名稱。到了宋代茶文化與北宋理學、禪學結合，使茶禪文化有著迅速而普遍的發展。

禪師在修禪坐禪時，茶「靜」的內涵，與其提神助消化，且能抑制慾望的茶性，合於禪門清規；在通過茶的品茗，對茶的自然之性，以及深刻的生活性，與文人精神上頗多契合。茶之性微寒，但味醇而不濃烈，其味淡潔，清氣馥郁，其性可以「清」、「素」來視之（註二七）。茶屬於日常生活飲水，燒水茗煮是為尋常生活的一部分；而禪宗以平常心是道，挑水、劈柴，穿衣、吃飯皆是道，亦是為尋常生活起居的一部分。以茶為飲，可以清新養氣，並從日常生活中體悟人生哲理；以禪靜思，強調心靈世界的清淨，可透過冥思頓悟，直指本心，並在「物

我兩忘」的澄明境界中悟道。《五燈會元》中趙州柏林禪寺從諗禪師（七七八－八九七）所提

倡的「喫茶去」（註二八），以及如寶禪師（生平不詳）的「飯後三碗茶」（註二九），以平常心於

道、於茶事中。此種以道在日常生活中，以平常心參禪自悟，心外無物，一如禪宗不受理教所

縛，隨緣運任，一任自然之性。茶的養生、得悟、體道三重境界，與禪宗同步開展，且自然

地相互交融，因而禪門有「茶禪一味」之說。蘇軾〈贈杜介〉詩云：「仙葩發茗碗，煎刻分

葵蓼。」（註三十）以茶碗中顯現神妙的乳花，傳達茶禪互通能顯悟佛境。而宋僧惠洪〈無學點

茶乞詩〉云：「盞深扣之看浮乳，點茶三昧須饒汝。」（註三一）傳神描繪茶禪一味之境。此中

「味」字不再是茶味，而是對本性本心的覺悟，以茶悟禪，因禪悟心，並茶提升至一種哲理

之味、人生之味，而其中實概括出茶禪在文化上的融合意境，並藉由茶心與禪心的相印，而達

於一種寂靜的悟道之境。

　北宋開國以來，朝廷在重文輕武政策下，文士有更多心力著眼於物質及精神上的追求，喫

茶文化在承唐人飲茶的基礎上，形成一種社會風氣。北宋文士多茶人，文人品茶，將之與琴棋

書畫結合，品茶助興，飲茶寄情，如黃庭堅（一四五七－一一〇五）《戲答荊州王充道烹茶四

首》：「香從靈堅壠上發，味自白石源中生。為公喚覺荊州夢，可待南柯一夢成。」（其三）

（註三二）詩中藉由品茗，來寄託淡泊的歸隱之志。又如張耒（一〇五四－一一一四），《柯山

集·遊武昌篇》：「看畫烹茶每醉飽，還家閉門空寂歷。」（註三三）引茶入詩，抒發生活上的

趣事情懷。

茶禪文化有助於品味人生，當文人於仕途坎坷或遭逢困頓時，每每藉由參禪論佛來調和心靈。如蘇軾以龍圖閣直學士轄任揚州軍州事時，僧人謙師前來與之相聚，於石塔寺烹茶論詩，坐中門人晁補之有感而發，寫下〈次韻蘇翰林五日揚州石塔寺烹茶〉詩，以「中和似此茗，受水不易節。」（註三四）稱揚蘇軾身處逆境而有如茶般「中和」、「不易節」的情性與志節。茶可悅志、提神、醒酒、不眠、有助思意（註三五），能使人於冷靜中反思現實；而修禪須提起精神、養身、清淨思緒，茶與禪理實有許多共通性。北宋時期禪悅之風助長文人的禪語機鋒，茶禪不止於佛門亦是文人風雅之事。在禪門與文士的參與下，北宋茶禪文化，有著更為興盛的發展。文人由品茶而至觀照自心，將茶味提升至更高的精神層次；茶禪一味的交融，助長了北宋文人的明心見性，亦為北宋文壇注入深刻的文化內涵。

三　北宋書道與茶禪文化

北宋在歷經五代紛擾的局面後，建立統一王朝，在朝廷實行中央集權下，文官科舉制度尚稱完備，文人學士成為朝廷的中堅份子，國勢發展走向「郁郁乎文哉」的朝代。自南唐、西蜀、吳越陸續歸納為北宋版圖後，書法人才倍出；著名的如南唐徐鉉（九一六－九九一）、徐鍇（九二〇－九七四）兄弟，西蜀的李建中（九四五－一〇一三）、王著（約九二八－九六

九）等。而北宋帝王皆重視書法，宋太宗曾遣使搜求歷代帝王名臣的墨跡，由王著校訂臨楊古帖，輯成《淳化閣帖》十卷，命侍書摹刻於棗木板上，並以拓本分賜朝中大臣。徽宗於大觀年間，以《淳化閣帖》為主幹，增訂成《大觀帖》，摹刻石上。此外，私人摹刻亦多，刻帖風氣盛行。由於《淳化閣帖》以二王書法為主，尺牘信札寸紙片言，多為信手揮灑，寫來輕快活潑；北宋初期喜愛二王的書風，以晉人風韻為追求的風氣，遂為北宋尚意書法開了先河。

「意」在宋以前，於書法的論述中不多，魏晉時「意」所強調於書法上較屬於精神層面，一如晉人所崇尚的閑雅簡淡，與自然山林的悠游玄想。王羲之（三○三－三六一）云：「須得書意，轉深點畫之間皆有意，自有言所不盡得其妙者，事事皆然。」（註三八）此中所言「意」的概念，是通過心性思想，適性的讓主體精神處於一澄明自由之境，也就是在藝術表現時，讓「意」進入了更深一層的生命觀照中，然並未明顯的以「意」來論述書法美學。到宋代「意」的美學範疇，在與唐人尚法的對應下，書家在創作時主觀的情感，因著個人思想與修養的不同，有著自由而豐富的變化。

北宋與唐文化在政治社會的心理層面上，有很大差異，葛承雍（一九五五－）以為北宋文人「從外向追求到內向探尋，從熱情開放到憤靜封閉，從粗曠浪漫到敏感細膩，整個文人士大夫階層形成了一個封閉的結構。」（註三七）此種政治心理走向，促使文人士大夫走向內心自我世界探索，並以細膩情感，琢磨人間、社會和宇宙的自然之理，尤其是精神層面的自我觀照與

調節。書家在擺脫唐人束縛，於追求晉人風韻中，不復有晉人玄學的沖淡蕭散，而是以一種人間性，一種平易自然的真趣，寄寓情感，並將之內蘊化。由於這些書家，不僅詩文才情勃發，並有宏博的學識修養，或同時為書畫家，能將詩文書畫融合。書法能託情寫意，表達內心深處的哲思，亦能悅人樂心。書法藝術不僅成為書家體察生命的反射，亦是他們在探索透過涵養、學識、意境與人格特質的不同，於自己的創作道路中，所形成的生命情調，或以恣肆、清淡、樸質與瀟灑的意趣，自由呈現豐富的人性精神。誠如梅墨生（一〇六〇一）所言，此中的「意」兼具了一種「集體無意識」的「共意」與強烈的「個意」。（註三八）

北宋朝政對文人的優遇政策，促成文人的自尊與自覺。北宋書法文化在大量文士的投入中，能以更多的自由運任之性，揮灑胸中丘壑，仁宗（一〇一〇一〇六三）、英宗（一〇三二一一〇六七）朝出現的北宋四大家，蘇軾、黃庭堅、米芾、蔡襄，在晉唐基礎上，亦以個人的性情學養抒發己意，以勃郁求新勇於開創與探索的精神，將北宋書法帶入一率意抒情的尚意時代氛圍中。

而與之同步發展的禪宗，到北宋達於禪宗繁盛期。「禪」梵文「禪那」（Dhyāna），其意為「靜慮」、「思惟修」之意（註三九）；是一種修定的方法，亦即心能專注集中，不受外境干擾，而能達於三昧的境地。（註四十）禪宗以直指人心，當下解脫的頓教禪法，強調自性的真如起念。以心不執著於「念」，本性就不會被汙染；能離一切相，自性本體就能得清淨。對於

色、聲、香、味、觸、法之塵境，又能無住於心，不生執著，即能明心見性。禪宗所強調的體驗與悟，又反映在日常的應對機智與遊戲三昧中，並從日常生活的實踐中，領悟人生的真諦。

北宋禪門五宗並盛（註四一），禪宗僧徒著有多部禪宗史，由「不立文字」、「直指人心」的傳統基調，轉以闡揚「不離文字」，強調公案，機鋒、話頭等的談禪論道修禪方式，大量的燈錄、語錄，以獨特的思辨，在簡明直捷的哲理上，讓個人的獨特心得可以發揮。參禪悟理不再受到繁瑣宗教儀式的限制，以便捷的修行與生動活潑的行持，進一步與生活結合，參禪悟理成為文人書家日常生活中有趣的藝術行為。禪宗在宋代理學挑戰下，與之相互吸納，理學雖以評佛之姿論理，但其心性學說，卻大量吸收了禪宗思想。而理學家的思想，在出入叢林與僧侶的論對中，也豐富了禪宗的人生哲學，成了最能體現中國文化特質，且逐漸發展的心性之學。文士的參禪修佛，將禪宗推向更為入世化與大眾化的行徑，為北宋文化藝術帶來生動活潑的禪風氣息。

禪宗重視本心，以人的本心是清淨的，反對規矩束縛，反對矯柔造作，強調順遂自然本性，及重視內心的覺悟，此種觀點，使藝術蘊藏於作品的內在情感與哲理上，越來越強調對「意」一種得意忘形，自由不羈的精神追求。禪與悟在藝術審美上，蘊藏著某種共通點，如以禪喻詩、以禪喻畫詩，參禪須悟禪境，學詩

亦須悟詩境（註四二）；書道亦同，書家每於禪思、禪趣中，獲得創作的靈感。蘇軾云：

「我書意造本無法，點畫信手煩推求。」（註四三）、「書初無意於佳乃佳」（註四四），黃庭堅於〈跋法帖〉中云：「字中有筆，如禪家句中有眼，直須具此眼者，乃能知之。」（註四五）又如米芾〈海岳名言〉：「學書貴弄翰，把筆輕，自然手心虛，振迅天眞，出於意外也。」（註四六）禪宗所強調的悟，是一種靈活的有創造性的悟，書道藝術的學習與禪悟有相同的情致，性以空而悟，心不滯不惑於外物，直透心靈深處，才能將內心純粹自然的意味，透過藝術創作來表現。宋代書家的禪思也有許多是出自蘇、黃、米的詩句，如李之儀（一○三八─一一一七）的「學書如學禪，心悟筆自到。若非賢達人，安能字畫妙。」（註四八）即是以禪喻書理論的延伸。

「得句如得仙，悟筆如悟禪」（註四七）、周行己（一○六七─一一二五）的「學書如學禪，心悟筆自到。若非賢達人，安能字畫妙。」（註四八）即是以禪喻書理論的延伸。

此外，禪與書道的交融，我們尙可在北宋書論的形式中探得端倪。宋代書論多以題跋方式呈現，由於題跋多爲因時、因地、因人，隨意抒寫的隻紙片語，以悟之精妙而言簡意賅，令人讀之有味。曹寶麟（一九四六─）指出：「宋人的書論，往往帶有禪家的『機鋒』以啓發人『頓悟』，有時又不免多涉隨意，予人不得要領之感，顯然打著禪宗語錄和『公案』一類的烙印。」（註四九）葛承雍（一九五五─）也以爲此種「點悟式」題跋的評論，往往著重意念而甚於言傳，因此能留下更多的想像空間。又因思維的寬泛性，不重理性的分析，往往不自覺對書法變化而生的奧秘，偏向於與神韻氣質的契合。（註五十）此即受禪宗的激發，在直覺的觀照中，突破具體藝術界限和語言束縛，進而獲得更多文士的共鳴。這種評論方式，使北宋書家更

著重於內在情感的體驗，書法寫意也就成爲深刻情感的形象思維表現了。

北宋尚意書家於茶禪交融的文化氛圍中，書法表現的簡遠、疏淡與自然率意，其內在所追求的平淡、簡靜，不受法縛；強調以自心爲本體的天然率眞，與茶禪美學蘊涵著的空靈、超脫、淡遠、恬靜，有著近似的思維。在藉由茶禪啓發的思想浸滲，在一定程度上亦影響了書家的藝術思想與審美觀念，此種相互交融，將北宋書道藝術提昇至充滿自由與抒情的茶禪意境，同時也助長了北宋書家追求人格完善的文人化思想意趣。

四　北宋尚意書家的審美意識與茶禪一味

北宋尚意書家可以宋四家蘇軾、黃庭堅、米芾、蔡襄爲代表，其中蘇、黃、米先後師事歐陽脩，歐陽脩與蔡襄又相互推崇，他們的藝術生活，實際上是相互影響的。此一時代對書法的意識與態度都有很大的變化，「以書爲娛，在娛樂中產生品評書法的趣味，使書法成爲一種趣味的對象，一種可以欣賞的藝術」（註五一），書法的表現更接近人性，也更走入生活。文人的參與，使書法成爲一廣大的文人精神交流活動。北宋尚意書家可視爲一群性的藝術表現，這股力量爲北宋書壇匯聚成一巨大潮流，時代風格於是形成。（註五二）

北宋書法於人的自覺而走向尚意的層次，其審美意識筆者以三層面來觀照：

（一）寓意樂心的審美觀照

北宋初期對書壇尚意思潮形成重要理論基礎的要屬歐陽脩，歐陽脩為北宋初期文壇領袖，他曾在〈試筆‧學書為樂〉中提到：「蘇子美嘗言：『明窗淨几，筆硯紙墨，皆極精良，亦自是人生一樂。』」（註五三）而其〈試筆‧學真草書〉中又說：「有以寓其意，不知身之為勞也；有以樂其心，不知物之為累也。」（註五四）歐陽脩以樂心來強調書法學習對身心的益處，可做為文人樂心養性的筌筏，其後經蘇軾、米芾等，將其對書法的體驗加以發揚，寓意樂心，遊藝翰墨的審美體驗，為北宋書法開展出不同於唐人的氛圍。北宋書家在求新精神的開拓下，人的自覺思想介入，流露出不願再受唐人嚴謹法度的束縛，轉而重視性靈於筆墨的抒發，逐漸成為時代的審美共識。

我們觀見蘇軾〈題筆陣圖〉中云：「筆墨之迹，託於有形，有形則有弊，苟不至於無，而自樂於一時，聊寓其心，忘憂晚歲，則猶賢於博奕也。」（註五五）又其〈次韻和子由詩〉：「吾雖不善書，曉書莫如我，苟能通其意，嘗謂不學可。貌妍容有矉，璧美何妨櫓？」（註五六）而米芾〈海岳名言〉中也提及：「學書須得趣，他好具忘，乃入妙。」（註五七）「心既貯之，隨意落筆，皆得自然，備其古雅。」（註五八）書法可以寓意樂心，蘇軾從中體會到寫字是可以讓心靈愉悅，又可調節生活的文雅藝事，書寫時不計工拙妍美，只要能樂在其中，無所為而為，即能以自然率真的自由意識，抒發性靈。而米芾以近似禪語的話頭，強調平淡天真，以平

常心積貯天趣，以書法爲清閒自娛之事。書家對書法生命的觀照，打破唐人重理的審美思維，

經由「意」的洗滌冶煉，擴展了書法審美的範疇，對於文人朝向內心的探索，以翰墨雅玩，於

生活中尋找生命的本眞；寓意樂心，得意忘形，所傳達出自由抒發性靈的精神，逐漸成爲北宋

書壇追求的共性美。

（二） 神氣、學養與悟的審美觀照

北宋尚意書家有其共通的時代審美意識，亦有其個人鮮明的審美特質。蔡襄書論強調「神

氣」的重要，「學書之要，唯取神，氣爲佳，若模象體勢，雖形似而無精神，乃不知書者所爲

耳。」 (註五九) 蔡襄強調學書中對神氣的深刻要求，在精神上則以晉人神韻爲尚，他說：

晉人書雖非名法之家，亦有一種風流蘊藉之態。緣當時人士，以清簡相尚。虛曠爲懷，

修容發語，以韻相勝。落華散藻，自然可觀，可以精神解領，未可以言語求覓也。 (註八十)

蔡襄倡導神氣說，並以自身的創作來實踐，自云：「每落筆爲飛草書，但覺煙雲龍蛇，

隨手運轉，奔騰上下，殊可駭也，靜而觀之，神情歡欣可喜耳。」 (註六一) 其對書法精神的掌

握，頗能得其妙處，無怪乎蘇軾稱其「獨蔡君謨書，天資既高，積學深，至心手相應，變態無

窮，遂為本朝第一。」（註六二）

蘇軾與黃庭堅在創作觀點上，皆強調學養，以審美主體來自心靈，審美主體是個人人格的體現。昔東坡守彭門，嘗語舒堯文（生卒不詳）說：「作字之法，識淺見狹，學不足，三者終不能盡妙。」（註六三）而黃庭堅於其《論書》中亦提到：「學書須要胸中有道義，又廣之以聖哲之學，書乃可貴。」（註六四）心靈意境，胸次雅俗，影響藝術創作風格，「若其靈府無程，政使筆墨不減元常、逸少，只是俗人耳。」（註六五）蘇、黃以學問修養為書法的重要基石，此與北宋所開創詩、書、畫結合的藝術新形式，重視以學問為根柢的深刻意涵，豐富了書法藝術的表現性。

此外，北宋尚意書家，都強調個人的主體意識，重視個人意趣，以書法作為抒情寫意的表現媒介，並以之為人格氣象的外化，尋找自家風格筆意，成為書法藝術的最高鵠的。黃庭堅云：「隨人作計終後人，自成一家始逼真。」（註六六）唯有從中妙悟，乃能會之於心，並在繼承與創變上，於古人處深悟得個中三昧。學書能悟才能求得神妙，不落俗書；能自出新意，才能不踐古人。

（三）游戲三昧的審美觀照

三昧為梵語samadhi的音譯，是指透過冥想而達於精神集中的狀態，游戲三昧是指一種精

神狀態上的自在與悠遊。（註六七）北宋尚意書家受禪宗影響，對於禪宗所強調意境上體驗禪的悠遊自在，使人的藝術精神主體得到充分自由，頗為嚮往，書家審美意識無形中也受這種思想的影響。禪僧惠洪（一〇七一—一一二八）曾評蘇軾詩文說：「東坡居士，游戲翰墨，作大佛事。如春形容，藻飾萬象。又為無聲之語，致此大士於幅紙之間，筆法奇古，遂妙天下。」

（註六八）而蘇軾於〈六觀堂老人草書〉中亦說：

方其夢時了非無，泡影一失俯仰殊。清露未晞電已徂，此滅盡乃真吾。雲如死灰實不枯，逢場作戲三昧俱。化身為醫忘其軀，草書非學聊自娛。（註六九）

書家寫字以游戲的態度，玩物適情，此種游戲中帶有主體的思想意識；當書家以自由的身心意識，抒發筆墨，對形、神的把握，更能達於無滯無礙的境界。此外，如米芾〈答紹彭書來論晉帖誤字〉中說：「自古寫字人，用字或不通，要之皆一戲，不當問拙工，意足我自足，放筆一戲空。」（註七十）此中所言之「戲」乃是將自身所積蓄的鬱鬱勃發之情，透過暢快的宣洩，不在乎外境的規範，以一種素樸的隨意性，而尋得自我安頓的方法。

蘇軾也曾評黃庭堅書法說：「以平等觀作欹側字，以真實相出游戲法。」（註七一）黃庭堅書法的欹側、開張、斜正，不在乎線條強烈的表現意識，是否為他人所接受，不為功名利祿，

隨心所欲，純粹把書寫當成一種精神寄託。宣洩書家的藝術表現，無形中與禪學形成緊密的結合。

北宋尚意書家，以一種遊嬉、不執著的態度，從事書法藝術活動；當其主體意識獲得自由，並能得到充分的發揮，藝術形式涵融了書家的整個精神世界，並獲得如禪悅般的舒暢，此即是達於「游戲三昧」的境地。

北宋尚意書家於禪學走向世俗化與生活化的時代氛圍中，對於書道從臨池苦學，於運筆、執筆到章法的呈現，所追求的最高境，如蘇軾所言：「忘筆而後能書」，「無意於佳乃佳」的悟性，與禪宗的明心見性，破除我執，以至悟道的人生哲學，有其相通的禪思藝境。禪是佛法走向世俗化發展的一種修行法門，強調將禪落實於生活中，落實於行、住、坐、臥、飲食中，時時觀照自我，在生活中覺悟，在生活中解脫，並在生活中獲得禪悅。此中修行理念不但適於禪門，亦適於一般在家居士；是以生活即是禪，禪即是生活。而此在日常生活中，著重於自我完善，自我認知的過程，亦如生活中的茶飲；在茗茶中悟道，在品茗中與自然調和。

北宋尚意書家所表現獨特的審美情趣，實源自於生活，與茶禪生活美學有密切的關係，筆者以下列二個層次來說明：

1 北宋尚意書家全域情感的生活觀照

當代西方著名的思想家卡西勒（Ernst Cassirer，一八七四─一九四五）以為「藝術作品的靜謐（calmness）乃是動態的靜謐，而非靜態的靜謐。藝術使我們看到的不是人類靈魂最深沉和最多樣化的運動。」 （註七二）人類情感具有不可分割性，藝術所給我們看到的不是作者單純或單一的情感性質，而是一種全域的情感，亦即是一種「生命本身的動態過程，是在相反的兩極一歡樂與悲傷、希望與恐懼、狂喜與絕望──之間的持續擺動過程」 （註七三）。卡西勒以為我們對所見的藝術品，不能將之單純的歸類為歡樂、寧靜、悲傷或莊重，所有截然對立的情感都是存在的。藝術家以其全部的力量，讓我們從中感受，並使我們在審美的經驗中，感受到藝術家以其完整的情感融入而呈現的作品。因此藝術作品雖有各種情感上喜、怒、哀、樂的分別，但卻不會有喜、怒、哀、樂上的衝突與割裂，我們所感受到的即是藝術家「人類情感的全域」現象。誠如美學家朱光潛（一八九七─一九八六）所說：「文藝的作品都必具有完整性。它是舊經驗的新綜合，它的精彩就全在這綜合上面見出。在未綜合之前，意象是散漫零亂的；在既綜合之後，意象是諧和整一的。這種綜合的原動力就是情感。」 （註七四）當藝術家在創作時，意象因情感的飽和，而以全域的情感表現，此種全域的情感是源自於生活的；若離開了人生，便無所謂藝術，「因為藝術是情趣的表現，而情趣的根源就在人生。」 （註七五）

北宋尚意書家，對於晉人、唐人將書法開展至一高峰時，對藝術的自覺轉向「意」的審美

追求；以「意」來對治唐人的尚法，將意象所隱含的思維融入，以走向內省的生活哲學，與北宋茶禪文化同步發展。由於北宋書家視書法為寄託情感，賞心悅人之事，因此不重陳法而喜於創新。然在情感表現上，其形式內蘊如何表現個人意趣，就必須認真探索自己的創作道路，以悟出獨特的面貌。而北宋茶道以茶為媒介，通過淪茶、賞茶、飲茶，以靜心悟茶之道，其過程同樣都強調抒發情感的特性，以茶寄情，思求超脫，從中悟出茶情與茶思。如蘇東坡（一○三七－一一○一）〈試院煎茶〉：

〈試院煎茶〉：

……我今貧病長苦飢，分無玉盌捧蛾眉。且學公家作茗飲，塼爐石銚行相隨。不用撐腸拄腹文字五千卷，但願一甌常及睡足日高時。（註七六）

至於禪學，《天聖廣燈錄·卷一一》中說：「佛法無用功處，祇是平常無事，屙屎送尿，著衣喫飯，困來即臥，愚人笑我，智乃知焉。」（註七七）禪強調大眾化的入世精神，以通過日常生活，而體悟大千世界，以虛靜來觀照人生。「饑來喫飯，困來即眠」（註七八）此種禪的生活化、內向化與適意化，亦如同茶道、書道，於悟道的過程，與人的生活情趣結合，並成為日常生活中的一部份。

北宋尚意書家於茶禪文化中，獲得生活情趣的體驗，以平常心，素樸簡約的情感，在生活

中把握生命的本質，時刻觀照自我，在生活中覺悟，在生活中解脫，亦在茶禪一味的行持中，有著全域情感的生活觀照。

2 北宋尚意書家全域情感的滋養

從藝術心理學的角度來觀，藝術表現的全域情感，於創作中湧現的情思與靈感，雖是突如其來，卻不是毫無準備的，藝術家所表現的意象，所擷取自生活的靈感與意蘊，是需要滋養的。藝術家往往在其藝術氛圍外下功夫，將其玩索的意象，蘊蓄於潛意識中，再以自身的藝術表現媒介傳達出來。（註七九）

北宋茶禪文化具有北宋理學講求平淡、禪家清寂，以及道家天人合一重視養生等所追求的理想特質，尤其北宋文士所提倡的茶道思想，更是以積極入世的精神，反映在他們的詩文著作中；其中以茶點、擊沸的浪漫情趣，以及多元的喫茶法，可一窺宋人對茶道文化的細膩思維。（註八十）北宋尚意書家蔡襄精於藻鑑品茗，著有《茶錄》，宋徽宗編著《大觀茶論》。而北宋文人的鬥茶，對茶之品第、茗試、點啜，茶的色香味鑑賞，以及點茶過程中的碾茶、羅茶、候湯……等操作的精細要求，以及對茶器的講究，浪漫而內斂的文人情緻，滋養了北宋書家於日常生活的情趣。我們從蔡襄細分小龍團，精通品飲的高度追求；蘇軾妙言墨茶之美，並以茶與墨品之墨皆有相同的道德內涵與人生哲理（註八一），可以瞭解北宋書家對生活細膩的觀察，一

如對茶道於茶質的鑑別與細節看似嚴肅，卻也是文人透過細微觀察，所提供的一種觀察養分。茶道的每一步驟都在淨化人心，並提供對每一步驟的精神、淨化與體驗的滋養。茗茶的體驗是一種美的淨化體驗，亦是對人生意味的體驗，也是一種生活態度，更是一種禪意的體會。書家創作以全域情感投入，如同茶禪於生命提煉過程的焠鍊，可作為書家全域情感的養分。茶道的細緻功夫，其根柢精神是嚴肅的，而禪的修持是一種平常心，是豁達的。茶道所為是一種平常而自然的境界，然要達於高深境界又必須工夫不斷，始能悟出。亦如清人陸世儀所云：「得火不難，得火之後，須承之以艾，繼之以油，然後火可不滅」（註八二），此中境界，非一蹴可就，須靠持續躬行力學，真積力久之後，始能博通而入於悟境。禪茶活動之所以日益講究，甚至化為一藝術境界，其奧妙處即在於此。

近代美學家朱光潛以為藝術其實是嚴肅的，在擺脫時又能流露出豁達的襟懷；實際上偉大的人生和偉大的藝術，同時是嚴肅與豁達並存的。（註八三）茶禪的嚴肅與豁達互為滋養，為北宋書家提供了重要的創作養分，生命的意味，經由全域情感的滋養，書家得以將心靈意境化入筆墨，並展現出個人的生命情調。

五　結論

茶道作為一種文化，在品茗的過程，需要有心靈的空淨，以悟茶之色、茶之香、茶之味，

和茶之形。品茶尋求的是恬適淡雅的器具之美、汲水之美，以及意境之美。品鑑茶道是一種尋求心靈上的美感，也是一種藉由品茶而至「得道」的心理過程，此中含有深刻的禪理哲思，甚至亦融入儒道的哲學思維。中國古代文士寄寓生活的意蘊，如對茶理的認知，茶事的行持，烹茶悟道、抱琴煮茶，從品茗賞玩中尋求精神寄託，以茶品味人生，為文人開拓了寬闊的精神境界。而禪學以超脫儒家束縛，強調心靈意境上的體驗，以及對自由的人生境界之嚮往與追求，以生動活潑的行持與修練，開展創意性的思想，亦符合北宋時代的文化心理需求。北宋於茶禪一味的文化內蘊中，茶禪的嚴肅與豁達，為北宋書家提供了全域情感的滋養，書家得以在生活中尋找美的意趣，更在藝術創作中尋求自己的生命意味。

北宋尚意書家之美學實踐，有其對時代書史的反思，亦有其時代全域情感的滋養，尤其茶禪的興盛與交融，「茶禪一味」豐富了北宋尚意書家的審美意識，亦為北宋書法文化，注入活水源頭，其影響可謂至深且遠。

—— 本文轉引自《東華人文學報》第二三期，頁五七—八一

注釋

編按　李秀華　國立東華大學中國語文學系教授。

註一　「茶禪一味」主要說明以茶悟禪，因禪悟心，茶心與禪心相印，而達於一種寂靜的悟道之境。據宋人林表民編《天臺續集》別編卷二中摘錄陳知柔詩作：「巨石橫空豈偶然，萬雷奔壑有飛泉。好山雄壓三千界，幽處長栖五百仙。雲際樓臺深夜見，雨中鐘鼓隔溪傳。我來不作聲聞想，聊試茶甌一味禪。」是為茶禪一味最早出現的詩語。見王雲五主持：《四庫全書珍本初集・天臺前集二》中，宋人林表民編《天臺續集》別編卷二（臺北市：臺灣商務印書館，一九七〇年），頁八。此外趙州禪師「喫茶去」以茶自然之性，如同禪宗的悟道見性，是為平常生活中自然悟道的禪門機鋒。見《五燈會元》，卷四（臺北市：臺灣商務印書館，一九七〇年），第二冊，頁二四。而清人楊悼《游车山資福寺呈霞胤師》詩云：「趙州茶熱人人醉，臥聽空林木葉飛。」隱喻由茶飲導入空靈開悟之境。http://www.fjcjg.com.cn/html/fjbz/cz/wc/2013/0504/41700.html（2013.5.23上網）。從學術角度嚴謹探討的論文尚可參見有楊惠南：〈茶道與禪道〉，《普門學報》，五一期（二〇〇九年五月），頁二四七－二七四。蕭麗華：〈唐詩中的茶禪美學〉，《臺大文史哲學報》七一期（二〇〇九年十一月），頁二〇九－二三〇。

註二　「以禪喻書」可以宋人黃庭堅〈《跋法帖》中云：「字中有筆，如禪家句中有眼，直須具此眼者，乃能知之。」為例。黃庭堅以佛經語言和參禪體會來闡述於書法中體悟的道理，從而將書法意涵提升入於化境，參見倪濤：《六藝之一錄》，卷三〇〇（臺北市：臺灣商務印書館，一九七〇年），第二十八冊，頁七。

註三　「全域情感」根據西方美學家卡西勒的說法，藝術不是作者單純或單一的情感性質，而是藝

術家以其完整的情感，如喜、怒、哀、樂等全域的情感融入而呈現於作品，詳細的論述請參見本文第四小節。

註四 梁巘《評書帖》云：「晉人尚韵、唐人尚法、宋人尚意、元明人尚态」，此中反映了時代書風的品味與風格特質的不同。魏晉書家尚韵，隋唐書家尚法，而北宋書家尚意。晉書以飄逸脫俗，風姿雅韻爲主；唐書於端莊沉靜中，展顯森嚴雄厚的法度；而宋人以不泥於古的抒情寫意，於行草天地中開創新局。見梁巘：《評書帖》，收入楊家駱編《清人書學論著》（臺北市：世界書局，一九六二年），頁一〇〇─一〇一。

註五 有關宋四大家「蘇、黃、米、蔡」，蔡是指襄或蔡京，於明代時曾有多種說法。或以「蘇、黃、米、蔡」此一順序當爲蔡京，因蔡襄年紀最大，長蘇軾二十五歲，比黃庭堅大三十歲，較米芾長三十九歲；然若以年紀排序，當爲「蘇、黃、蔡、米」。或言宋四家中因蔡京人品不佳，後人易爲蔡襄。此外，或論及蔡襄書法風格，不如蘇黃米三家鮮明，無法展顯個人獨特風格，因此明代以來對蔡襄是否列爲宋四家，一直有不同的評價。大抵而言，蔡襄爲北宋初期的重要書家代表，雖不以崎嶇的行草寫意見長，而是以楷書著名，因其風格較爲傳統，故列爲四家之末。臺北《故宮法書》以蔡襄爲宋四家之代表，本文採此一說法，以蔡襄爲宋四家之一。

註六 釋木云：「櫃，苦茶。」郭璞雲：「樹小似梔子，冬生，葉可煑作羹飲，今呼早采者爲茶，晚采者爲茗，一名荈，蜀人名之苦茶。」見羅願：《爾雅翼》卷一二（臺北市：藝文印書館，一九六五年），第五冊，頁四。又《說文解字》：「苦茶也，從艸余聲，同都切……此

即今之茶字。」許慎：《說文解字》卷一下（臺北市：藝文印書館，一九六五年），第一冊，頁一六。

註　七　唐釋皎然：〈飲茶歌誚崔石使君〉，《御定全唐詩》（臺北市：臺灣商務印書館，一九七〇年）卷八二一，頁一〇。

註　八　封演：《封氏聞見記・飲茶》，卷六（臺北市：藝文印書館，一九六六年），頁一。

註　九　唐人劉貞亮總結茶的十德為《飲茶十德》，其中強調生理層面的六德為：「以茶嘗滋味」、「以茶養身體」、「以茶驅睡氣」、「以茶散郁氣」、「以茶養生氣」、「以茶除病氣」。參見葉羽編：《茶道》（哈爾濱市：黑龍江人民美術出版社，二〇〇二年），頁六八。

註　十　陸羽所著《茶經》是世界上最早的一部茶書，為其一生躬行實踐，實地考察，並蒐集資料，以嚴謹的文獻考證，博採眾茶家的精華，對茶進行深入的研究。內容涵蓋茶的歷史、源流、現狀，以及製茶的過程、品茶器具、煮茶方法、品茗鑑賞、茶葉的歷史、產地及茶的優劣，及飲茶技藝，茶道原理，是為自古至唐朝茶葉生產的經驗與實驗的綜合論著，歷時二十六年完成，對後世茶道影響甚鉅。《茶經》，全書分為三卷（上、中、下）共十章，約七千餘字。陸羽：《茶經》（臺北市：藝文印書館，一九六六年）。

註十一　陸羽：《茶經》，卷上，頁一。

註十二　根據宋熊蕃著，熊克增補《宣和北苑供茶錄》所載：「蓋龍鳳等茶，皆太宗朝所製，至咸平初丁晉公漕閩，始載之于茶錄。」收入朱自振：《中國茶葉歷史資料選輯》（北京：農業出版社，一九八一年），頁五〇。

註十三 賜茶禮制，由唐至宋，爲朝定禮制之一，古籍上多有記載，參見《舊五代史·唐武皇記》（臺北市：臺灣商務印書館，一九七〇年），第三冊，頁一。

註十四 李燾：《續資治通鑑長篇》，載於《景印文淵閣四庫全書》（臺北市：臺灣商務印書館，一九八三年），三一七冊，頁三四八。

註十五 宋代的喫茶以點茶法爲主，宋人將茶研碾成碎末入茶盞，點水時，要噴瀉而入，水量適中，不間斷，並以特質的茶筅擊打調湯至一理想的狀態。

註十六 鬥茶始於唐，而盛行於宋，是一種喫茶的競技，范仲淹《和章岷從事鬥茶歌》中云：「北苑將期獻天子，林下雄豪先鬥美。鼎磨雲外首山銅，瓶攜江上中冷水。黃金碾畔綠塵飛，碧玉甌中翠濤起。鬥茶味兮輕醍醐，鬥茶香兮薄蘭芷。其間品第胡能欺，十目視而十手指。勝若登仙不可攀，輸同降將無窮恥。」見《范文正公集·古詩》卷第二，收入王雲五主編：《萬有文庫薈要》（臺北市：臺灣商務印書館，一九六五年），頁一八。將文人間的品茗雅興，描寫得淋漓盡致。蔡襄《茶錄》中亦記載對鬥茶在色、香、味上的品鑒，如《茶錄》，對色的敘述：「黃白者受水昏重，青白者受水鮮明，故建安人鬥試，以青白勝黃白。」又如對茶香的品鑒：「茶有眞香，而入貢者，微以龍腦和膏，欲助其香。建安民間試茶皆不入香，恐奪其眞，若烹點之際，又雜珍果香草，其奪益甚，正當不用。」見蔡襄：《茶錄》上篇《筆記小說大觀》八篇第二冊，頁一二四五-一二四六。

註十七 宋錢選「盧仝烹茶圖」爲立軸紙本設色，尺幅爲一二八點七cm×三七點三cm，現藏於臺北故宮博物院，參見《故宮書畫圖錄》（二）（臺北市：故宮博物院，一九八九年），頁二四

三。

註十八 盧仝的品茶詩〈走筆謝孟諫議寄新茶〉見魏慶之：《詩人玉屑》（臺北市：世界書局，一九九二年），頁三三四。

註十九 劉松年的「攆茶圖」爲絹本淡設色，尺幅爲六六點九cm×四四點二cm，現藏於臺北故宮博物院，參見《故宮書畫圖錄》（二），頁二二三－二二四。

註二十 歐陽脩《歸田錄》卷二所載：「蔡君謨爲余書及古錄序目石刻，其字尤精勁，爲世所珍。余以鼠鬚栗尾筆、銅綠筆格、大小龍茶，以及惠山泉等物爲潤筆。」載於《歐陽文忠公文集》卷一二七，收入《四部叢刊初編集部》（臺北市：臺灣商務印書館，一九六五），頁九九二。

註二一 《晉書·藝術傳》云：「單道開，敦煌人也。常衣粗褐，或贈以繒服，皆不著。不畏寒暑，晝夜不臥。……於房內造重閣，高八九尺，上編菅爲禪室，常坐其中，……日服鎮守藥數丸，大如梧子，藥有松蜜薑桂伏苓之氣，時復飲茶蘇一二升而已，自云能療目疾，就療者頗驗，視其行動，狀若有神。」參見《晉書》卷九十五〈藝術傳〉《新校本晉書》卷九十五列傳第六十五〈藝術〉（臺北市：鼎文書局翻印之點校本，一九八七年），頁二四九二。

註二二 陸羽《茶經》七之事載《續高僧傳》云：「宋釋法瑤，姓楊氏，河東人。永嘉中過江，遇沈臺眞，請眞君武康小山寺，年垂懸東，飯所飲茶。」見《陸羽「茶經」解讀與點校》（上海市：上海文化出版社，二○○四年），頁一四六。

註二三 〔唐〕封演：《封氏聞見記外二種》卷六〈飲茶〉（臺北市：新文豐出版公司，一九八四

註二四　節錄劉禹錫《西山蘭若試茶歌》，見蔣維崧等箋注：《劉禹錫詩集編年箋注》（濟南市：山東大學出版社，一九九七），頁五六二。

註二五　節錄〔唐〕貫休《和韋相公見示閑臥》，見《全唐詩》卷八三一（北京市：中華書局，二〇〇三年），頁九三七二—九三七三。

註二六　百丈清規在南宋之後失佚，宋史官楊億的《古清規序》是概括百丈創制清規的初衷及清規的基本內容，其中多處以茶提點名稱，如「茶鼓」（以擊鼓召集寺院大眾飲茶）、「打茶」（參禪一炷香後提供僧人飲茶）、「普茶」（請寺僧眾飲茶）等，此外又有「茶頭」（專司煮茶）、「茶堂」（招待賓客品茗、討論禪佛之理處）、「施茶僧」（專為來訪遊客惠施茶水）等名目。〈古清規序〉現存於元代百丈山德輝禪師依古清規為藍本而彙編的《敕修百丈清規》中，收於《大正藏》（〔日〕高楠順次郎等編：《大正新修大藏經》，一九七九年），卷四八，頁一一五六—一一五七。

註二七　參見黃志根主編：《中國茶文化》（杭州市：浙江大學出版社，二〇〇〇年），頁二五三。

註二八　「師（趙州）問新到（僧）：『曾到此間麼？』曰：『曾到』。師曰：『喫茶去』。又問僧，僧曰：『不曾到』。師曰：『喫茶去』。後院主問曰：為甚曾到也云『喫茶去』不曾到也云喫茶去師召院主主應喏師曰『喫茶去』？」見《五燈會元》，卷四，第二冊，頁二四。

註二九　《五燈會元》：「說有一僧人問如寶禪師：『如何是和尚家風？』禪師答曰：『飯後三碗

註三十　見蘇軾：《蘇東坡全集·贈杜介》卷一五，詩云：「元豐八年七月二十五日，杜幾先自浙東還，與余相遇於金山，話天臺之異，以詩贈之。」（臺北市：世界書局，一九六四年），頁一七七。

註三一　節錄自〔宋〕釋慧洪撰：《石門文字禪》卷八〈無學點茶乞詩〉，收入嚴一萍輯：《武林往哲遺箸》第十函（臺北市：藝文印書館，一九七一年），頁一〇。

註三二　《黃庭堅全集·正集卷第十》，參見劉琳、李勇先、王蓉貴點校：《黃庭堅全集·正集卷第十》，（成都市：四川大學出版社，二〇〇一年），頁二六九。

註三三　張耒：《柯山集》卷十（臺北市：藝文印書館，一九七一年），頁一〇。

註三四　蘇軾門人晁補之《次韻蘇翰林五日揚州石塔寺烹茶》詩：「唐来木蘭寺，遺跡今未滅。僧鐘嘲飯後，語出饞客舌。公今食方丈，玉茗攄噫噎。當年臥江湖，不泣逐臣玦。中和似此茗，受水不易節。輕塵散羅麴，亂乳發甌雪。佳辰雜蘭艾，共弔楚纍潔。老謙三昧手，心得非口訣。誰知此間妙，我欲希超絕。持誇淮北士，湯餅共朝啜。」見〔宋〕晁補之：《雞肋集》卷六。王雲五主編：《四部叢刊》卷五十六（臺北市：臺灣商務印書館）。

註三五　「期飲酒醒，令人不眠。」見陸羽：《茶經》卷下（臺北市：藝文印書館，一九六六年），頁四。又《華佗食論》：「苦茶久食益意思」，見陸羽：《茶經》卷下，頁六。

註三六　倪濤：《六藝之一錄》卷二九三，第二十七冊，頁一二。

珍本七集》（臺北市：臺灣商務印書館，一九七〇年），第五冊，頁四一。

茶」。見宋·釋普濟撰《五燈會元》，卷九〈西塔穆禪師法嗣〉；王雲五主編《四庫全書

註三七　引自葛承雍：《書法與文化十講》，頁二〇二一。

註三八　梅墨生：〈狂禪‧蘇黃‧尚意書風〉，載於中國書法家協會編：《全國第四屆書學討論會論文集》（重慶市：重慶出版社，一九九三年），頁一一九－一三五。

註三九　「禪」字《辭海》解釋爲：「梵語禪那之略稱」禪那爲思維修、靜慮等，禪宗之禪，其名雖取思維靜慮之義，而其體則爲涅槃之妙心。（臺北市：臺灣中華書局，一九八〇年），頁三二六一。

註四十　《五燈會元》，卷一：「一相三昧，若於一切處行、住、坐、臥、純一直心，不動道場眞成淨土。」此中一行三昧極強調日常生活上的直心平常心。（臺北市：臺灣商務印書館，一九七〇年），第一冊，頁八三。

註四一　北宋初禪門有臨濟、雲門、潙仰、曹洞、法眼等五宗，其後仁宗朝時臨濟宗分化爲楊岐、黃龍二派，此五宗二派合稱爲「五家七宗」。

註四二　嚴羽：《滄浪詩話‧詩辨》：「禪道惟在妙悟，詩道亦在妙悟。」（臺北市：藝文印書館，一九六六年），頁一。而蘇軾：《東坡題跋》卷五：「觀士人畫儒閱天下馬，取其意氣所到。」（屠友祥校注本，上海市：上海遠東出版社，二〇一一年），頁二七五。學詩學畫以「悟」、以「意」來品論詩畫之境，與參禪在心理體驗上有其相似處。

註四三　蘇軾：《東坡全集》（臺北市：世界書局，一九九六年），頁一八。

註四四　倪濤：《六藝之一錄》，卷二七三，第二十五冊，頁二六。

註四五　黃庭堅《黃庭堅全集》（南昌市：江西人民出版社，二〇〇八年），頁一五五一。

註四六　米芾：《寶晉英光集》（北京市：中華書局，一九八五年），頁六六。

註四七　李之儀：《姑溪居士後集》，《贈祥瑛上人》卷一（影印古籍 欽定四庫全書‧集部三‧別集類）。http://ctext.org/library.pl?if=gb&res=374&remap=gb（2013.2.14）。

註四八　周行己：《鍾離中散草書》，引自曾唯：《東甌詩存》卷一（上海市：上海社會科學院出版社，二〇〇六年），頁三。

註四九　曹寶麟：《中國書法史‧宋遼金卷》（南京市：江蘇教育出版社，一九九九年），頁六。

註五十　葛承雍：《書法與文化十講》（北京市：文物出版社，二〇〇七年），頁二四二－二四五。

註五一　神田喜一郎等著，于懷素譯：《書道全集‧一〇卷》（臺北市：大陸書店，一九九八年），頁一四。

註五二　參見陳方既：《中國書法美學思想史》（北京市：人民美術出版社，二〇〇九年），頁一八二。

註五三　歐陽修：《歐陽修全集》下，《試筆‧學書為樂》（臺北市：世界書局，一九九一年），頁一〇四八。

註五四　歐陽修：《歐陽修全集》下，《試筆‧學真草書》，頁一〇四八。

註五五　倪濤：《六藝之一錄》卷一六二，第十六冊，頁一一。

註五六　倪濤：《六藝之一錄》卷二七三，第二十五冊，頁二七。

註五七　米芾：《海岳名言》，楊家駱主編：《宋元人書學論著》（臺北市：世界書局，一九七二年），頁四。

註五八　米芾：〈海岳名言〉，頁一。

註五九　蔡襄：《端明集》卷三四（臺北市：臺灣商務印書館，一九七○年），第二冊，頁一五。

註六十　倪濤：《六藝之一錄》卷三○一，《景印文淵閣四庫全書》第二十八冊，頁二二二。

註六一　蔡襄：《蔡襄全集》（福州市：福建人民美術出版社，一九九九年），頁六九七。

註六二　倪濤：《六藝之一錄》卷二八六，第二十六冊，頁三。

註六三　倪濤：《六藝之一錄》卷三四二，第三十二冊，頁一三。

註六四　《歷代書法論文選》（臺北市：華正書局，一九八八年），頁三三七。

註六五　《歷代書法論文選》，頁三三七。

註六六　倪濤：《六藝之一錄》，卷一六一，第十六冊，頁一八。

註六七　「游」或作「遊」，佛家語有所謂的「遊戲神通」（《維摩詰所說經・方便品第二》），又如《六祖壇經》：「見性之人，立亦得，不立亦得，去來自由，無滯無礙；應用隨作，應語隨答；普見化身，不離自性，即得自在神通遊戲三昧，是名見性。」（日・高楠順次郎等編：《大正新修大藏經》第四十八冊，一九七九年），第三五八頁下。

註六八　〔宋〕釋惠洪：〈東坡畫應身彌勒贊・序〉，《石門文字禪》，卷一九（臺北市：臺灣商務印書館，一九七○年），第四冊，頁四。

註六九　蘇軾：《東坡全集》，頁四三二。

註七十　米芾：《書史》（臺北市：藝文印書館，一九六六年），頁二九。

註七一　倪濤：《六藝之一錄》卷三○○，第二十八冊，頁四。

註七二　卡西勒著，甘陽譯：《人論》（臺北市：桂冠圖書公司，二〇〇五年），頁二一八。

註七三　參見卡西勒：《人論》，頁二〇一－二二一。

註七四　朱光潛：《談美》（臺北市：萬卷樓圖書公司，一九九八年），頁八八。

註七五　朱光潛：《談美》，頁一一八。

註七六　蘇東坡：〈試院煎茶〉，《東坡全集》卷三，頁三四。

註七七　《天聖廣燈錄》卷一一，收入於李遵勗敕編：《新纂續藏經》第十八冊 No.1553《天聖廣燈錄》CBETA 電子佛典 V1.42 普及版。 http://www.cbeta.org/result/normal/X78/1553/1553_011.htm（二〇一〇年十月一日上網）

註七八　釋念常：《佛祖歷代通載》，卷一四（臺北市：臺灣商務印書館，一九七〇年），第三冊，頁二八。

註七九　參見朱光潛：《談美》，頁一〇九－一一五。

註八十　廖寶秀將宋代喫茶法歸爲：點茶、鬥茶、煎茶。點茶是撮末於碗，以茶瓶注湯而飲稱爲「點」，故稱點茶。將茶末投入釜中煎煮，進行擊沸，則稱爲煎茶。鬥茶又稱「茗戰」，是一種喫茶的賞玩，強調查品之優劣，以及茶的色、香、味、新的品鑑，以及點茶技術的優劣，爲文人的一種品茗雅趣。參見廖寶秀：《宋代喫茶法與茶器之研究》（臺北市：故宮博物院，一九九六年），頁二八－三五。

註八一　明人屠龍：《考槃餘事》載有蘇軾將茶與繆品之墨相比擬，以之皆有相同的哲理與道德內涵。見《考槃餘事》卷三，「司馬溫公與蘇子瞻嗜茶、墨。公云：『茶與墨正相反，茶欲

白，墨欲黑，茶欲重，墨欲輕，茶欲新，墨欲陳。」蘇曰：「奇茶妙，墨俱香，公以爲

然？」（臺北市：藝文印書館，一九六五年），第二冊，頁二○。又參見宋人彭乘撰：

《墨客揮犀》卷四（臺北市：臺灣商務印書館，一九八六年）：「蔡君謨善別茶，後人莫

及。建安能仁院有茶，生石縫間，寺僧采造得茶八餅，號石岩白。以四餅遺君謨，以四餅密

遣人走京師，遺王內翰禹玉。歲餘，君謨被召還闕，訪禹玉。禹玉命子弟於茶笥中選取茶之

精品者，碾待君謨。君謨捧甌未嘗？輒曰：「此茶極似能仁石岩白，公何從得之？」禹玉未

信，索茶貼驗之乃服。」

註八二：清人陸世儀：《思辨錄輯要・格致篇》卷三，《欽定四庫全書・子部一・儒家類》（臺北

市：臺灣商務印書館影印文淵閣所藏乾隆鈔本），頁一五。

註八三：參見朱光潛：《談美》，頁一二○-一二三。

宋代書法中的尺牘

莫家良

摘要

尺牘本為日常通訊之物，帶有溝通的實用功能，但因具文辭與書法之美，故久為世人所欣賞與收藏。中國書法史上的尺牘，自六朝建立典型，已成為富有特色的書法類型，而宋代的尺牘書法更隨著文化的發展，進入新的階段。宋人除了延續以往傳統，欣賞尺牘的書法美外，更講究「人」的因素，以人文道德價值為依歸。周必大提出「尺牘傳世者三：德、爵、藝也，而兼之實難」的觀點，大體總結了宋人欣賞尺牘書法的標準。宋代收藏尺牘之風極為興盛，靖康之難後，宋人致力於文化重建，以保存故家文物為己任，先賢的寸縑尺楮，成為了珍藏對象，尺牘收藏，遂於南宋達至高峰，部份尺牘更摹刻成帖，以收保存與傳播之效。宋人尺牘書法，由此更帶有文化承傳與發揚的意義。在書風上，宋人尚意的觀念本與尺牘「意態無窮」的本色契合，故宋代尺牘，雖不是長卷鉅幅，但卻有強烈的個人性格，頗有時代特色。然而，在「想見其人」的習尚之下，書風畢竟只是宋人玩味尺牘書法的其中一端而已。

關鍵詞

宋人尺牘、宋代書法、收藏與刻帖、尺牘書風

一 前言

在中國書法史上，尺牘是一類頗爲矚目的小品式作品，自古以來已備受重視，而當代有關尺牘書法的研究，亦不匱乏，其討論涉及尺牘的名實、分類、形制、結構、藝術等方面，饒有成果。（註一）在斷代的研究中，宋代（九六〇－一二七九）的尺牘書法尤其值得重視，一來傳世數量頗多，二來亦具時代特色。雖然過去已有專文作出分析，但對於宋代尺牘書法的種種相關課題，仍不乏繼續探討的空間。（註二）因此，本文試就意涵與價值、收藏與刻帖，以及尺牘書風等，進行論析，期望可爲宋代尺牘以至書法文化，提供參考。

二 意涵與價值

尺牘本爲日常通訊之物，帶有溝通的實用功能，但由於具有文辭與書法之美，故不僅可供欣賞，亦成爲世人收藏的對象。根據文獻所載，東漢（二五－二二〇）時文辭與書法俱佳的陳遵，其尺牘即爲人珍藏。（註三）至六朝（二二〇－五九八）時，隨著書法藝術的發展，尺牘越受重視，善寫尺牘往往可以留名史冊，而收藏尺牘更是一時風氣。如文獻中記述梁武帝（四六四－五四九）「草隸尺牘，騎射弓馬，莫不奇妙」；「盧循素善尺牘，尤珍名法。西南豪士，咸慕其風。人無長幼，翕然尚之。家贏金幣，競遠尋求」；齊獻王「善尺牘，尤能行草書，蘭

芳玉潔，奇而且古」等，皆透露出善寫尺牘書法於六朝已被奉為一種專長，受人敬重。（註四）

又如王羲之（三〇三―三六一）書法固然「歷代寶之，永以為訓」，但他對於別人的尺牘佳品，亦珍而保存，如當時有張彭祖者，「善隸書，右軍每見其緘牘，必存而玩之。」（註五）此種欣賞與保存尺牘的風氣，成為書法史的特殊現象。梁朝庾元威曾就王延之「勿欺數行尺牘，即表三種人身」之語作出詮釋：「豈非一者學書得法，二者作字得體，三者輕重得宜」，認為尺牘可表現出書藝、文采、措辭三方面的水平。（註六）事實上，文采優美、措辭得體是尺牘用作人際溝通的重要條件，但從美術史的角度來看，書法美無疑是促成六朝尺牘備受珍視的主要因素。

下至隋（五八一―六一八）唐（六一八―九〇六），欣賞與收藏尺牘之風仍然繼續，如隋代房彥謙（約五四七―六一三）善於草隸，「人有得其尺牘者，皆寶翫之」；唐代歐陽詢（五五七―六四一）學王羲之而變其體，「人得其尺牘文字，咸以為楷範焉」，都是因書藝而及尺牘之例。（註七）但整體來說，由於唐代碑版楷書盛行，以行草為主的尺牘書法無復六朝盛況，至少從書迹流傳上，唐代的尺牘書法在數量上便遠遜六朝。雖然如此，唐代卻是六朝尺牘書法收藏的重要階段，因為唐太宗（五九九―六四九）酷愛王羲之之書法，不少右軍尺牘因此得以保存、整理、複製（圖一）。從褚遂良（五九六―六五九）所編的《晉右軍王羲之書目》與《右軍書記》所見，當時朝廷所收王羲之書瀕絕大部份是尺牘書法。在功能上，尺牘本身固然有實

用性，張彥遠所謂「或四海尺牘，千里相聞，言惟煩事，披封不覺欣然獨笑，雖則不面，其若面焉」，但從唐太宗的收藏角度而言，王羲之與其他六朝書家尺牘的珍貴之處，除了是歷史文化遺產外，還主要在於其書法藝術的價值。（註八）

這種重視尺牘書法的傳統，入宋後依舊延續。在收藏古代尺牘書法方面，宋太宗（九三九－九九七）不僅仿效唐太宗尚王之舉，致力收藏二王書法，更於淳化三年（九九二）刊刻《淳化閣帖》十卷。此套彙帖所收書迹以尺牘為最多，其中第六至第十卷為二王書法，更全為尺牘。（註九）雖然《淳化閣帖》中的書迹真偽相雜，其弊於北宋時已為人詬病，但對於保存與傳播六朝尺牘書法的傳統，實起著重要作用。與此同時，由於《淳化閣帖》推動了宋代其他刻帖的製作，尺牘書迹儼然成為宋代刻帖中不可或缺的內容。至於在收藏當朝尺牘書法方面，宋代亦非常普遍。文獻所記相關例子甚多，例如《續書斷》中便有蔡襄（一○一二－一○六七）、李建中（九四五－一○一三）、杜衍（九七八－一○五七）數例：「君謨真行草皆優入妙品……頗自惜重，不輕為書，與人尺牘，人皆藏去以為寶」（圖二）；「李建中……尤善筆札，草、隸、篆、籀、八分皆工，真行尤精，士大夫爭藏去以為楷法」（圖三）；「杜祁公衍……少工書，晚益喜之，于草筆尤善，雖年位皆重，尺牘必親，人皆藏之。」（圖四）

（註十）又如《宋史》記述黃伯思（一○七九－一一一八）書法曰：「由是篆、隸、正、行、草、章草、飛白皆至妙絕，得其尺牘者，多藏弄。」（註十一）記婁機（一一三三－一二一一）

則曰：「機深于書學，尺牘人多藏弄焉。」（註十二）如此記載，多不勝數，皆說明宋人對時人的日常尺牘加以珍藏，其意離不開審美考慮，正如朱長文（一〇三九一一〇九八）說：「若夫尺牘叙情，碑版述事，惟其筆妙則可以珍藏，可以垂後，與文俱傳；或其繆惡，則旋即棄擲，漫不顧省，與文俱廢，如之何不以爲意也。」尺牘用以「叙情」，但其珍貴之處更在於「筆妙」。（註十三）

宋代是書法史的重要時期，其重要性不僅在於蘇軾（一〇三七一一一〇一）、黃庭堅（一〇四五一一一〇五）、米芾（一〇五一一一一〇七）等大家的出現，同時亦在於宋人有獨特的文藝觀，爲書法的價值作出新的詮釋。歐陽修（一〇〇七一一〇七二）是北宋開啓文人書學觀的重要人物，他以學書爲「往往可以消日」、「不害性情」、可以「得靜中之樂」的嗜好，乃是既累心亦樂心的餘事，但同時亦認爲從學書可知世人如何寓心於物，從而得知「至人」、「君子」、「愚惑之人」之別。（註十四）事實上，歐陽修雖以學書爲消閒樂事，但並不看低書法的文化價值，他甚至認爲書學關乎文化興衰，故多次以書法與文章並論，慨嘆當時書學不振，未能比踪唐代盛世。（註十五）另一方面，書瀆的流傳則關乎人品高下，他以顏眞卿（七〇九一七八五）、楊凝式（八七三一九五四）、李建中三人爲例，闡述觀點：

古之人皆能書，獨其人之賢者傳遂遠。然後世不推此，但務於書，不知前日工書隨與紙

墨泯棄者，不可勝數也。使顏公書雖不佳，後世見者必寶也。楊凝式以直言諫其父，其

節見於艱危。李建中清慎溫雅，愛其書者兼取其爲人也，豈有其實然後存之久耶？非自

古賢哲必能書也，惟賢者能存爾，其餘泯泯不復見爾。（註十六）

由此，書迹的可貴不盡在於筆畫工拙，更重要是因書者而存在的人文道德價值。這種「兼

取其爲人」的理念，爲其後統領書壇的蘇軾與黃庭堅所認同，成爲宋代評書的一大特色。蘇軾

所云「古之論書者，兼論其平生，苟非其人，雖工不貴也」，黃庭堅認爲「古之能書多者矣，

磨滅不可勝紀，其傳者必有大過於人者耳」，皆與歐陽修的觀點相通。（註十七）書法既與人品

學問等掛鉤，宋人眼中的尺牘書法遂盛載著更多審美以外的因素。故當黃庭堅論名臣范仲淹

（九八九－一○五二）書迹時，即聯想其人品多於書藝：「范文正公在當時諸公間，第一品人

也，故余每於人家見尺牘寸紙，未嘗不愛賞彌日，想見其人。」（註十八）此類以書及人的論書

方法，於宋代題跋中所見甚多，無須一一列舉，惟南宋初張守（一○八四－一一四五）對歐陽

修尺牘的評語，頗堪留意：

六一先生學識文章，節概事業，皆與日月爭光，使尺牘不工，人固藏之以爲榮，而顏筋

柳骨，自不在古人後，獨不以名世者，蓋不足爲公道也。世之操觚弄翰，夸墨池筆塚，

以取名一時者，其可同年而語耶。（註十九）

雖然歐陽修的書藝「不在古人後」，但並不以書法名世，其尺牘之所以為人所重，主要在

於令人敬仰的「學識、文章、節概、事業」，這種觀點正與歐陽修本人所倡導的書法價值觀一

脈相承（圖五）。張守稍後的周必大（一一二六－一二〇四）於歐陽修、蘇軾等名公帖後的題

跋，更為扼要：「尺牘傳世者三：德、爵、藝也，而兼之實難。若歐陽、蘇二先生，所謂無毫髮

遺憾者，自當行于百世。」（註二十）此跋道出了宋人收藏尺牘書法的標準。「德」關乎人品，

「爵」關乎功名，「藝」關乎審美，三者得其一，已具收藏價值，若三者兼備，便是堪稱完美

的尺牘藏品。

三　收藏與刻帖

宋人收藏本朝尺牘書法，於南宋（一一二七－一二七九）時達到高峰，箇中原因，除了是

延續北宋（九六〇－一一二七）風氣，更由於時局的改變，使故家文物收藏成為南宋文化重建

的重要部份。當靖康元年（一一二六）汴京淪陷，不僅帝后宗室貴戚等為金人擄去，宋室所藏

大量文物，包括典籍書畫、金石古器等，亦皆喪失殆盡。其後南宋輾轉定都臨安，金甌半缺，

固然有殘山剩水之悲，而文物匱乏，更使宋室失去正統治權的象徵。為重建內府收藏，宋高宗

（一一〇七—一一八七）多次下令搜訪天下遺書，其中前人遺墨，亦在徵集之列。在朝廷外，文人士子無不對國土淪喪感到悲痛，更憂慮故家舊法，而所謂「渡江文物，追配中原」，遂成為南宋文化的一大特色。（註二一）由於在戰亂中大量私家收藏遭受兵火之厄，不少南宋士人遂以文物收藏為己任，以圖延續故家傳統。（註二二）尺牘書法在這特殊的背景下，成為南宋人戮力收藏的對象。

張守曾跋名公帖云：「世人務收名公尺牘，第知藏多為榮，間有非真蹟而不暇辨擇，亦好事之過也。此軸甚富，無一紙贋，誠可寶也。」（註二三）大概說出了兩宋之際世人競相收藏名公尺牘的情況。毋庸置疑，收藏名公尺牘者必包括一些趨時尚的好事者，但從傳世文獻觀察，不少藏家還是心懷虔敬地看待本朝尺牘。以蘇軾尺牘為例，按周必大的標準，乃是德、爵、藝三者皆全，其收藏價值自不待言（圖六）。蘇軾為北宋文壇領袖，書法亦開宗立派，其著作手澤，早於生前已為世所重，但他在政治上卻屢遭貶謫，即使死後仍被「追削故官」。（註二四）

徽宗（一〇八二—一一三五）於崇寧元年（一一〇二）九月，立「元祐黨籍碑」，列蘇軾等凡三百零九人，其後更詔令士人不許傳習元祐學術，蘇軾著述，包括文辭字畫、碑碣牓額等，遂一律禁毀。雖然經歷災劫，但蘇軾著作不僅沒有消亡，反而更顯珍貴。李綱（一〇八三—一一四〇）曾記述當時情況：

方紹聖元符間，擯斥元祐學術，以坡爲魁惡之者，必欲置死地而後已。及崇觀以來，雖

陽斥而陰予之。殘章遺墨，流落人間好事者，至龕屋壁徹板屏，力致而寶藏之，惟恐居

後。故雖鯨海萬里，搜裒殆盡，此與跡削於生前而履傳於身後者，亦何以異。（註二五）

此收藏蘇軾「殘章遺墨」之風，於南渡後更趨熾烈。先有高宗時元祐諸臣得到昭雪，蘇軾

亦恢復名譽，之後孝宗（一一二七－一一九四）親撰〈東坡全集序〉，對蘇軾高度評價，稱其

爲「一時廷臣，無出其右」，加上蘇軾在文壇的超然地位，南宋遂出現「尊蘇」的熱潮，而蘇

軾的尺牘書法，亦如他的其他遺墨，成爲眾相爭藏的元祐文物。（註二六）南宋人收藏蘇軾尺牘

之情，可從岳珂（一一八三－一二四一後）的題跋得見二一。岳珂的祖父岳飛（一一○三－

一一四二）素來景仰蘇軾書法，而且學習蘇書，岳珂秉承家世傳統，所藏蘇書頗多，《寶眞齋

法書贊》所載蘇軾遺墨，有來自家藏，亦有從其他藏家所得，或以鬻買方式購藏，甚至得於

鄺鬻，共二十九帖，數量僅次於所藏米芾與黃庭堅帖。（註二七）岳珂的蘇書收藏，又以尺牘爲

多，例如有三卷共十七帖蘇軾書簡，據他所記，其中七帖本爲家藏，六帖得之九江，其餘四帖

散得於禾興、建業、京口、維揚。於此三卷尺牘後岳珂跋云：

右元祐翰林學士承旨東坡生蘇文忠公軾字子瞻書簡眞蹟十七幅，分三卷，惟先生立身大

節，下睨萬古，剛毅邁往之氣，固宜磅礡八極，流見于翰墨文字間。今觀其書澹泊淳古，委蛇不迫，藹然有畎畝忠愛之意，剛態毅見諸書法。（註二八）

由蘇軾尺牘書風想見其為人氣節，並心生敬慕，宋代觀書如觀人的習尚，此例可為典型。

岳珂又嘗於無錫故家得蘇軾尺牘〈金丹帖〉，以此帖書法「清逸真妙」，為其所見蘇帖之最佳者，而欣喜莫名：「予平生藏先生帖，清逸真妙，惟此為最。目閱諸藏書家帖字半世矣，亦未有一紙可與此帖并者。瓣香之敬，情事固應爾耳。」（註二九）事實上，岳珂所題的蘇書跋贊中，有稱處世之大節，有嘆人事之易變，有考詩帖寄寓之情，亦有論翰墨之精奇，無不從蘇軾翰墨文字間，追想前輩風範。其他南宋士人觀賞蘇軾尺牘，筒中之情亦可作如是觀。例如陳傅良（一一三七－一二○三）觀《東坡與章子厚書》後書跋，撫今追昔，借蘇書以抒亡國敗家之痛：

予來湘中，見故家遺帖為多，而有二異，此書與趙潭州所藏黃門論章子厚罷樞密疏也。諫疏在省中，不知何年流落人間，固可異；此書傷觸大臣，宜不為藏，而亦存於今，則尤異耳。書作於元豐元年，於是西方用兵，後四十七年，王蔡為燕山之役，京師遂及於禍，不仁而可與言，則何亡國敗家之有？信哉！信哉！（註三十）

宋代書法中的尺牘

可以說，收藏北宋名臣的尺牘書法，成爲了南宋追思故家文化的一種精神寄託。

以上數例，只是南宋收藏北宋名公尺牘的一鱗半爪。在承傳故家文化的情結下，南宋士人無不以藏得北宋遺墨爲榮，而由於尺牘是爲日常溝通之用，數量較多，故尺牘書法成爲了南宋書法收藏的重要部份。另一方面，部份藏家更喜將所藏墨迹摹勒上石，以刻帖的方式，收保存與傳播之效。宋朝刻帖之風，始自北宋的《淳化閣帖》，由於此叢帖所收絕大部份是尺牘書法，尺牘儼然成爲了以後刻帖的必然內容（圖七）。宋室南渡後，刻帖活動更爲普遍，朝廷固然翻刻《淳化閣帖》及刊刻帝王御書及其他墨瀷，以昭示文化正統，而私家刻帖則包括大量北宋名人遺墨，作爲延續故家傳統的手段。在南宋的刻帖中，包括有北宋名家的個人集帖，如歐陽修有《六一先生帖》與《歐陽公集古錄跋尾》，蘇軾有《西樓蘇帖》（圖八），黃庭堅有《山谷先生帖》，米芾有《紹興米帖》、《英光堂帖》（圖九）、《玉麟堂》帖，蔡襄有《蔡君謨帖》等，另外如《曲江帖》爲北宋文人書法集帖，《荔枝樓帖》爲宋人法帖，加上其他叢帖所收者，均可見南宋對北宋書迹旁搜博採之功。《六一先生帖》爲周必大刊刻，其總跋云：

歐陽公，道德文章百世之師表也，而翰墨不傳于故鄉，非關典與，某不佞好公之書而無聚之之力。聞有藏其尺牘斷藁者，輒假而摹之，石多寡既未可計，則先後莫得而次也。

對於歐陽修翰墨，周必大「惟恐其泯沒無聞于世」，故以刻帖以發揚之。雖然《六一先生帖》已佚，但從《文忠集》所載周必大的題跋所見，當時周必大所見者確包括不少尺牘書法，故總跋中所謂摹刻歐陽修「尺牘斷藁」之言非虛。（註三二）至於其他僥倖得以傳世的刻帖，亦可進一步證明尺牘於刻帖中的重要性。例如《西樓蘇帖》便保存了大量的蘇軾尺牘。

《西樓蘇帖》共三十卷，編刻者汪應辰（一一一八─一一七六）於乾道元年（一一六四）以敷文閣學士為四川制置使，知成都府，到任不久即開始搜訪蘇軾墨蹟，並以「每搜訪所得即以入石」的方式，於乾道四年（一一六八）刻成，置於制置使官署中的西樓。（註三三）蘇軾是四川人，成都是其故地，故此集帖既保存了蘇軾遺墨，亦體現蜀地微妙的文化淵源，尺牘書法的文化意義，實不容忽視。在南宋文人中，陸游（一一二五─一二一〇）甚喜蘇軾書法，他嘗觀其好友施宿（一一六四─一二三二）所藏的一幀蘇軾書札，甚愛之，並比較《西樓蘇帖》中的一幀尺牘而跋云：「成都西樓下有汪聖錫所刻東坡帖三十卷，其間與呂給事陶一帖，大略與此帖同……予謂武子當求善工堅石刻之，與《西樓》之帖并傳天下，不當獨私囊褚，使見者有恨也。」（註三四）施宿有否接納陸游之議，將該幀尺牘刻石搥拓，已不得而知，但從此事中可見蘇軾的寸縑尺楮，皆極為珍貴，並有摹刻上石、以廣流傳的價值。

摹刻尺牘於南宋確爲一時風氣，劉克莊（一一八七－一二六九）嘗題莆田方家所藏余靖（一〇〇〇－一〇六四）一帖云：

小金紫公仕仁皇朝，所交游皆天下第一流人，余襄公亦其一也。予從公之四世孫審權借觀諸帖，僅見十數公眞蹟，聞韓魏公龐穎公諸老尺牘尚多，散在族中。法當裒聚入石，名曰方氏帖。（註三五）

歐陽修與蘇軾皆一時俊彥，德、爵、藝並全，以刻帖存其尺牘書法自是理所當然，但劉克莊跋中所說的前輩諸老，雖然功名顯赫，惟皆不以書法鳴世，其尺牘仍值得收藏入石，可見其價值在於文物而不在於書法。事實上，經過靖康之難的浩劫後，強烈的憂患意識令宋人更重視本朝文化的保存與延續，收藏及摹刻本朝尺牘已不純粹是書法審美的考慮。文獻中有不少南宋名人所書尺牘爲人收藏的記載，例如周必大跋汪應辰尺牘云：「王山汪公名重天下，人得尺牘榮之。」（註三六）至於入石刻帖，則更有實物流傳爲證，其中又以曾宏父的《鳳墅帖》最能反映情況。此帖爲曾宏父於嘉熙至淳祐年間所刻的斷代帖，規模龐大，共四十四卷，分「前帖」與「續帖」各二十卷，另附書帖、題涼各二卷，所收皆爲兩宋名人書法，除了如蘇、黃（圖十）、米、蔡等書法大家外，更包括甚多不以書法見稱的政治、文化、學術名人墨瀚，按其分

類的南宋人帖，有「南渡廷魁帖」、「南渡執政帖」、「南渡文藝帖」、「南渡詩文題跋」、「南渡將相名賢帖」（圖十一）、「南渡儒行帖」等，其用意明顯不只在於傳揚書法。曾宏父詳述其摹刻《鳳墅帖》的始末，就「前帖」云：

（《鳳墅帖》）二十卷，嘉熙、淳祐間勒石寘吉州鳳山書院，七年乃成……悉本朝聖君名臣眞筆目所見者。若夫異代字蹟，則前賢鐫刻已備，展轉謄模，愈失其眞，且亦欲類吾宋三百年間書法，自成一家，以傳無窮。古刻皆存桓溫、王處仲字，意有所在，予亦不敢削巨，姑遺墨以戾前志，蓋視古帖亦猶續通鑑云爾。（註三七）

除了將墨迹傳於後世，以彰顯有宋一代的書法成就外，《鳳墅帖》的摹刻更帶有以史爲鑑的用意。「續帖」有跋云：

自惟藏拙埜墅，踰二十載，掛冠又已十年，衰頹八衰，豈能更出門戶。家藏者，哀鐫無遺，鄉之故家，轉假亦竭，士夫經從，各有好尚，有亦罕攜自隨。儻絕筆以竣後人，誰其同志。不若參取奎畫名墨，表表在人耳目。帖所缺者，緝而繼之。不敢執初志，以不見眞墨而略，庶可備皇朝文物之盛。（註三八）

曾宏父搜羅宋人書迹可謂鞠躬盡粹，其「庶可備皇朝文物之盛」的抱負，正是南宋刻帖精神的寫照。《鳳墅帖》所收尺牘甚多，而尺牘所寄寓的文化價值，可謂不言而喻。

四　尺牘書風

「草不兼眞，殆於專謹；眞不通草，殊非翰札」，由於尺牘主要用於日常互通訊息，趨於簡易，故自古以來，尺牘所用書體多爲草書或行草書。（註三九）《淳化閣帖》所收書迹以六朝尺牘最多，從中所見，確是以草書或行草爲主，在信手揮就之下，筆勢自然放逸，毫無拘謹之態。六朝尺牘所呈現的獨特書風，深受宋人喜愛，並以之爲尺牘書風的典型。歐陽修嘗於治平元年（一〇六四）爲王獻之（三四四－三八八）書蹟題跋時，闡述尺牘書法特色如下：

所謂法帖者，其事率皆弔哀、候病、敘睽離、通訊問，施於家人朋友之間，不過數行而已。蓋其初非用意，而逸筆餘興，淋漓揮灑，或妍或醜，百態橫生，批卷發函，爛然在目，使人驟見驚絕，徐而視之，其意態愈無窮盡，故後世得之，以爲奇翫，而想見其人也。（註四十）

此處所謂「法帖」，實與尺牘無異，蓋前人尺牘，經過收藏、摹刻、捶拓，已由純粹通訊

實用之物，轉化爲具有文化藝術價值的「法帖」。歐陽修之論一方面說明了尺牘在形式及價值上的改變，同時亦道出了尺牘書法的特色。大體來說，此跋的重點有三：其一爲不經意的書寫態度，其二爲意態無窮的書風，其三爲觀書想見其人。

歐陽修欣賞尺牘書法「初非用意」的書寫態度，與其學書觀點頗有相通之處。他嘗自述學書心得云：「有暇即學書，非以求藝之精，直勝勞心於他事爾」，認爲書法是君子寄情寓性之事，無須計較工拙，故反對時人過份勞心於書法，以爲是有害性情。〔註四一〕尺牘書法雖不是爲「學書」而寫，但匆匆書就，無須作意，正符合歐陽修書論的精神。其後宋人論書，亦多推崇不經意的書寫態度，例如蘇軾「書初無意於佳乃佳爾……吾書雖不甚佳，然自出新意，不踐古人，是一快也」、「我書意造本無法，點畫信手煩推求」等觀點，便廣爲人知。〔註四二〕黃庭堅則亦自云：「故不擇筆墨，遇紙則書，紙盡則已」，以隨意所適的書寫態度感到滿足，難怪他對蔡襄一幀相信是尺牘的書法，有這樣的讚許：「君謨〈渴墨帖〉仿佛似宋晉人書，乃因倉卒忘其善書名天下，故能工耳。」〔註四三〕至於一生追蹤二王古典傳統的米芾，對於六朝尺牘更是心領神會，其詩云：「聖賢尺牘間，弔問相酬答。下筆或無意，興合自妍捷」，與歐陽修的看法一致；而他提出「振迅天眞，出於意外」的美學觀，可作爲他理解六朝尺牘的最佳註腳。〔註四四〕

對於意態無窮的書風，亦爲宋人所大力推崇。雖然歐陽修懷緬唐代盛世，嘗有「書之盛莫

盛於唐，書之廢莫廢於今」之語，慨嘆字法無傳，無疑已超越了法度繩墨的桎梏，故可作為「奇甗」。（註四五）蘇軾曾形容魏晉書法「蕭散簡遠，妙在筆墨之外」，這與歐陽修對六朝尺牘的讚許，可謂異曲同工。（註四六）事實上，宋代書法自蘇軾、黃庭堅後，已擺脫了傳統桎梏而進入新的發展階段，其特點是不囿於規矩繩墨、推崇真率自然、強調個人意趣，故後世有「宋人書取意」的說法。（註四七）尺牘「百態橫生」的趣味，正與宋人的審美基調契合。因此，當王安中（一○七六—一一三四）評論蘇軾尺牘時，亦以其「姿態橫生」而高度讚揚：「至於尺牘狎書，姿態橫生，不矜而妍，不束而嚴，蕭散容與，霏霏如初秋之霖，森竦掩抑，熠熠如從月之星，紆餘宛轉，纏纏如縈繭之絲，恐學者所未至也。」（註四八）蘇軾書風別開生面，與二王迥異，但其「姿態橫生」的變化，則為六朝以來尺牘書法的本色，而此亦是宋人欣賞時人尺牘書法所期待的之處（圖十二）。

歐陽修論「法帖」的第三個重點是觀書想見其人，此觀點上文已有論述，乃是與宋人重視人文道德價值相關，影響所及，宋人論書遂往往不計較工拙，惟觀人品，甚至在南宋有「夫論書，當論氣節」的說法。（註四九）尺牘書法的收藏於宋代大盛，於南宋更達至高峰，展玩前輩或友朋尺牘乃是文人生活中的樂事。若書者書名顯赫，固然是賞心悅目，即使書者並非以書法鳴世，仍足以玩味，其原因正是由於其意在於人，不盡在於書。以朱熹（一一三○—一二○○）為例，他嘗跋杜衍尺牘謂：「杜公以草書名家，而其楷法清勁，亦自可愛。諦玩心畫，

如見其人。」（註五十）杜衍頗有書名，其尺牘書風自是焦點所在。但在另一場合，當為莆陽方氏家藏帖題跋時，則云：

莆陽方德順早以文行知名一時，諸公長者皆折輩行與交……其子士龍藏諸公所與往還書帖甚富，嘗出以見示，熹謂此不唯足以見德順之為人，而中興人物之盛，謀猷之偉，於此亦可槩見。因為撫卷三歎，而敬書其後。（註五一）

朱熹此跋全不涉及書風，而以從尺牘遙想紹興先賢，尤其是尺牘的接收人及藏家方德順。事實上，在宋代文獻中所存的尺牘題跋，大部份所論者並非書藝，而是從尺牘中所聯想到的前輩先賢，包括其人、其德、其事。可見宋人玩味尺牘書法，書風只是其中一端而已。

宋人尺牘書迹傳世不少，加上刻帖所收者，數量更為可觀，其中行筆縱逸之作甚多，但風格端莊謹嚴的亦不罕見，結果是宋人尺牘書法風格紛陳，面貌多樣，與六朝尺牘迥異。此情況無疑與尺牘本身的發展相關，以至書者需要根據不同場合、不同對象，選擇適合的書寫風格，但其他如書家的性格與習慣等因素，亦不容忽視。朱熹曾跋韓琦（一○○八－一○七五）的尺牘時說：「今觀此卷，因省平日得見韓公書蹟，雖與親戚卑幼，亦皆端嚴謹重，略與此同，未嘗一筆作行草勢。蓋其胸中安靜詳密，雍容和豫，故無頃刻忙時，亦無纖芥忙意，與荊公之躁

擾急迫正相反也。書札細事，而於人之德性，其相關如此者。」（註五一）

朱熹論書每以人的性情爲要，此跋亦不例外。韓琦尺牘「端嚴謹重」，朱熹即聯想其德性，但從中亦可見行草雖爲尺牘書法的傳統本色，但端正之作亦廣爲宋人喜愛（圖十三）。綜觀傳世宋人尺牘，屬於行楷書者爲數不少，雖無淋漓揮灑的筆墨，亦別有一種美態。此外，由於尺牘收藏風氣熾烈，宋人深知尺牘可以傳世，故即使論書講究無意於佳、不問工拙，書寫尺牘時亦未必會任意塗抹。岳珂藏有蘇軾書予錢勰（一○三四－一○九七）尺牘重本，曾疑其一爲贗本，後始知皆爲眞迹：

後見韓季茂寺丞同在外府因論及帖事，爲予言先生以翰墨雄一世，每自貴重，雖尺簡片幅亦不苟書，遇未愜意輒更寫取妍而後出以予人，期于傳世。凡今帖間有同者，便當視其紙長短色澤，若具出一時字與之稱，切勿以爲贗而置疑。（註五二）

蘇軾傳世尺牘放逸之作固然有之，而端嚴者亦多，若按岳珂所記，當皆爲刻意書寫，以圖傳於後世。宋人尺牘書法是無意抑或有意，可謂耐人尋味。

五 小結

周必大提出「德、爵、藝」的觀點，精確道出了宋人對於尺牘書法的看法與要求。從書寫至欣賞，從收藏至摹刻成帖，宋人尺牘不僅顯示由實用至審美的功能轉化，更反映出宋代書法中人文道德價值的重要。可以說，宋代尺牘書法的可貴之處，除了是於點畫撇捺中呈現出的書法美外，更在於其筆墨背後所蘊含豐富而深邃的文化意義。在宋代書法中，尺牘雖無長幅巨製的視覺震撼，但在短小輕巧之中，無疑有著無窮的魅力，惹人玩味。中國書法本不是純粹講究形式美的一門藝術，宋代尺牘於此可作為極佳的範例。

注釋

編按　莫家良　香港中文大學藝術系系主任及教授。

註一　例如彭礪志：《尺牘書法：從形制到藝術》（長春市：吉林大學博士學位論文，二〇〇六年）；王海軍：《古代尺牘書�研究》（北京市：首都師範大學碩士學位論文，二〇〇六年）。

註二　朱惠良：《宋代冊頁中之尺牘書法》，收入國立故宮博物院編輯：《宋代書畫冊頁名品特展》（臺北：國立故宮博物院，一九九五年），頁一一—二〇。

註三 「（陳遵）略涉傳記，贍於文辭，性善書，與人尺牘，主皆藏去以爲榮。」班固撰、顏師古注：《前漢書》（《景印文淵閣四庫全書》第二四九－二五一冊，上海市：上海古籍出版社，一九八七年），卷九二，「游俠傳第六十二」，頁一三下。

註四 姚思廉：《梁書》（《景印文淵閣四庫全書》第二六〇冊），卷三，頁三七上；張彥遠：《法書要錄》（《景印文淵閣四庫全書》第八一二冊），卷二，頁二下；卷九，頁六上。

註五 蕭衍：《古今書人優劣評》，載上海書畫出版社、華東師范大學古籍整理研究室選編：《歷代書法論文選》（上海市：上海書畫出版社，一九七九），上冊，頁八一。張懷瓘：《書斷》（《景印文淵閣四庫全書》第八一二冊），卷下，頁六下。

註六 張彥遠：《法書要錄》，卷二，頁一九上。

註七 魏徵等：《隋書》（《景印文淵閣四庫全書》第二六四冊），卷六六，頁三〇下；劉昫等：《舊唐書》（《景印文淵閣四庫全書》第二六八－二七一冊），卷一八九上，頁一一上。

註八 張彥遠：《法書要錄》，卷四，頁一六上。

註九 據彭礪志統計，《淳化閣帖》十卷中非尺牘的僅有一九例，而尺牘佔了百分之九十五強。彭礪志：《尺牘書法：從形制到藝術》，頁九五。

註十 朱長文：《續書斷》，《歷代書法論文選》，上冊，頁三三五－三三六、三四九。

註十一 《黃伯思傳》，脫脫等：《宋史》（《景印文淵閣四庫全書》第二八〇－二八八冊），卷四三三，頁一八下。

註十二 《婁機傳》，《宋史》，卷四一〇，頁五上。

註十三　朱長文：〈續書斷〉，《歷代書法論文選》，上冊，頁三一八。

註十四　「至于學字，爲於不倦時，往往可以消日，乃知昔賢留意於此，不爲無意也。」見歐陽修：〈學書消日〉，《文忠集》（《景印文淵閣四庫全書》第一一〇二─一一〇三冊），卷一三〇，頁三下。「有暇即學書，非以求藝之精，直勝勞心於他事爾。以此知不寓心於物者，真所謂至人也；寓於有益者，君子也；寓於伐性泊情而爲害者，愚惑之人也。學書不能不勞，獨不害情性耳。要得靜中之樂者，惟此耳。」見歐陽修：〈學書靜中至樂說〉，卷一二，頁三上。

註十五　「自唐末兵戈之亂，儒學文章掃地而盡。聖宋興百餘年間，雄文碩學之士，相繼不絕，文章之盛，遂追三代之隆。獨字書之法寂寞不振，未能比蹤唐室，余每以爲恨。」歐陽修：〈范文度模本蘭亭序〉，《集古錄》（《景印文淵閣四庫全書》第六八一冊），卷四，頁一二上。「國家爲國百年，天下無事，儒學盛矣。獨於字書忽廢，幾於中絕。」歐陽修：〈郭忠恕小字說文字源〉，《集古錄》，卷一〇，頁一五上。

註十六　歐陽修：〈世人作肥字說〉，《文忠集》，卷一二九，頁六。

註十七　蘇軾：〈書唐氏六家書後〉，《東坡全集》（《景印文淵閣四庫全書》第一一〇八冊），卷九三，頁一一上；黃庭堅：〈跋秦氏所置法帖〉，載黃庭堅撰，洪炎、李彤等編：《山谷集》（《景印文淵閣四庫全書》第一一一三冊），卷二五，頁一五下。

註十八　黃庭堅：〈跋范文正公詩〉，《山谷集》，卷三〇，頁二一。

註十九　張守：〈跋歐陽文忠公帖〉，《毗陵集》（《景印文淵閣四庫全書》第一一二七冊），卷一

○，頁一四下。

註二十　周必大：〈又跋歐蘇及諸貴公帖〉，載周必大撰、周綸編：《文忠集》（《景印文淵閣四庫全書》第一一四七冊），卷一六，頁一七下─一八上。

註二一　李處全：《曾程堂記》，鄭虎臣編：《吳都文粹》（《景印文淵閣四庫全書》，冊一三五八），卷九，頁三九下。

註二二　有關南宋保存北宋文化的討論，見拙文：〈南宋書法中的北宋情結〉，《故宮學術季刊》第二八卷第四期（二○一一年夏季），頁五九─八四。

註二三　張守：〈跋辛企宗所收名公帖〉，《毗陵集》，卷一○，頁一三下。

註二四　〈故朝奉郎蘇軾降授崇信軍節度行軍司馬制〉，佚名：《宋大詔令集》（北京市：中華書局，一九六二年），卷二一○，政事六三，頁七九六。

註二五　李綱：〈跋東坡小草〉，《梁谿集》（《景印文淵閣四庫全書》第一一二六冊），卷一六三，頁八上。

註二六　宋孝宗：〈東坡全集序〉，《東坡全集》（《景印文淵閣四庫全書》第一一○七冊），「序」，頁一上。

註二七　有關岳飛書學蘇軾，岳珂嘗有提及：「先王夙景仰蘇氏筆法，縱逸大槩，祖其遺意」、「始先生在兵間，獨以垂意文藝稱，字尚蘇體」，分見《鄂忠武王書簡帖》、《黃魯直先生賜帖》，岳珂：《寶真齋法書贊》（《景印文淵閣四庫全書》第八一三冊），卷二八，頁七下；卷一五，頁二上。又岳珂曾提及其家世藏蘇帖之事：「先君述先生之遺意，喜收坡

帖。」見〈跋蘇文忠蕭丞相樓二詩帖〉，《寶眞齋法書贊》，卷一二，頁二○下。

註二八　岳珂：〈蘇文忠公書簡帖〉，《寶眞齋法書贊》，卷一二，頁六。

註二九　岳珂：〈跋蘇文忠金丹帖〉，《寶眞齋法書贊》，卷一二，頁九。

註三十　陳傅良：〈跋東坡與章子厚書〉，曹叔遠編：《止齋集》（《景印文淵閣四庫全書》第一一
　　　　五○冊），卷四二，頁二上。

註三一　周必大：〈總跋自刻六一帖〉，《文忠集》，卷一五，頁六上。

註三二　參見周必大：《文忠集》卷一五。

註三三　有關《西樓蘇帖》的探討，參見蔡鴻茹：〈關於宋拓本《西樓蘇帖》（《東坡蘇公
　　　　帖》）〉，中國法帖全集編輯委員會編：《中國法帖全集》（武漢市：湖北美術出版社，二
　　　　○○二年），冊六，頁一─一○。

註三四　陸游：〈跋東坡帖〉，《渭南文集》（《景印文淵閣四庫全書》第一一六三冊），卷二九，
　　　　頁三。

註三五　劉克莊：〈余襄公帖〉，《後村集》，卷一○二，頁七上。

註三六　周必大：〈跋汪聖錫與武義宰趙醇手書〉，《文忠集》，卷四六，頁一○下。

註三七　曾宏父：〈鳳墅帖〉，載曾宏父：《石刻鋪敘》（《景印文淵閣四庫全書》第六八二冊），
　　　　卷下，頁七上─八上。

註三八　曾宏父：〈續帖〉，《石刻鋪敘》，卷下，頁九。

註三九　孫過庭：《書譜》，頁四上。

註四十　歐陽修：〈晉王獻之法帖〉，《集古錄》，卷三，頁一二下─一三上。

註四一　歐陽修：〈學書靜中至樂說〉，《文忠集》，卷一二九，頁三上。

註四二　蘇軾：〈石蒼舒醉墨堂〉，《東坡全集》，卷二，頁一三下。蘇軾：〈宋蘇軾自論書〉，孫岳頒等：《御定佩文齋書畫譜》（《景印文淵閣四庫全書》第八一九冊），卷六，頁二一下。

註四三　黃庭堅：〈書家弟幼安作草後〉，《山谷集》，卷二九，頁二○下。

註四四　米芾：《書史》，頁四○；米芾：《寶晉英光集》，卷八，頁五下。

註四五　歐陽修：〈唐安公美政頌〉，《集古錄》卷六，頁一九上。

註四六　蘇軾：〈書黃子思詩集後〉，《東坡全集》，卷九三，頁一九下。

註四七　「晉人書取韻，唐人書取法，宋人書取意」。董其昌：〈書品〉，《容臺集．別集》（臺北市：國立中央圖書館，一九六八年），頁一八九○。

註四八　潘之淙：《書法離鉤》（《景印文淵閣四庫全書》第八一六冊），卷七，頁六上。

註四九　費袞：〈論書畫〉，《梁谿漫志》（《景印文淵閣四庫全書》第八六四冊），卷六，頁一六上。

註五十　朱熹：〈跋杜祁公與歐陽文忠公帖〉，《晦庵集》，卷八四，頁一四上。

註五一　朱熹：〈題方氏家藏紹興諸賢帖後〉，《晦庵集》，卷八二，頁二八上。

註五二　朱熹：〈跋韓魏公與歐陽文忠公帖〉，《晦庵集》，卷八四，頁一八。

註五三　岳珂：〈蘇文忠與錢穆父書簡重本二帖〉，《寶眞齋法書贊》，卷一二，頁一一下。

（圖一）

図三

図二

圖四

圖五

圖六

圖七

圖八

圖九

圖十

圖十一

圖十三

圖十二

王庭筠書法評述

黃緯中

摘要

王庭筠字子端，號黃華眞逸、黃華山眞隱、黃華老人等，後世習稱「王黃華」。世傳王庭筠爲米芾外甥，實爲誤解。王庭筠外祖父張浩、舅父張汝霖皆爲金之宰相，外家世系詳載於史籍，皆可覆按。

王庭筠工詩文、擅書畫，文采風流，照映一時，乃金代中期最著名的書畫名家。其畫以墨竹最爲有名，兼善山水，現藏日本京都有鄰館的〈幽竹枯槎圖〉是他的傳世名作，深受重視。其書法則以行書最爲當行，早年學米芾行書，形貌逼肖，有〈重脩博州廟學記〉、〈廟學碑陰記〉二作足爲代表；後來加入了晉人筆意，更爲優雅，有題寫於〈幽竹枯槎圖〉和李山〈風雪杉松圖〉後的二段詩文跋尾墨跡流傳於世。其四十九歲所書〈涿州重修蜀先主廟碑〉能脫盡前人影響，自開新面。其成就在金代書法史中罕有其匹，堪與党懷英（篆隸著名）並爲二大家。

關鍵詞

王庭筠、王黃華、金代書法

一 前言

王庭筠（一一五一一二〇二），字子端，號黃華眞逸、黃華山眞隱、黃華老人等，後世習稱「王黃華」。遼陽熊岳人。生於金海陵王天德三年（一一五一），卒於金章宗承安二年（一二〇二）。工詩文、擅書畫，是金代最富盛名的文人之一。其文集早佚，今則有民國金毓黻輯編的《黃華集》一書可供參考。繪畫以墨竹最爲有名，兼善山水，深受後人推崇。現藏日本京都有鄰館的《幽竹枯槎圖》（圖一）是他僅存的作品，也是畫史上枯木竹石一路之烜赫名跡。

其書法以行書最爲當行，瀟灑風流，近於米芾，而雅意更多；楷書也很出色。現存書跡有題寫於《幽竹枯槎圖》和李山《風雪杉松圖》後的二段詩文跋尾。此外，還有《重脩博州廟學記》、《廟學碑陰記》、《涿州重修蜀先主廟碑》三件碑刻傳世，已大致可以顯示其書法成就之高超。

惟一般的書法史論著對王庭筠都少有著墨，即或有之，也常出現嚴重的錯誤，致使讀者難以充分瞭解他的成就與價值。本文試著結合文獻和書跡二方面的資料，對王庭筠的書法作一綜述，期能有助於大家對他的認識。以下即從王庭筠的生平與家世、王庭筠的現存書跡和王庭筠的書法評價依序說明。

二 王庭筠的生平

關於王庭筠的生平，《金史》的記載約略如下：

王庭筠字子端，河東人。生未期，視書識十七字。七歲學詩，十一歲賦全題……登大定十六年進士第。調恩州軍事判官，臨政即有聲……再調館陶主簿。明昌元年……四月，詔庭筠試館職，中選。御史臺言庭筠在館陶嘗犯贓罪，不當以館職處之，遂罷。乃卜居彰德，買田隆慮，讀書黃華山寺，因以自號。

是年十二月，上因語及學士，嘆其乏材，參政守貞曰：「王庭筠其人也。」三年，召為翰林應奉文字，命與秘書郎張汝方品第法書、名畫，遂分入品者為五百五十卷。

五年八月……遷庭筠為翰林修撰。承安元年正月，坐趙秉文上書事，削一官，杖六十，解職……二年，降授鄭州防禦判官。四年，起為應奉翰林文字。泰和元年，復為翰林修撰……明年卒，年四十有七。（註一）

不過，這段記載並非全然可靠，它和元好問（一一九○—一二五七）所寫的〈王黃華墓碑〉一文有相當大的出入。〈王黃華墓碑〉裡的王庭筠生平大約如下：

弱冠，擢大定十六年甲科，釋褐承事郎、恩州軍事判官，臨政即有能官之譽……再調館陶主簿……秩滿，單車徑去，卜居隆慮……前後十年……明昌初，用薦者以書畫局都監召。俄授翰林文字，同知制誥，遷翰林修撰。坐爲言事者所累，出爲鄭州防禦判官。承安初，繼丁內外艱，哀毀骨立，幾至不起。四年，起復應奉翰林文字；泰和元年，復翰林修撰……暮年，罹此不幸，春秋五十又二，實二年十月之十日也。（註二）

其中與《金史》所載不同者有二：一是卜居隆慮的時間，《金史》說在明昌元年（一一九○）到三年（一一九二）之間，而碑文則是說在明昌以前，並且明言「前後十年」。依此推算，王庭筠約在大定二十年（一一八○）辭官隱居。二是《金史》記王庭筠卒年四十七，碑文則說五十二。兩者的出入，使王庭筠的生年出現「正隆元年」（一一五六）和「天德三年」（一一五一）的不同說法，造成後人的困擾。除此之外，元好問所編的《中州集》也有王庭筠的小傳，記云：

庭筠字子端，熊岳人。父遵古，字仲元，正隆五年進士，仕爲翰林直學士，才行兼備，道陵所謂昔人君子者也。子端早有重名，大定十六年甲科。文采風流，照映一時。歷州縣，用薦者供奉翰林。承安中爲言事者所累，謫鄭州幕官，未幾復應奉，稍遷修撰，卒

其中所述相當簡略，不但未記任官的年月，也沒有提到卜居隆慮的事情。然說王庭筠「能」

岳人」與《金史》異，而記「年四十七」又與《金史》同。

民國以來，有金毓黻、王慶生和李宗慬三人先後為王庭筠編寫過年譜（註四），將他的事跡

整理得比較詳細，雖然其中仍有部分歧異，但仍對研究王庭筠有很大的幫助。根據這三篇年

譜，我們得以整理王庭筠的生平大致如下：

官，年四十七。（註三）

海陵王天德三年（一一五一）王庭筠出生。（註五）

世宗大定十六年（一一七六），二十二歲。中進士，初仕恩州軍事判官，後遷館陶主簿。

大定二十年（一一八〇）任滿去官，買田隆慮，讀書黃華寺，前後十年，以黃華山主自號。

（註六）

大定二十一年（一一八一），三十一歲。六月書〈博州重修廟學記〉和〈廟學碑陰記〉。

章宗明昌元年（一一九〇），四十歲。十二月，召授書畫局都監。

明昌三年（一一九二），四十二歲。召為應奉翰林文字，命與秘書郎張汝方品第法書名畫。

（註七）又集士大夫家藏前賢墨蹟、古法帖摹刻之，號曰《雪溪堂帖》十卷。

明昌五年（一一九四），四十四歲。遷翰林修撰。

明昌六年（一一九五），四十五歲。薦趙秉文為翰林應奉文字同知制誥。是年冬，因趙秉文言事獲罪，被牽連下獄。（註八）

承安二年（一一九七），四十七歲。降授鄭州防禦判官，旋丁父母憂去職。

承安四年（一一九九），四十九歲。四月，撰並書〈涿州重修蜀先主廟碑〉；再起為應奉翰林文字。

泰和元年（一二〇一），五十一歲。復為翰林修撰。

泰和二年（一二〇二），五十二歲。十月十日卒。

關於王庭筠的生年，金毓黻和李宗懂二人主張為天德三年（一一五一），王慶生則定在正隆元年（一一五六）。這樣的糾葛即因文獻所載王庭筠享年有「四十七」和「五十二」的兩種說法。《金史·王庭筠傳》和元好問《中州集》都記他卒年四十七，而元好問另寫的〈王黃華墓碑〉則說是五十二。

金、李二人認為墓碑係元好問應王庭筠之子王萬慶請託而寫，文中所記的歲數理應較《金史》與《中州集》可信。而王慶生則以〈王黃華墓碑〉碑文有「弱冠擢大定十六年（一一七六）甲科」一語，認為「四十七」的說法較合理，因為如果以五十二來論，則大定十六年王庭筠二十六歲；若以四十七論，則其年二十一歲；既稱「弱冠」，自然以後者較為接近。（註九）雙方見解似乎都很有道理，不太容易分別高下。不過，「弱冠」一詞向來並沒有很嚴謹的

使用規定，如元好問所寫的另外一篇〈趙秉文墓誌銘〉裡也說：趙「弱冠登大定二十五年（一一八五）進士第」，（註十）而這一年趙秉文其實已經二十七歲了，可見元好問對「弱冠」一詞用得非常寬鬆。因此本文認同金、李之見解，採用王庭筠生於天德三年（一一五一）、享年五十二的說法。

至於王庭筠買田隆慮、讀書黃華山的時間，《金史》所記在明昌元年（一一九〇）至三年（一一九二）之間，然王庭筠於承安元年（一一九六）作的〈被責南歸〉詩中有「六年侍從小臣心」之語，可知前此六年內，都在朝中任職。是故金、王、李三人皆不同意《金史》的記載，而把卜居時間定在明昌元年（一一九〇）以前。又因墓碑文有「前後十年」之語，而《中州集》小傳也說「居相下十年」，所以金、王二人都把買田的時間定在大定二十年（一一八〇）。惟李宗慬據《世宗本紀》裡一條「恩州民鄒明等亂言服誅」的記載，認定大定二十一年（一一八一）三月王庭筠仍在恩州，更推論王須待館陶主簿任滿——至少是大定二十三年（一一八三）八月，才辭官歸隱。（註十一）所以把買田隆慮定在大定二十三年。

王庭筠除了能書善畫外，還曾奉章宗之命與舅氏張汝方品第內府的法書、名畫，這是金代書法家中僅見的一例。眾所周知，金章宗對書畫收藏興趣頗高，他也學宋徽宗一樣，製刻了七個收藏印鈐蓋在收藏品上，是稱「明昌七璽」，（註十二）可見他對此事的重視之高。而王庭筠即是為章宗品評內府收藏的人，顯然他的鑒識能力受到了章宗的肯定。關於這件事的時間，金

毓骶定在明昌三年（一一九二），王慶生定在明昌元年（一一九〇），李宗懂則定在明昌二年

（一一九一）。「明昌三年」原是根據《金史》而來，然王、李二人皆認為品第法書、名畫與

書畫局有關，應是王庭筠在書畫局都監任上的事，不合在明昌三年任翰林應奉文字以後。不

過，《金史·百官志》所說書畫局的工作只是「掌御用書畫紙札」（註十三），並無「品第法書

名畫」的任務，實在沒有理由說王庭筠一定是在書畫局都監任上才能奉命品第書畫。況且，品

第法書、名畫原是臨時的任命，與當事者的本職未必得相關，如張汝方時為秘書郎便是。所以

本文還是根據金譜，將之定在明昌三年。

三 王庭筠的家世背景

王庭筠的祖父王政，有材略，善撫民，為金之循吏。官至金吾衛上將軍、建州保靜軍節度

使，其事跡見載於《金史·循吏傳》。父親王遵古，正隆五年（一一六〇）進士，大定十三年

（一一七三）任汾州觀察判官，後擢太子司經，侍講讀；大定二十一年（一一八一）出為博州

同知，修建州學，提倡儒教，有聲於時，人稱「遼東夫子」。承安二年（一一九七）六月，自

澄州刺史入為翰林直學士，未幾卒（註十四）。

王庭筠的母家地位尤其顯赫。外祖父張浩，海陵王天德三年（一一五一）為尚書右丞；貞

元元年（一一五三）拜平章政事，封潞王；未幾改封蜀王，進拜左丞相。繼而升尚書令。世

宗即位，以其在尚書省十餘年，練達政務，仍用為相。大定三年（一一六三）卒，《金史》有傳。張浩有六個兒子：汝為、汝翼、汝霖、汝能、汝方、汝猷（註十五）。汝為，字仲宣，正隆元年（一一五六）曾書〈游靈巖寺題記〉（圖二），溫厚圓勁，略似北宋薛紹彭（註十六），時任同知東平總管一職，是正四品的高官。大定初除戶部侍郎，官至河北東路都轉運使（註十七）。汝霖，字仲澤，大定二十三年（一一八三）以禮部尚書拜參知政事；大定二十八年（一一八八）又以尚書右丞進拜平章政事，封芮國公；章宗即位，加銀青光祿大夫，進封莘國公，貴盛一如其父，《金史》有傳。汝能事跡無傳，但有一件書於天德二年（一一五○）的刻石〈張行願及妻合葬誌〉（圖三）尚存，書法學米芾，勁健挺拔，十分出色。汝方字仲賢，晚號丹華老人，曾於明昌三年（一一九二）與王庭筠一起奉章宗命品第內府收藏的書畫，承安三年（一一九八）官右宣徽使，後因泄漏廷議，遭受處分，降守沂州。汝猷字仲謀，亦官至宣徽使（註十八）。

從這些資料來看，王庭筠的家世可說相當顯貴，不僅父、祖皆有名望，外祖父和母舅且都做到宰相，迥非一般人之比。只是，王庭筠並沒有因此得以在仕途一路順遂，反而兩次遭到貶謫，最終也不過做到從六品的翰林修撰而已，這和他在書畫上的崇高成就實在有很大的不同。

王庭筠生有三子，然皆早卒，遂以其弟庭揆之次子萬慶為後。萬慶擅書畫，能承家業，晚號澹游老人，與王庭筠並稱名於後世。流傳至美國的金李山畫〈風雪杉松圖〉卷後即有王庭筠

和他的題跋（圖四），寫得相當純熟老練，足與王庭筠的跋文前後輝映，殊為難得。

明清以來，有一則「王庭筠是米芾外甥」的說法，吸引了許多人爭相轉述。最早出現在傳

為明代解縉所撰的《春雨雜述》中，後來雍正年的《山東通志》也這麼寫，漸漸就流行起來。

近代以來，包括俞劍華《中國美術家人名辭典》、臺北故宮博物院《中華五千年文物集刊・法

書篇》、陳振濂《品味經典──陳振濂談中國書法史》等書都可見到。然而從上面的說明可以看

出，這個傳聞完全是錯誤的，不應讓它繼續流傳。(註十九) 仔細一想，米芾生於宋仁宗皇祐三

年（一○五一），和王庭筠恰恰相差一百歲，要成為舅甥可能性微乎其微，敏感的人對這個說

法應該會馬上覺得可疑才是。或許這樣的話題容易令人留下深刻的印象，把它當作書法史的一

椿美談，更樂於傳述，於是它就像雪球般越滾越大，難以停止了。

四　王庭筠現存書跡

王庭筠的書跡傳至今日者已經不多，其中較可確信者五件，包括兩件墨跡和三件碑刻。兩

件墨跡分別為題寫在王庭筠〈幽竹枯槎圖〉和李山〈風雪杉松圖〉二畫後的詩文；三件碑刻則

是：大定二十一年（一一八一）的〈博州重修廟學記〉（圖五）和〈廟學碑陰記〉（圖六）

(註二十) 以及承安四年（一一九九）的〈涿州重修蜀先主廟碑〉（圖七）。另外還有不盡可信

的作品一件是〈黃華老人詩刻〉（圖八）。至於米芾〈研山銘〉上的王庭筠跋（圖九）並不可

信；而《三希堂法帖》所列王庭筠〈道林〉、〈法華臺〉二帖（圖十）實是米芾書跡，不應列在王庭筠的名下。（註二一）

〈幽竹枯槎圖〉是王庭筠最著名的作品，紙本，全長二七七點七公分，高三八點一公分，現藏日本京都藤井有鄰館（註二二）。《石渠寶笈續編》著錄，舊藏重華宮，為清宮流散的作品之一。此作前段以水墨畫枯樹與幽竹，竹秀而樹老，筆畫勁健，水墨交融，淋漓盡致，殊為動人，是文人畫的早期代表名跡。後段題行書九行，二十九字，內文為：「黃華山真隱一行涉世，便覺俗狀可憎，時拈禿筆，作幽竹枯槎，以自料理耳。」此作雖無署名，但題字中既自稱「黃華山真隱」，則作者為王庭筠無疑。而文中有「一行涉世，便覺俗狀可憎」之語，可判斷這件作品應該是在他結束隱居，重回仕途後，亦即明昌（一一九〇－一一九五）之初所作，年約四十初。

〈幽竹枯槎圖〉的題字與畫一樣神采奕奕，其用筆或方或圓，或正或偏，毫無拘束；結體近於米芾，卻較為溫雅圓滑。最後的「耳」字，末筆超過二十公分長，一貫直下，勢猶破竹，尤其教人稱奇，的確是佳作也。本卷拖尾還有元代鮮于樞、趙孟頫、袁桷、康里巎巎等多人的題跋，對王庭筠都給與非常高的讚美與推崇，足供我們參考（註二三）。

〈風雪杉松圖〉是金代畫家李山的作品，原來也是清宮的收藏，乾隆二十八年（一七六三）頒賜給大司馬彭啟豐，始流出宮中。現今藏於美國弗利爾美術館（註二四）。畫作本幅為絹

本，長七九點二公分，高二九點七公分，卷中畫寒林蕭瑟，層峰積雪；林下草堂一所，堂內一士，正據案讀書。畫無題詩，僅署「平陽李山製」五字，並鈐「平陽」白文印一方。王庭筠的題字即在畫卷之後的第一段，共十一行，六十字。其內容為：

繞院千千萬萬峰，滿天風雪打杉松，地爐火暖黃昏睡，更有何人似我慵。此參寥詩，非本色住山人不能作也，黃華眞逸書。書後客至，曰：賈島也。未知孰是？

跋文未繫年月，然從自稱「黃華眞逸」看來，應是大定二十年（一一八○）至二十九年（一一八九）之間，買山隆慮，隱居黃華時期所題寫的。

與〈幽竹枯槎圖〉上的題字相比，〈風雪杉松圖〉上的字略小一些，字形大體相近，筆法也差不多，只是有較多的尖細筆畫和上下牽帶，雖然不若〈幽竹枯槎圖〉題字之圓融蒼健，卻別一種清新明快、隨性自然的感覺，頗能表現出書家當時輕鬆的心情，是一篇很好的書跡。

〈博州重修廟學記〉是王庭筠於大定二十一年（一一八一）六月所寫的碑，由當時知名的文人王去非撰文，党懷英篆額，時人稱為「三絕碑」。碑文行書，二十九行，每行字數在六十三上下。其用筆和結體都帶著明顯的米字特徵，尤其近於米芾晚年的〈虹縣詩卷〉（圖十一）。其碑陰另刻〈廟學碑陰記〉，由王庭筠的父親王遵古撰文，李敭篆額。碑文行書十四

行，每行字數約三十二，筆法風格與碑陽完全相同，但因字數較少，字比較大，感覺起來氣勢更佳。此碑原在山東聊城，王昶《金石萃編》有載。（註二五）現在據傳已經不在了（註二六），恐怕是毀於文化大革命期間。

王庭筠書寫此碑時年僅三十一，可說還很年輕，然而無論點畫或結構都已相當純熟，流露出高度的自信，實非易事。只是字的形貌極力規摹米芾，尚不免有此刻意，未如前述兩件墨跡之瀟灑隨性。

《涿州重修蜀先主廟碑》立於金章宗承安四年（一一九九）四月，撰文和書碑都是王庭筠。碑石原在河北涿縣，今已佚失，僅存拓本。北京圖書館有陸九和舊藏清光緒年間整拓，而上海博物館則藏有金拓的剪裝本，字跡皆大致完好，十分珍貴。此碑行楷書，原作二十一行，滿行五十字，總字數接近一千，算是不小的碑。其書法用筆相當規矩，輕重變化不大，字體間架頗為端正，沒有太多的傾側，整體感覺端雅清朗，秀雋挺拔，如昂然挺立的彬彬君子。在這裡已經看不到太多米芾的影響，而顯露出王庭筠自己的面貌。民國初葉昌熾曾評王庭筠說：

余初見博州重修廟學記，父撰而子書之，雖倩盼多姿，亦不無鉛華修飾。及見涿州蜀先主廟碑，始知其為國色也。（註二七）

其意即說〈博州重修廟學記〉雖然精彩，尚有刻意求好、極力表現之心，而〈涿州重修蜀先主廟碑〉則真能超凡出眾、冠絕群芳。林熊祥對此碑尤其推崇，在所撰的《書學原論》一書中有謂：

此碑用筆調暢，堅勁處欲上追唐人：結體疏朗，頗具開張之勢，自有其自家企韻，非但寄米籬下者也。刻工亦佳，稍近唐刻風味。自唐李邕以後，行書結構多以密見巧，宋人沿之，用筆亦多破方為圓，自蘇、黃、米皆然。黃華此書獨時露方筆，結體復求疏朗之韻，為數百年來行書之一革新。（註二八）

其說全從筆法、結構的特徵而發，觀察得相當仔細，更從歷史的觀點論此碑之出群可謂具眼，與一般泛泛之論固不相同也。

〈黃華老人詩刻〉舊傳是王庭筠隱居黃華時所作，原石已佚，今所傳者皆為後人摹刻。有多種版本，內容也多有出入，難以判定孰是孰非。本文所附為北京圖書館藏之拓本，乃刻於雲南大理者，共四首。其中點畫不明，虛實不清，字形間架毫無章法，沒有精彩可言，顯然已非原貌，可存而不論。

〈米芾研山銘跋〉墨跡三行，共二十三字，內容為：「鳥跡雀形，字意極古，變態萬千，

筆底有神。黃華老人王庭筠。」（註二九）按米芾〈研山銘〉書卷現藏北京故宮博物院，前曾有多位專家撰文稱贊其為米芾眞跡，後來則有范曾等學者提出異議，認定是後人的偽造。雖然兩方的意見完全相反，但對於題寫於卷後的王庭筠跋，則一致認定為偽（註三十）。從字跡的風格特徵來看，此跋與王庭筠其它作品確有差異，「黃華」兩字不但結體不同，用筆的力量之輕重以及運筆的角度也都不同。而第一行的九個字行氣拘滯，並不舒暢，最下三字尤為逼塞，顯非王庭筠眞跡。

乾隆年間的《三希堂法帖》中刻了王庭筠的〈法華臺〉和〈道林〉二作。然研究者大都認為這兩件是米芾的作品，不應歸到王庭筠的名下。從書法的風格看，此二作確實與王庭筠不類。王庭筠雖然學米芾，然而學的是米芾晚年的風格，而這兩件書跡風格較近於米芾早年的〈方圓庵記〉、〈吳江舟中作〉等書跡，和王庭筠的書法不太相同，所以也不應歸到王庭筠名下。

從三十歲時所寫的〈博州重修廟學記〉和〈廟學碑陰記〉二碑看來，王庭筠早期受到米芾書法的影響的確非常之深，他顯然曾經下過一番苦心，努力學習米芾的書風。然而在〈幽竹枯槎圖〉與李山〈風雪杉松圖〉的兩段題跋裡，王庭筠已經去掉了一些屬於米書特有的重按和急停，而加入更多流利的圓轉，使他的字和米芾有了較大的不同。及至四十九歲時所寫的〈涿州重修蜀先主廟碑〉，則已完全脫去米芾的習氣，純然是自己的面貌了。這樣的轉變說明了王庭

筠一直不斷地在求進步，他並沒有以學到米芾爲滿足，而是透過對米芾的學習找尋自己的路。

過去有些學者論及王庭筠的書法時總是特別強調他學米芾的部分，更拿他和米友仁、吳琚來作比較，對他後來的成就則少有所及，這樣的持論實在有欠公允。（註三一）

五　前人對王庭筠書法的評價

王庭筠的才情出眾，在金代有很高的評價。趙秉文（一一五九―一二三二）曾寄詩稱他「鄭虔三絕畫詩書」；（註三二）馮璧（一一六二―一二四〇）則說他「詩名摩詰畫絕世，人品右軍書入神」。（註三三）而比較具體說到他的書法成就的還是元好問，在他所寫的〈王黃華墓碑〉中有謂：

> 世之書法，皆師二王，魯直、元章，號爲得法，元章得其氣，而魯直得其韻。氣之勝者，失之奮迅；韻之勝者，流爲柔媚。而公則得於氣韻之間，百年以來，公與黃山、閑閑兩趙公，人俱似名家許之。（註三四）

他把王庭筠和黃庭堅、米芾同提並論，認爲黃勝在韻、米勝在氣，而王庭筠則氣、韻兼具，處乎其中。元好問另有〈跋國朝名公書〉一題跋，其中稱「黃華書如東晉名流，往往以風流自

命，如封胡羯末，猶有蘊藉可觀」，（註三五）同樣特別推崇王的風流蘊藉。

入元以後，王庭筠的書畫作品流傳尚多，人們對他的評價仍舊很高，如〈幽竹枯槎圖〉卷後即有鮮于樞（一二四七－一三〇二）、湯�垕（生卒年不詳）、龔璛（一二六六－一三三一）、康里巎巎（一二九五－一三三七）、趙孟頫（一二五四－一三二二）、袁桷（一二六六－一三四五）等名人的題跋。其中鮮于樞跋云：

右黃華先生幽竹枯槎圖并自題眞跡。竊嘗謂古之善書者必善畫，蓋書畫同一關捩，未有能此而不能彼者也。然鮮能並行於世者，爲其所長掩之耳，如晉之二王、唐之薛稷及近代蘇氏父子輩，是以書掩其畫者也；鄭虔、郭忠恕、李公麟、文同輩，是以畫掩其書者也。唯米元章書畫皆精，故並傳於世，元章之後，黃華先生一人而已。詳觀此卷，畫中有書，書中有畫，天眞爛熳，元氣淋漓，對之嗒然，不復知有筆無，二百年無此作也。古人名畫非少，至能蕩滌人骨髓，作新人心目，拔汙濁之中，置之風塵之表，使之飄然欲仙者，豈可與之同日而語哉。（註三八）

文中盛讚王庭筠書畫俱妙，是米芾之後，一人而已。又說他的作品足以蕩滌人骨髓、作新人心目，爲二百年來所未有，眞是推崇到極點了。而趙孟頫則題：「每觀黃華書畫，令人神氣爽

然，此卷尤為卓絕。」（註三七）又有康里巎巎題：「黃華先生人品、書畫莫不精妙，是以卿士大夫用寶藏珍玩之。今觀此卷，使人情思瀟然，於戲！安得一夢見之，與之論書哉！（註三八）」欽敬之情皆溢於言表。

到了明代，王庭筠的作品漸少，一般人對他的認識相對不足，致有「王庭筠為米芾甥」的誤傳出現。即連見多識廣的董其昌（一五五一─一六三七）也未必就看過他的作品。然而在一段〈論用筆〉的文字裡，董其昌卻說：「學米書者惟吳琚絕肖，黃華、樗寮，一支半節，雖虎兒亦不似也。」（註三九）這是說學米芾的人只有吳琚學得最像，王庭筠、張即之都只是一知半解而已。這個見解雖不能說錯，卻也不能說很對。王庭筠的確沒有像吳琚一樣學米芾學到「形神俱肖」的地步，這可以從前段書跡的介紹看得出來。但我們並不能因此認為王庭筠不及吳琚，書法史上從來沒有人用「學得多像」來評定書法之高下的。王庭筠曾經認真地學過米芾，也可以寫得很像，可是他並不以此為足，而是更努力地寫出了自己的面貌，這豈不是更應該得到稱許的嗎？董其昌不也一直強調書法家一定要能夠像那吒「拆骨還父，析肉還母」，（註四十）才算是了不起的嗎？在這裡卻說了奇怪的話，想來他並沒有很瞭解王庭筠的書法。

清代的書學論著提及王庭筠的不多，只有研究刻石的金石學家對〈博州重修廟學記〉和〈涿州重修蜀先主廟碑〉有些談論，然而他們所重的又不全在書法，所以可以說人們對王庭筠的認識是更為不足了。

近代以來，隨著印刷出版技術的進步以及收藏品的公開展示，王庭筠的書法也較爲世人注意。先是金毓黻先生收集了王庭筠的諸多詩文以及相關的資料，編成《黃華集》八卷，（註四一）對研究王庭筠有奠基之功。其後，林熊祥《書學原論》對王庭筠的〈涿州重修蜀先主廟碑〉給與高度的讚揚。再後，李霖燦和張光賓《有鄰館讀畫記——黃華老人和幽竹枯槎卷〉一文，（註四二）詳細介紹了王庭筠的此一傳世名作，也對他的書畫給了很高的評價。

隨著書法史研究風氣之日興，學者對金代書法也逐漸重視起來，例如王凱霞有〈金朝書法史論〉一文，（註四三）從文物面談論金代書法的特點。最近，伊葆力的《金代書畫家史料匯編》一書更廣泛地收集了文獻上的資料，（註四四）將可爲後人之研究提供很大的幫助。而對王庭筠的個別研究，則有王登科〈振衣起遼海，一變爭奇新——王庭筠及其書法藝術考〉（註四五）和〈王庭筠散考〉（註四六）二文以及李宗慬《新編王庭筠年譜》一書。這些著作對於人們之瞭解金代書法，無疑地會有很大的幫助，可以想見未來一定還有更多的研究被提出來。

不過，目前所見的一些評論文字常常因爲混雜了錯誤的資料，或是因爲作者的歷史觀念不正確，以致產生出偏差的結論，此則需要讀者細心加以分辨。例如陳振濂即說：

由王庭筠學米的略得其貌，想到吳琚的足以亂眞，不禁想起了一個很有趣的問題：王庭筠生在北地，雖內府藏品不少，金章宗明昌年間的文物典故也一准步趨宣和，但畢竟缺

少典型的文化環境與人文氣息。因此王庭筠學米只能就米芾作品作為唯一依據。而吳琚則生於南宋，遑論書法，詩詞歌賦經籍典故，皆是地道的華夏正宗，特別是自蘇、黃、米以來的文人士大夫風度，吳琚是身體力行，信手拈出，他的「酷愛古梅、日臨鍾王帖自娛」的風雅趣味，就不是裝樣裝得出來的。王庭筠雖為米芾外甥，但他只要沒有這些熏染陶冶，他也還是白搭。（註四七）

這段評論裡不只誤信了「王庭筠是米芾外甥」的傳聞，還把王庭筠說成了得不到「華夏正宗」之文人文化的熏陶、只能裝裝樣子而已，實在令人難以苟同。王庭筠和吳琚的比較，可以是見仁見智的問題，沒有一定的答案。但是說王庭筠生在北地，就得不到華夏文化的熏陶，可就不是正確的見解了。須知「華夏」自來就在北地，金代雖為女真所建的政權，但它所統治的人民還是以漢人最多，文化的部分沒有因為政權的改變而消失。許多留在北方的讀書人，還是心心念念地護持著華夏文化，這是可以從金代的文集、碑誌得到證明的。更何況王庭筠所處正是金代漢化最積極的金章宗時期，當時的文化氣氛非常濃烈，文學、書畫皆有突出的表現，所以王庭筠的文人雅韻絕非裝出來的。他的書法雖然學米，卻沒有像吳琚一樣足以亂真，並不是因為他得不到文化的熏陶，而只是因為他不想這麼做。又如王登科評論說：

就此間的普遍文化地位而言，金人雖略勝於契丹，但畢竟與宋尚有距離，而於書法也莫不如是。王氏儘管身為漢人，但其一生仕金，那種金戈鐵馬式的尚武文化畢竟阻礙了其藝術的精進。其書取法米芾，略具性靈，但終未脫離宋人窠臼。（註四八）

他用「金戈鐵馬式的尚武文化」概括金代文化已屬一偏之見，又說王庭筠一生仕金，必定受此阻礙，難以精進。可是又說王庭筠始終未曾脫離宋人的窠臼，語意相當混亂，存在著相當的矛盾。這也是因為對於金代文化瞭解不夠而有的盲點。實則，金代自金世宗大定（一一六一──一一八九）以來，和周圍的國家並無戰爭，社會承平，學術文化得以快速發展；其後金章宗（一一九○──一二○八在位）更積極推動漢化政策，對文學、書畫尤其重視，儼然以漢文化的正統自居，早已不是白山黑水時代的女眞。因此，若說王庭筠的書法有不同於米芾的地方，也絕不是因為「金戈鐵馬式的尚武文化」所造成。

根據元好問的〈王黃華墓碑〉所記，王庭筠曾經集刻過一部《雪溪堂帖》，共十卷。此為記錄所見金代唯一的一部法帖，足見王庭筠在書法方面用心至深。可惜此帖早已無傳，否則我們就可以從中瞭解更多王庭筠的書法淵源。

在金代書法中，王庭筠是最富有文人氣息的一位，他不但寫得一手瀟灑的行書，也寫了一手淡雅的楷書，較之同時代的任詢和趙秉文，（註四九）確實有所不同。他的〈幽竹枯槎圖〉更

被李霖燦稱爲筆墨的「登峰造極之作」，（註五十）是宋金時期最重要的文人畫代表作之一。鮮于樞說他是米元章以後「一人而已」，應該還是最得當的評語了。

圖一　〈幽竹枯槎圖〉

圖二　重慶市〈涪陵韓橋亭記〉

圖三　張汝能〈張行願及妻合葬誌〉

此景素繁詩非本色住山人不能作也芳之華真邁書之後寒至日賈島詩也

圖四　王庭筠與王萬慶〈風雪杉松圖〉題跋

繞院千萬峰滿天風雪打杉松地壚火腰黃昏睡更首日人似舊畫幢

王庭筠題跋

此老在泰和間猶入直于祕書監予始識
之時年幾八十矣而精力不少衰每于屢
歷間喜作大樹石退而睨之乃自歎四
令者矣始解作畫非真積力久切夫
而高其融渾蒼就震斷未易者識
今觀此風雪杉松圖其精纖如此乃
暮年自負其能尒未為遇而世俗生
能真有知之者故
先人翰林書前人詩以品題之盖將置
此卷于古人之地也覽之使人增嵗云
癸卯六月廿有二日萬慶謹書

王萬慶提跋

圖五　〈博州重修廟學記〉

廟學碑陰記

記

博州廟學

廠惟舊矣

帝元豊間徐

公奕以己傔

置房廊施於

學以賠學者

廠後值宗

季兵火廟學

被蓺學之故

基因檟壞間

圖六　〈廟學碑陰記〉

圖七　〈涿州重修蜀先主廟碑〉

圖八 〈黃華老人詩碑〉

圖九　米芾〈研山銘〉，王庭筠跋

圖十　〈道林〉、〈法華臺〉二帖

圖十一　米芾〈虹縣詩卷〉

參考文獻

一 專書

王庭筠　金毓黻編　《黃華集》　收入《遼海叢編》

王慶生　《金代文學家年譜》　南京市　鳳凰出版社　二〇〇五年

王　昶　《金石萃編》　西安市　陝西人民美術　二〇〇七年

元好問編　《中州集》　臺北市　鼎文書局　一九七三年

元好問　《遺山先生集》　收入《九金人集》　臺北市　成文出版社　一九六七年

日本大阪市立美術館編集　《海を渡った中国の書》　讀賣新聞社發行　二〇〇三年

申新仁編　《歷代名家墨瀰選二九·米芾研山銘》　北京市　北京人民美術社　二〇一〇年

伊葆力　《金代書畫家史料匯編》　長春市　吉林文史出版社　二〇〇七年

杜　詔　《山東通志》　收入《景印文淵閣四庫全書》　臺北市　臺灣商務印書館　一九八三年

李宗僅　《新編王庭筠年譜》　臺北市　秀威資訊科技公司　二〇〇六年

林熊祥　《書學原論》　臺北市　青文出版社　一九七三年

俞劍華　《中國美術家人名辭典》　上海市　上海美術人民出版社　一九八一年

《書法》雜誌編輯部編　《群星璀璨》　上海市　上海書畫出版社　二〇〇八年

徐夢莘　《三朝北盟會編》　臺北市　臺灣商務印書館　一九七六年

脫脫　《金史》　臺北市　鼎文書局　一九八○年

董其昌　《畫禪室隨筆》　臺北市　廣文書局　一九九四年

陳振濂　《品味經典—陳振濂談中國書法史（中唐─元）》　杭州市　浙江古籍出版社　二○○六年

國立故宮博物院編　《中華五千年文物集刊·法書篇二》　臺北　中國五千年文化集刊編委會

國立故宮博物院編　《石渠寶笈續編》　臺北市　國立故宮博物院　一九七一年

葉昌熾　《語石》　北京市　中華書局　二○○五年

解縉　《春雨雜述》　收入《百部叢書集成》　臺北市　藝文出版社　一九六五年

楊仁愷　《中國書畫鑒定學稿》　瀋陽市　遼海出版社　二○○○年

趙秉文　《閑閑老人滏水文集》　收入《四部叢刊正編》　臺北市　臺灣商務印書館　一九七五年

蕭燕翼　《書法鑒識》　桂林市　廣西師範大學出版社　二○○○年

二 論文

王登科 〈振衣起遼海，一變爭奇新——王庭筠及其書法藝術考〉文載《鞍山師範學院學報》
　　　　第十七卷 第一期 頁三三二－三四

王登科 〈王庭筠散考〉《鞍山師範學院學報》第十七卷 第三期 頁二〇－二三

王凱霞 〈金朝書法史論〉《書法研究》上海市 上海市書畫出版社 第一二六期 二
　　　　〇〇五年九月 頁一－二八

李霖燦、張光賓 〈有鄰館讀畫記——黃華老人和幽竹枯槎卷〉《故宮學術季刊》第二卷
　　　　第三期 頁一－一二

李宗懂 〈讀李山風雪杉松圖札記〉《故宮季刊》十四卷四期 頁一九－四五

單國強 〈米芾研山銘是否全卷皆偽〉《鑒藏標準》一二九期 二〇〇五年二月 頁一七
　　　　四－一七九

陳建仁 〈鮮于樞書法藝術研究〉屏東教育大學視覺藝術教育學系碩士論文 二〇〇六年

黃緯中 〈金朝書畫家王庭筠生平兩項討論〉《中華書道》第四四期 頁七四－八〇

注釋

編 按 黃緯中 中國文化大學歷史系教授。

註一 脫脫：《金史》，（臺北市：鼎文書局，一九八○年），卷一二六，頁二七三二。

註二 元好問：《遺山先生集》，收入《九金人集》（臺北市：成文出版社，一九六七年），卷一六，頁六。

註三 元好問：《中州集》（臺北市：鼎文書局，一九七三年），卷三，頁一四五。

註四 金毓黻所編收在《黃華集》一書中；王慶生所撰收在他的《金代文學家年譜》（南京市：鳳凰出版社，二○○五年）一書中；李宗慬：《新編王庭筠年譜》（臺北市：秀威資訊科技公司，二○○六年）。

註五 王慶生定生年在正隆元年（一一五六）。見《金代文學家年譜》，頁二一七。

註六 《金史・王庭筠傳》寫他是在明昌元年買田隆慮，此說為今之學者所不取。金毓黻、王慶生二氏定在大定二十年，而李宗慬則定在大定二十三年。茲因《中州集》和〈王庭筠墓碑〉都說他在隆慮隱居十年，故仍從金、王之說。

註七 王慶生定品第法書名畫在明昌元年；李宗慬定在二年，都以此事和書畫局都監一職合談。實則未必，因書畫局都監職掌御用書畫紙札，只是正九品的小官。而品第法書名畫應屬章宗一時的敕命，原不必非書畫局都監不可。故仍依《金史》繫在此年。

註八 其事詳見《金史・趙秉文傳》。

註九 《金代文學家年譜》，頁二一七。

註十 元好問：《遺山先生集》卷十七，〈閑閑公墓銘〉。

註十一 說法詳見李宗慬：《新編王庭筠年譜》，頁六二一、七二一。

註十二　見楊仁愷：《中國書畫鑒定學稿》（瀋陽市：遼海出版社，二〇〇〇年），頁二八六－二八七。

註十三　《金史》卷五六，頁一二七〇。

註十四　王遵古，《金史》無傳，其事跡散見各本紀，又王去非撰〈博州重修廟學記〉一文對其為人有所評述，足資參考。

註十五　關於張浩的兒子，《中州集》和《金史・張浩傳》雖然都記五人，但前者有「汝翼」，無「汝能」；後者有「汝能」，無「汝翼」。然張汝能所書〈張行願及妻合葬誌〉則記行願（張浩父）男孫四人：汝為、汝翼、汝霖、汝能，既有「汝翼」，也有「汝能」，所以合汝方、汝獻共為六人。而從合葬誌文（撰於天德二年，一一五〇）只記四人來看，汝方與汝獻可能是張浩晚年又有的兒子。

註十六　薛紹彭為北宋著名的書家之一，書法學王羲之、褚遂良，溫和典雅，韻味醇雅，代表作為臺北故宮博物院收藏的〈雲頂山詩卷〉。

註十七　張汝為仕歷未載於《金史》，此處據其本人的〈游靈巖寺題記〉、《中州集》和《三朝北盟會編》整理而得。

註十八　見《中州集》卷九，張汝霖小傳。

註十九　詳細情形請參考拙作〈金朝書畫家王庭筠生平兩項討論〉一文，載於《中華書道》第四四期，頁七四－八〇。

註二十　此二碑因書於同塊碑石上，所以常被視為一碑。但是二碑之撰文者不同，碑額不同，而且書

王庭筠書法評述

法風格也略有不同，仍應視爲兩件作品較爲合理。

註二二　參見蕭燕翼：《書法鑒識》（桂林市：廣西師範大學出版社，二〇〇〇年），頁二一六。

註二二　見日本大阪市立美術館編集，讀賣新聞社發行，《海を渡った中國の書》。

註二三　關於此作，李霖燦與張光賓有《有鄰館讀畫記──黃華老人和幽竹枯槎卷》一文，載於《故宮學術季刊》第二卷第三期，頁一一二。

註二四　關於此圖有李宗懂《讀李山風雪杉松圖札記》一文可參考，見《故宮季刊》十四卷四期。

註二五　王昶：《金石萃編》（西安市：陝西人民美術出版社，二〇〇七年），卷一五五。

註二六　見李宗懂：《新編王庭筠年譜》，頁一五，註一。

註二七　葉昌熾：《語石》（北京市：中華書局，二〇〇五年）卷七，頁四六六

註二八　林熊祥：《書學原論》（臺北市：青文出版社，一九七三年），頁八八。

註二九　申新仁編：《歷代名家墨蹟選二九·米芾研山銘》，（長春市：吉林文史出版社，二〇〇七年），頁一二。

註三十　參考單國強：〈米芾研山銘是否全卷皆僞〉，《鑒藏標準》一二九期（二〇〇五年二月），頁一七四─一七九。

註三一　此如董其昌即謂：「學米書者惟吳琚絕肖，黃華、樗寮一支半節，雖虎兒亦不似也。」見《畫禪室隨筆》卷一，〈論用筆〉。

註三二　趙秉文：《閑閑老人滏水文集》，（臺北市：商務印書館，四部叢刊正編）卷七，頁九三。

註三三　見元好問〈王黃華墓碑〉，同註二一。

註三四　元好問〈王黃華墓碑〉。

註三五　元好問：《遺山先生集》，卷四〇。

註三六　見《海を渡った中国の書》。

註三七　見《海を渡った中国の書》。

註三八　見《海を渡った中国の書》。

註三九　董其昌：《畫禪室隨筆》（臺北市：廣文書局，一九九四年），頁一。

註四十　董其昌：《畫禪室隨筆》，頁九。

註四一　此書收入《遼海叢編》中，前有羅振玉題簽。

註四二　文載《故宮學術季刊》，第二卷，第三期，頁一一二。

註四三　載於《書法研究》第一二六期（上海市：上海書畫出版社，二〇〇五年九月），頁一一二八。

註四四　此書由北京人民美術社於二〇一〇年二月出版，全書三五六頁，內容詳贍，是研究金代書畫史的好幫手。

註四五　文載《鞍山師範學院學報》第十七卷第一期，頁三三一三四。又見書法雜誌編輯部編：《群星璀璨》（上海市：上海書畫出版社，二〇〇八年）頁二二一一二二八。

註四六　文載《鞍山師範學院學報》第十七卷第三期，頁二一〇一二一三。

註四七　陳振濂：《品味經典——陳振濂談中國書法史（中唐——元）》（杭州市：浙江古籍出版社，二〇〇六年），頁一四八。

註四八　《群星璀璨》，頁二二八。

註四九　任詢，善楷、行書，學顏真卿，而勁峭過之，有〈呂徵墓表〉、〈完顏希尹神道碑〉、〈古柏行〉詩碑等作品傳世。趙秉文，善行書，剛直勁健，有〈題趙霖昭陵六駿圖〉、〈題武元直赤壁圖〉傳世。

註五十　李霖燦、張光賓：〈有鄰館讀畫記──黃華老人和幽竹枯槎卷〉，頁四。

唐書法文化對統一新羅書法的影響及新融合

金壽天

摘要：（略）

關鍵字

唐、書法文化、統一、新羅書法

一 緒論

統一新羅時代（註一），起於七世紀中旬至十世紀初（六六八－九三五），形成於慶州一帶，其進行蓬勃的國際交流活動。同時期的唐（六一八－九○七）作為亞洲的宗教、學術、藝術的重鎮，助於統一新羅文化的發展，為其打下鞏固的基礎。

統一新羅積極接受唐文化，其與當時兩國的政治情勢有密切的關聯。統一新羅之前身的新羅，為了抵制高句麗和百濟而須要唐朝的援助，在唐朝的支援下完成了韓半島的統一大業。從此統一新羅開始與唐展開活躍的文化交流，而書法亦在這文化接受的大潮流之中。強盛的唐朝，在較穩定的環境下發展其經濟及文化。這樣的社會氛圍增強了文化藝術領域的活力，推動詩、散文、書法、繪畫、音樂、雕刻等的成長。並且在中國書法史上，唐代被舉為創作與理論的黃金時期。如此的唐代書法對統一新羅給予了甚大的影響，如王羲之、歐陽詢、虞世南、褚遂良、顏真卿、柳公權等人的書法。他們的書法流行於唐朝，其揭示當時流入至統一新羅的唐朝書法趨勢，並沒有受到時間、空間的限制。

但即使接受不同地區的文化，隨著當地特殊的風土、特殊的氣候、特殊的歷史而產生變化，進一步融合為一新文化。近一百年之間，美術史（建築、陶瓷器、彫刻、繪畫）研究領域多次討論此類的文化新融合現象。（註二）

目前，韓國書法史研究多以接受中國書法為重點話題。但近年來，學界陸續試圖探究韓國書法不是僅停留在模仿階段，進而探討出新融合的論文出現。由此一觀點與韓國書壇的變化有著密切的關聯。韓國在一九八八年建立藝術殿堂，接著一九八九年起，大學開始設立書法系，一九九八年創辦韓國書法協會等，新設各種書法理論研究團體，吹起書法理論研究熱。（註二）學界通過中韓書法比較研究，凸顯韓國書法的原形。文化比較研究的效用是在覺醒自身的面貌，對比較對象付與豐富的詮釋和意義，從而使談論（story telling）產生新意。從這一面的角度來看，本論文的主題亦與韓國書法的趨勢有關。

本論文是以在韓國書法上常常被談論到的特性有關的問題，就「唐書法文化對統一新羅書法的影響及新融合」的主題，探討唐朝書法對統一新羅給予的影響及在統一新羅的新融合現象。希望本論文有助於認識兩國書法同中有異的風貌。

二　唐文化的接受

新羅與高句麗、百濟相比而言，與中國距離最遠，交流亦不如高句麗、百濟那麼活躍。因此可見新羅的文化和藝術受到中國的影響較少。這種傾向在新羅末期開始突然轉變。新羅為了戰勝高句麗、百濟，需要唐朝的力量，在此過程中，唐朝的文物開始積極地流入於新羅。

韓國史書《三國史記》詳細記述新羅與唐朝的對外交流。新羅在眞德王二年（六四八）派

使臣金春秋拜謁唐太宗，爲了統一三國，以更改官吏公服爲唐朝的官服制度爲條件，向唐朝要求軍事援助。接著，眞德王三年（六四九）正月首次改穿唐朝衣冠服制，眞德王四年（六五○）首次使用唐朝的年號，則爲「永徽」。文武王時亦繼續接受唐文化的流入，在文武王四年（六六四）下令，使婦人改穿唐朝服飾。並且該年三月派遣星川、丘日等二十八位到唐學習唐樂。文武王一四年（六七四）在唐宿衛的大奈麻德福學習曆術而引進統一新羅。此外，統一新羅自唐朝引進《禮記》、《道德經》和佛經，興德王三年（八二八）使臣大廉從唐朝帶進茶種子，使其於智異山栽培，本來宣德王時已有茶葉，但實際上是從此時開始廣泛流傳。儒教的傳入亦大致在統一新羅時期。六四八年金春秋參觀唐朝國學對新羅的儒教化具有重大意義。神文王二年（六八二）六月設置國學，此時開始統一新羅邁進儒教化之路，國學教授了許多儒家經典。景德王六年（七四七）正月，國學配置各科博士與助教，元聖王四年（七八八）春季，首次設置「讀書三品」的進士途徑，從此可知統一新羅聘用人才時對儒學的素養十分重視。

（註四）

朝貢、宿衛、宿衛學生、儒學學生、留學僧是統一新羅採取的主要對外交流活動，他們對唐文化的傳入扮演著積極的角色。新羅從眞平王四十三年（六二一）首次派遣使臣至唐之後到滅亡爲止，這三百餘年間派遣的朝貢共有一百五十多次。新羅的對唐外交管道不只是朝貢使而已，亦有其他各種形態的交流。其中最特殊的外交使節就是宿衛。唐周邊各國王子作爲唐朝

廷的儀仗隊或使臣而侍留，此即稱爲宿衛。時間過久，作爲文化、經濟仲介者的宿衛自然而然

爲兩國之間的文物交流做出積極作用。另外，宿衛學生在對唐交涉史上是不可缺少的存在。新

羅善德王九年（六四〇）以後，唐呼籲開放性的文藝振興政策，新羅謀求儒家政治思想的落

實，在這背景下，派許多留學生至唐的國子監。當時有官費留學生制度，使宿衛學生至唐學習唐

十年，並讓他們應考賓貢科。新羅與唐並存的二百九十年間，許多新羅僧侶和學生至唐修學

朝先進的佛學、儒學後回國，對統一新羅的學術及思想的發展做出極大的貢獻。估計會昌（八

四一～八四六）年間居留於唐的統一新羅僧侶將近數百多名，統一新羅僖康王二年（八三七）

三月在唐國子監修學的統一新羅學生名額已達二百一十六名。（註五）據中國學者王元軍在《古

代韓國對唐代書法的接受》論考的估計，自太宗貞觀十四年至五代，新羅派的留唐學生在三百

年之間至少有二千多名。（註六）如此活躍的對唐外交成爲新羅能夠完成三國統一的重要因素之

一。

三　唐書法對統一新羅書法的影響

統一新羅時代以新羅時代文化爲基礎，吸取高句麗、百濟文化，積極接受唐代文化，從而

形成具有國際性的美術風格。書法亦接受唐朝風格，對當時的書法風格給予了新鮮的刺激。

（註七）文獻記載統一新羅之前，中國的書法已在影響著韓國書法的記錄。例如《南史・豫章

王凝傳》記百濟使節購買蕭子雲的作品（註八）、《舊唐書》記高句麗向唐高祖（在位期間六一八－六二六）派使臣時，曾經特別尋求歐陽詢（五五七－六四一）的作品（註九）、《三國史記》記眞德女王二年（六四七－六五四）派使臣金春秋時，唐太宗賜親自寫的《溫湯碑》、《晉祠碑》和新撰的《晉書》，這些記錄證明新羅統一三國之前新羅已有受中國書法的影響。

但看統一新羅之前的字體，難以找出究竟受到中國哪一字體的影響，缺乏直接的相關資料。新羅字體仿效中國書法，但直接本著中國書體照樣書寫的例子極爲罕見。

統一新羅時代的書風突然轉爲唐化。這樣的書風變化與新羅的對唐交流有密切的關係。從上所述，新羅的對唐外交使兩國關係緊密，組成羅唐聯合軍，其目的是爲了打敗高句麗和百濟，完成統一大業。統一三國後的新羅與唐的關係更加密切，進而積極接受唐文化。如此活躍的交流改變了統一新羅的文化色彩。唐文化融入在統一新羅書法領域亦活潑旺盛。自統一新羅時代起，出現許多幾乎是中國人寫的字體。例如統一新羅時期能發現當時在初唐盛行的歐陽詢、虞世南、褚遂良等的書風。其中最具有影響力的是歐陽詢。

歐陽詢（五五七－六四一）被評爲融合南北朝，完成高雅、嚴格的楷法的人物。唐太宗非常喜愛歐陽詢的楷書。《唐六典》記唐太宗在五品以上的子弟當中篩選才華出眾並善於書法的人才，使歐陽詢、虞世南等人教授書法，並將其中書法特別優秀的人留在王室附近。（註十）

歐陽詢活動時期的前後期間，有許多統一新羅的名書家到唐朝活動。其中有很多人在國子

監學習後憑賓貢科出仕，或者成為求法僧展開熱烈的活動。由於如此頻繁的往來以及留唐人士回國後的活動，使中國書法的動向同步傳授到統一新羅。

最早使用歐陽詢筆法的新羅作品是《太宗武烈王陵碑》（六六一）。其是紀念統一三國的太宗武烈王而立的。目前《太宗武烈王陵碑》只遺存部分的碑片（圖一），只能見「中禮」二字。從嚴正、整齊的感覺可窺知其仿效歐陽詢體。此碑文推定是在唐宿衛二十二年的太宗武烈王之次子，名為金仁問的人物所寫的。《三國史記》金仁問傳記敘述他善於楷書。（註十二）

《文武大王碑》（六八一）（圖二）亦使人想起歐陽詢的書風。文武王為太宗武烈王的長子，繼承太宗武烈王的王位，在位期間鎮壓高句麗、百濟完成了三國統一的偉業。其碑上的書體剛強規正，類乎歐陽詢體。其碑被視為七世紀後半在唐宿衛的韓訥儒寫的。

圖一　新羅　太宗武烈王陵碑（六六一）

圖二　統一新羅　文武大王碑（六八一）

唐書法文化對統一新羅書法的影響及新融合

《金仁問碑》（六九四）亦採用歐陽詢體，與《太宗武烈王陵碑》、《文武大王碑》的風格相同。金仁問六百六十八年第七次入唐之後一直居於唐，孝昭王三年（六八四）卒於唐，次年他的遺體送還到統一新羅，葬於西原下。金仁問是孝昭王的叔父，爲統一三國立功，因此此碑應屬於國家事業的一環，是依王命製造的。

上述的三個碑文皆在讚頌統一三國的王和王子的功業，記這種重要的內容皆用歐陽詢體，可知在統一新羅初期歐陽詢的威力。自統一新羅初期開始盛行的歐陽詢書風靡了統一新羅一朝代，經過高麗時代，影響到至今。除了金仁問、韓訥儒之外，金遠、淳蒙、姚克一等亦善於歐陽詢筆法。

除了歐陽詢之外，虞世南、褚遂良、顏眞卿、柳公權等人的楷書和寫經書書風流入於統一新羅，可知統一新羅積極接受唐朝書風。《大唐平百濟國碑》（六六〇）和《劉仁願紀功碑》是反映統一新羅接受初唐書風的典型事例。《大唐平百濟國碑》是紀念唐軍平定百濟而立的碑文，筆法與褚遂良在晚年寫的《雁塔聖教序》（六五三）相似（圖三）。

《劉仁願紀功碑》（六二三）記讚美派到新羅的留鎭將軍劉仁願的內容，書體與虞世南的《孔子廟堂碑》（六二六）相似（圖四）。統一新羅中期製造的《聖德大王神鐘銘》（七七一）（圖五）的書體可聯想到顏眞卿體。當時爲顏眞卿在唐朝活動最旺盛的時期。至統一新羅末期，開始出現柳公權風的書體，例如崔致遠的《眞鑑禪師碑》（八六六）（圖六）。崔

圖三　新羅　大唐平百濟國碑（六六〇，左）
　　　唐　褚遂良　雁塔聖　序（六五三，右）

圖四　統一新羅　劉仁願紀功碑（六二三，左）
　　　唐　虞世南　孔子廟堂碑（六二七，右）

圖五　統一新羅　聖德大王神鐘銘（七七一）

최치원 진감선사비 부분

圖六　統一新羅 崔致遠 真鑑禪師碑（八八六，上），
　　　唐　柳公權　玄秘塔碑（八四一，下）

圖七　統一新羅　皇福寺址碑片（約七〇〇）

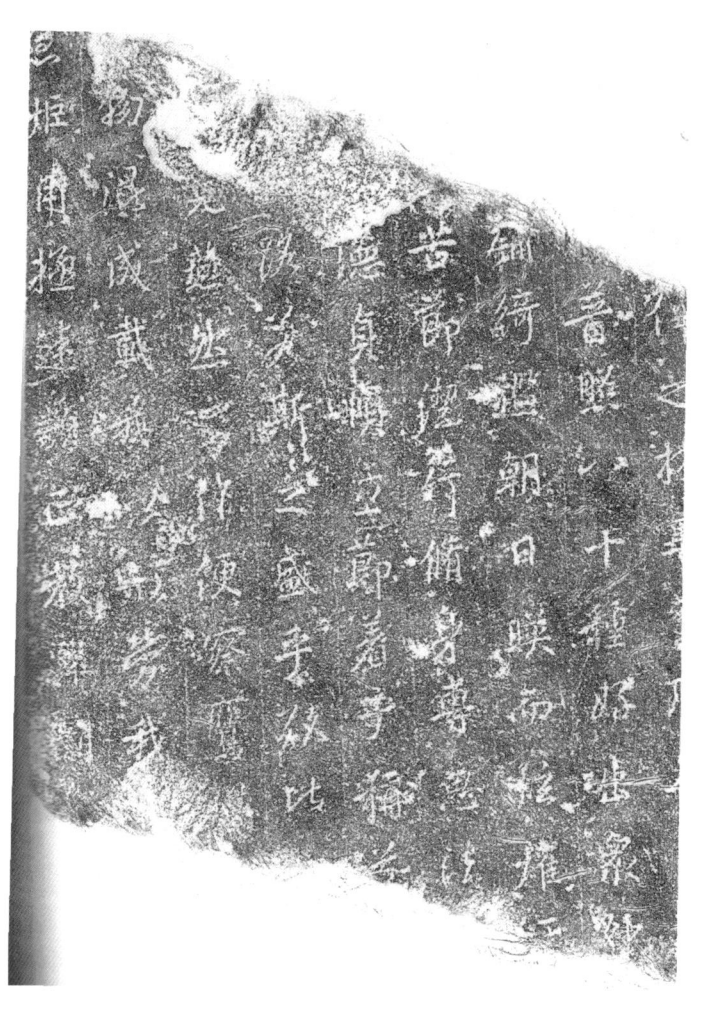

圖八　統一新羅　鍪藏寺阿彌陀如來造像銘（八〇一）

致遠的筆跡以歐陽詢為基礎，再加上顏真卿的筆畫技巧，此特色的源創人是柳公權（七七八─

八六五），可知有接受中唐以後的一些書風。（註十三）崔致遠十二歲留學於唐，在景文王十四

年考中科舉，二十八歲回國。此一時期與柳公權任翰林侍書學士時相近，當時他為皇帝的鑴書

或王公、大臣的懸板及碑文侍書。柳公權享年八十八歲，卒於咸通六年（八六五），廣受王公

與大臣的青睞，甚至王公、大臣之間傳說家裡沒有柳公權的作品或碑文則是不孝，柳公權的名

氣聲震八方。因此當時學習書法的許多人以柳公權的書體作為法帖，他的楷書自然而然具有了

影響力。筆者推測就在這時期留於唐的崔致遠應多多少少受到了柳公權的影響。探其上述的情

況，從統一新羅初期開始，唐朝流行的楷書不受到時間、空間的限制而傳播到統一新羅。

初唐的楷書書風流行於統一新羅全時代，在行書方面，王羲之的書風享有獨占性的位置。

可想統一之前就與唐進行了頻繁的交流，在三國時代末已經受到王羲之的字體的傳播。但八世

紀初才開始出現王羲之的書風。統一新羅時接受王羲之書風的證據，可從《皇福寺址碑片》

（約七○○年）談起（圖七）。

雖然字數不多，但與王羲之行書相似。在慶州南山發現的《鍪藏寺阿彌陀如來造像銘》

（八○一）（圖八）或者定為金陸珍的字，或者主張其是王羲之的集字碑，目前尚未有定論。

值得注意的是其分明是王羲之的行書風。《三國遺事》留下此碑文的記錄，但喪失後長時間無

法挖掘它，在英祖三十八年（一七六二）慶州府尹洪良浩百般尋找之下，終於發現碑文，然而

之後又下落不明。朝鮮末的名書家及金石學者金正喜在廢墟中苦心探索的結果，找到碑身的二片斷石，當時為純祖十七年（一七一七）。金正喜入清時帶著《鍪藏寺阿彌陀如來造像銘》的拓本給翁方綱看，他驚訝的說在東方文獻當中從未見過如此出眾的碑書。（註十四）《海東金石苑》有翁方綱此碑文的跋文，依其跋文，在考證〈蘭亭序〉的原本時參考此集字碑，在中國成為一則重要的金石資料。（註十五）靈業的《斷俗寺神行禪師碑》中亦能發現王羲之的書風。

《金石攷》記，善於王羲之行書的統一新羅時代人物有金生與靈業。在禪林院址發現的《沙林寺弘覺禪師碑銘》（八八六）也明顯地表露王羲之的行書風，《大東金石書》記其是沙門雲徹集王羲之的字。

四　統一新羅書法的新融合

（一）統一新羅之前的書法

一個國家的文化可分為本土文化和外來文化。外來文化傳入進來之後，有時保持其原貌，有時根據當地的水土環境或民族性而變化，進而成為另一種形態的本土文化。從這個角度來看，第二章、第三章的內容著重於外來文化的傳承，而本章要旨在探討外來文化與本土文化融合之後，將成為新文化的過程。

統一新羅接受唐朝書法的事實無可置疑，但其中暗藏著異於唐書法的一些要素。欲了解其不同點，首先需要了解統一之前的新羅書法。新羅在地理上與中國較遠，因此受到中國書法的影響比較少。從而新羅書法與高句麗、百濟相比，保持其本土風貌。鄭炳模在〈新羅書法的對外交涉〉指出新羅的文字生活與書法之間的關係：「像新羅這樣對自國固有的書體有強烈愛心的國家比較少見。《梁書》記新羅沒有文字，於是在木頭上刻紋做標識。現存的金石文也是從五世紀法興王時代開始。訥祇王時才開始接受漢字，並且只借漢字的音來表示吏讀，表現出堅持保守的一面。因此新羅書法凸顯其固有的樸質的書體。」 (註十六)

與唐的交流尚未密切的時期書寫的古新羅文字與統一新羅的文字有很大的不同。了解這一點並不難，二〇〇九年發現的《浦項中城里碑》（五〇一）（圖九）是新羅最古老的碑石。

它帶著古拙又散發自由的氣息，會聯想起商代甲骨文和三代金文。它使用了幾乎沒有研磨的自然石，字的排列配合石頭的形狀，自然地排列碑文。多處使用篆書筆劃，但亦可見隸書、楷書、行書的筆意，並且不可預測筆劃的結構。相近的時期在新羅製造的《迎日冷水里碑》（五〇三）（圖十）與《浦項中城里碑》不同，直線的筆劃比曲線多，與隸書相似，但其字體亦保持質樸及原始的感覺。從整體上的感覺而言，與《浦項中城里碑》有相合的部分。

從前認為《迎日冷水里碑》類似北魏時代的字體，並有論證其是由《廣開土好太王碑》傳來而成的論文，但皆共認《迎日冷水里碑》的字擁有開放性的情感。 (註十七) 《鳳坪碑》（五二

圖九　新羅　浦項中城里碑（五〇一）

圖十　新羅　迎日冷水里碑（五〇三）

（四）（圖十一）也是不可預測筆劃和字形，並且帶著質樸的感覺，這些特點與《浦項中城里碑》、《迎日冷水里碑》類似。見插圖可知，在六世紀初製造的這三項碑文，皆為新羅獨有的特殊結構。

進入六世紀中葉，開始出現相似南北朝書法的書跡。例如《赤城碑》（五五一）（圖十二）、《黃草嶺碑》（五六八）（圖十三）、《北漢山碑》（五六八）、《摩雲嶺碑》（五六八）。這時真興王在位，是與南北朝的交流最旺盛的時期，書風應受到南北朝的影響。雖然難以找到那一樣式的書法最具有影響力，但看其碑文上的書體可知其與南北朝書法有連貫性。但在這時期製造的《明活山城碑》（五五一）、《壬申誓記石》（五五二）（圖十四）、《昌寧碑》（五六一）（圖十五）、《戊戌塢作碑》（五七八）、《南山新城碑》（五九一）（圖十六），皆擁有新羅固有的原始風貌，可知六世紀初存在的新羅古書風一直延長到六世紀中末葉。

（二）新融合書風的出現

進入統一新羅期後，新羅書風減少而唐代書風為主流開始形成。古新羅字原有的本土性書風漸漸消隱，取而代之的是初唐整齊精練的楷書和流麗柔美的王羲之行書，使得統一以前濃烈古樸新羅書法孤立一旁，消聲靜音。如若仔細觀察統一新羅書風，不難發現那固執又沉默的書

圖十一　新羅　鳳坪碑（五二四）

圖十二　新羅　赤城碑（五五一）

圖十三　新羅　黃草嶺碑（五六八）

圖十四　拓本　壬申誓記石(其二)

경북 영일시4개(552)

圖十五　新羅　昌寧碑（五六一，上）

圖十六　新羅　南山新城碑（五九一，下）

風並沒有消失，仍在統一新羅的作品中呼吸運息著。

若論及統一新羅書風時，首先登場的書法家當屬新羅僧金生（約七一一ー七九一）行頭陀行的金生願以溪水變成墨水之志畢生埋頭於寫字，非但國內著名，也揚名於中國。《三國史記列傳》記宋國人看到金生的字，還以為是王羲之寫的的錯覺程度，並以最了解王羲之書風者來介紹金生。《東書堂集古帖跋》中，元代趙孟頫也極度讚譽金生之字的記載。（註十八）

金生生於統一新羅時代，當時楷書是以歐陽詢為首的初唐書風主流，行書是以王羲之書風為主，金生正是此一時代下之人物，在他的學習期，當然免不了跟著當時的書法思潮前進，但從金生的作品中可看出不同於如上文獻所記載，而且與王羲之的筆致也有距離，留下了不被時代拘纏的脫逸筆跡。實際上看金生的字不但展現出異於王羲之程度的書風，更將自己本國的古拙風情運入字裏行間。高麗初，釋端目將金生的字集字刻成《白月栖雲塔碑》（圖十七），其中可看出絕無王羲之的筆法（圖版）最近跟據研究金生書法的研究者們說「金生的書法不是只停留在王羲之的筆劃裏，而是將既本土又原始拙樸的古新羅書風的根本與王羲之的字重新造化結合」等之共同見解出現了。（註十九）

慶州佛國寺釋迦塔裏發掘出的《無垢淨光大陀羅尼經》（七○四ー七五一）（圖十八）書體，推斷也是在與唐交流繁盛時代，受唐代當時寫經書風影響之物。《無垢淨光大陀羅尼經》的書體也沒有跟著當時初唐寫經書風的潮流，基本筆法雖是存有唐楷的要素，但字形上與整形

圖十七　崔彥撝　白月栖雲塔碑　集字碑

德若有誦滿五百八
護加其身心增大成
常来親近現身衞
四百八遍得哭天王
切障三昧若有誦
誦滿三百八遍者有
(八遍)得諸禪定矣
如来若有誦滿二百
備足得見一切諸佛
身令其所顯皆志
我除蓋障即為現
及五无間皆得除
備一百八遍)百千却
去邊)佛塔誦此陀羅尼
或時唯食三種白食
俗護淨者鮮學

통일신라 무구정광대다라니경(704~751)

圖十八　統一新羅　無垢淨光大陀羅尼經

圖十九　唐　妙法蓮華經卷六（六七二）

的唐風是不同的，它是不定形的字體加上以質樸取代柔麗、純拙取代洗練。太宗貞觀二十二年

（六四六）時寫的《善見律經卷》、高宗咸亨三年（六七二）時寫的《妙法蓮華經卷六》（圖

十九）以及七世紀到八世紀初之間寫的《不畏刀兵寫經殘卷》（六八四－七○四）等在唐製

作的代表性寫經作品中，均是整齊的虞世南、褚遂良書風。〔註二十〕從刊行年代來看的話，以

上這些寫經作品一定會影響統一新羅時期《無垢淨光大陀羅尼經》可是意外的從書體式樣上來

看彼此並無大關聯。從〈《無垢淨光大陀羅尼經》書體特徵分類表〉（圖二十）可見其不定

形與拙樸原始美的特徵更類似新羅書體而非唐楷體。《無垢淨光大陀羅尼經》的書風，或許有

部分接受唐朝寫經風，實質上更接近不拘無礙、自由奔放的新羅書風。與《無垢淨光大陀羅尼

經》差不多時期製造《永泰二年銘塔誌》（七六六）（圖二一）、《永泰二年銘蠟石製壺》

（七六六）（圖二二）、《葛項寺石塔記》（七五八）等是新羅風格，無造作又有親緣性的作

品，韓國書法理論家們將其歸類為本土書風。

談到新羅書風，有一位必提及的人物就是崔致遠（八五七－不詳）崔致遠在十二歲時（八

六九）就赴唐留學，十八歲在唐科壬考試中了及第，初任宣州漂水縣尉。八三九年時黃巢內

亂，當時的討伐官軍是高駢。崔致遠隨任其從事官，專門擔當朝政各種文書及對敵、對民宣傳

的文書工作。在此時期所寫的《討黃巢檄文》更是著名，流傳後世。崔致遠二十九歲時（八八

五）回國，仕途繼續高昇，後來以非貴族血統及出身的限制又遇上統一新羅末，國運紊亂，在

圖二十　統一新羅　無垢淨光大陀羅尼經　同一字 比較表

永泰二年銘塔誌
（766년）

圖二一　統一新羅　永泰二年銘蠟石製壺（七六六）

통일신라
영태이년명납석제호
(766)

圖二二　統一新羅　永泰二年銘蠟石製壺（七六六）

최치원 진감선사비 전액

圖二三　統一新羅　崔致遠　真鑒禪師碑　篆額（八八六，左），唐 嗣陳王墓誌蓋 篆額（九世
紀，右）

四十歲那年罷官上伽倻山隱頓而終此一生。他除詩文與著述活動外也非常熱衷書法。崔致遠在回國後，留下許多撰述寫作中，以雙磎寺《眞鑑禪師碑》（八八七）最有名。此碑文有篆額，這種有篆額形態的碑文，在九世紀的唐朝碑文中常常可以看到，但《眞鑑禪師碑》篆額的性格與唐朝碑文所寫的篆額不同（圖二三），筆劃與字形靈活生動，可以感覺得到筆畫結構依時依意而表達，給了統一新羅書法的筆意另一個活存的空間。對於此一碑文以圖版說明會比較明確（圖二四）。

最後讓我來介紹崔彥撝（八六八－九四四）的書風。崔彥撝是八八五年（十八歲）在唐朝留學時取得文科及第後九〇九年（四十一歲）回國，崔彥撝非但是當代的文學家，與崔致遠一起是當時書法代表性人物。他所留下來的字，以聖住寺址《郎慧和尚碑》（八九〇－九二四）最著名。有人對崔彥撝的字評價為未成熟，相反的也有人評價他的字圓熟老成。（圖二五）

（註二）作品鑑賞均可反映出人的價值觀，所以見地上也有差別。但基本上若了解當時之事實的話，即《郎慧和尚碑》是為了褒獎大禪僧的業績為目的，且是受以王命而建造的，崔彥撝擔當此碑的書寫者，就會重新考量對他的字的觀感了。因為《郎慧和尚碑》的建立過程是事前經過嚴密計劃的。如碑文的撰述者、書寫者、刻手、雕刻匠、石匠、石材搬運、技術問題、經費、人力、責任者等等問題，還為此碑開了數次會議。如此有分量的碑文文字當然也不可任意付托，認為崔彥撝的字未成熟者可推測因其字稚拙，因為崔彥撝的字無洗練柔麗，有粗拙、眞

圖二四　統一新羅　崔致遠　真鑒禪師碑　同一字 比較表

최언위 낭혜화상비 부분

圖二五　統一新羅　崔彥撝　郎慧和尚碑

圖二六　統一新羅　崔彥撝　郎慧和尚碑　同一字 比較表
（八九〇-九二四）

圖二七　統一新羅　崔彥撝　郎慧和尚碑　書體特徵分類表

稚、急促、樸實是其特徵。重要的是這些特徵不只限於《郎慧和尚碑》的書體上，也與新羅書法的特徵要素相吻合的這個觀點是筆者所重視「同中有異」中的「有異」。

跟據最近一些學者的研究，在《郎慧和尚碑》書法的淵源上與歐陽詢、歐陽通、顏真卿書風有關聯，崔彥撝留學中國十五年期間，當時唐楷已經是統一新羅的根源，所以崔彥撝當然基本上是跟著時代潮流的說法，通過〈同一字比較表〉（圖二六）和崔彥撝《郎慧和尚碑書體特徵分類表〉（圖二七）可以掌握的是崔彥撝的楷書式樣性質與唐楷式是有相當差異的。若把崔彥撝的字與南北朝的楷書相連貫似乎也無關聯，與唐楷比較他又不是完全模仿，而是古新羅原始拙樸的書風加味創造再生的楷書。

五　結語

唐朝書法是國家級獎勵，在皇帝主導之下形成前所未有的燦爛輝煌。在這時期的統一新羅接受了唐朝高度發展的書法，也促成一個新書體誕生的契機。這個統一新羅嶄新氣韻，經過了高麗與朝鮮直到今日仍受其影響。本論文的研究結果，歸納出統一新羅有兩大書風共存：

第一：唐體書風。接受了唐書風以後，使統一新羅的書法向非常新的方向改變。如前面論文所述，在統一新羅初期有歐陽詢、虞世南、褚遂良的書風流入。中期有王羲之、顏真卿的書風流入。到了後期接受柳公權書風。如此一來，統一新羅的書法思潮與唐朝沒有多大差別（同

中）。統一新羅和唐朝的書法性向幾乎是一致的。當時的儒學生於留學僧等往來唐朝的人對書

法交流自然功不可沒。

　第二：新融合書風的出現。這個問題直到不久前，研究韓國書法的人對此一領域還很生

疏。但是文學、哲學、民俗學、美術史等其他領域研究已活潑的運用「比較研究學」。本論文

亦以比較研究學來探討，如前所提及統一以前的新羅書風既不同於當時存在的南北朝，也不同

於高句麗與百濟的書風。當然新羅本身也繼續的對外交流，但從書風的側面角度來看，形成了

只有在新羅才看的到的獨特性向書風的一支脈（有異）。統一新羅前後，唐朝書風的流入形成

唐書風氣象，時代的趨勢，使得新羅書風漸漸消弱，但本土文化本身有一股強烈的生命力，從

歷史的顯微鏡來看，沒有一個文化是可以被完全同化的。因為文化種子是待時待機待人而生。

在唐風顯勢主流之下，本土書風自然隱勢退藏，但並非消失無迹，統一新羅書風正是這種情

況，在金生之書體裏，其本土草根種性是隱而藏之。《無垢淨光大陀羅尼經》、崔致遠與崔彥

撝的字雖是參考唐書風，但其深處仍藏有古樸的統一新羅書風為其中心軸是肯定的。

　如序論裏所發表，透過中韓美術比較對新融合的研究是近一世紀以來才形成的，美術史

（建築、陶器、雕刻、繪畫等）領域已活潑的研究運用比較學，相形之下，韓國書法對本土性

論議也不過是最近十年間的事，現在只是第一步、第一階段而已，所以本論文是站在新角度、

新觀點來試論，當然還有許多不足的地方，還請在座各位專家不吝賜教。

參考文獻

一　古籍

〔唐〕李延壽撰　《南史》　臺北市　鼎文書局　一九七六年

〔高麗〕金富軾　《三國史記》

〔後晉〕劉昫撰　《舊唐書》　臺北市　鼎文書局　一九九二年

二　專書

申澄植　《新羅史》　韓國　梨花女子大學校出版部　一九九三年

李圭馥　《韓國書藝史》第一冊　韓國　梨花文化出版社

李完雨　《統一新羅美術的對外交涉》　韓國　예경

이종욱　《新羅의 歷史》　韓國　김영사　二○○二年

金基昇　《韓國書藝史》

柳宗悅著　閔丙山譯　《工藝文化》　韓國　新丘文化史　一九八八年

趙孟頫　《東書堂集古帖跋》

裵奎河編著　《中國書法藝術史》下冊　韓國　梨花文化出版社　二○○○年

王元軍 《以古代文字資料來看東亞細亞的交流與疏通》 韓國 東北亞歷史財團 二〇〇九年

三 期刊論文

鄭鉉淑 《統一新羅時代無垢淨光大陀羅尼經書體研究》 《書誌學研究》 第四十輯

四 學位論文

李美京 《金生書藝研究》 韓國 圓光大學校碩士學位論文 二〇〇六年

朴孟欽 《太子寺郎空大師（白月栖雲塔碑）書風研究》 韓國 圓光大學校碩士學位論文 二〇〇九年

李順泰 《新羅《迎日冷水里碑》書風研究》 韓國 圓光大學校碩士學位論文 二〇〇九年

注釋

編 按 金壽天 韓國圓光大學書藝學系教授。

註 一 為了避免用語使用上的混亂，本論文指稱「新羅」與「統一新羅」區別開來。新羅（五七一-六六八）是與高句麗、百濟共存的國家，統一新羅（六六八-九三五）是新羅統一高句麗、百濟之後的國家。

註二　參見柳宗悅著，閔丙山譯：《工藝文化》（韓國：新丘文化史，一九八八年），頁二〇六。

註三　圓光大學（一九八九）、啟明大學（一九九二）、大邱藝術大學（一九九四）、大田大學（一九九八）、京畿大學（二〇〇三）各自設立書法系，以碩博士生爲主的書法學研究開始啟動。一九九八年成立韓國書法學會，自二〇〇〇年起開始刊行《書法學研究》，目前發行第一六輯。韓國書法學會每年春、秋季舉行學術研討會，在此有探討有關韓國書法的對外交流與中韓書法比較研究、中韓書法比較研究、韓國書法的原形等的論文。

註四　이종욱：《新羅의 歷史》（韓國：김영사，二〇〇二年），頁一五五。

註五　參見申瀅植：《新羅史》（韓國：梨花女子大學校出版部，一九九三年），頁二〇一─二二三。

註六　王元軍：〈古代韓國對唐代書法的接受〉，收入《以古代文字資料來看東亞細亞的交流與疏通》（韓國：東北亞歷史財團，二〇〇九年），頁一五四─一五五。

註七　參見李完雨：〈統一新羅時代的唐代書風受容〉，收入《統一新羅美術的對外交涉》（韓國：예경），頁一四五。

註八　〔唐〕李延壽撰：《南史》卷四二，列傳第三二（臺北市：鼎文書局，一九七六年）。

註九　〔後晉〕劉昫撰：《舊唐書》卷一八九上，列傳一三九上（臺北市：鼎文書局，一九九二年）。

註十　再引用裵奎河編著：《中國書法藝術史》下冊（韓國：梨花文化出版社，二〇〇〇年），頁三二一。

註十一　李完雨：《前揭書》，頁一五八。

註十二　《三國史記》，卷四四，列傳第四，金仁問條。

註十三　李完雨：《前揭書》，頁一六三。

註十四　參見金基昇：《韓國書藝史》，頁一九三。

註十五　李圭馥：《韓國書藝史》第一冊（韓國：梨花文化出版社），頁一五〇。

註十六　鄭炳模：《新羅書畫的對外交涉》，收入《統一新羅美術的對外交涉》（韓國：예경），頁一三二二。

註十七　參見李完雨：《上揭書》，頁一三二一－一三六。李順泰：《新羅〈迎日冷水里碑〉書風研究》（韓國：圓光大學校碩士學位論文，二〇〇九年），頁三五一－五一。

註十八　趙孟頫：《東書堂集古帖跋》：「新羅僧金生所書其國昌林寺碑，字畫深有典型，雖唐人名刻，未能遠過之也。古語云：『何地不生才信然。』」

註十九　李美京：《金生書藝研究》（韓國：圓光大學校碩士學位論文，二〇〇六年）。

註二十　朴孟欽：《太子寺郎空大師：〈白月栖雲塔碑〉書風研究》（韓國：圓光大學校碩士學位論文，二〇〇九年）

註二一　參見鄭鉉淑：〈統一新羅時代《無垢淨光大陀羅尼經》書體研究〉，《書誌學研究》第四十輯，頁五五一－五九。

註二二　《書鯖》：「全碑凡四千八百餘字俱完好，文詞典雅華贍，筆法頗有逸趣，其姿態悉從古拙中溢出，而意外巧妙。」

國家圖書館出版品預行編目(CIP)資料

尚法與尚意：唐宋書法研究論集 / 明道大學國
　學研究所、李郁周主編. -- 初版. -- 臺北市：
萬卷樓，2013.9
　　面；　公分. --（明道大學國學論叢）
ISBN 978-957-739-828-4(平裝)

1.書法 2.唐代 3.宋代 4.文集
　　　　942.092　　　　　　　102022909

尚法與尚意
——唐宋書法研究論集

2013 年 9 月　初版　平裝

ISBN 978-957-739-828-4　　　　　　定價：新台幣 800 元

主　　編	明道大學	出版者	萬卷樓圖書股份有限公司
	國學研究所	編輯部地址	106 臺北市羅斯福路二段 41 號
	李郁周		9 樓之 4
發 行 人	陳滿銘	電話	02-23216565
總 編 輯	陳滿銘	傳真	02-23218698
副總編輯	張晏瑞	電郵	editor@wanjuan.com.tw
責任編輯	吳家嘉	發行所地址	106 臺北市羅斯福路二段 41 號
編　　輯	游依玲		6 樓之 3
編輯助理	楊子葳	電話	02-23216565
封面設計	斐類設計	傳真	02-23944113
		印刷者	晟齊實業有限公司

如有缺頁、破損、倒裝　　　網 路 書 店　　www.wanjuan.com.tw
請寄回更換　　　　　　　　劃 撥 帳 號　　15624015